場景模型
製作與塗裝技術指南
②

建築物與輔助配件

〔西〕魯本・岡薩雷斯（Ruben Gonzalez）著

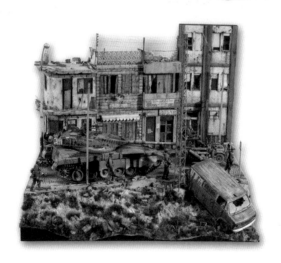

序

一切從這裡開始……

　　50多年前，我出生在西班牙的特魯埃爾。我擁有第一個模型板件時，可能還不滿13歲，如今回憶起來彷彿就發生在昨天。有一天，看到我製作完一件紙模型後，我媽媽將幾件Matchbox（「火柴盒」，一款模型品牌）模型展示給我，它們是1:72比例的「噴火」式戰鬥機和「蚊」式戰鬥機，我天真地用亮色調的琺瑯顏料塗裝它們，我的模型故事就此開始了。

　　從那時起，每個星期六我都會到模型店買模型板件，這變成了一種習慣，我不是買飛機模型就是買小場景元素模型，主要還是買1：72的Matchbox模型。

　　雖然我製作模型涵蓋的主題範圍廣泛，但是我主要的興趣還是在與陸地有關的主題上，因為這一大類中的場景模型深深地吸引著我。我對這種真實的微縮藝術充滿激情，因為它囊括了所有現實生活中的元素（人物、車輛、建築物、環境、氣候，甚至空氣）並將它們有機的整合。

　　這一切都來自於我對模型的熱愛，我的「模型觀」非常簡單——像摯友一樣對待它並得到快樂。因為是「摯友」，所以你不會把它們簡單的看成板件或是模型。這位「摯友」能體會到你的付出並且會讓你不斷地學習新的東西。有了這位「摯友」，你將能體會到快樂。

魯本・岡薩雷斯・埃爾南德斯

前　言

　　每一位模友，如果想製作場景模型或是小的情景地台，不論簡單還是複雜，都需要去思考一些問題，那就是──如何做、怎麼做、何時做以及為什麼要這樣做。場景和情景製作聽起來簡單，但事實上我們談論的是一個複雜的系統，需要詳細地瞭解其他分支學科的知識，最終才能製作出滿意的作品。

　　首先我們應該瞭解什麼是場景模型，談到模型製作，有人會認為場景或是情景模型就是模型製作的一種形式，將車輛、人物、建築物或是其他一些場景元素放在一個環境中。這樣說來，我將車輛、人物、建築物以及其他一些場景元素簡單而粗糙地擺放在一起，不論大小，就可以看成一個場景模型。這理解顯然過於膚淺。縱觀全書，大家可以看到我們並沒有強調場景模型的大小和規模，雖然這一點有時也非常重要。

　　現在我們已經為大家介紹了場景和情景模型，大家可以看到我們更多探討的是對多種不同學科的瞭解。要做好場景和情景模型，我們或多或少需要掌握一些技巧：組裝和塗裝模型人物、模型動物以及模型車輛（它們可能是樹脂的、塑料的或金屬的），製作、塗裝和舊化各種建築物和結構模型（它們會有各種類型、大小和形狀），最後是將以上所有的要素有目的地整合到地形地台和環境中。

　　接下來是搭建場景地台，它將構建一個環境背景，所有的人物、車輛、建築以及地形都將在這個環境下被有機地整合到一起。這句話說起來容易，做起來難。事實上它是我們的夢想和目標（即使對於一些有經驗的模友，有時也很難恰到好處），只有極少數人能掌握得當。

　　如果我們參觀過模型展或是看過模型比賽的作品，會發現優秀且具有氛圍的場景模型是少之又少，但是只要在「芸芸眾生」中有一件這樣的作品，我們立刻就會發現它。走近這件作品，我們甚至可以感受到它所散發出的氣場。

　　儘管我們一切從頭開始，完全自製需要的人物、車輛和建築模型，但是場景和情景模型中最具有創造性的部分是：地形地台、結構和建築物。在這些地方有最巨大的空間可以施展我們的創造力。市面上有很多現成的人物模型板件、戰車模型板件、建築模型、植被和地台模型，甚至現成的地形地台等，都可以拿來放入我們的場景中。但是只有當我們有了清晰的構思，瞭解如何製作場景模型，我們才能夠真正地將這些要素有機地整合進我們的場景中。

　　只有這樣我們最終才能製作出優秀的作品，這件作品將不同的場景要素高效地、精確地、充滿藝術性地整合到一起，創造出一種氛圍、氣場，並深深地吸引和打動觀賞者。

　　希望我的這番話點燃了你製作場景模型的熱情，對於所有幫助我完成這本書的朋友，我也與他們分享了這份熱情。

　　感謝你們！感謝各位！感謝大家！

目　錄

第6章 場景中的人造元素

上一本書所講到的地台場景元素製作主要是「自然元素」，已為大家講述了如何用野外蒐集不同形狀和大小的沙礫和石子來製作出場景中不同類型的地形地台。

同樣為大家講述了如何用野外以及沙灘上蒐集到的天然材料來製作場景地形地台上不同的植被。也看到是如何處理它們，讓它們成為潮濕環境中植被效果。

在這一章節中，將為大家介紹如何製作另一種類型且非常重要的場景元素——「場景中的人造元素」，從簡單的路牌和街燈到一面牆或建築物廢墟，這些場景中的人造元素具有很多特徵，很難在野外或是海灘找到現成可用的「場景中的人造元素」。需要自製場景中的人造元素或是直接使用市面上現成的產品。

人造元素會對整個場景地台起到巨大的作用，而這正是我們這一大章的主題。

- 垂直的人造元素

- 建築物

- 建築物配件

毋庸置疑，當加入垂直元素後，場景模型的立體感會增強，因為它帶來了三度空間中「高度」這一要素。

　　場景作品中大部分垂直的人造元素（例如電線桿），它們看起來並沒有強烈的立體感，但卻為整個場景帶來視覺平衡，讓整個作品看起來更加和諧。

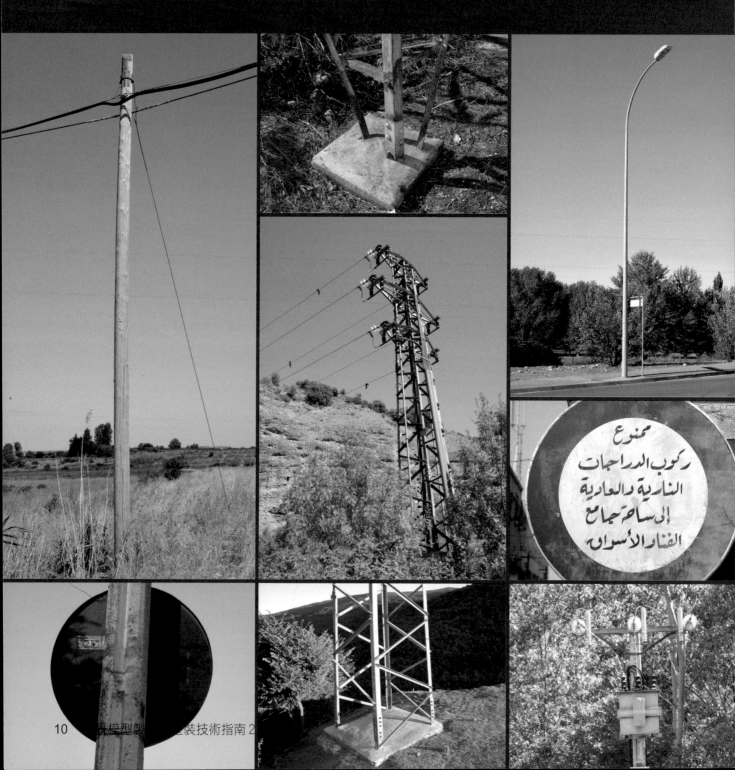

（一）燈與路燈

1. 現代路燈

這是一款較早的Mig Productions廠家的產品,是一個現代路燈的樹脂件,高度大約是24釐米。

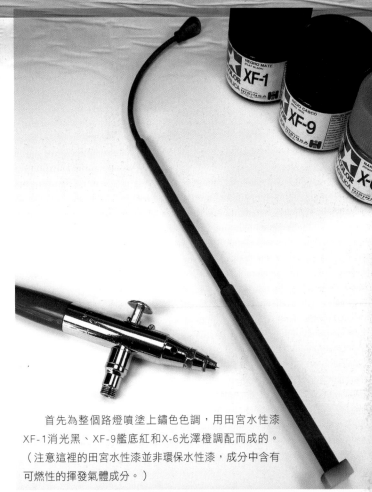

首先為整個路燈噴塗上鏽色色調,用田宮水性漆XF-1消光黑、XF-9艦底紅和X-6光澤橙調配而成的。(注意這裡的田宮水性漆並非環保水性漆,成分中含有可燃性的揮發氣體成分。)

等鏽色底色乾後,在整個表面噴塗上數層AK 088輕度掉漆液。

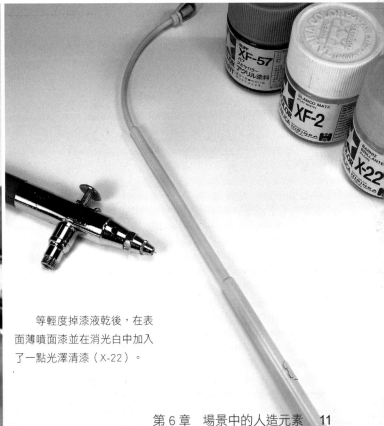

等輕度掉漆液乾後,在表面薄噴面漆並在消光白中加入了一點光澤清漆(X-22)。

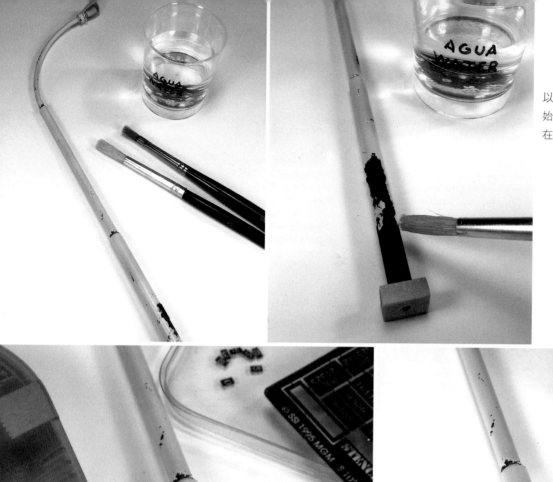

等白色的面漆乾到可以用手觸摸的程度，就開始用舊而硬的毛筆沾上水在表面塗抹。

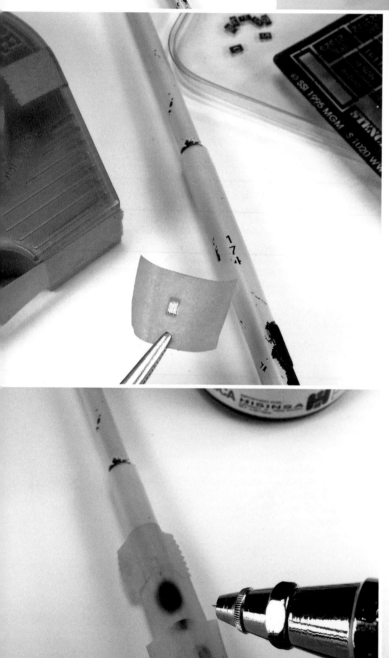

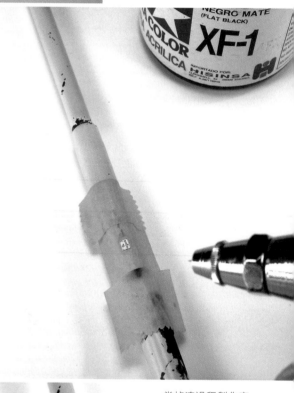

當掉漆過程製作完畢後，就可以開始為路燈柱添加標識了，這裡用到的是蝕刻片漏噴板，用遮蓋帶佈置好後用消光黑（XF-1）噴塗即可。

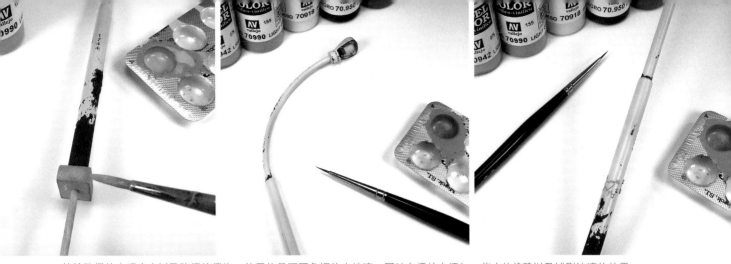

筆塗路燈的水泥底座以及路燈的燈泡，使用的是不同色調的水性漆，同時在燈柱上添加一些小的塗鴉以及補刷油漆的效果。

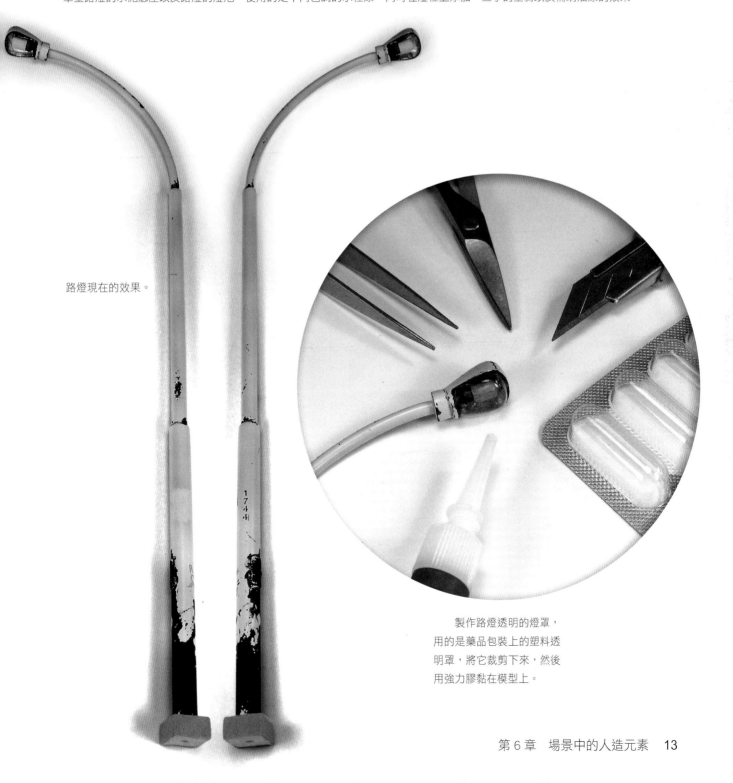

路燈現在的效果。

製作路燈透明的燈罩，
用的是藥品包裝上的塑料透
明罩，將它裁剪下來，然後
用強力膠黏在模型上。

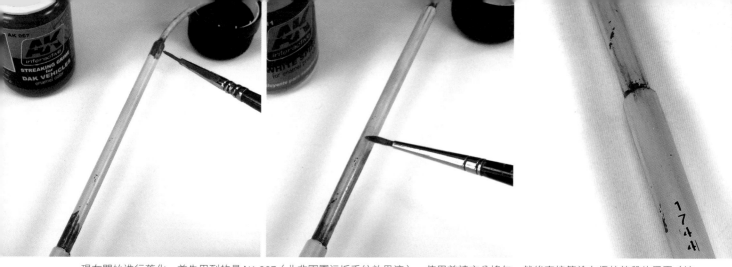

現在開始進行舊化，首先用到的是AK 067（北非軍團污垢垂紋效果液），使用前請充分搖勻，然後直接筆塗在燈柱節段的周圍（這裡最容易聚集塵土，光和影也容易在這些地方產生變化，處理好這些地方將增加整個燈柱的立體感。），然後用乾淨的毛筆沾上AK 047 White Spirit將效果液痕跡抹開，形成柔和的色調過渡。

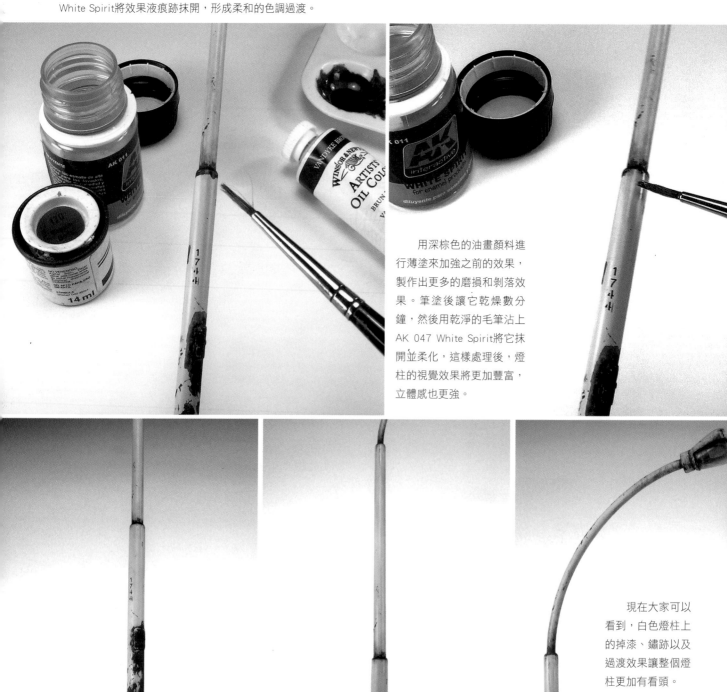

用深棕色的油畫顏料進行薄塗來加強之前的效果，製作出更多的磨損和剝落效果。筆塗後讓它乾燥數分鐘，然後用乾淨的毛筆沾上AK 047 White Spirit將它抹開並柔化，這樣處理後，燈柱的視覺效果將更加豐富，立體感也更強。

現在大家可以看到，白色燈柱上的掉漆、鏽跡以及過渡效果讓整個燈柱更加有看頭。

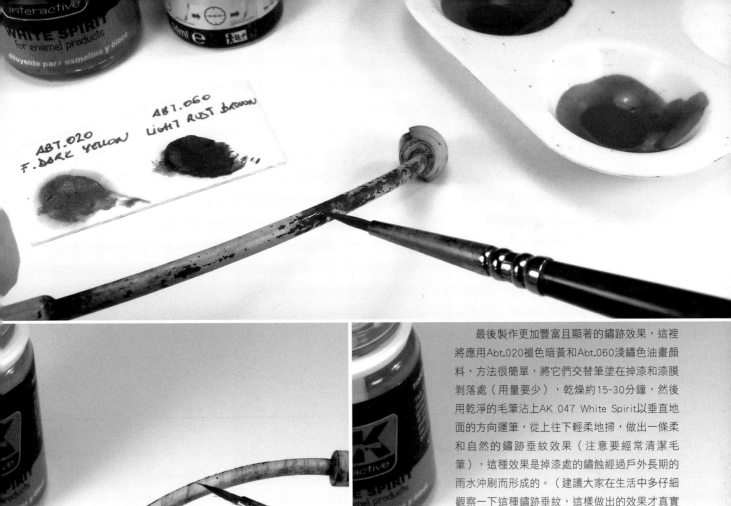

最後製作更加豐富且顯著的鏽跡效果，這裡將應用Abt.020褐色暗黃和Abt.060淺鏽色油畫顏料，方法很簡單，將它們交替筆塗在掉漆和漆膜剝落處（用量要少），乾燥約15~30分鐘，然後用乾淨的毛筆沾上AK 047 White Spirit以垂直地面的方向運筆，從上往下輕柔地掃，做出一條柔和自然的鏽跡垂紋效果（注意要經常清潔毛筆），這種效果是掉漆處的鏽蝕經過戶外長期的雨水沖刷而形成的。（建議大家在生活中多仔細觀察一下這種鏽跡垂紋，這樣做出的效果才真實而自然。）

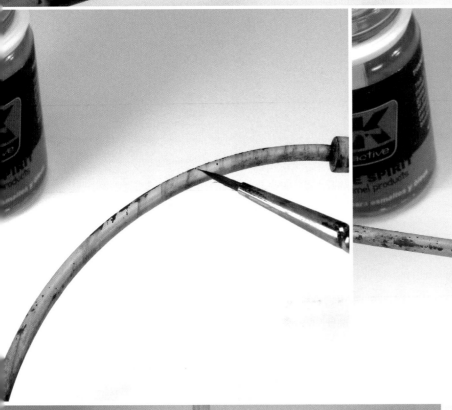

對於漆膜剝落明顯的地方，可以反覆進行這個操作，來加強鏽蝕效果。

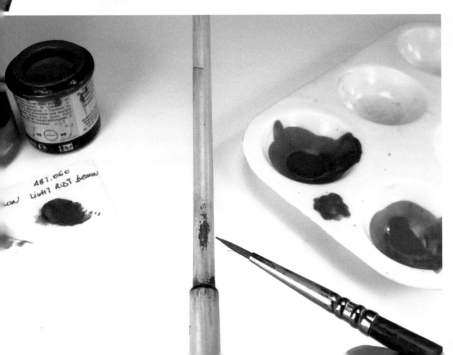

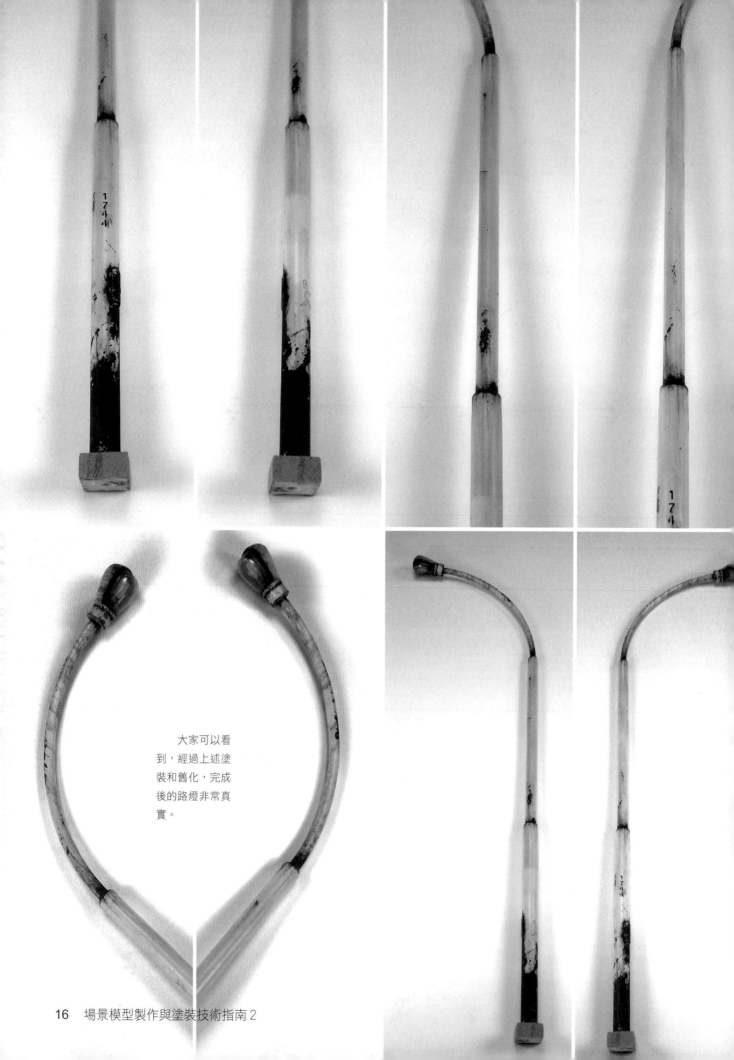

大家可以看到，經過上述塗裝和舊化，完成後的路燈非常真實。

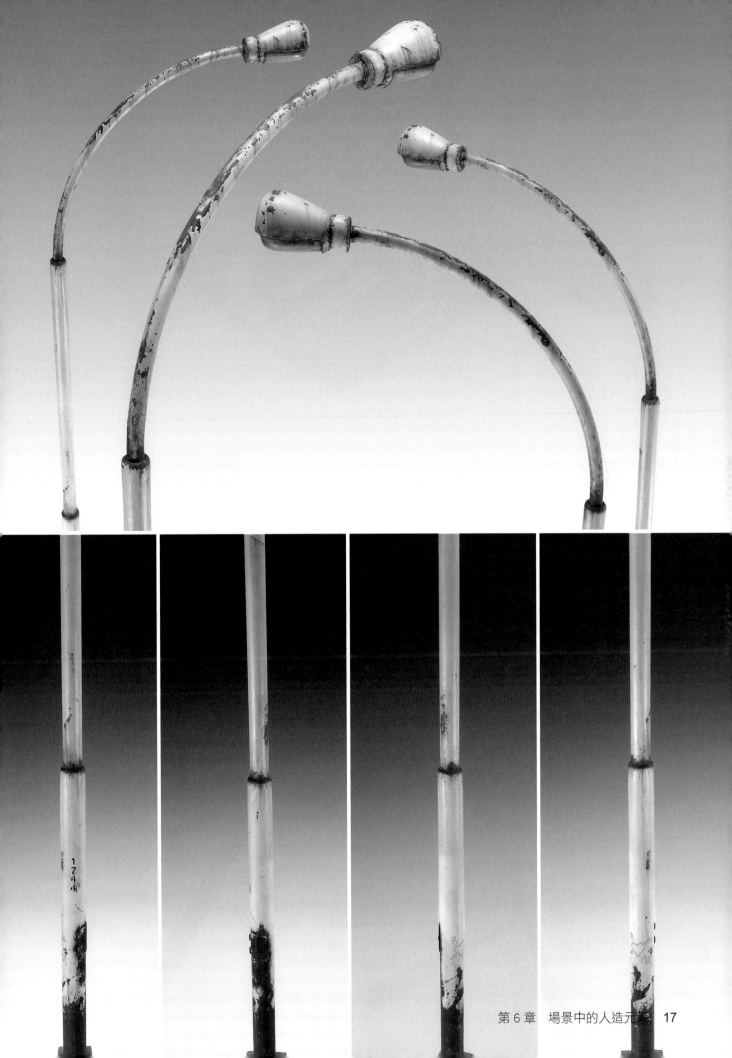

PlusModel這個品牌有很多有趣的產品，比如這款「經典的公園路燈」，這種路燈在世界各地的公園和花園都非常常見。

組裝非常簡單，只需要一點強力膠將樹脂件、透明件和蝕刻片黏合在一起就可以了。組裝好後，它的高度大約是11釐米。

將燈罩的「玻璃部分」事先用裁剪好的遮蓋帶遮蓋好，然後噴塗上水補土（這裡用的是AV灰色的水補土）。

為整個路燈筆塗上鏽色底色。（這裡使用了兩種不同色調的Lifecolor水性漆，故意使用兩種色調的鏽色交替的、隨意的筆塗，這樣筆塗出的鏽色底色更加豐富且自然。）

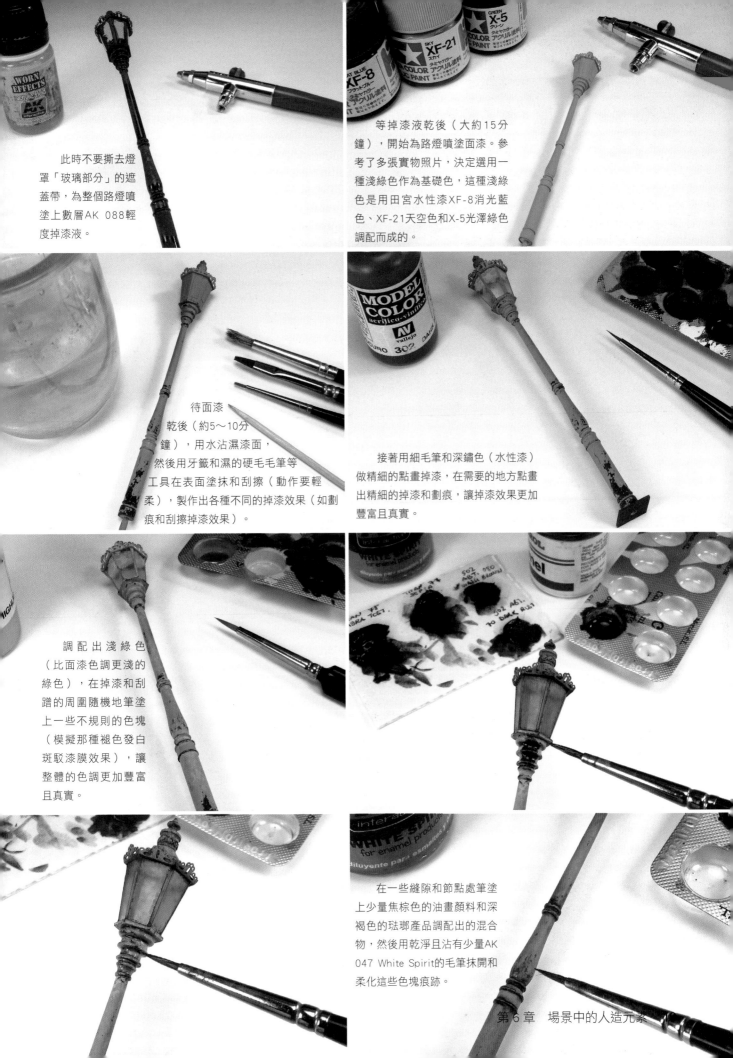

此時不要撕去燈罩「玻璃部分」的遮蓋帶，為整個路燈噴塗上數層AK 088輕度掉漆液。

等掉漆液乾後（大約15分鐘），開始為路燈噴塗面漆。參考了多張實物照片，決定選用一種淺綠色作為基礎色，這種淺綠色是用田宮水性漆XF-8消光藍色、XF-21天空色和X-5光澤綠色調配而成的。

待面漆乾後（約5～10分鐘），用水沾濕漆面，然後用牙籤和濕的硬毛毛筆等工具在表面塗抹和刮擦（動作要輕柔），製作出各種不同的掉漆效果（如劃痕和刮擦掉漆效果）。

接著用細毛筆和深鏽色（水性漆）做精細的點畫掉漆，在需要的地方點畫出精細的掉漆和劃痕，讓掉漆效果更加豐富且真實。

調配出淺綠色（比面漆色調更淺的綠色），在掉漆和刮蹭的周圍隨機地筆塗上一些不規則的色塊（模擬那種褪色發白斑駁漆膜效果），讓整體的色調更加豐富且真實。

在一些縫隙和節點處筆塗上少量焦棕色的油畫顏料和深褐色的琺瑯產品調配出的混合物，然後用乾淨且沾有少量AK 047 White Spirit的毛筆抹開和柔化這些色塊痕跡。

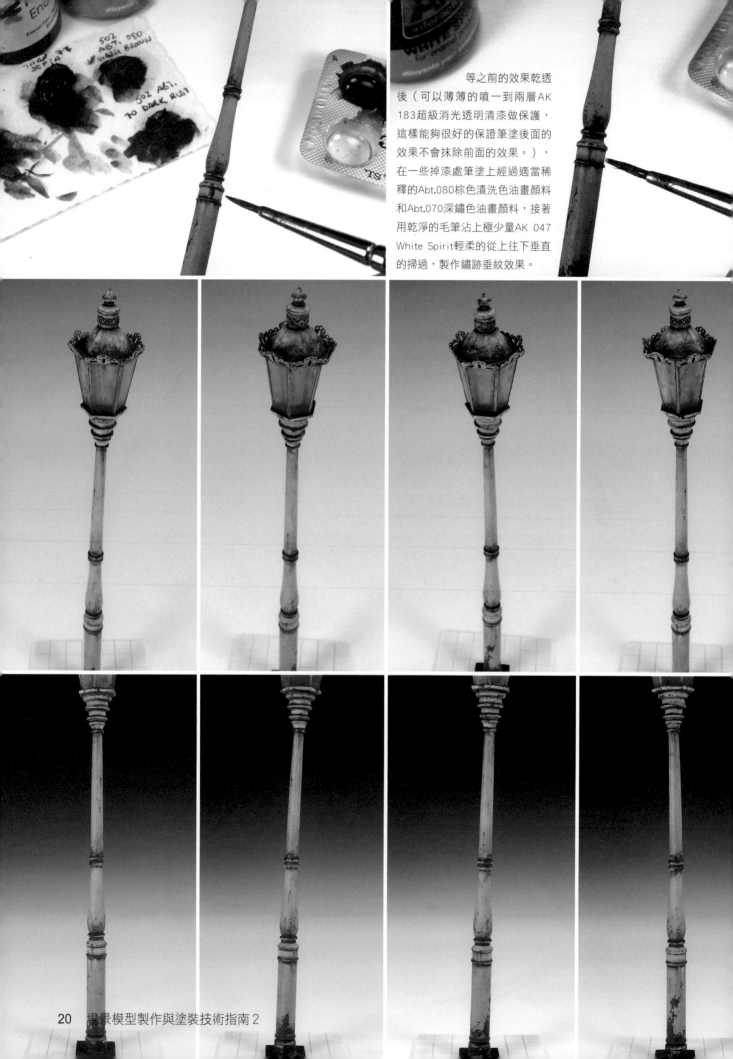

等之前的效果乾透
後（可以薄薄的噴一到兩層AK
183超級消光透明清漆做保護，
這樣能夠很好的保證筆塗後面的
效果不會抹除前面的效果。），
在一些掉漆處筆塗上經過適當稀
釋的Abt.080棕色漬洗色油畫顏料
和Abt.070深鏽色油畫顏料，接著
用乾淨的毛筆沾上極少量AK 047
White Spirit輕柔的從上往下垂直
的掃過，製作鏽跡垂紋效果。

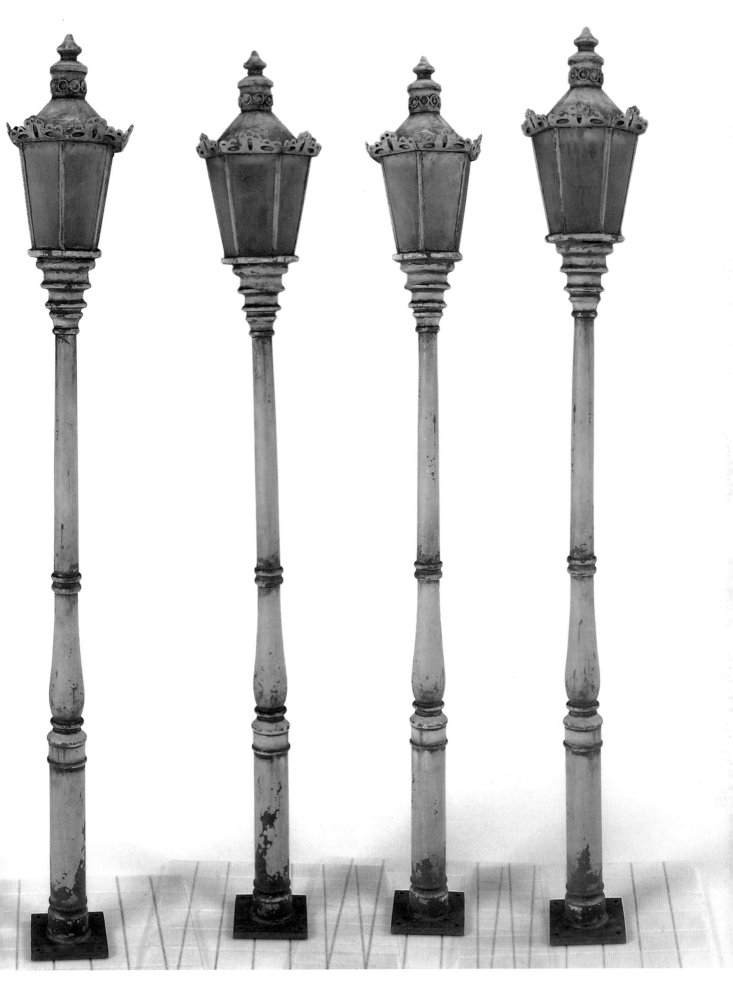

3. 經典的電線杆路燈

這一章節介紹塗裝和舊化「經典的電線杆路燈」，板件是Mig Productions的產品，組裝起來的高度大約是22釐米。

組裝完畢後呈現燈柱上下兩端的細節和效果。

首先為整個燈柱噴塗上田宮水性XF-66淺灰色。

接著筆塗基礎色，基礎色是用Vallejo的黑色和深灰色的水性漆調配而成。

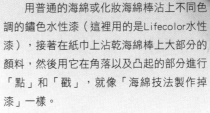

　　用普通的海綿或化妝海綿棒沾上不同色調的鏽色水性漆（這裡用的是Lifecolor水性漆），接著在紙巾上沾乾海綿棒上大部分的顏料，然後用它在角落以及凸起的部分進行「點」和「戳」，就像「海綿技法製作掉漆」一樣。

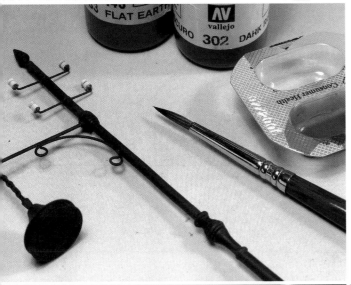

　　將Vallejo的消光泥土色和深鏽色混合後用水重度稀釋，接著用它在燈柱上進行第一次滲線。

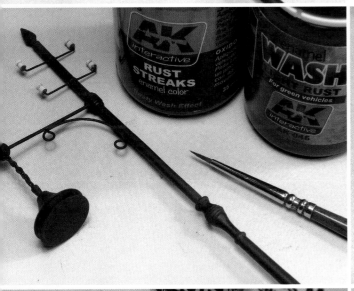

　　製作鏽跡的磨損效果，將AK 013鏽跡垂紋效果液與AK 046淺鏽色漬洗液混合，然後用AK 047 White Spirit進行適當的稀釋，將它筆塗在之前海綿技法製作鏽跡的區域，讓鏽跡的效果更加豐富，讓黑色的燈柱顏色看起來不那麼單調。

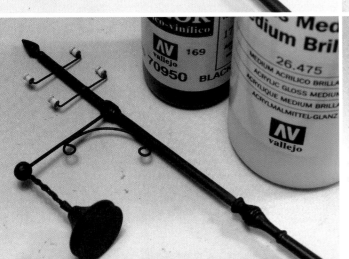

　　將Vallejo黑色的水性漆用水重度稀釋後加入幾滴Vallejo的光澤媒質（gloss medium 如 AV 70470），然後對燈柱做淺淺且薄薄的漬洗。這樣做有兩個目的：其一，增強燈柱的金屬感；其二，之後在上面運用舊化土，對比度會更加明顯。

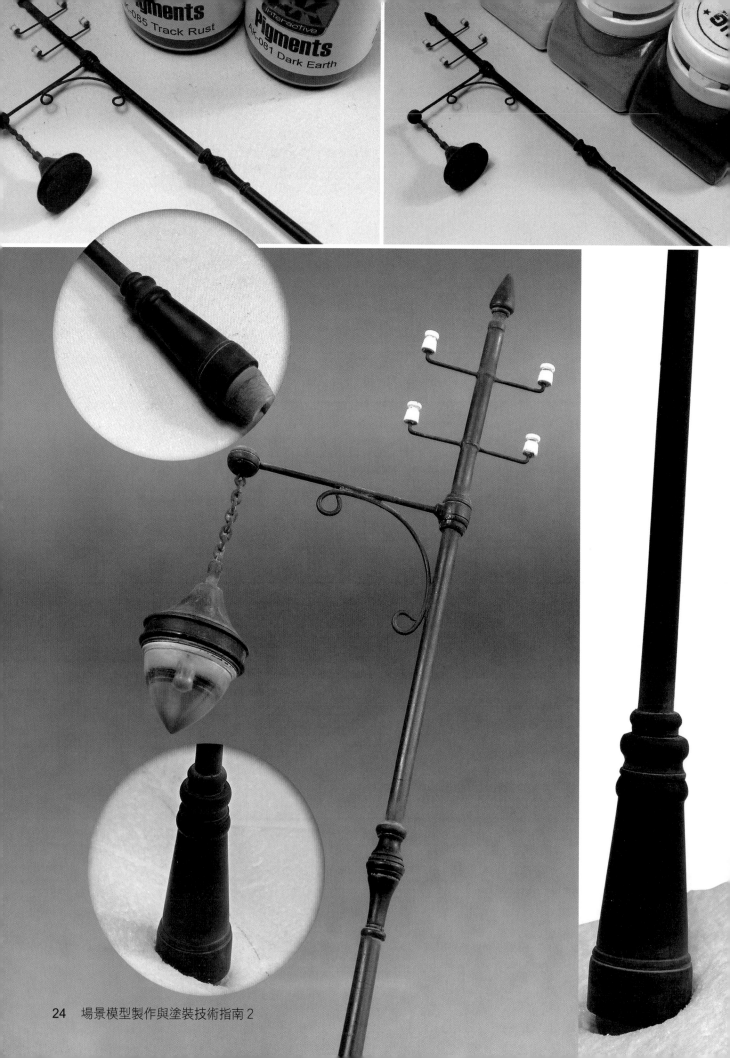

4. 經典的壁式街燈

本章節使用的板件來自於Plusmodel，板件中有兩個款式的壁式街燈，一種看起來像當代的，另一種是經典的設計。將向大家展示如何用簡單的方法塗裝和舊化它們，雖然方法簡單，但最後得到的效果卻非常真實。大家可以看到板件內部的細節，有樹脂件、透明件、蝕刻片。

對於這種類型的場景元素，組裝好後塗裝反而更加便利。所以先將它們組裝起來並用強力膠固定好。

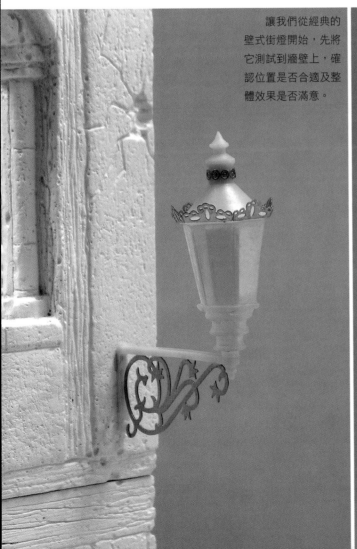

讓我們從經典的壁式街燈開始，先將它測試到牆壁上，確認位置是否合適及整體效果是否滿意。

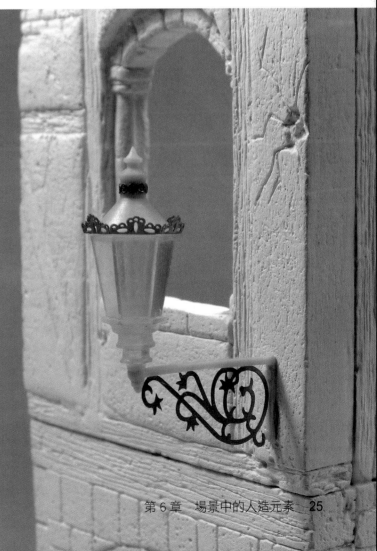

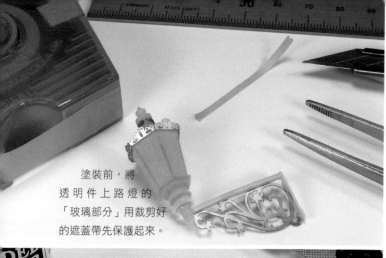

塗裝前，將透明件上路燈的「玻璃部分」用裁剪好的遮蓋帶先保護起來。

首先為整個街燈噴塗上灰色的水補土（仍然是薄噴多層霧化著漆）。良好的水補土層將有助於後續漆膜的附著（不論是附著在樹脂部分、塑料部分還是蝕刻片部分）。

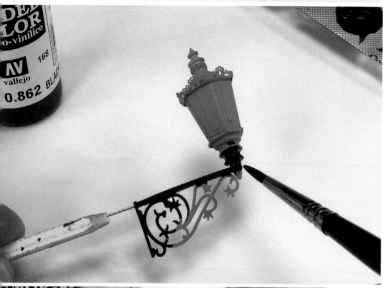

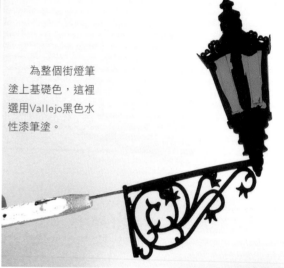

為整個街燈筆塗上基礎色，這裡選用Vallejo黑色水性漆筆塗。

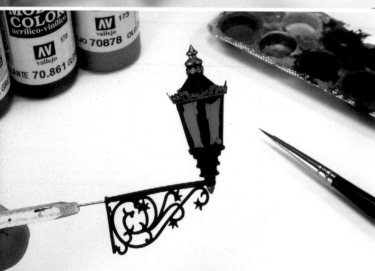

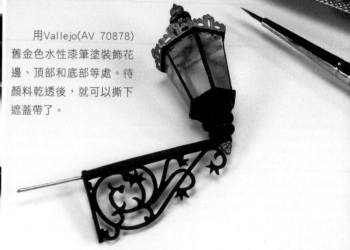

用Vallejo(AV 70878)舊金色水性漆筆塗裝飾花邊、頂部和底部等處。待顏料乾透後，就可以撕下遮蓋帶了。

現在開始為玻璃罩、金色的裝飾花邊、尖頂和底部製作一些舊化效果，將聯合應用兩種油畫顏料進行筆塗（Abt.080 棕色漬洗色和Abt.070深鏽色）（用AK 047 White Spirit稀釋後，少量的塗在金色裝飾品的凹陷、細節和轉角等處。）。對於玻璃罩將應用兩種油畫顏料進行筆塗（Abt.002深褐色和Abt.007生赭色）（顏料要調得更稀，筆塗的量要更少，可以參考一下生活中看到有灰塵的玻璃罩。）。

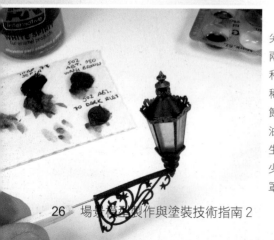

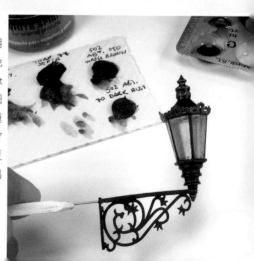

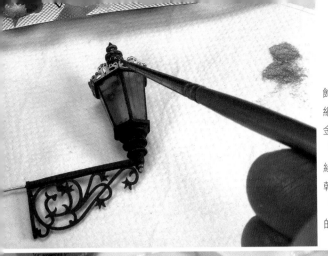

為了讓金色的裝飾部件重現光澤，以細毛筆沾上Vallejo舊金色的水性漆筆塗「金屬裝飾部件的邊緣」。（這裡應用了乾掃的筆法來表現「裝飾部件」邊緣處的金屬光澤感。）

最後的舊化步驟是製作塵土和污垢的垂紋效果，這裡應用到了四種油畫顏料，分別是：Abt.035淺皮革色、Abt.100中性灰色、Abt.140基礎膚色和Abt.093土色，塵土效果主要聚集在頂部的水平部分（薄薄地筆塗上很少量的油畫顏料色塊，然後用沾有AK 047 White Spirit的乾淨毛筆抹開色塊邊緣）。（對於垂直部分，如玻璃窗上，製作出了污垢垂紋效果，其方法與前面「經典的公園路燈」製作鏽跡垂紋效果的方法相同。）

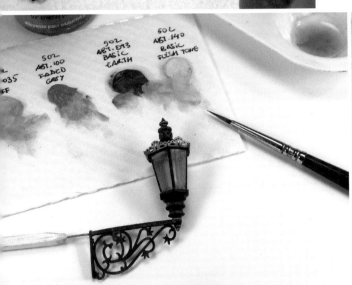

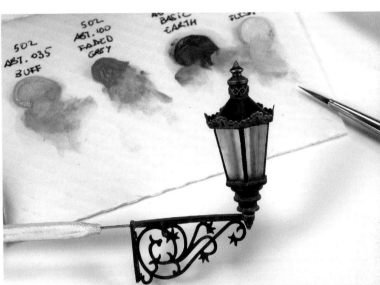

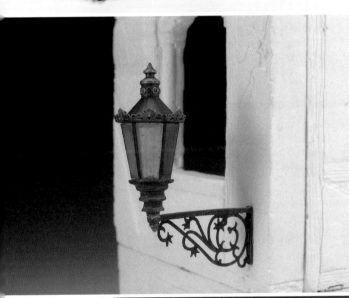

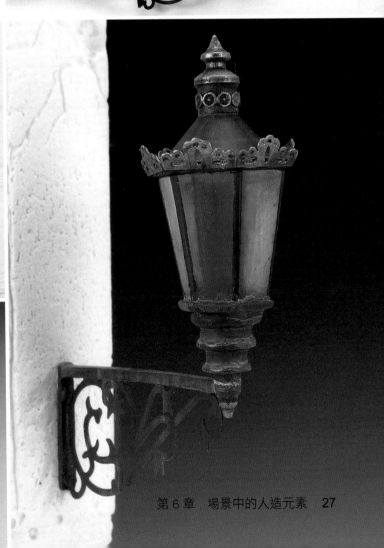

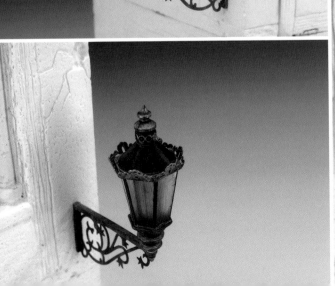

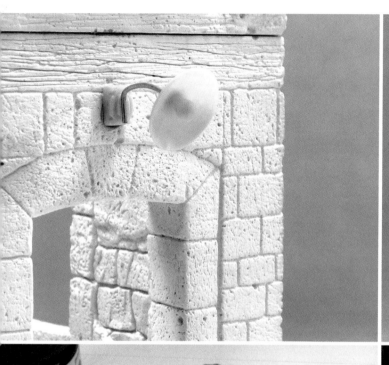
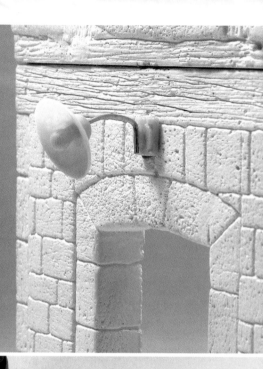

和之前一樣，先將壁式街燈測試到牆壁上，確認位置是否合適，整體效果是否滿意。

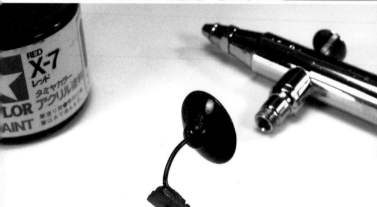

首先為路燈整體噴塗上田宮水性漆X-7光澤紅。

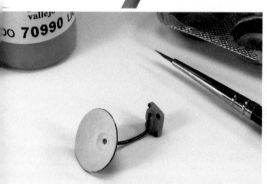

碗形燈罩內表面筆塗上白色的水性漆，而壁掛部分筆塗上灰色的水性漆，對於壁掛部分的固定螺絲可以筆塗較深的色調。

將油畫顏料Abt.002深褐色與適量的Abt.007生赭色混合，然後用AK 047 White Spirit重度稀釋（配製出自己需要的深色漬洗液），然後用它對燈罩進行漬洗。

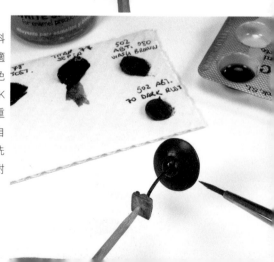

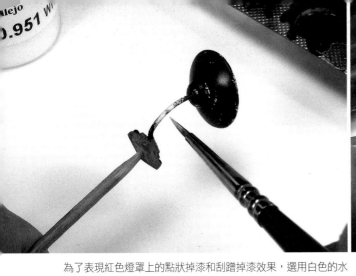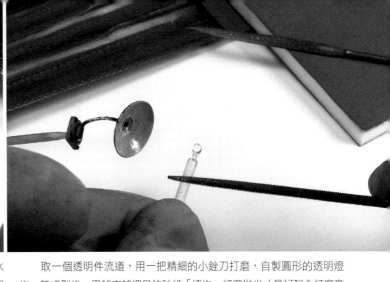

為了表現紅色燈罩上的點狀掉漆和刮蹭掉漆效果，選用白色的水性漆，用細毛筆點畫出掉漆效果，之後會在上面應用上一些鏽色色調的油畫顏料來加強這種掉漆效果，方法如前面章節所講。

取一個透明件流道，用一把精細的小銼刀打磨，自製圓形的透明燈泡，等成型後，用越來越細目的砂紙「逐次」打磨拋光（最好配合打磨膏進行打磨拋光），直至得到光澤透明的圓形外觀。

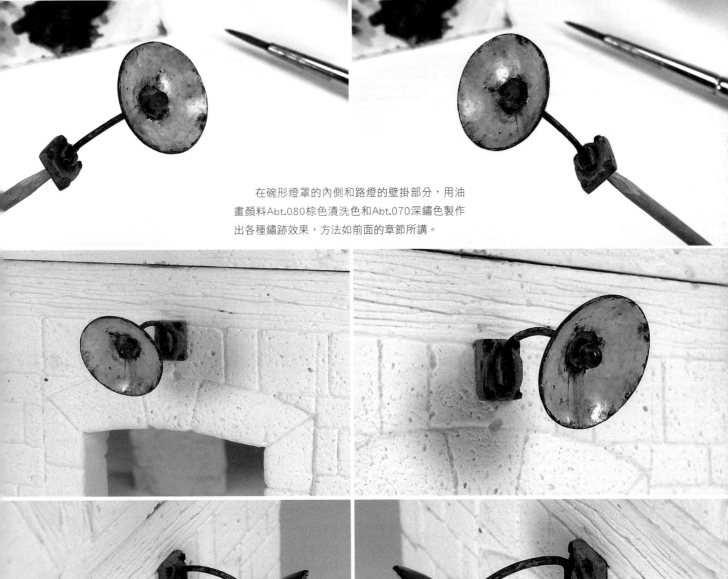

在碗形燈罩的內側和路燈的壁掛部分，用油畫顏料Abt.080棕色漬洗色和Abt.070深鏽色製作出各種鏽跡效果，方法如前面的章節所講。

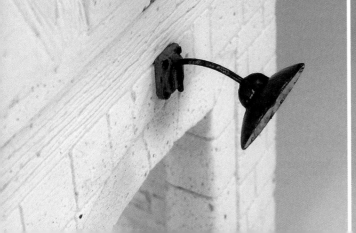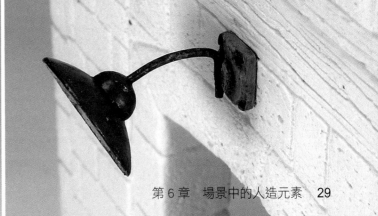

（二）電線杆

1. 木製電線杆

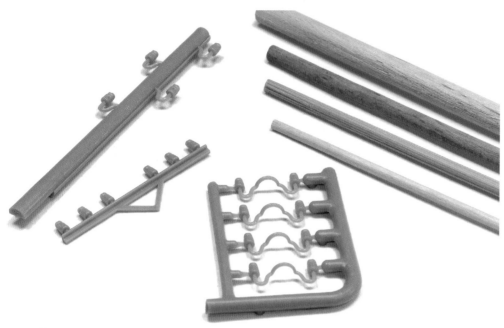

這一章節要製作並塗裝道路邊的木製電線杆（它負責將電力輸送到市區和城鎮），將用到一款比較老的田宮板件，板件中包括一些電線杆的柱、梁以及陶瓷絕緣子支架。還會用到小圓棒，這種材料質量輕且易於加工，做艦船的模友經常會用到，大家在網路購物或實體模型店中都很容易找到。（在國內大家可以很容易買到巴爾沙輕木圓棒）

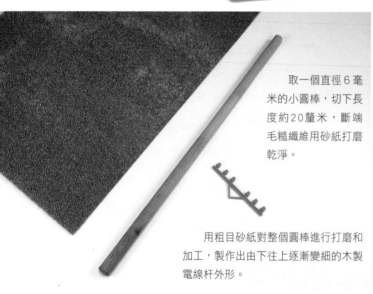

取一個直徑6毫米的小圓棒，切下長度約20釐米，斷端毛糙纖維用砂紙打磨乾淨。

用粗目砂紙對整個圓棒進行打磨和加工，製作出由下往上逐漸變細的木製電線杆外形。

將帶絕緣子的橫梁用強力膠黏合在電線杆靠上的部分。

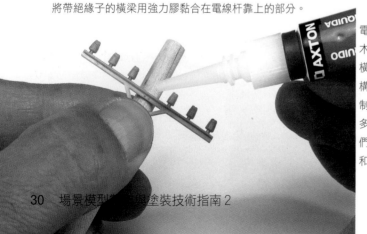

選擇製作的是單橫梁結構的電線杆，但實際上多橫梁結構的木製電線杆也非常常見（比如雙橫梁、三橫梁甚至四橫梁結構），橫梁與電線杆的角度要控制在90度左右。請蒐集盡可能多一些實物的照片作為參考，它們能很好的幫助我們製作、塗裝和舊化木製電線杆。

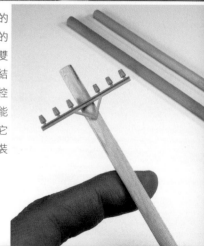

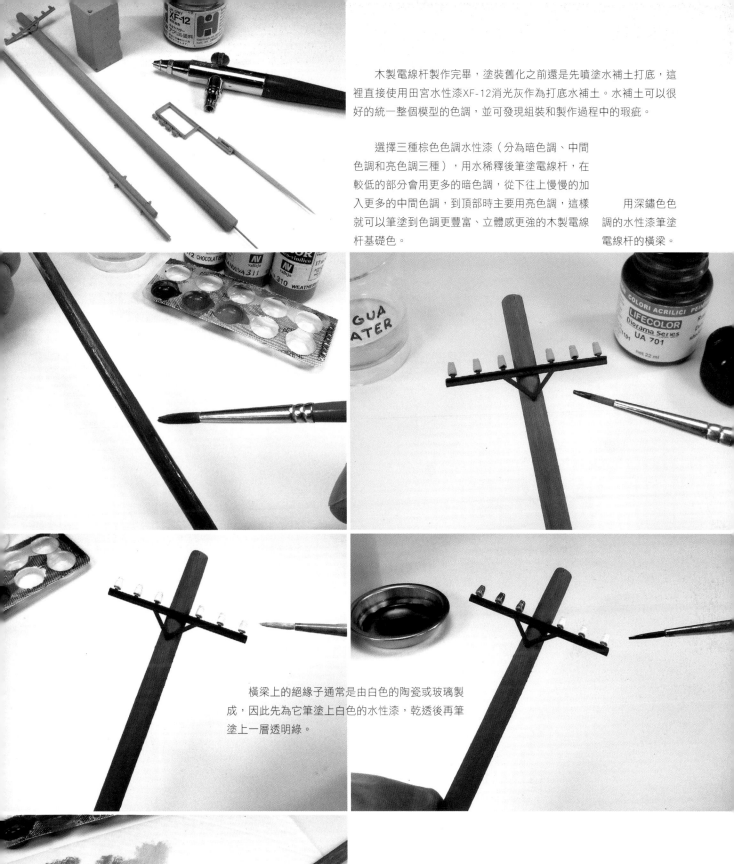

木製電線杆製作完畢，塗裝舊化之前還是先噴塗水補土打底，這裡直接使用田宮水性漆XF-12消光灰作為打底水補土。水補土可以很好的統一整個模型的色調，並可發現組裝和製作過程中的瑕疵。

選擇三種棕色色調水性漆（分為暗色調、中間色調和亮色調三種），用水稀釋後筆塗電線杆，在較低的部分會用更多的暗色調，從下往上慢慢的加入更多的中間色調，到頂部時主要用亮色調，這樣就可以筆塗到色調更豐富、立體感更強的木製電線杆基礎色。

用深鏽色色調的水性漆筆塗電線杆的橫梁。

橫梁上的絕緣子通常是由白色的陶瓷或玻璃製成，因此先為它筆塗上白色的水性漆，乾透後再筆塗上一層透明綠。

現在開始製作木紋效果，顏料還是選用塗裝電線杆基礎色的顏料，但會在基礎色中加入一些淺沙色把色調調得更淺，用一支舊而硬的平頭毛筆沾上調配好的顏料，然後在紙板上擦乾毛筆上大部分的顏料。接著選定一些地方讓毛筆沿著電線杆的長軸輕輕地掃過，用這種方法為某些地方製作木紋效果。有些地方木紋的色調深些，有些地方木紋的色調淺些，這樣做出的效果更加自然且豐富。

開始進行舊化，首先將選擇兩種琺瑯舊化液AK 074（北約車輛雨痕效果液）和AK 076（現代北約戰車濾鏡液），在一些地方有選擇性的筆塗上效果液（主要集中在角落縫隙以及灰塵容易聚集的地方，電線杆下部用深色調，上部用淺色調，筆塗薄薄的一層效果液痕跡即可。），然後用乾淨的毛筆沾上少量AK 047 White Spirit抹開和潤開這些效果液痕跡的邊緣。

等上一步效果液痕跡乾後，就開始以乾塗的方式應用舊化土，主要集中在電線杆的底部以及容易積塵的地方，建議使用幾種不同色調的舊化土（在相對陰影處用深色調，在相對高光處用淺色調，大部分情況下舊化土的使用原則是──寧少勿多。），這樣得到的效果會更加豐富且自然。

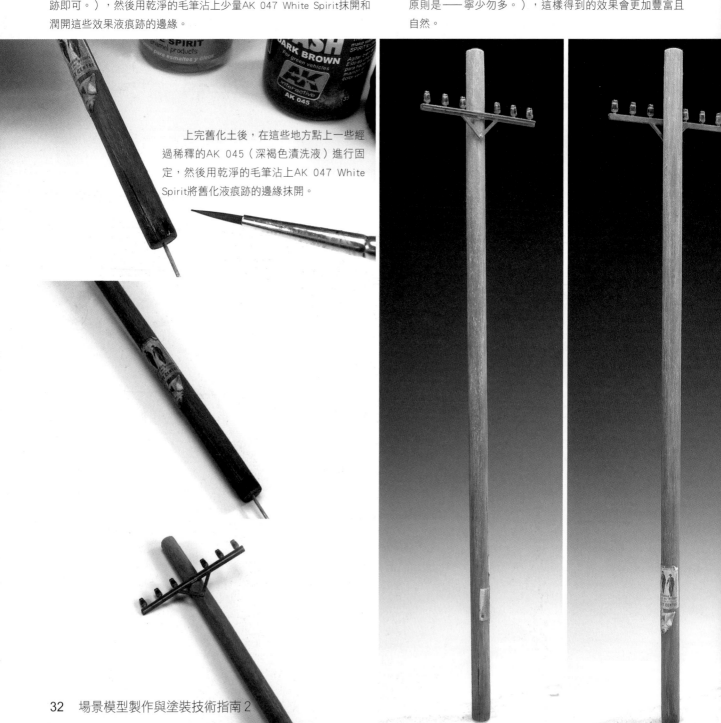

上完舊化土後，在這些地方點上一些經過稀釋的AK 045（深褐色漬洗液）進行固定，然後用乾淨的毛筆沾上AK 047 White Spirit將舊化液痕跡的邊緣抹開。

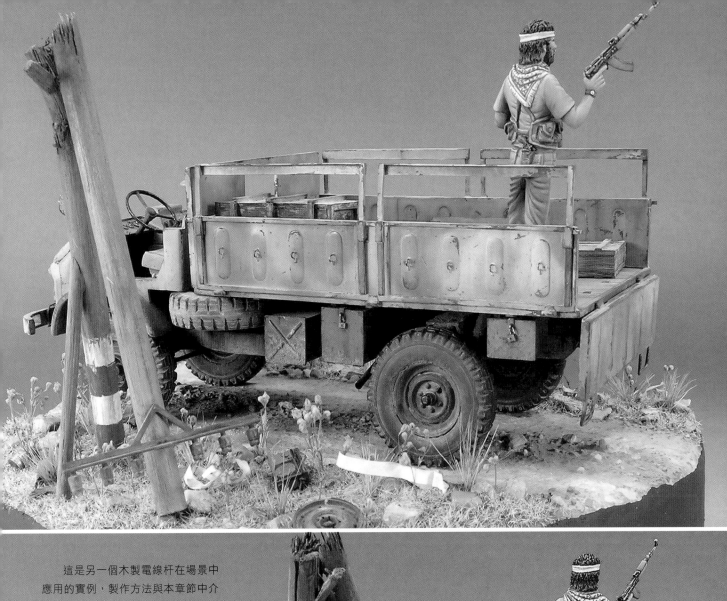

這是另一個木製電線杆在場景中
應用的實例,製作方法與本章節中介
紹的方法一樣,只是這裡是一根被炸
彈炸斷的電線杆。

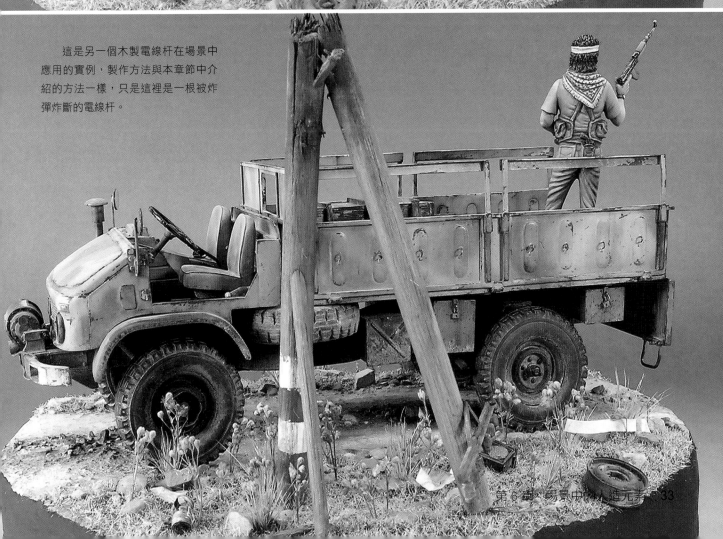

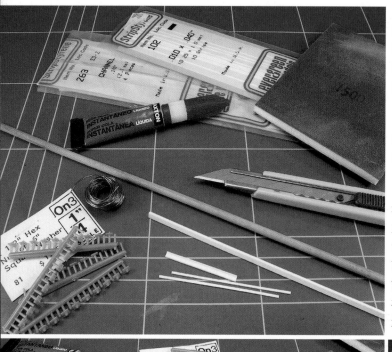

現在要製作另一種電線杆——由鋼梁支撐的木製電線杆。木製電線杆用螺絲固定在「凹」形鋼梁上部，而鋼梁的下部則插入地下有支撐固定作用。需要的材料是：直徑3.5毫米的小圓棒、Evergreen的「凹」形截面膠條和扁平的帶狀膠條、Grandt Line的塑料螺絲（事實上任何品牌的塑料螺絲都可以）和一點銅絲線。

切出一段長度約17.5毫米的小圓棒（直徑3.5毫米）。

將塑料螺絲如圖黏合在電線杆兩側，讓它看起來就像螺絲穿過了「木製電線杆」和「鋼梁」，將兩者牢牢的固定在一起。請確保螺絲在「木製電線杆」和「鋼梁」的中線位置。

切一段4毫米長的「凹」形截面膠條，如圖將小圓棒用強力膠黏合在「凹」形截面膠條的上部，現在整個電線杆的高度大約在19毫米了。

在木製電線杆的頂部鑽一個貫通的孔，插入一段銅絲（兩邊露出的長度相等），這段銅絲是模擬電線杆上固定電線的架子。用Evergreen的扁平帶狀膠條切出兩塊長度一致的塑料片，中心鑽孔，穿入兩邊的銅絲並固定在電線杆兩側。

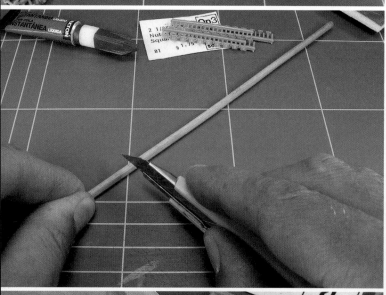

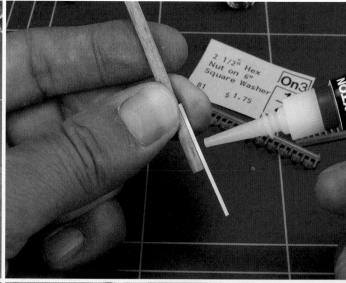

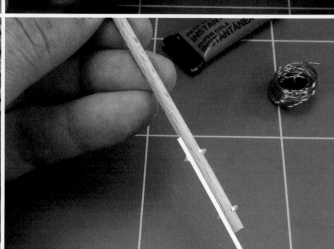

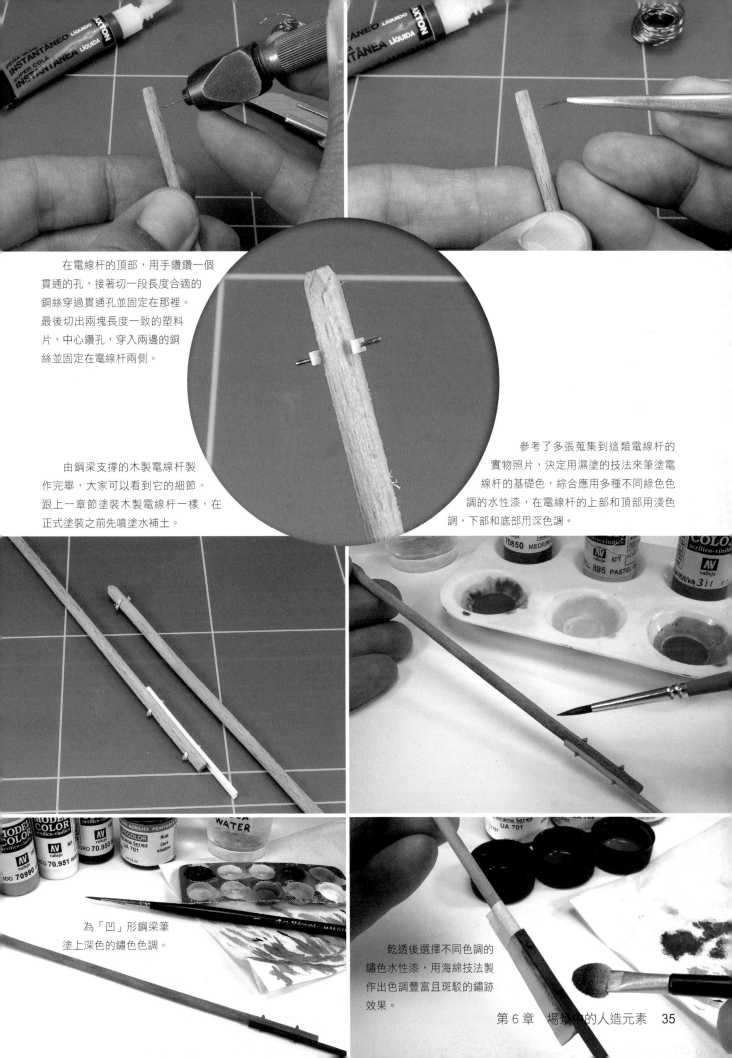

在電線杆的頂部,用手鑽鑽一個貫通的孔,接著切一段長度合適的銅絲穿過貫通孔並固定在那裡。最後切出兩塊長度一致的塑料片,中心鑽孔,穿入兩邊的銅絲並固定在電線杆兩側。

由鋼梁支撐的木製電線杆製作完畢,大家可以看到它的細節。跟上一章節塗裝木製電線杆一樣,在正式塗裝之前先噴塗水補土。

參考了多張蒐集到這類電線杆的實物照片,決定用濕塗的技法來筆塗電線杆的基礎色,綜合應用多種不同綠色色調的水性漆,在電線杆的上部和頂部用淺色調,下部和底部用深色調。

為「凹」形鋼梁筆塗上深色的鏽色色調。

乾透後選擇不同色調的鏽色水性漆,用海綿技法製作出色調豐富且斑駁的鏽跡效果。

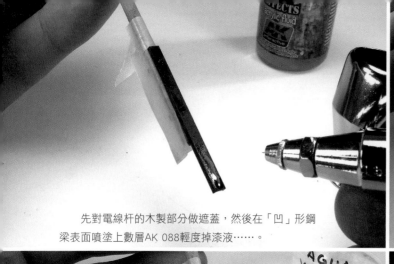

先對電線杆的木製部分做遮蓋，然後在「凹」形鋼梁表面噴塗上數層AK 088輕度掉漆液……。

大約等15分鐘，掉漆液乾透後在表面薄噴上一層用水適當稀釋的田宮水性漆XF-2消光白。

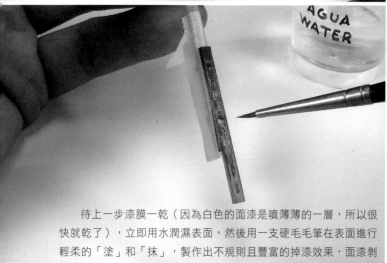

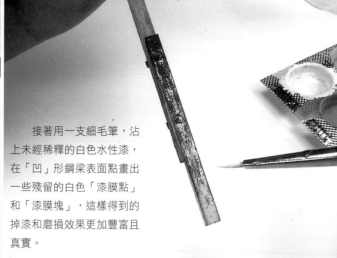

待上一步漆膜一乾（因為白色的面漆是噴薄薄的一層，所以很快就乾了），立即用水潤濕表面，然後用一支硬毛毛筆在表面進行輕柔的「塗」和「抹」，製作出不規則且豐富的掉漆效果，面漆剝落後，露出了之前用海綿技法製作的斑駁的鏽跡效果。

接著用一支細毛筆，沾上未經稀釋的白色水性漆，在「凹」形鋼梁表面點畫出一些殘留的白色「漆膜點」和「漆膜塊」，這樣得到的掉漆和磨損效果更加豐富且真實。

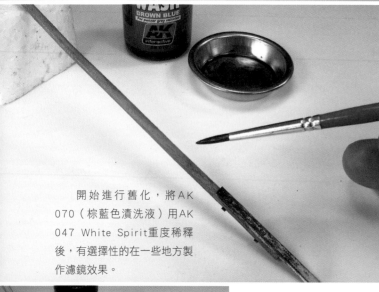

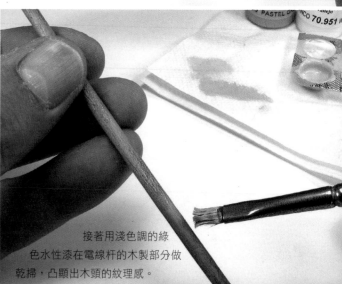

開始進行舊化，將AK 070（棕藍色漬洗液）用AK 047 White Spirit重度稀釋後，有選擇性的在一些地方製作濾鏡效果。

接著用淺色調的綠色水性漆在電線杆的木製部分做乾掃，凸顯出木頭的紋理感。

製作木製部分的掉漆、磨損和褪色效果，用到的油畫顏料分別是Abt.001雪白色、Abt.093土色和Abt.140基礎膚色，選擇一些地方薄薄的筆塗上這些油畫顏料色塊，然後用乾淨的毛筆沾上AK 047 White Spirit將這些色塊抹開並適當進行混色。

最後選擇幾種不同色調的舊化土，以乾塗的方式應用到電線杆靠下的地方，在最接近地面處將應用色調最深的舊化土，效果滿意後用乾淨的毛筆點上幾滴AK 047 White Spirit固定。

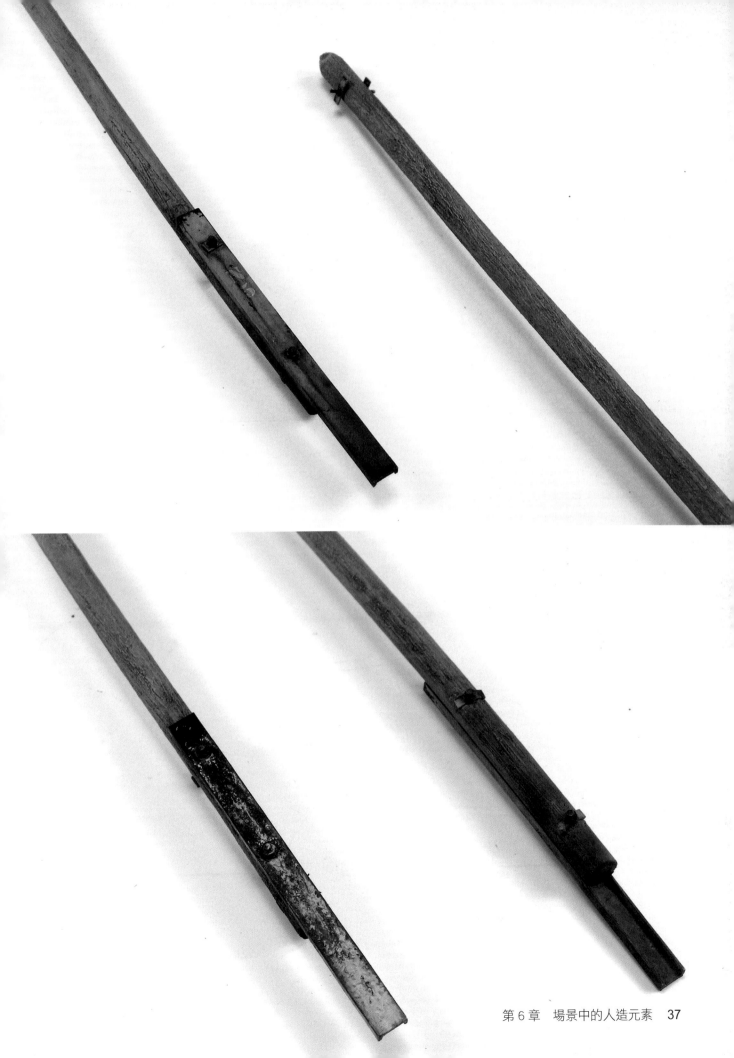

3. 金屬材質的電線架

這一章節的主題是「金屬材質的電線架」，使用的材料有Evergreen的 L 形截面的膠條、薄金屬片（這裡用的是鉛箔）、Grandt Line的螺絲板件以及田宮的絕緣子板件。

雖然應該參考實物照片來製作模型，但這裡製作框架型電線支架時主要是按照自己的想法切割和組裝的（仍然強烈建議大家還是要參考實物照片）。黏合Evergreen的膠條用田宮綠蓋的流縫膠是再好不過了。

將鉛箔切割成寬約 6～7 毫米的條狀，然後將它彎折成90度，製成絕緣子的金屬托架。

用一點強力膠將絕緣子黏合在金屬托架上，然後用一點點強力膠將金屬托架黏合在框架型電線支架上。

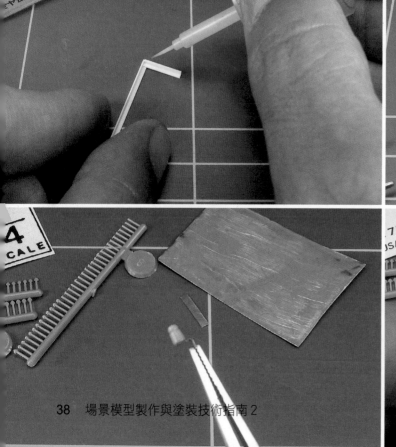

在框架上鑽一個螺絲孔，這是用來將它固定到牆上的。

整個「金屬材質的電線架」製作完畢，高度約 5 毫米，可以看到每一個絕緣子底部都有一個螺母。跟之前一樣，正式塗裝之前還是整體噴塗上水補土打底。

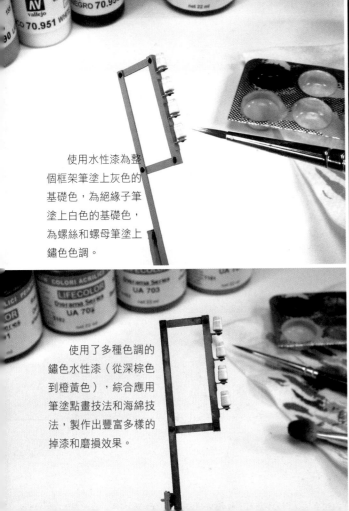

使用水性漆為整個框架筆塗上灰色的基礎色，為絕緣子筆塗上白色的基礎色，為螺絲和螺母筆塗上鏽色色調。

使用了多種色調的鏽色水性漆（從深棕色到橙黃色），綜合應用筆塗點畫技法和海綿技法，製作出豐富多樣的掉漆和磨損效果。

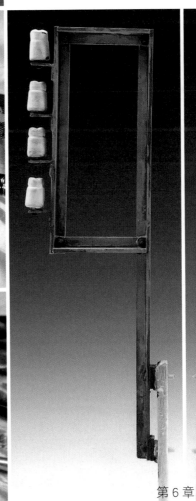
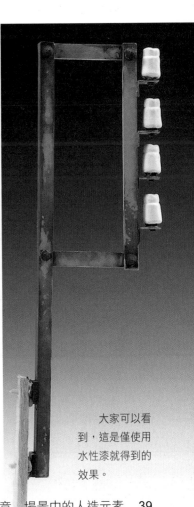

大家可以看到，這是僅使用水性漆就得到的效果。

海綿技法做出的效果不錯,但缺點是很難精細的控制範圍。如果海綿技法製作的鏽跡蓋住了過多的基礎色,可以在需要的地方,用細毛筆重新點畫上基礎色。

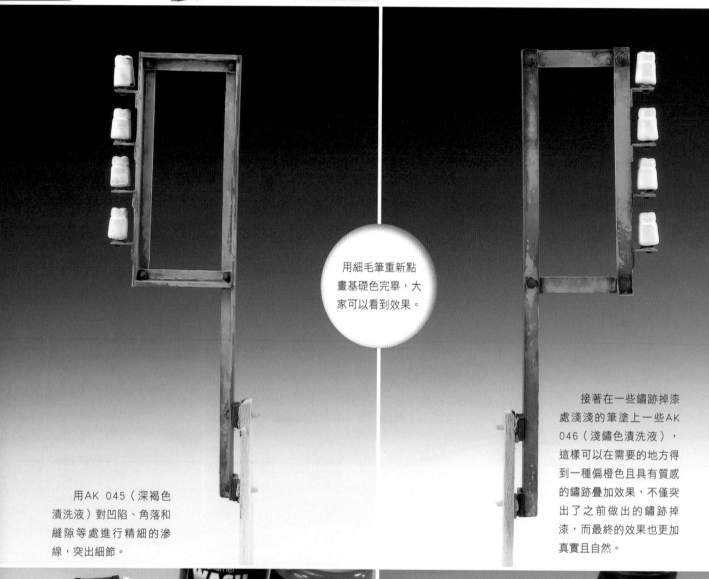

用細毛筆重新點畫基礎色完畢,大家可以看到效果。

用AK 045(深褐色漬洗液)對凹陷、角落和縫隙等處進行精細的滲線,突出細節。

接著在一些鏽跡掉漆處淺淺的筆塗上一些AK 046(淺鏽色漬洗液),這樣可以在需要的地方得到一種偏橙色且具有質感的鏽跡疊加效果,不僅突出了之前做出的鏽跡掉漆,而最終的效果也更加真實且自然。

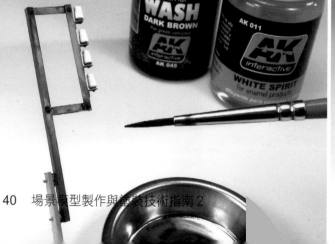

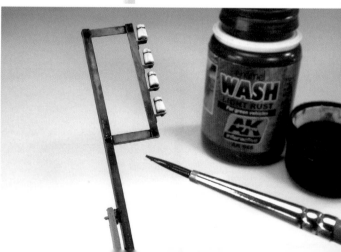

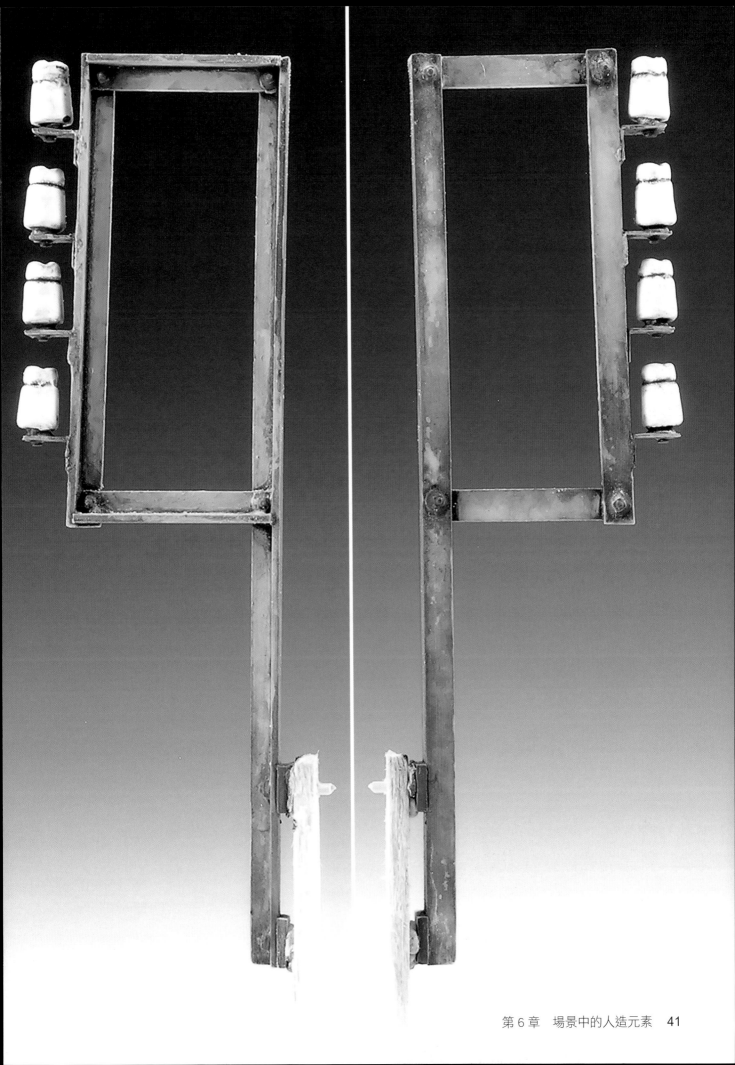

這一章節的主題是製作「混凝土基座上的高壓塔」，混凝土基座的高度約 4 釐米，高壓塔的高度約26.5釐米。需要的材料是 Evergreen 的塑料膠條（有0.5毫米厚的扁平膠條，有 L 形截面的膠條，以及一些其他形狀的膠條）、塑料螺母、薄金屬片以及塑料絕緣子。

混凝土基座的截面是一個邊長為2釐米的正方形，它是由塑料片製成的模子澆注石膏後製成的。在現實中，澆築混凝土基座是用木板來搭建模子的。所以會用到各種工具在塑料模子的內表面刻畫出一些木頭的紋理效果。

將適量的石膏粉倒入小杯中，加入水並不斷的輕柔攪拌（要輕柔攪拌的原因是避免產生過多的氣泡），直至獲得芝麻糊稠度的外觀。接著將石膏慢慢的倒入模子（模子已事先用白膠或強力膠黏好，以防止溢漏）。

等石膏完全硬化後，才將模子拆開，檢查後發現獲得的效果還算滿意，模子上刻畫的紋理都顯露出來而且表面沒有明顯的空泡。如果在表面發現明顯的空泡，這也不是什麼大問題，可以用筆刀刻畫出磨損效果，這樣之前明顯的空泡就被掩蓋了。

用筆刀和手鑽在混凝土基座上製作出大小合適的孔槽，之後這些孔槽將用來安裝和固定高壓塔。

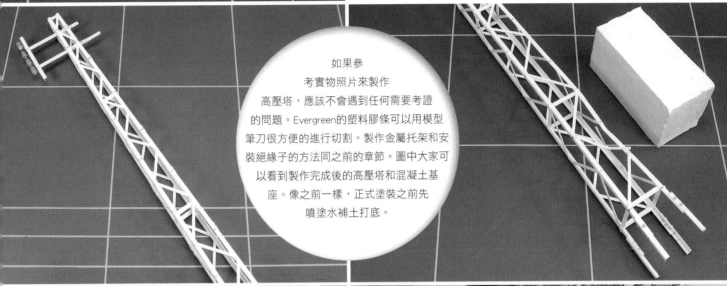

如果參考實物照片來製作高壓塔，應該不會遇到任何需要考證的問題。Evergreen的塑料膠條可以用模型筆刀很方便的進行切割。製作金屬托架和安裝絕緣子的方法同之前的章節。圖中大家可以看到製作完成後的高壓塔和混凝土基座。像之前一樣，正式塗裝之前先噴塗水補土打底。

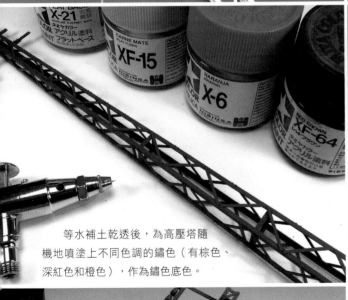

等水補土乾透後，為高壓塔隨機地噴塗上不同色調的鏽色（有棕色、深紅色和橙色），作為鏽色底色。

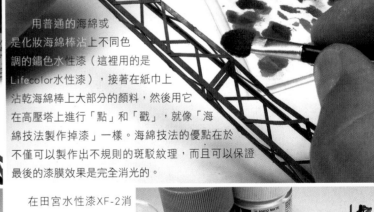

用普通的海綿或是化妝海綿棒沾上不同色調的鏽色水性漆（這裡用的是Lifecolor水性漆），接著在紙巾上沾乾海綿棒上大部分的顏料，然後用它在高壓塔上進行「點」和「戳」，就像「海綿技法製作掉漆」一樣。海綿技法的優點在於不僅可以製作出不規則的斑駁紋理，而且可以保證最後的漆膜效果是完全消光的。

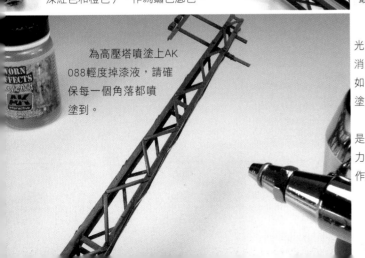

為高壓塔噴塗上AK 088輕度掉漆液，請確保每一個角落都噴塗到。

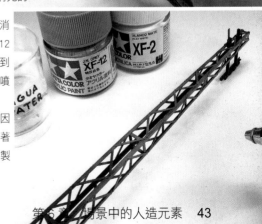

在田宮水性漆XF-2消光白中加入很少量的XF-12消光灰，接著用水稀釋到如牛奶濃度，為高壓塔噴塗上一層薄薄的面漆。

這裡用水稀釋的原因是為了降低漆膜的附著力，這樣之後更加容易製作掉漆。

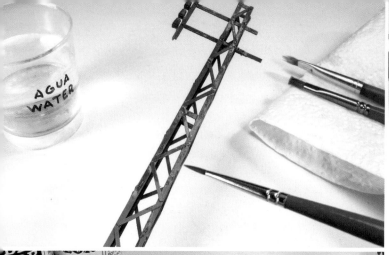
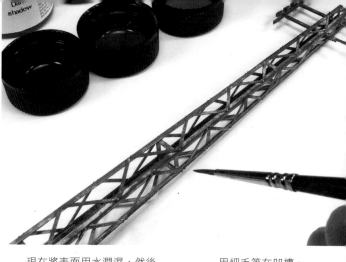

現在將表面用水潤濕,然後用不同形狀和質地的毛筆在表面輕柔的「塗」和「抹」,製作出漆膜剝落和刮蹭的效果,露出下面的鏽色底漆。

用細毛筆在凹槽、縫隙、角落以及結合部點畫上經過適當稀釋的鏽色色調的水性漆。

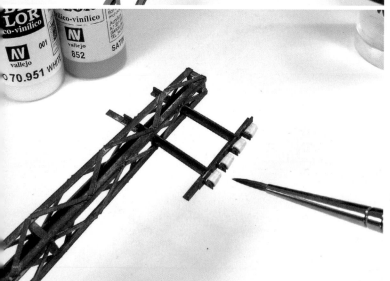

為絕緣子筆塗上消光白色的水性漆,乾透後在表面筆塗上一點光澤透明清漆(模擬白色陶瓷絕緣子光澤的質感。)。

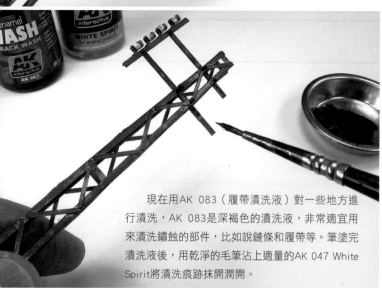
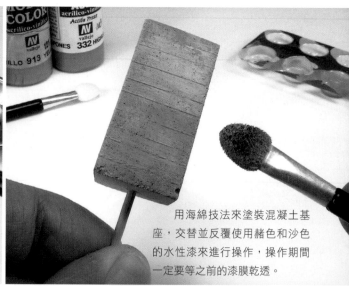

現在用AK 083(履帶漬洗液)對一些地方進行漬洗,AK 083是深褐色的漬洗液,非常適宜用來漬洗鏽蝕的部件,比如說鏈條和履帶等。筆塗完漬洗液後,用乾淨的毛筆沾上適量的AK 047 White Spirit將漬洗痕跡抹開潤開。

用海綿技法來塗裝混凝土基座,交替並反覆使用赭色和沙色的水性漆來進行操作,操作期間一定要等之前的漆膜乾透。

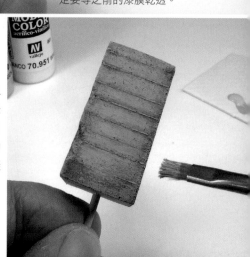

將橄欖綠色色調的水性漆用水重度稀釋後,筆塗在混凝土基座靠下的位置,現實中這裡的色調會比較深比較暗。

用幾種淺色調的水性漆調配出一種帶點綠色的淺灰色色調(不用稀釋),然後用乾掃的技法來進一步強調混凝土基座的紋理。

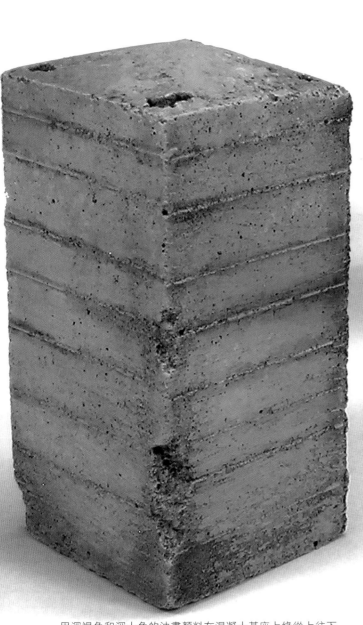

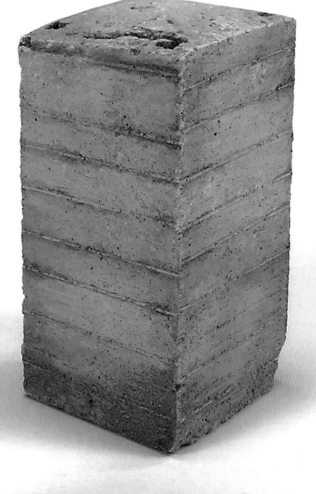

混凝土基座的塗裝舊化已經完成了大部分,可以看到獲得的效果,僅用了一些基本的材料和簡單的技法。

用深褐色和深土色的油畫顏料在混凝土基座上緣從上往下垂直地畫一些線條,然後用乾淨的毛筆沾上少量AK 047 White Spirit從上往下垂直地掃過,製作出污垢的垂紋效果。

最後將高壓塔固定到混凝土基座上,高壓塔的四支腳插入混凝土基座,四支腳周圍的混凝土表面用稀釋的水性漆薄塗出淺淺的鏽色。

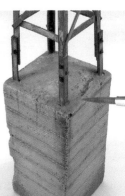

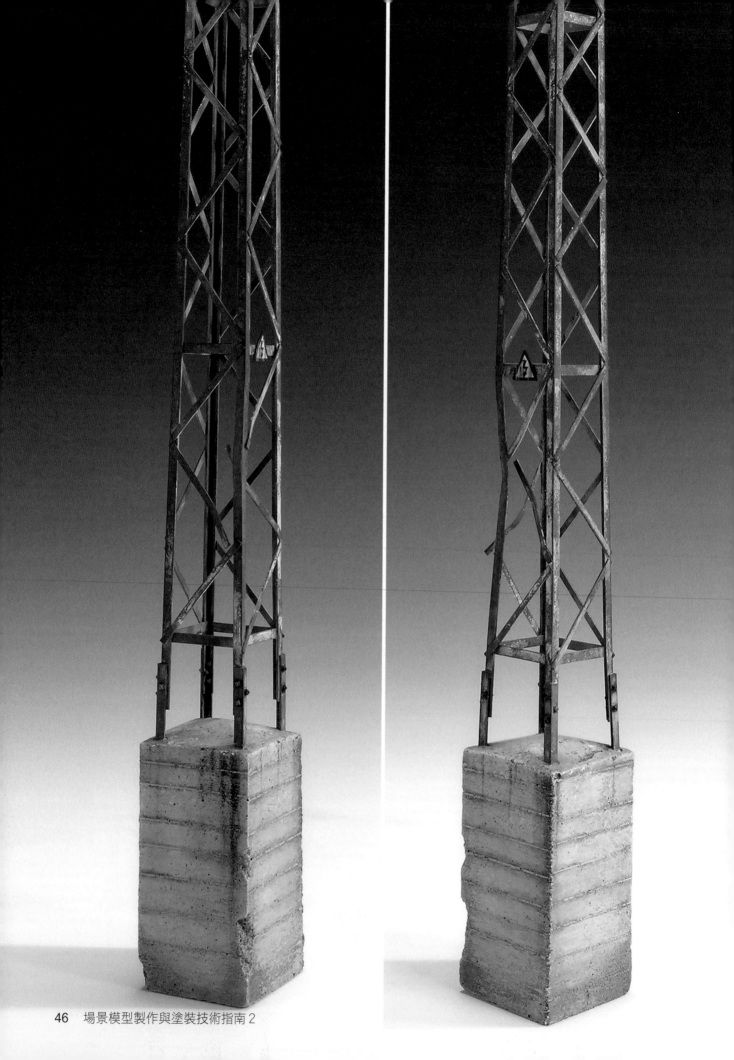

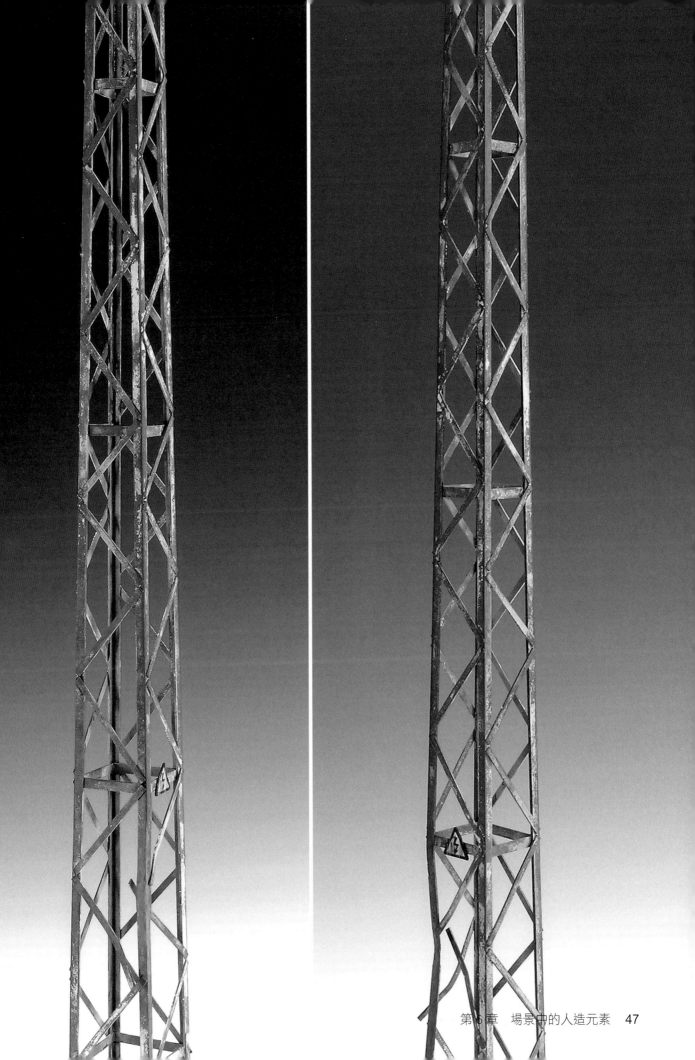

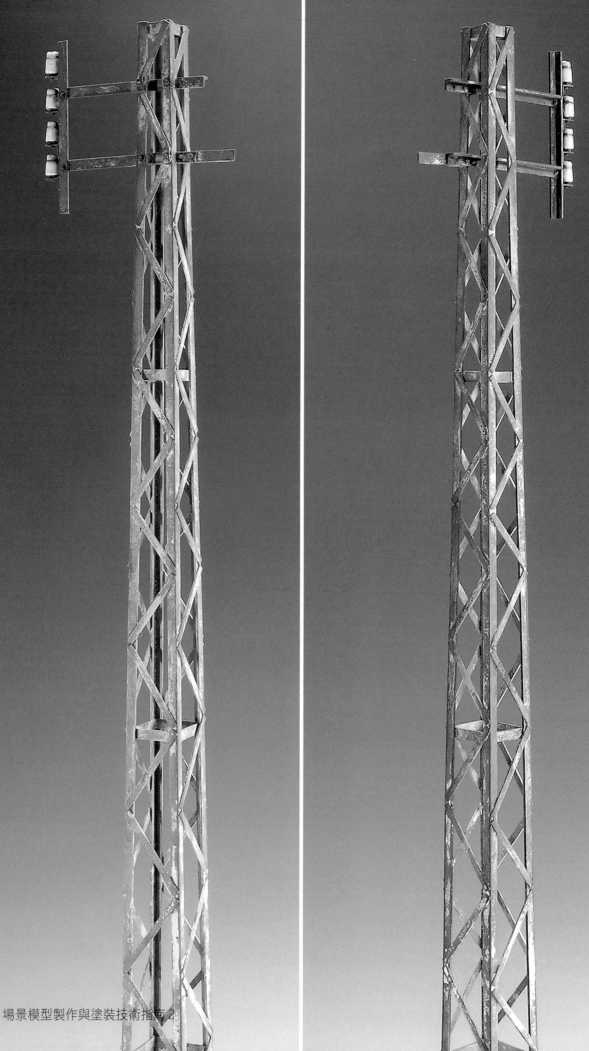

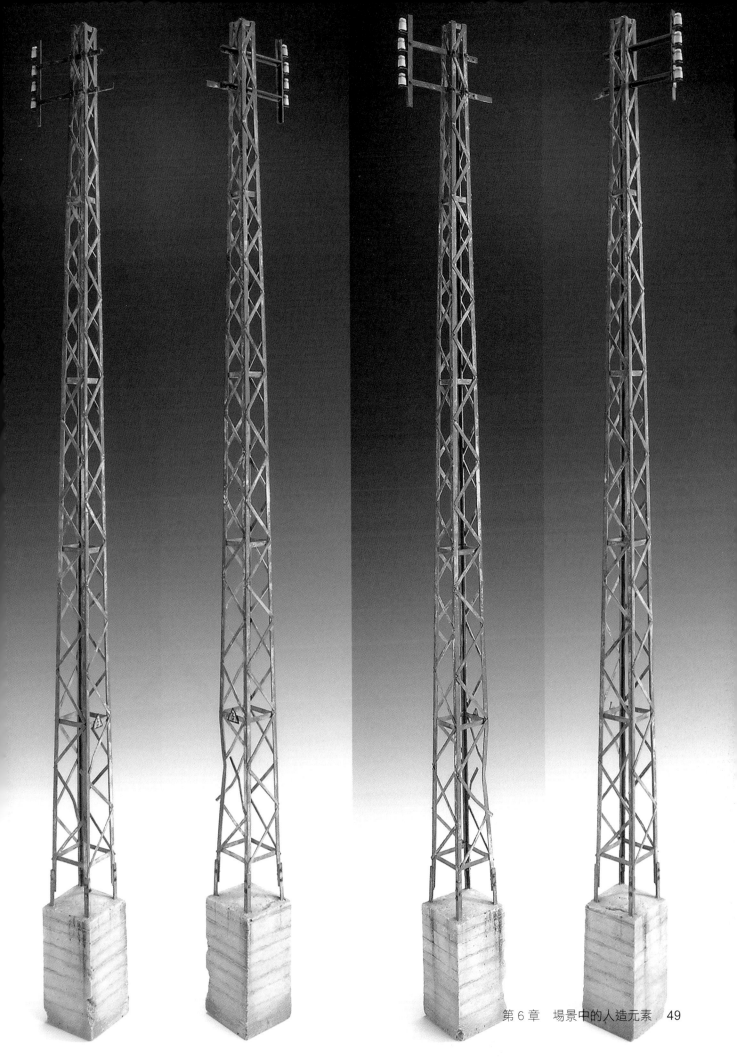

這一章節將製作一個斷裂的「帶鏈桿的電線杆」（鏈桿是用來架空電線的，大家可以觀察城市中的有軌電車照片，其上方就有架空電線為其提供電力。），將用到Miniart的板件，因為電線杆是分節段的，所以斷開的節段可以用直徑相似的塑料膠管代替。用美工刀和銼刀可以很容易的做出電線杆斷裂處的破損效果。

為整個電線杆噴塗上基礎色，基礎色使用田宮水性漆X-5光澤綠以及XF-11日本海軍綠調配出來。如果單用XF-11，最後的色調會過暗。

用細毛筆沾上暗棕色的水性漆（Vallejo的70822），在電線杆上點畫出掉漆和刮蹭的痕跡。

待基礎色乾透後，將綠色和橙色的琺瑯顏料以適當比例混合，然後重度稀釋，用它來對整個電線杆進行濾鏡操作，輕微地改變整個電線杆基礎色的色調。

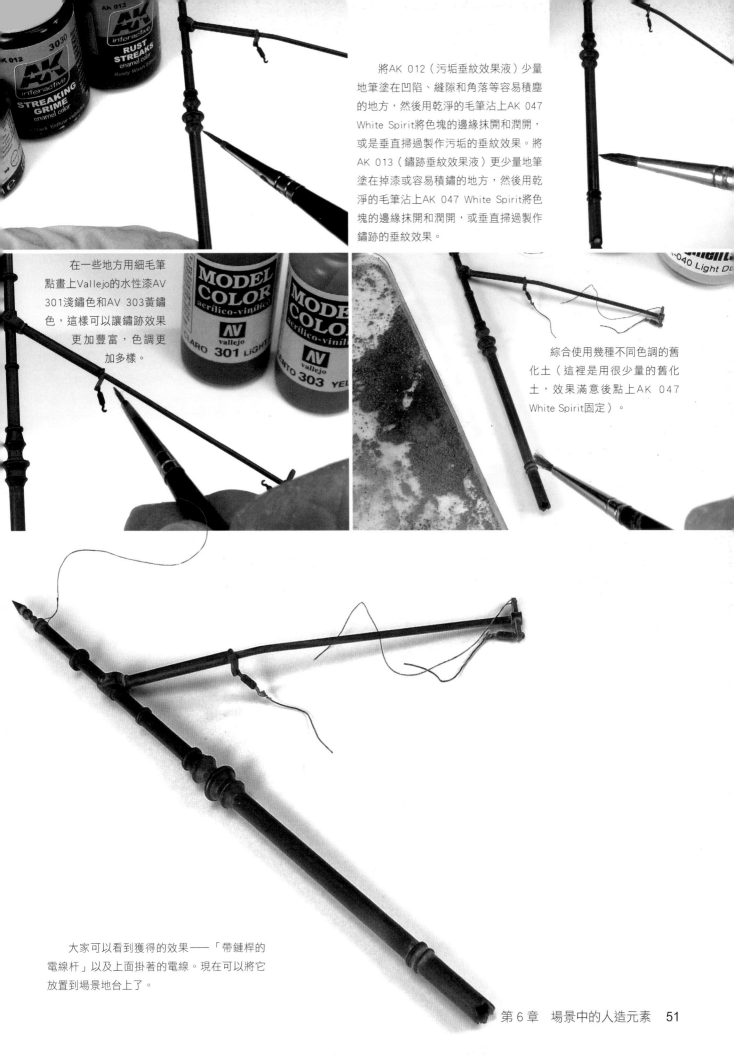

將AK 012（污垢垂紋效果液）少量地筆塗在凹陷、縫隙和角落等容易積塵的地方，然後用乾淨的毛筆沾上AK 047 White Spirit將色塊的邊緣抹開和潤開，或是垂直掃過製作污垢的垂紋效果。將AK 013（鏽跡垂紋效果液）更少量地筆塗在掉漆或容易積鏽的地方，然後用乾淨的毛筆沾上AK 047 White Spirit將色塊的邊緣抹開和潤開，或垂直掃過製作鏽跡的垂紋效果。

在一些地方用細毛筆點畫上Vallejo的水性漆AV 301淺鏽色和AV 303黃鏽色，這樣可以讓鏽跡效果更加豐富，色調更加多樣。

綜合使用幾種不同色調的舊化土（這裡是用很少量的舊化土，效果滿意後點上AK 047 White Spirit固定）。

大家可以看到獲得的效果——「帶鏈桿的電線杆」以及上面掛著的電線。現在可以將它放置到場景地台上了。

（三）標識牌

　　當田宮出了第一款道路標識板件後，可以很方便的用它製作各種道路標識牌。

　　在那之前，很多人製作場景中的標識牌，都是自己親手去描畫。田宮的這一款產品真的對模友非常有貢獻啊！

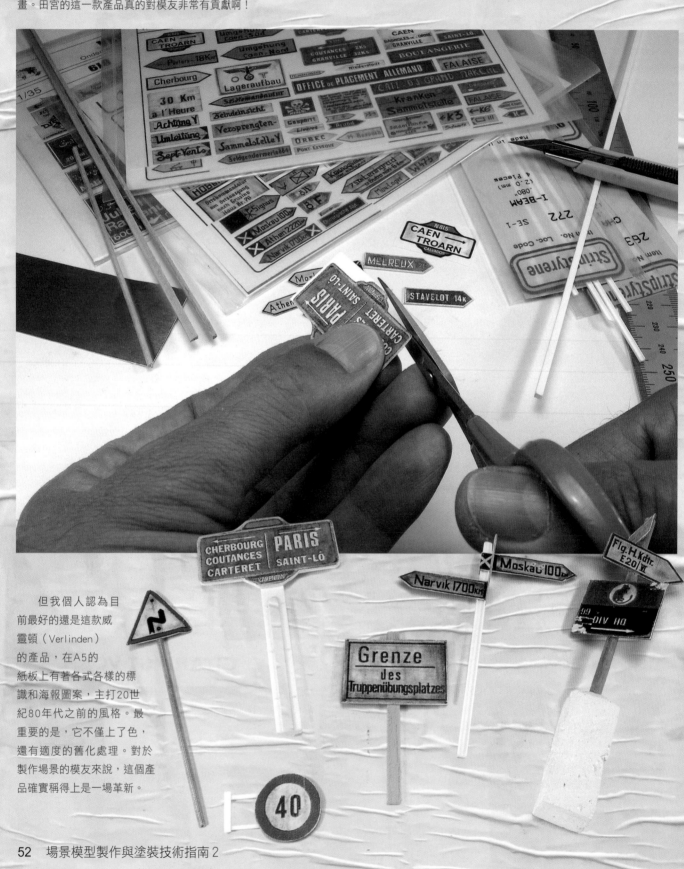

　　但我個人認為目前最好的還是這款威靈頓（Verlinden）的產品，在A5的紙板上有著各式各樣的標識和海報圖案，主打20世紀80年代之前的風格。最重要的是，它不僅上了色，還有適度的舊化處理。對於製作場景的模友來說，這個產品確實稱得上是一場革新。

1. 金屬標識牌

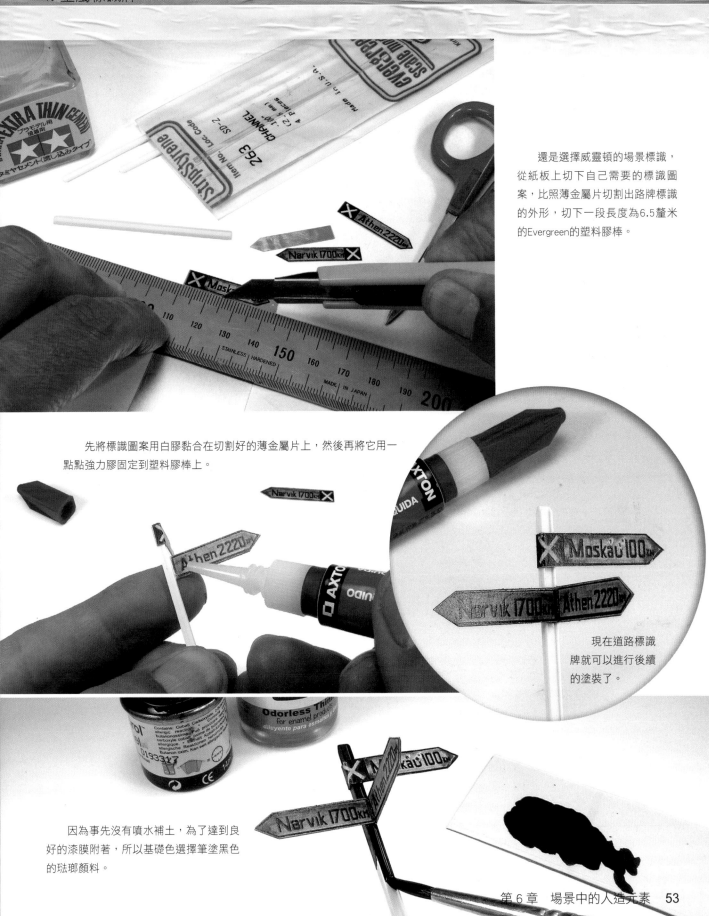

還是選擇威靈頓的場景標識，從紙板上切下自己需要的標識圖案，比照薄金屬片切割出路牌標識的外形，切下一段長度為6.5釐米的Evergreen的塑料膠棒。

先將標識圖案用白膠黏合在切割好的薄金屬片上，然後再將它用一點點強力膠固定到塑料膠棒上。

現在道路標識牌就可以進行後續的塗裝了。

因為事先沒有噴水補土，為了達到良好的漆膜附著，所以基礎色選擇筆塗黑色的琺瑯顏料。

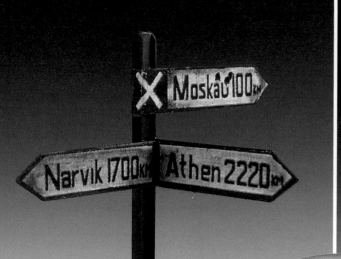

基礎色筆塗完
畢後的效果。

筆塗反光
漆（將消光白水性漆
筆塗在立柱下方），在道
路標識桿中，可以經常看
到這種反光漆。

塗裝完畢，現在
可以進行舊化了。

舊化開始，先用
細毛筆點畫上鏽色色
調的掉漆效果。

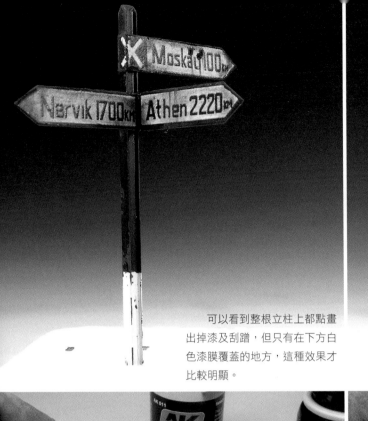

可以看到整根立柱上都點畫出掉漆及刮蹭，但只有在下方白色漆膜覆蓋的地方，這種效果才比較明顯。

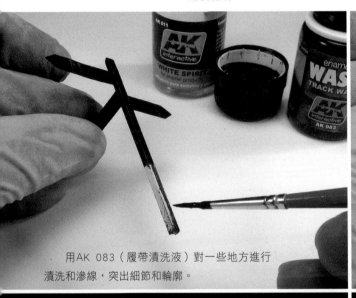

用AK 083（履帶漬洗液）對一些地方進行漬洗和滲線，突出細節和輪廓。

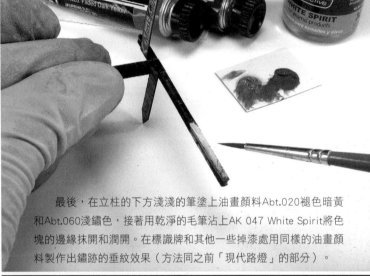

最後，在立柱的下方淺淺的筆塗上油畫顏料Abt.020褪色暗黃和Abt.060淺鏽色，接著用乾淨的毛筆沾上AK 047 White Spirit將色塊的邊緣抹開和潤開。在標識牌和其他一些掉漆處用同樣的油畫顏料製作出鏽跡的垂紋效果（方法同之前「現代路燈」的部分）。

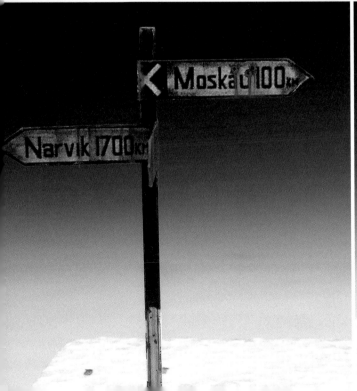

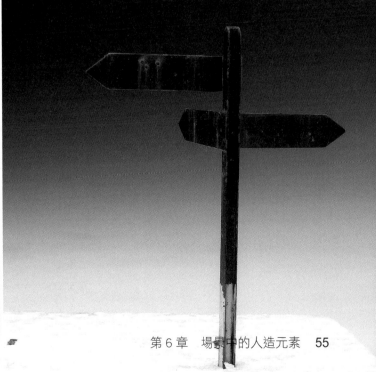

2. 石製路牌

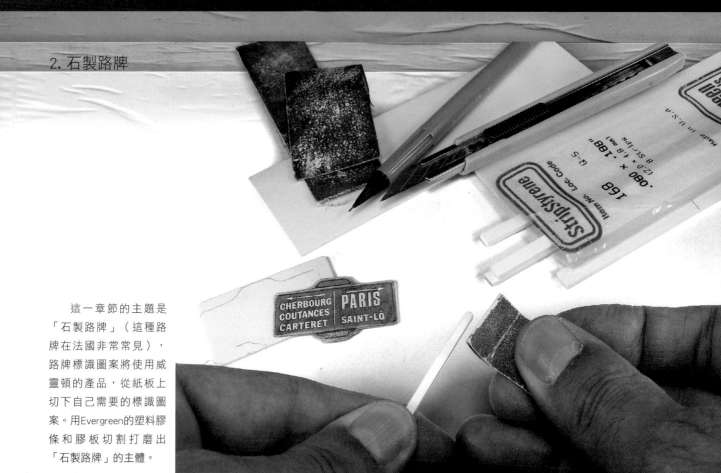

這一章節的主題是「石製路牌」（這種路牌在法國非常常見），路牌標識圖案將使用威靈頓的產品，從紙板上切下自己需要的標識圖案。用Evergreen的塑料膠條和膠板切割打磨出「石製路牌」的主體。

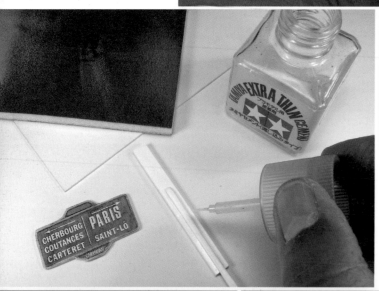

將切割下來的路牌標識圖案黏貼在1毫米厚的塑料膠板上。「石製路牌」的主體是用Evergreen的塑料膠條和膠板自製，並用田宮綠蓋流縫膠將它們黏合在一起。乾透後所有的塑料部分用粗目海綿砂紙打磨一遍以統一紋理。

先將路牌標識圖案遮蓋起來，然後噴塗淺皮革色的水補土打底。

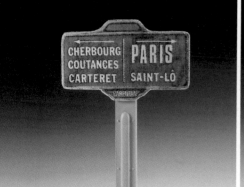

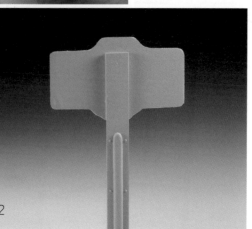

噴塗完水補土後的石製路牌。

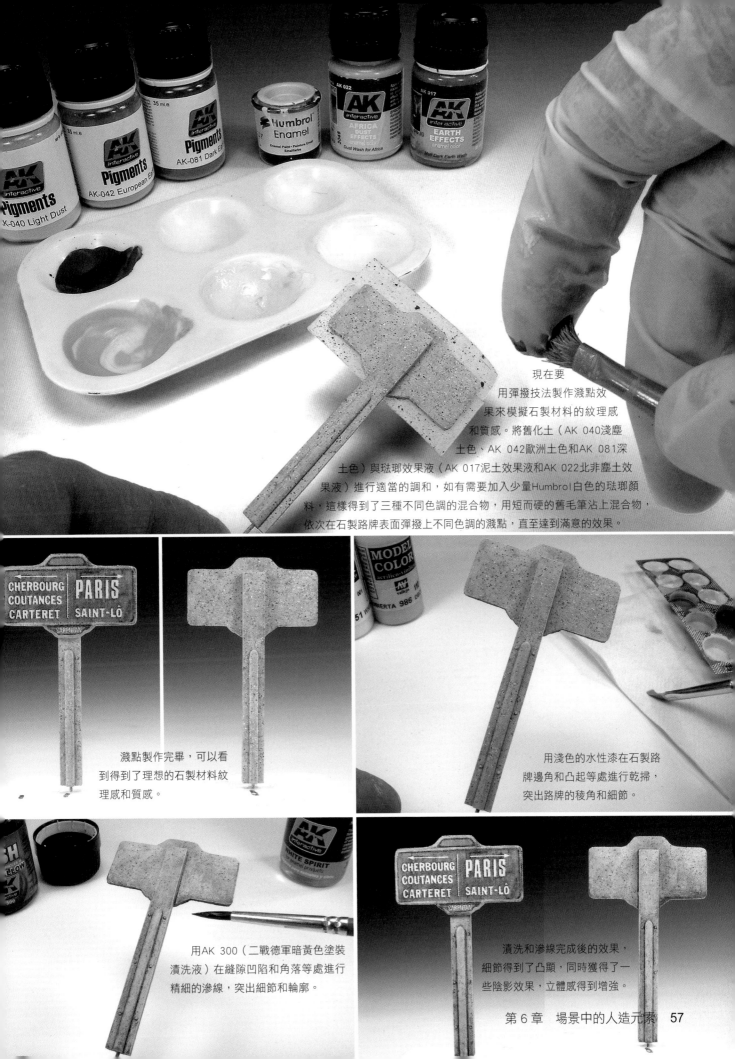

現在要用彈撥技法製作濺點效果來模擬石製材料的紋理感和質感。將舊化土（AK 040淺塵土色、AK 042歐洲土色和AK 081深土色）與琺瑯效果液（AK 017泥土效果液和AK 022北非塵土效果液）進行適當的調和，如有需要加入少量Humbrol白色的琺瑯顏料，這樣得到了三種不同色調的混合物，用短而硬的舊毛筆沾上混合物，依次在石製路牌表面彈撥上不同色調的濺點，直至達到滿意的效果。

濺點製作完畢，可以看到得到了理想的石製材料紋理感和質感。

用淺色的水性漆在石製路牌邊角和凸起等處進行乾掃，突出路牌的稜角和細節。

用AK 300（二戰德軍暗黃色塗裝漬洗液）在縫隙凹陷和角落等處進行精細的滲線，突出細節和輪廓。

漬洗和滲線完成後的效果，細節得到了凸顯，同時獲得了一些陰影效果，立體感得到增強。

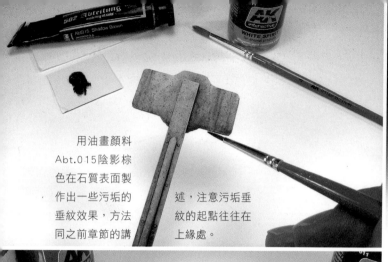

用油畫顏料 Abt.015陰影棕色在石質表面製作出一些污垢的垂紋效果，方法同之前章節的講述，注意污垢垂紋的起點往往在上緣處。

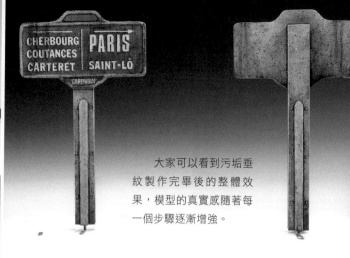

大家可以看到污垢垂紋製作完畢後的整體效果，模型的真實感隨著每一個步驟逐漸增強。

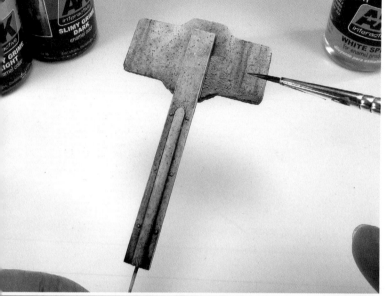

有選擇性的在一些陰影、角落以及低處筆塗上AK 026（深色苔蘚痕跡效果液）和AK 027（淺色苔蘚痕跡效果液），然後用乾淨的毛筆沾上AK 047 White Spirit將效果液痕跡的邊緣抹開和潤開，製作石製材料上的苔蘚和潮濕的痕跡效果。

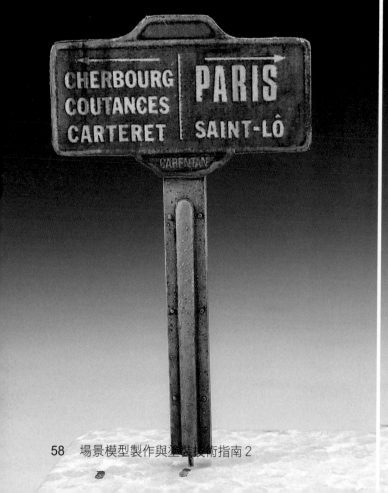

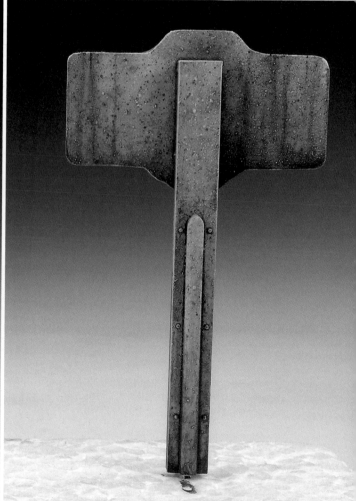

3. 木製路牌

這一章節的主題是「木製路牌」，路牌標識圖案將使用威靈頓的產品，從紙板上切下自己需要的標識圖案，用接觸黏著劑將其固定在薄木片上。接觸黏著劑是一種手工製作或家具製作中經常用到的材料，可以在木工商店或五金店找到它。接觸黏著劑可以很好的將兩個材料黏合在一起。

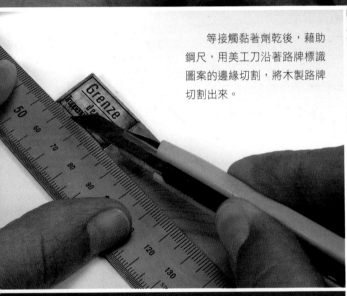

等接觸黏著劑乾後，藉助鋼尺，用美工刀沿著路牌標識圖案的邊緣切割，將木製路牌切割出來。

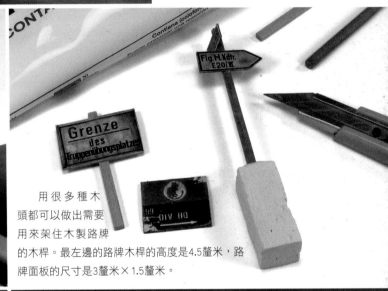

用很多種木頭都可以做出需要用來架住木製路牌的木桿。最左邊的路牌木桿的高度是4.5釐米，路牌面板的尺寸是3釐米×1.5釐米。

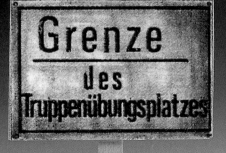

木製路牌製作完畢後的效果。

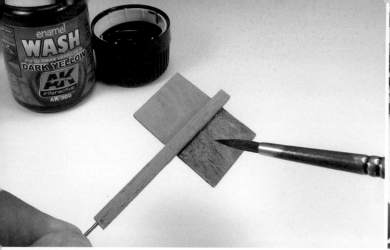

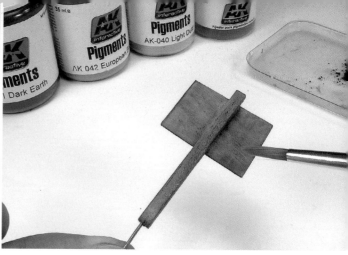

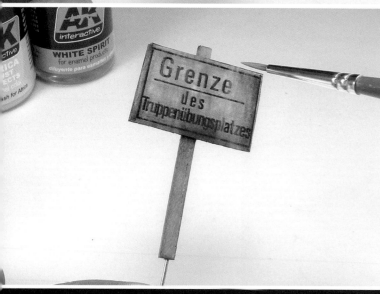

首先用AK 300（二戰德軍暗黃色塗裝漬洗液）對整個路牌的木質部分進行漬洗，這樣可以突出木頭的紋理和細節。（AK 300使用前請充分搖勻，建議用AK 047 White Spirit稍微稀釋後再進行漬洗操作。）

以乾塗的方式應用AK 040淺塵土色、AK 042歐洲土色和AK 081深土色舊化土，以此來模擬塵土附著的效果，滿意後用毛筆點上AK 048將它們固定。

最後將在路牌面板的正反兩面製作出污垢的垂紋效果和磨損效果（這將有助於掩蓋掉路牌標識圖案上略帶光澤的質感），用到的效果液是AK 022（北非塵土效果液），操作方法同之前的章節所述。可以為木製路牌留下污漬以及人為塗畫的痕跡，讓它看起來像是用回收的木板製成的。

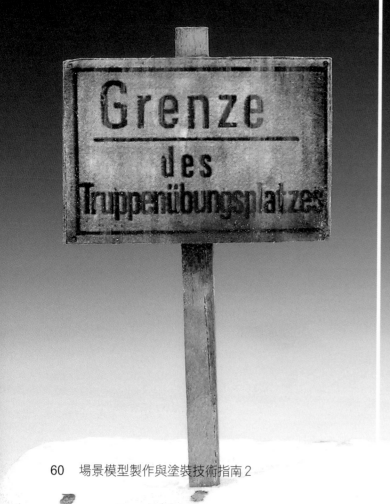

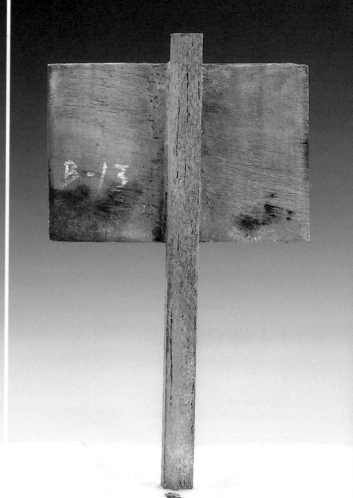

4. 帶混凝土基座的木製路牌

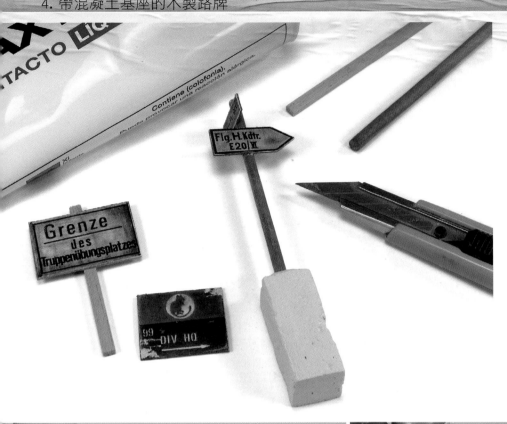

這一章節的主題是「帶混凝土基座的木製路牌」，路牌標識圖案選擇威靈頓的沙漠套裝。像上一節一樣，將選好的圖案切割下來，並黏合在薄木片上。支撐圓柱的直徑是3毫米，高度是6釐米；混凝土基座的高度是3.3釐米，水平橫截面是一個邊長為1.2釐米的正方形。

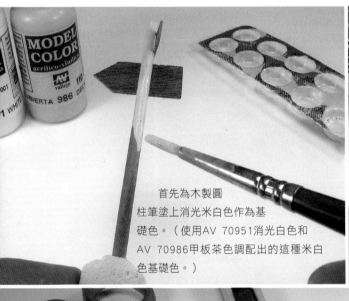

首先為木製圓柱筆塗上消光米白色作為基礎色。（使用AV 70951消光白色和AV 70986甲板茶色調配出的這種米白色基礎色。）

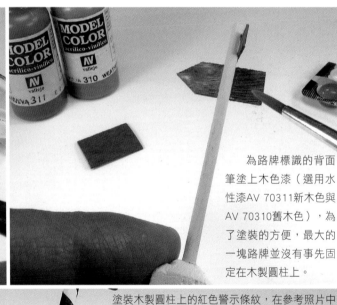

為路牌標識的背面筆塗上木色漆（選用水性漆AV 70311新木色與AV 70310舊木色），為了塗裝的方便，最大的一塊路牌並沒有事先固定在木製圓柱上。

塗裝木製圓柱上的紅色警示條紋，在參考照片中見過這種具有紅色警示條紋的路牌木柱，用鑷子將窄邊遮蓋帶以螺旋形的方式纏繞在木柱上，注意每一圈的間隔要均等。

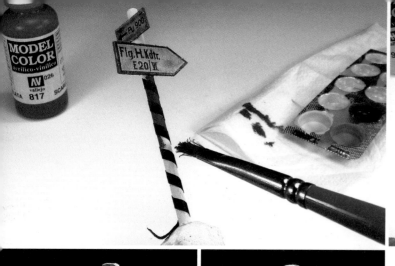

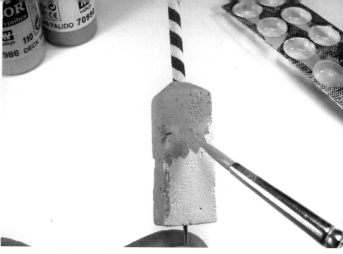

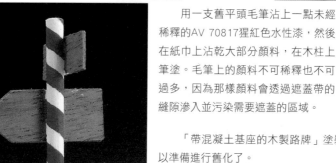

用一支舊平頭毛筆沾上一點未經
稀釋的AV 70817猩紅色水性漆，然後
在紙巾上沾乾大部分顏料，在木柱上
筆塗。毛筆上的顏料不可稀釋也不可
過多，因為那樣顏料會透過遮蓋帶的
縫隙滲入並污染需要遮蓋的區域。

為混凝土基
座筆塗上灰色調
的水性漆作為基
礎色。

「帶混凝土基座的木製路牌」塗裝完畢後的效果，現在可
以準備進行舊化了。

考慮到木牌所處的環境是沙
漠戈壁，所以使用AK 022（北
非塵土效果液）製作出各種污垢
的垂紋和塵土附著的效果（方法
同之前章節所講述）。

大家可以看到路牌
上塵土附著的效果，在
路牌標識圖案的一角，
故意用美工刀製作出一
些破損的痕跡。

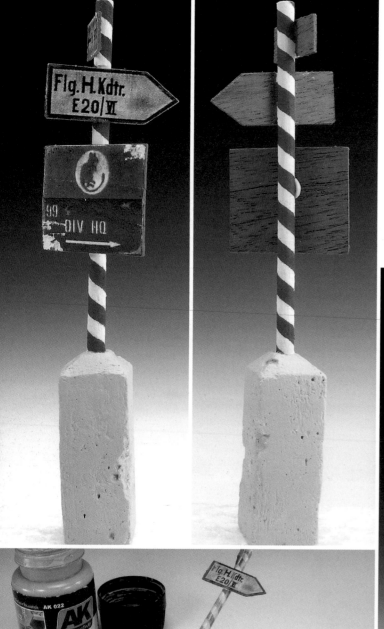

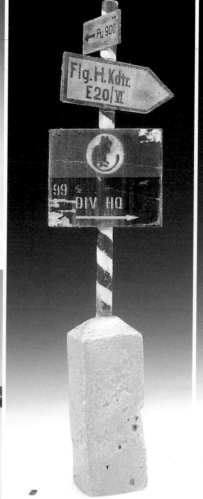

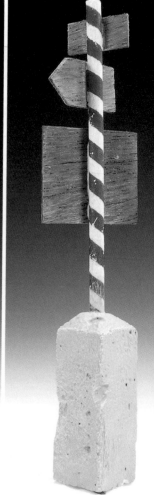

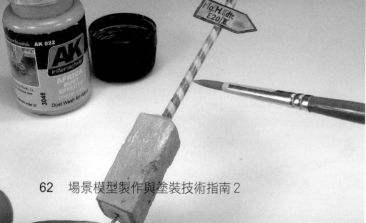

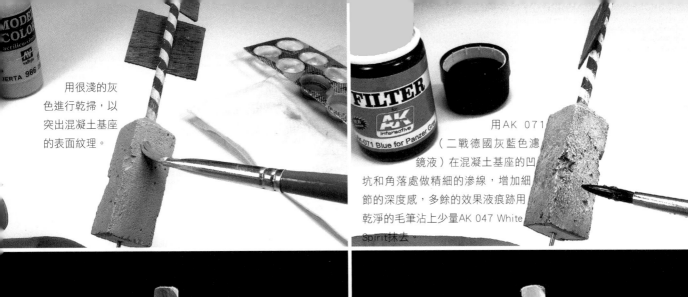

用很淺的灰色進行乾掃，以突出混凝土基座的表面紋理。

用AK 071（二戰德國灰藍色濾鏡液）在混凝土基座的凹坑和角落處做精細的滲線，增加細節的深度感，多餘的效果液痕跡用乾淨的毛筆沾上少量AK 047 White Spirit抹去。

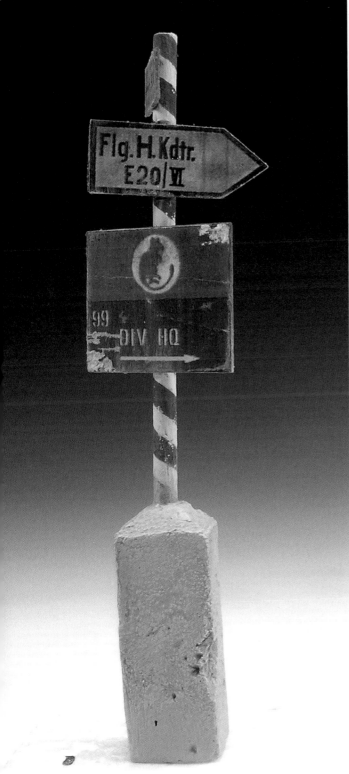

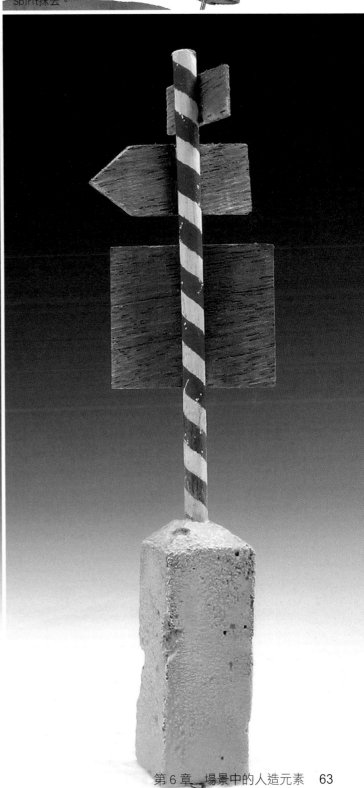

這一章節的主題是「有鐵柱支撐的交通警示牌」，將選擇現代風格的威靈頓路牌標識圖案，選好後將它黏合在一塊薄金屬片上，仔細沿著圖案的邊緣將金屬片切割下來。對於「鐵柱」，將選用Minimeca出品合適尺寸的細銅管來製作。

細銅管選定後，切割出6.5釐米的長度。將薄的銅片切割成合適的條狀，自製弧形的固定環（它是專門用來將鐵製警示牌固定到鐵柱上的）。用一點強力膠將「固定環」黏合在警示牌上。

製作組裝完畢後，首先對警示牌標識圖案進行遮蓋保護。跟之前一樣，先噴塗灰色的水補土打底。

在水性漆AV 70863槍鐵灰中混入一點點AV 70907灰藍色，作為鐵質部分的基礎色，筆塗在除了標識圖案以外的所有區域。

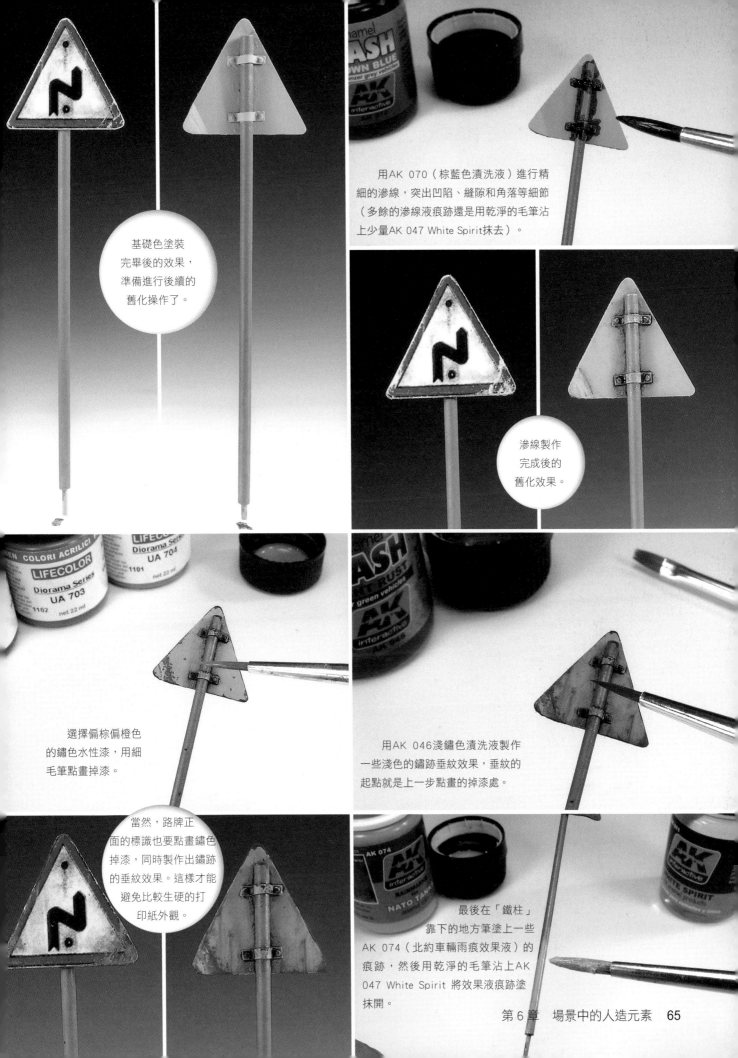

基礎色塗裝
完畢後的效果，
準備進行後續的
舊化操作了。

用AK 070（棕藍色漬洗液）進行精
細的滲線，突出凹陷、縫隙和角落等細節
（多餘的滲線液痕跡還是用乾淨的毛筆沾
上少量AK 047 White Spirit抹去）。

滲線製作
完成後的
舊化效果。

選擇偏棕偏橙色
的鏽色水性漆，用細
毛筆點畫掉漆。

用AK 046淺鏽色漬洗液製作
一些淺色的鏽跡垂紋效果，垂紋的
起點就是上一步點畫的掉漆處。

當然，路牌正
面的標識也要點畫鏽色
掉漆，同時製作出鏽跡
的垂紋效果。這樣才能
避免比較生硬的打
印紙外觀。

最後在「鐵柱」
靠下的地方筆塗上一些
AK 074（北約車輛雨痕效果液）的
痕跡，然後用乾淨的毛筆沾上AK
047 White Spirit 將效果液痕跡塗
抹開。

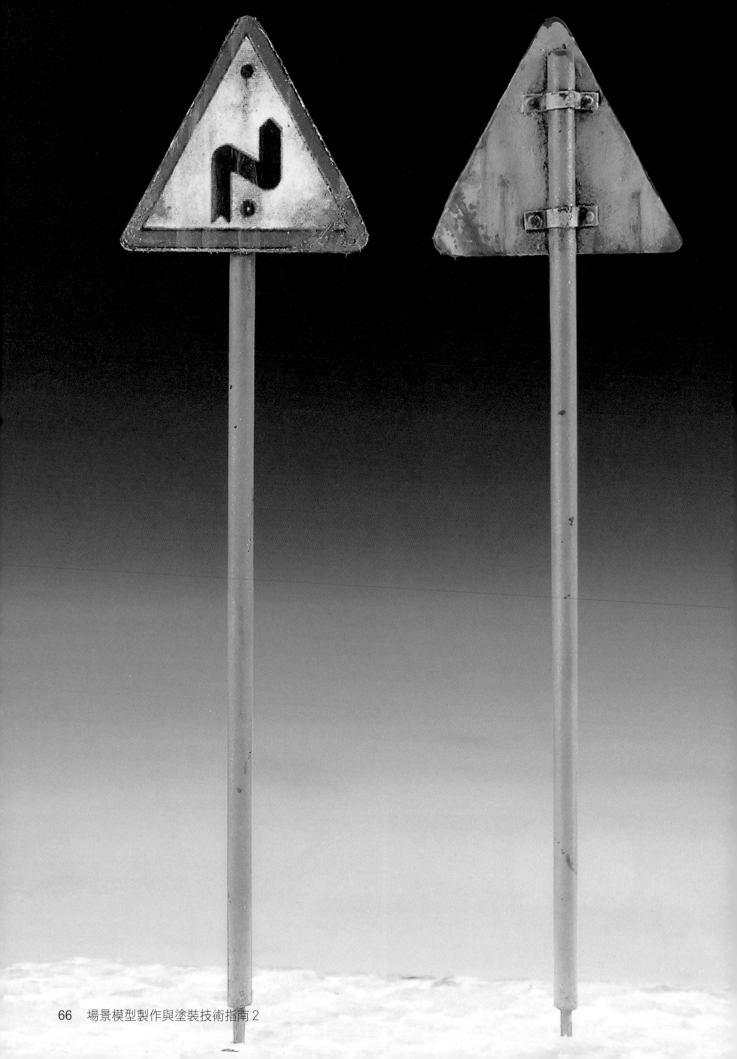

6. 固定在牆上的交通警示牌

這一章節的主題是「固定在牆上的交通警示牌」，將用Evergreen的L形截面的膠條切割組裝警示牌的固定架，用強力膠將各部分黏合起來。

跟之前一樣，先用遮蓋帶對警示牌正面的圖案做遮蓋保護，接著整體噴塗水補土打底。（為了方便塗裝，先將帶支架的交通警示牌黏合固定在一根小木棒上。）

用幾個不同色調的鏽色水性漆筆塗支架，然後對整個交通警示牌的背面用鏽色進行第一次漬洗。（大家可以看到其實到這一步，已經為警示牌的背面點畫出了一些鏽色掉漆點。）

到目前為止，「帶支架的交通警示牌」正反面所獲得的舊化效果。

用AK 045（深褐色漬洗液）對支架上的細節進行滲線，突出螺絲、縫隙和角落等處的細節，帶來深度感。

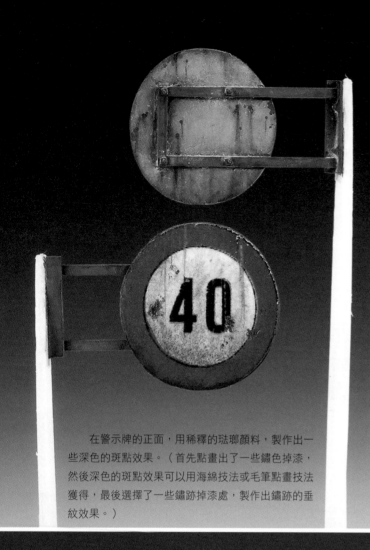

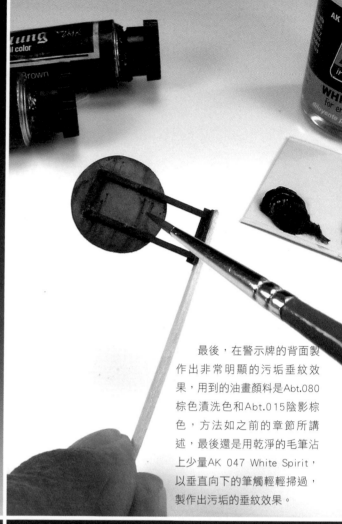

在警示牌的正面，用稀釋的琺瑯顏料，製作出一些深色的斑點效果。（首先點畫出了一些鏽色掉漆，然後深色的斑點效果可以用海綿技法或毛筆點畫技法獲得，最後選擇了一些鏽跡掉漆處，製作出鏽跡的垂紋效果。）

最後，在警示牌的背面製作出非常明顯的污垢垂紋效果，用到的油畫顏料是Abt.080棕色漬洗色和Abt.015陰影棕色，方法如之前的章節所講述，最後還是用乾淨的毛筆沾上少量AK 047 White Spirit，以垂直向下的筆觸輕輕掃過，製作出污垢的垂紋效果。

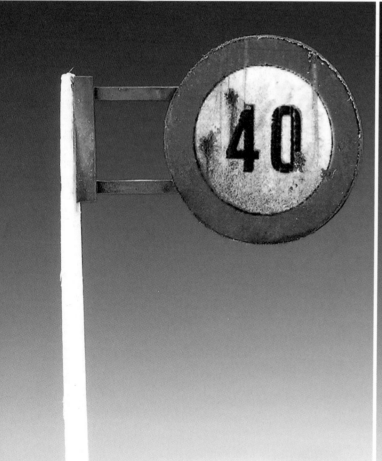

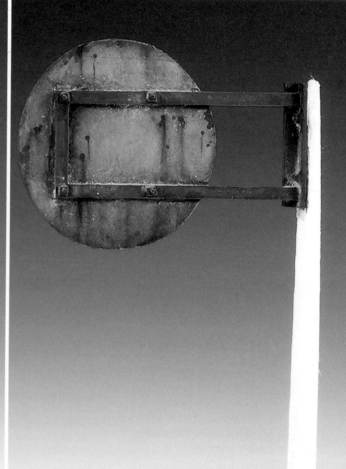

7. 臨時性交通警示牌

這一章節的主題是「臨時性交通警示牌」，用到的材料與之前章節所講述的一樣（比如薄金屬片和Evergreen的「凹」形截面膠條），用到的製作、塗裝和舊化方法也跟之前講的一樣。可以用威靈頓現成的標識圖案產品，也可以用高分辨率彩色打印機自己打印，但一定要注意尺寸要與場景比例相符合。

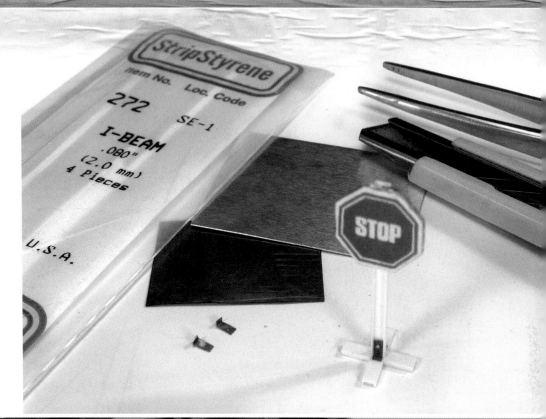

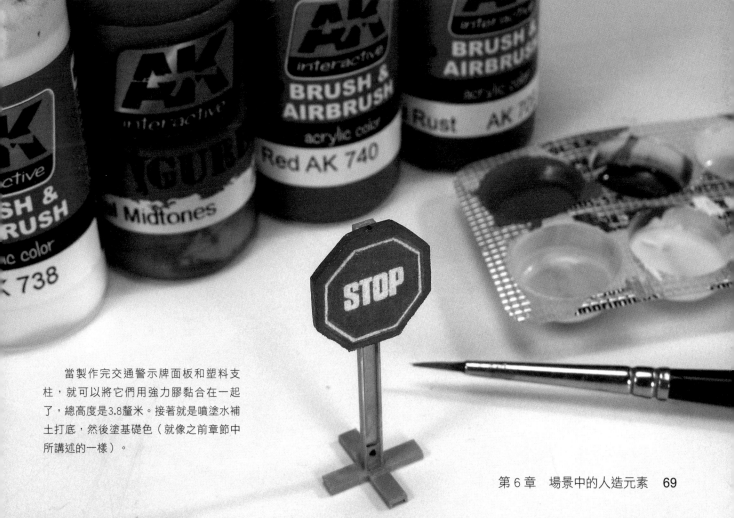

當製作完交通警示牌面板和塑料支柱，就可以將它們用強力膠黏合在一起了，總高度是3.8釐米。接著就是噴塗水補土打底，然後塗基礎色（就像之前章節中所講述的一樣）。

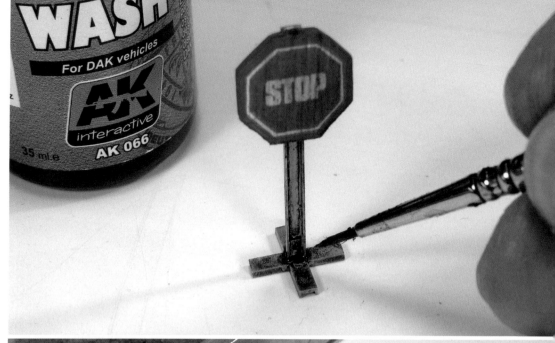

用AK 066（沙漠色塗裝車輛漬洗液）對凹陷、縫隙和角落做精細的滲線，多餘的滲線液痕跡用乾淨的毛筆沾上少量AK 047 White Spirit抹去。

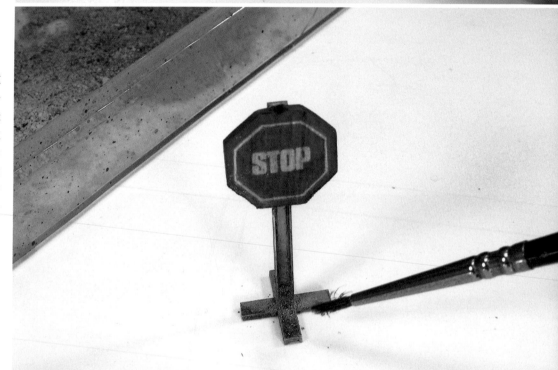

在警示牌較低處，以乾塗的方式應用三種不同色調的舊化土，分別是淺色調的AK 040淺塵土色、中間色調的AK 042歐洲土色和深色調的AK 143焦棕色，效果滿意後點上幾滴AK 047 White Spirit做固定（在最低處用深色調的舊化土，較高處用淺色調的舊化土，處於兩者中間地帶的用中間色調舊化土）。

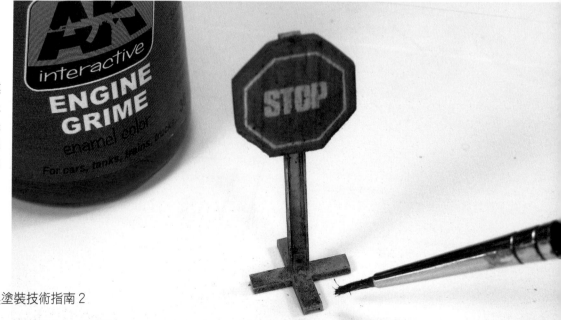

最後，要做的是模擬效果更加多樣的泥土污跡，用到的效果液是AK 082（機油污垢效果液），主要集中在警示牌位置更低的地方。

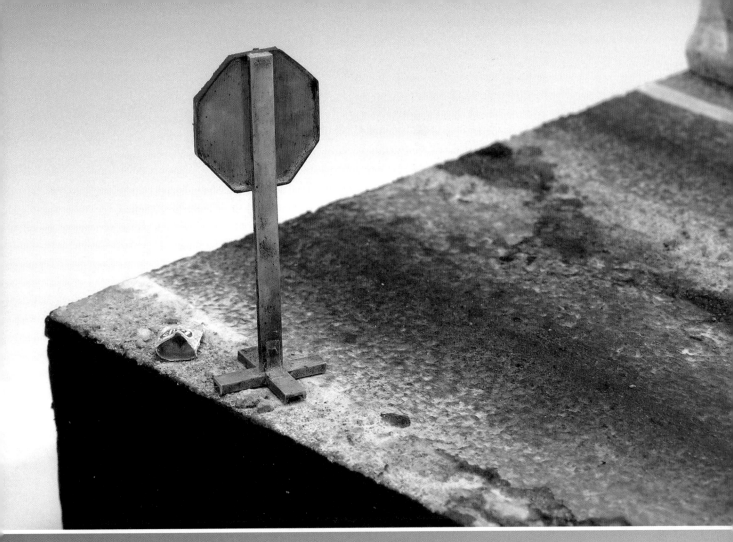

二、建築物

　　當需要在場景地台或是地形地台中加入建築物這一元素時，可以在市面上找到各種類型且品質較高的建築物模型產品，從一面牆，到村莊的小屋，再到城市中的建築，可謂是應有盡有。但是，相較之下購買這些成品，若自製這些建築物元素，更能享受其中的樂趣。

　　在過去當我們尋找建築物模型產品時，只能找到硬質石膏件產品，但是今天，塑料工業經歷了漫長的發展，已經能夠為我們提供各式各樣且非常真實的建築物模型產品（比如田宮和Miniart都出過與建築物相關的塑料模型產品）。

　　就我個人而言，不論是表現完好的建築物還是損毀的建築物，硬質石膏件都能更加真實的模擬建築物外觀和特質。同時因為石膏本身的物理特性，後續進行加工和修飾也更加容易。

　　就製作出真實感而言，我們可以用紙板或是軟木板來製作牆壁，用石膏、塑料膠條膠棒或是一些射膠件來為建築物添加細節和搭建框架。所有的這些材料都能用常用的工具進行加工，都能刻畫出需要的紋理感和質感。

　　在這一部分，我們將學習如何使用這些多樣的材料來製作出建築物的一部分，最後得到更大且完整的建築物。當你知道如何使用這些材料後，將發現這些材料在其他方面也大有可為。

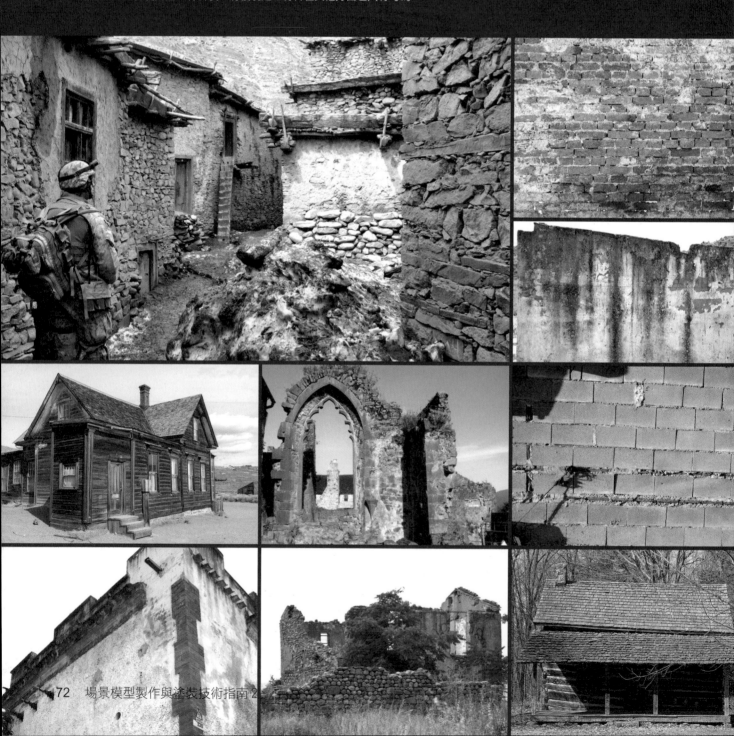

（一）小型建築物

1. 木屋

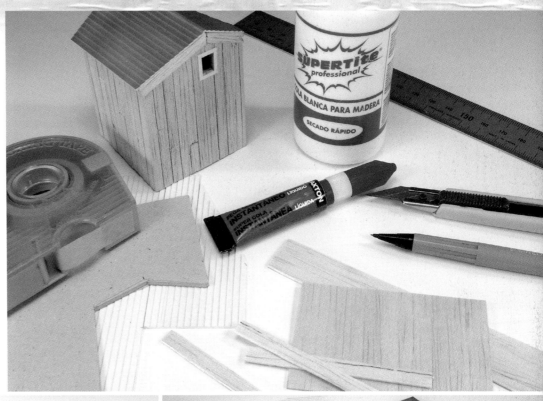

這一章節的主題是「木屋」，尺寸約是6釐米×6釐米，木屋做好後，會切去一部分邊角，這樣木屋可以與場景地台邊緣契合。製作所用的材料都是常用的容易找到的材料。

首先用到的材料是這種2毫米厚的紙板，這種紙板被廣泛的應用在繪畫和工藝品製作上，用美工刀可以非常容易的進行切割。首先在紙板上標記好建築物的外形，然後就可以開始進行切割了。

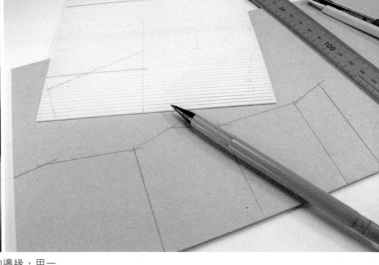

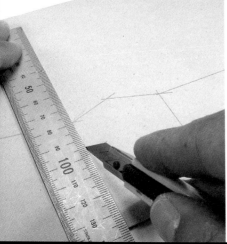

以鋼尺比著標記線的邊緣，用一把鋒利的美工刀，以輕柔的力道淺淺的流暢的反覆多次割過，以此來獲得規整的切割邊緣。時刻要注意不要傷到自己的手。（見到很多人使用美工刀時是將整個刀片推出，這樣過長的刀片反而影響我們的精細操作，最重要的是，一旦失手，過長的刀片造成的傷口也更加嚴重。所以建議大家在不影響操作的前提下，推出的刀片要盡可能地短。）

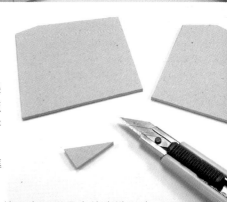

切割好邊緣規整的紙板部件，確定好黏合面之後，就可以開始進行組裝了。

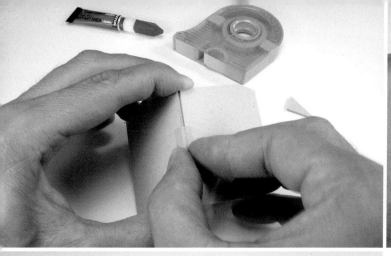

在紙板部件的外部邊角，黏貼上膠帶輔助固定，這樣可以方便使用強力膠黏合紙板。

在內表面的直角處，置入一個支撐作用的直角紙板，這樣能夠保證搭建好的紙板框架更加堅固。

四周的紙板搭建好後，就開始用紙片搭建屋頂，選擇一塊大小合適的紙片，沿著屋頂的角度進行摺疊，然後用美工刀切去多餘的部分，直至測試後達到滿意的效果。

接著用強力膠黏合「組裝好的紙板」。

使用1毫米厚的巴爾沙木片作為「木屋」的木板，包裹住紙板框架。巴爾沙木片非常容易進行加工和切割。

直接用白膠將切割好的巴爾沙木片黏合在紙板結構表面。

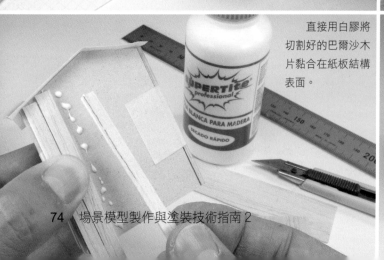

用細的Evergreen膠條搭建出窗戶框，「木屋」屋頂的木瓦是用薄木片疊砌而成。

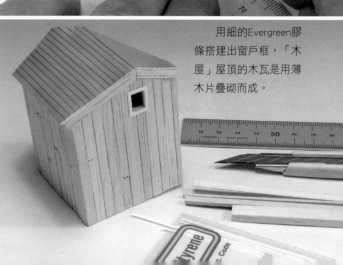

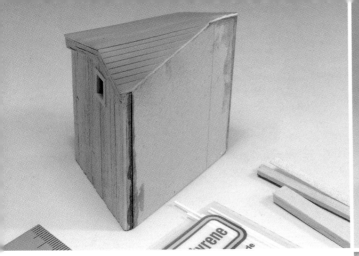

大家可以看到木屋的
背面已經按照一定的角度
切除了一部分，這是為了
與場景地台的邊緣契合。

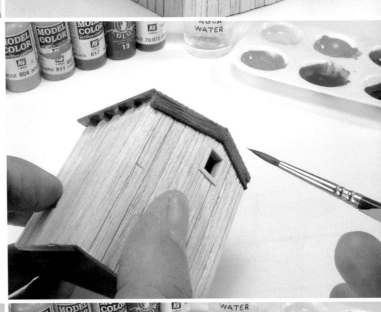

現在木屋可以開始進行塗裝
和舊化了。

用水性漆來筆塗基礎色，使
用方便且容易乾，配合使用中間
色調、高光色調和陰影色調的水
性漆，可以很方便的製作出那種
生動而鮮活的漆膜效果。（這裡
還使用了濕塗的技法，在紅色漆
膜的木板上做出了豐富的色調變
化。）

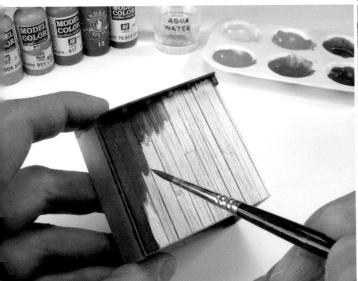

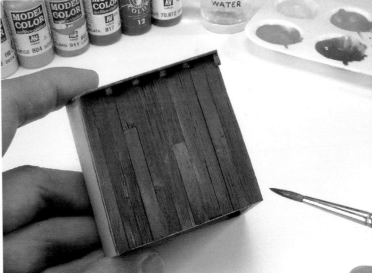

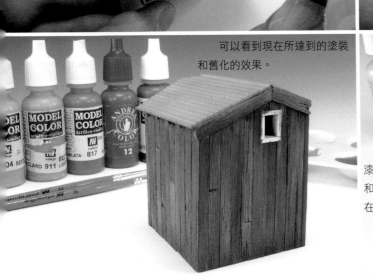

可以看到現在所達到的塗裝
和舊化的效果。

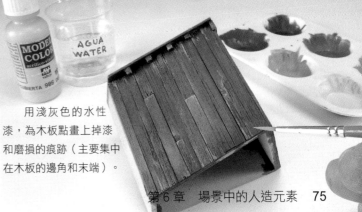

用淺灰色的水性
漆，為木板點畫上掉漆
和磨損的痕跡（主要集中
在木板的邊角和末端）。

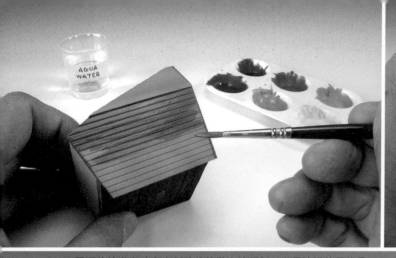
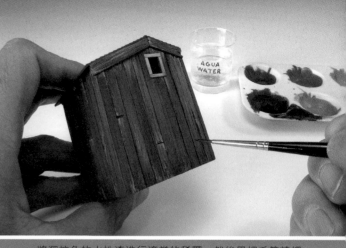

屋頂的塗裝方法與木板牆的塗裝方法類似，只是這裡使用的是棕色色調的水性漆（分為中間色調、高光色調和陰影色調）而不是之前紅色色調的水性漆。

將深棕色的水性漆進行適當的稀釋，然後用細毛筆精細的筆塗在木板接縫以及角落等處，以突出細節和木質紋理。

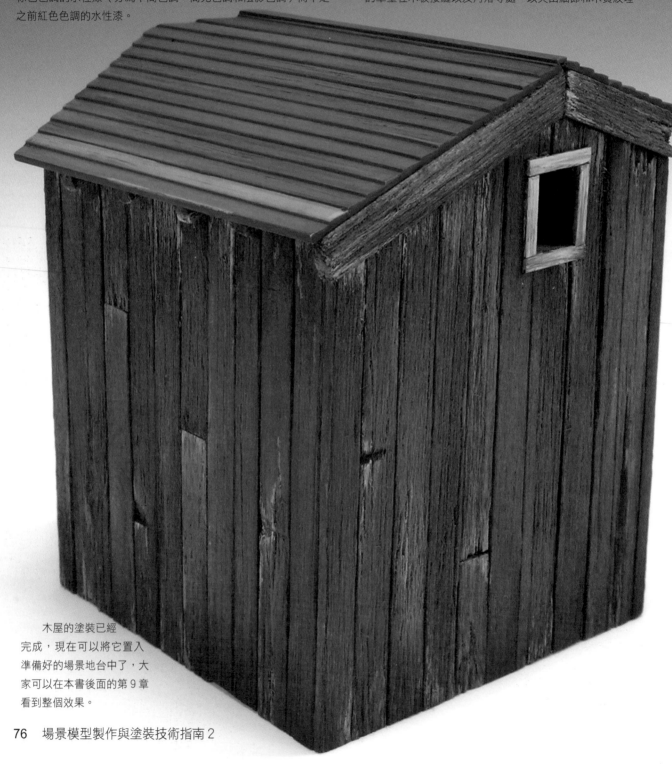

木屋的塗裝已經完成，現在可以將它置入準備好的場景地台中了，大家可以在本書後面的第9章看到整個效果。

2. 被焚燬的木屋

這一章節的主題是「被焚燬的木屋」，整體來說，要表現焚燬的建築物並不複雜，有時候只需要加上一點黑色的煙燻以及黑色的煙漬污跡，這些痕跡主要集中在窗框、玻璃以及其他一些損毀的結構表面。正如經常對大家說的，最佳的資源就是一張好的實物參考照片。

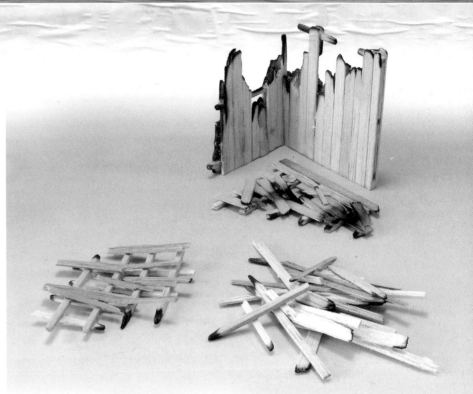

製作「被焚燬的木屋」就像上一章節製作木屋一樣簡單，把圍好的木板牆放到火上燒！因為屋頂已經燒燬，所以會顯露出建築物的內部結構，因此會在內部製作出地板以及焚燬而塌落的屋頂結構。另外還會加入斷裂並焚燬的小木板作為廢墟的殘骸碎片。

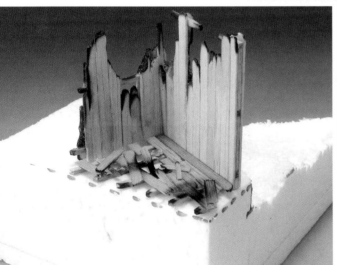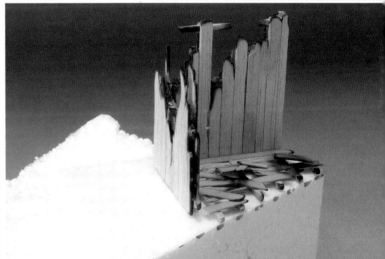

將「被焚燬的木屋」放在地形地台主體表面進行測試，在塗裝之前確定它能夠與地台很好地搭配。因為此時將更加容易修改和糾正發現的錯誤。

正如在之前的章節中所看到的，塗裝巴爾沙木片非常簡單，因為它有豐富的紋理且容易吸收顏料。使用的顏料和色調方案跟上一章節一樣，只是在靠近燒焦的地方，會用更多的深色色調，而在邊角處會降低顏色的對比度使用更灰的色調。

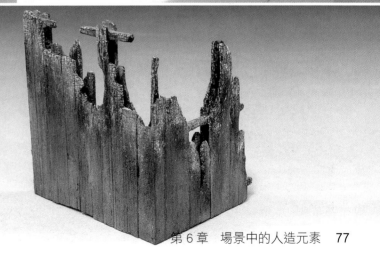

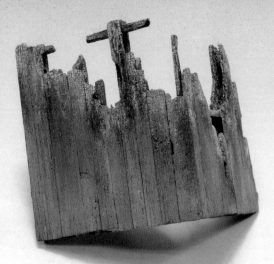

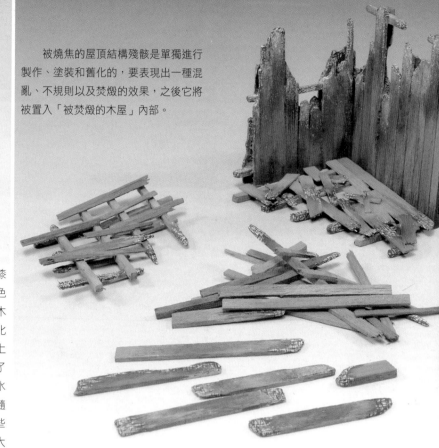

被燒焦的屋頂結構殘骸是單獨進行製作、塗裝和舊化的，要表現出一種混亂、不規則以及焚燬的效果，之後它將被置入「被焚燬的木屋」內部。

當對燒焦的地方筆塗完黑色或深灰色的水性漆後，會在這些地方以乾塗的方式佈置上白色和黑色的舊化土，用黑色的舊化土來代表深色燒焦的木頭，用白色的舊化土來代表白色的灰燼。當對舊化土佈置的效果滿意後，再用毛筆在舊化土表面點上少量的AK 048（舊化土固定液）進行固定。為了模擬燒焦的木頭表面裂紋，用細毛筆沾上黑色的水性漆，在白色灰燼的表面精細的描畫出不規則且隨機的裂紋（可以參考實物照片來描畫），要讓這些裂紋看起來真實而自然，就好像木塊剛剛經歷了大火的灼燒。

大家可以看到，木板牆是有隔層的，分為內側木板和外側木板，內側木板的作用是將木屋所有的結構連結在一起。還可以看到木屋內部所分佈的各種場景元素和結構，製作出了一種屋頂在大火中坍塌下來的感覺。

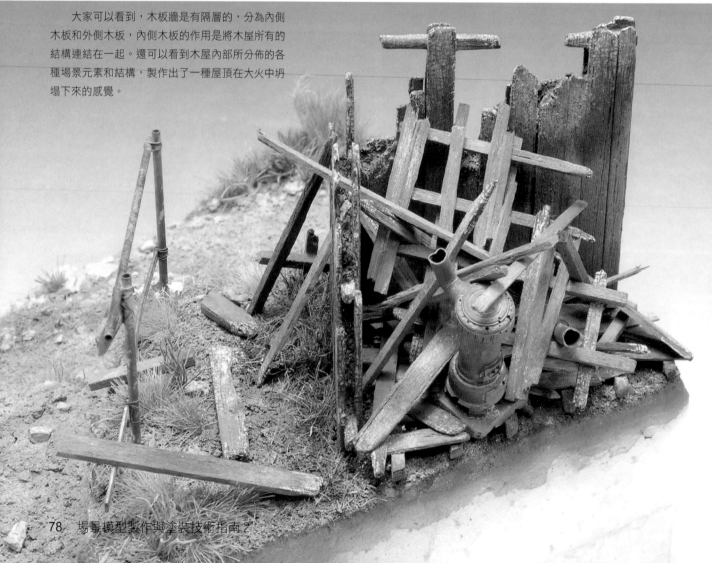

3. 24小時加油站

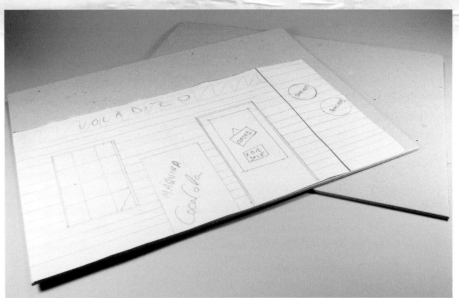

這一章節的主題是「24小時加油站」，使用的材料和之前的章節一樣，還是2毫米厚的紙板以及1毫米厚的巴爾沙木片，將製作一個非常典型美國式的24小時加油站。首先畫出正面輪廓線，然後在紙板上切割出相應的形狀。

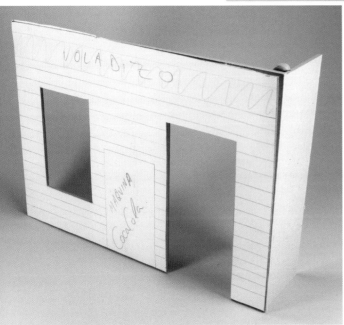

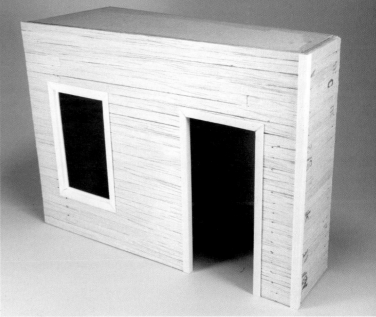

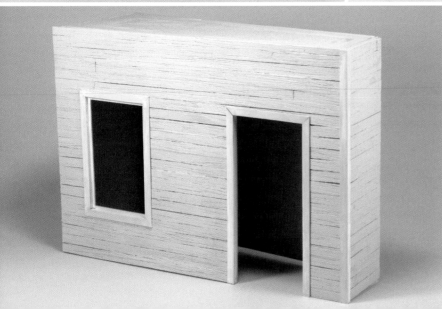

將切割好的紙板組裝成建築物輪廓，並將它放置在地台上，確認是否合適。這個建築物比例是1：24的大小，最後尺寸約長17釐米、寬4釐米、高12釐米。

將0.5釐米寬（厚度為1毫米）的巴爾沙木片用白膠黏合在表面，用Evergreen的塑料膠條製作窗框、門框以及轉角處的包邊。

塗裝之前先噴塗灰色的水補土打底

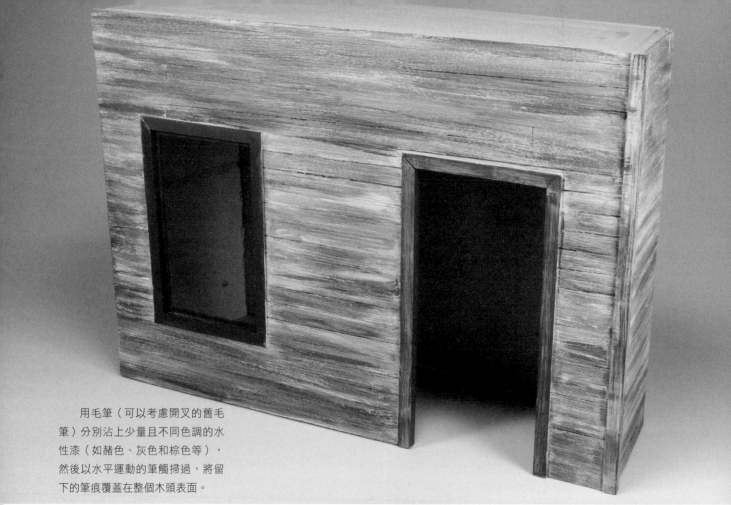

用毛筆（可以考慮開叉的舊毛筆）分別沾上少量且不同色調的水性漆（如赭色、灰色和棕色等），然後以水平運動的筆觸掃過，將留下的筆痕覆蓋在整個木頭表面。

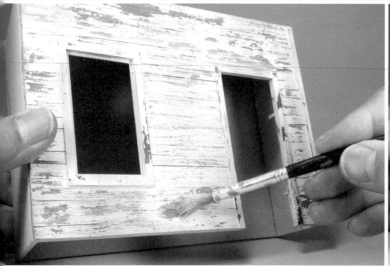

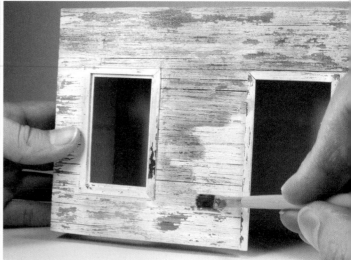

在木板的表面噴塗上一層AK 089重度掉漆液，乾透後（約15分鐘），再薄噴上一層白色的水性漆，接著用硬毛筆沾水在表面塗抹，製作不規則的掉漆效果。

接著將AK 121（伊拉克阿富汗現代美軍戰車漬洗液）用AK 047 White Spirit適當稀釋後，對整個表面進行粗獷漬洗，以凸顯出木紋的細節。

約半小時後，用乾淨的毛筆沾上少量的AK 047 White Spirit，以垂直地面的方向，從上往下的抹過，去除多餘的漬洗液痕跡，讓漬洗液痕跡僅留在木頭的紋理和縫隙處。

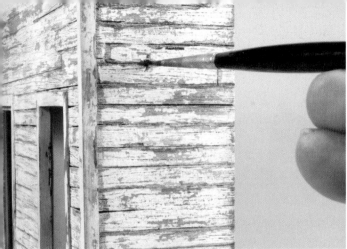

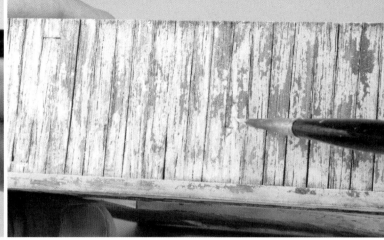

在木板的接縫處精細的筆塗上AK 045（深褐色漬洗液），約15～30分鐘後，用乾淨的毛筆沾上AK 047 White Spirit抹掉多餘的效果液痕跡（僅讓接縫處有效果液殘留）。

接著用一支細毛筆沾上白色的水性漆，在一些地方點畫上不規則的白色漆膜殘留，讓掉漆的效果更加豐富且真實。

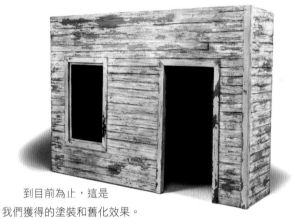

到目前為止，這是我們獲得的塗裝和舊化效果。

其他的場景元素配件，比如窗戶和門等，正等待著塗裝以及後續的安裝。

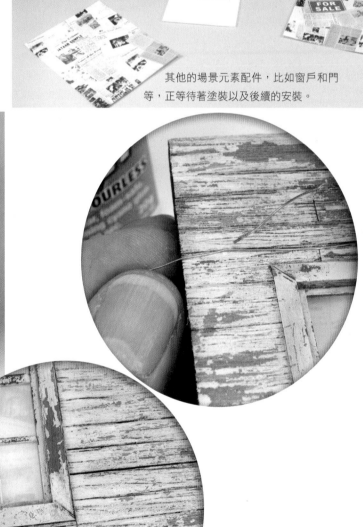

加油站的外形逐漸地顯露出來。

在繼續進行舊化之前，需要先將牆壁上走行的電線佈置好，這樣它會跟木板一起經歷後續的舊化操作，最後舊化的電線才能與舊化的木板牆融為一體。用一點點強力膠將細銅絲黏合在木板牆上，以此來模擬走行的電線。

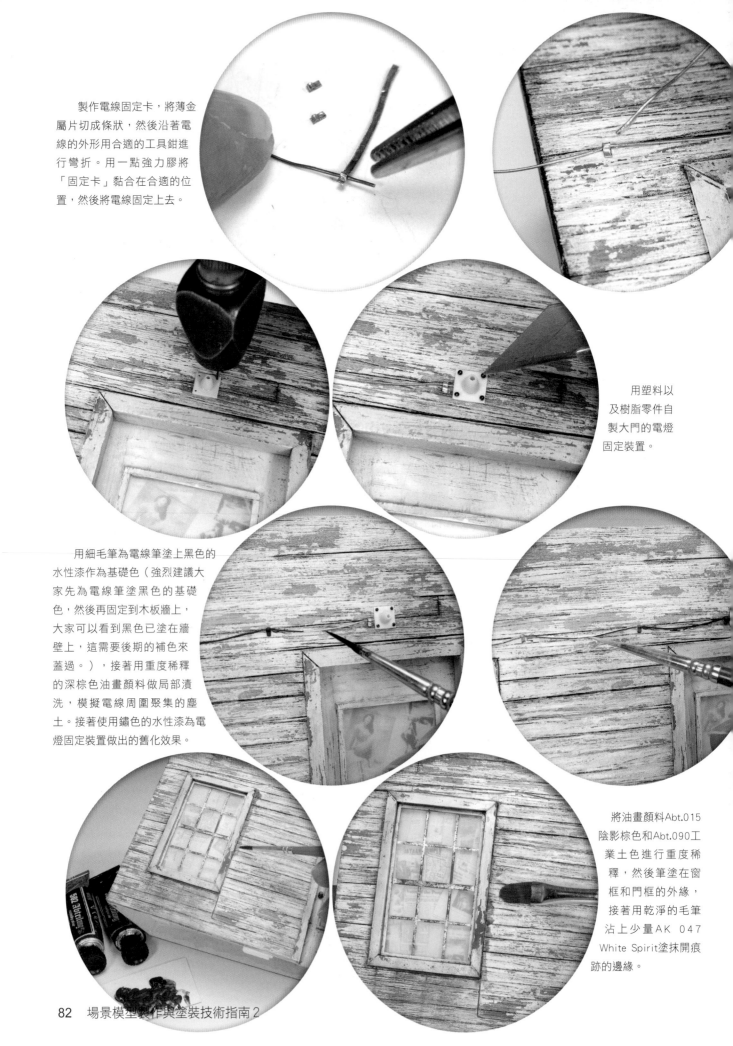

製作電線固定卡，將薄金屬片切成條狀，然後沿著電線的外形用合適的工具鉗進行彎折。用一點強力膠將「固定卡」黏合在合適的位置，然後將電線固定上去。

用塑料以及樹脂零件自製大門的電燈固定裝置。

用細毛筆為電線筆塗上黑色的水性漆作為基礎色（強烈建議大家先為電線筆塗黑色的基礎色，然後再固定到木板牆上，大家可以看到黑色已塗在牆壁上，這需要後期的補色來蓋過。），接著用重度稀釋的深棕色油畫顏料做局部漬洗，模擬電線周圍聚集的塵土。接著使用鏽色的水性漆為電燈固定裝置做出的舊化效果。

將油畫顏料Abt.015陰影棕色和Abt.090工業土色進行重度稀釋，然後筆塗在窗框和門框的外緣，接著用乾淨的毛筆沾上少量AK 047 White Spirit塗抹開痕跡的邊緣。

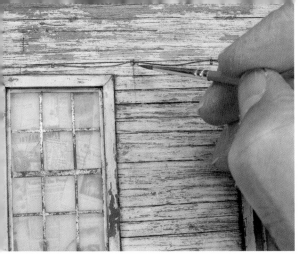

用Abt.080棕色漬洗色油畫顏
料和AK 013鏽跡垂紋效果液在
「電線固定卡」和「窗框邊緣」等
處製作出一些鏽跡的垂紋效果，具
體方法如之前的章節所講述。

大部分的舊化過程已經完成。

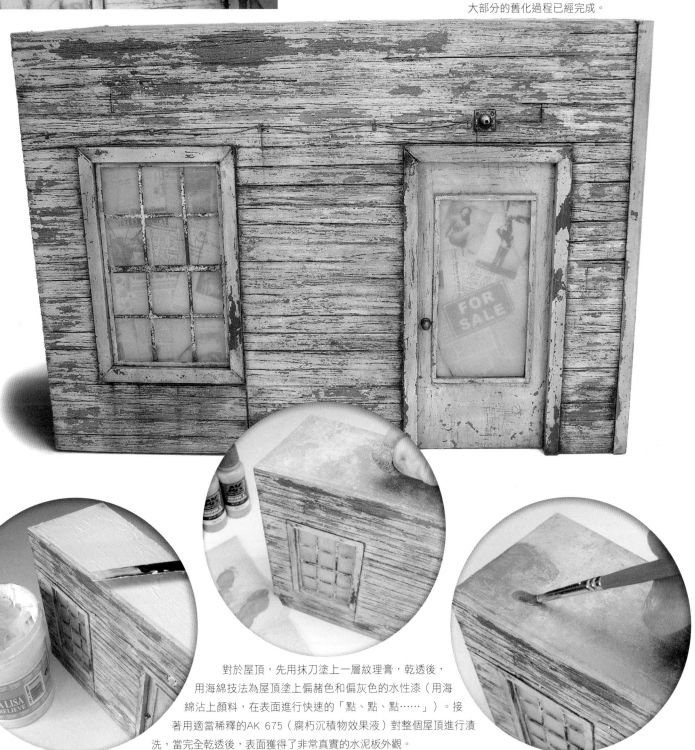

對於屋頂，先用抹刀塗上一層紋理膏，乾透後，
用海綿技法為屋頂塗上偏赭色和偏灰色的水性漆（用海
綿沾上顏料，在表面進行快速的「點、點、點……」）。接
著用適當稀釋的AK 675（腐朽沉積物效果液）對整個屋頂進行漬
洗，當完全乾透後，表面獲得了非常真實的水泥板外觀。

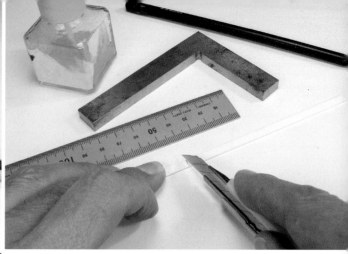

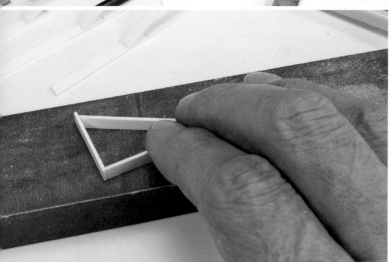

現在要做的是懸臂式招牌，選擇合適的Evergreen塑料膠條，切割出合適的形狀和尺寸，然後用田宮綠蓋的流縫膠進行黏合。等膠水乾透並黏牢後，用砂紙對表面進行打磨去除毛邊，讓表面更加光滑平整。

當支架組裝完畢後，就可以為它噴塗基礎色了。首先噴塗上偏紅色調的漆，接著用開叉的舊毛筆分別沾上深赭色和橙色的水性漆，然後用它彈撥牙籤，在支架表面製作出不規則的濺點，獲得豐富的視覺效果和紋理感。

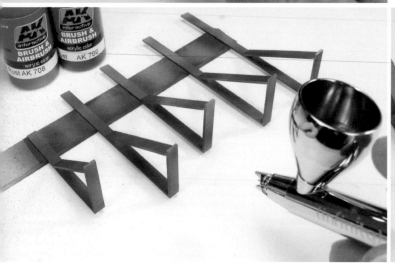
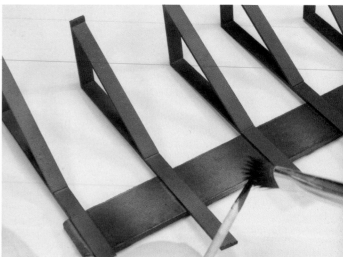

現在開始進行舊化，這裡選擇AK 4110鏽跡沉積舊化套裝，裡面有三種不同色調的鏽跡沉積效果液，將它們筆塗在一些區域，然後用乾淨的毛筆沾上AK 047 White Spirit將效果液痕跡的邊緣塗抹開。接著在一些地方以乾塗的方式應用上舊化土模擬塵土效果，滿意後點上少量AK 047固定。

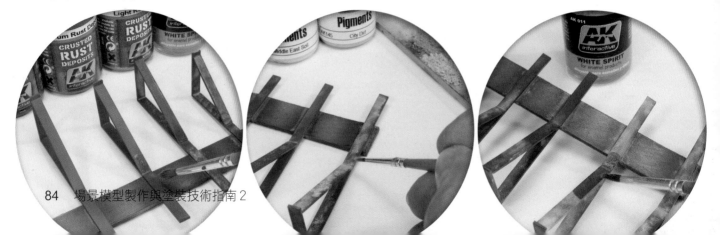

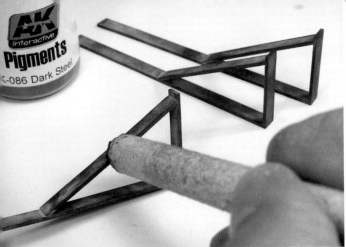

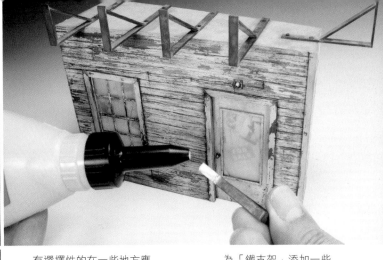

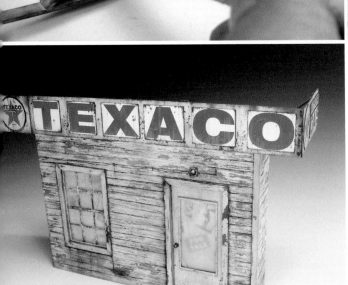

有選擇性的在一些地方應用上AK 086（黑鐵色舊化土），製作出金屬稜角處的磨蹭拋光效果（選擇幾處進行局部使用，如果到處都製作這種效果，模型將變得非常失真且不自然）。

為「鐵支架」添加一些五金部件，筆塗鉚釘和螺絲。接著用白膠將它們黏合在屋頂上。

最後把準備好的廣告牌圖案黏貼在「鐵支架」上。

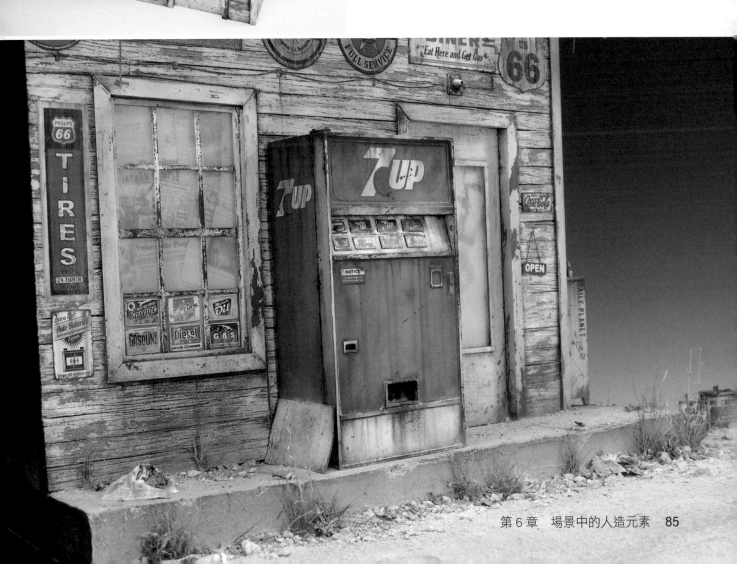

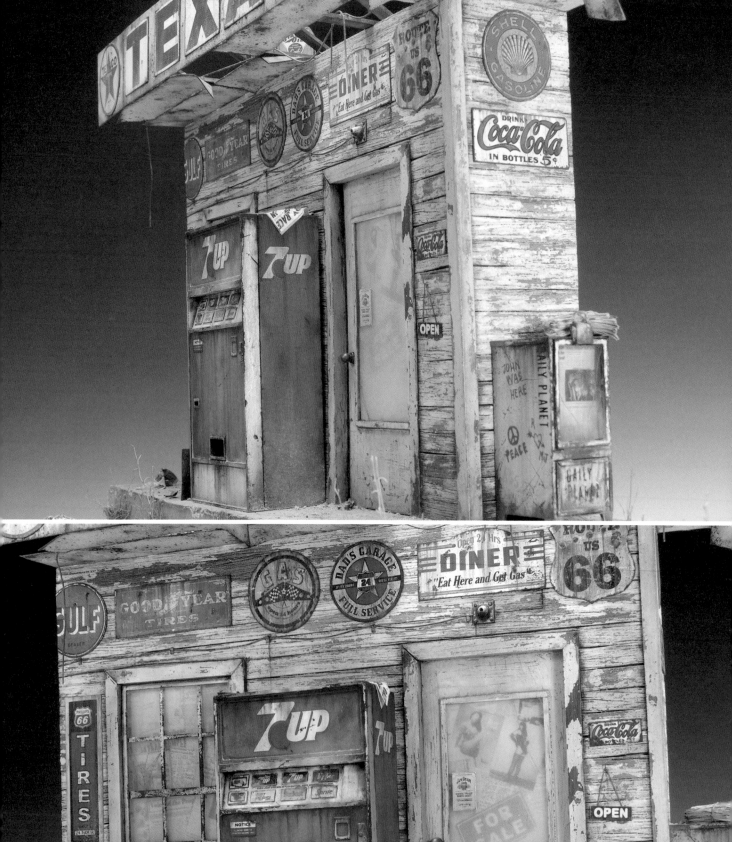

4. 磚牆

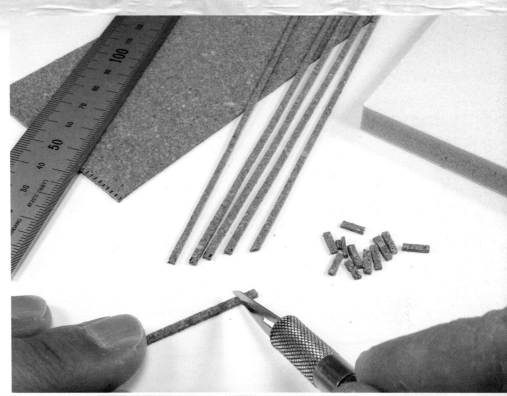

　　這一章節的主題是「磚牆」，可以選擇很多方法以及不同的材料來製作「磚牆」，使用薄軟木板製作，可以獲得最佳的效果，但同時製作過程也是最冗繁的。例如在這裡，用到的是 1 毫米厚的軟木板和 1 釐米厚的泡沫板。將軟木板切成1.5毫米到 2 毫米寬的條狀，然後將軟木條一段段切開，每段的長度是 7 毫米，這樣就得到了一個個小「磚面」，要切出足夠數量的「磚面」。

　　用泡沫板切割出磚牆的外形，接著開孔做出門框的位置，用一點木片製作出門框上的木製橫梁，用白膠將木片黏合在泡沫表面。

　　先畫出水平的導引線，然後沿著導引線砌第一行磚塊（用白膠將磚塊黏合在泡沫表面），這樣一塊一塊、一行一行地進行砌磚，磚塊和磚塊之間要留有少量的間隙。最後讓整個牆面都鋪滿磚塊。

　　用美工刀刀尖進行刮蹭，製作出一些磚面的破損效果，接著用海綿百潔布在破損效果的表面摩擦，讓磚塊的邊緣少一些突兀的稜角，看起來更圓滑一點。在軟木板這種材料上可以很方便地製作出磚牆的破損和磨損的效果。

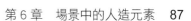

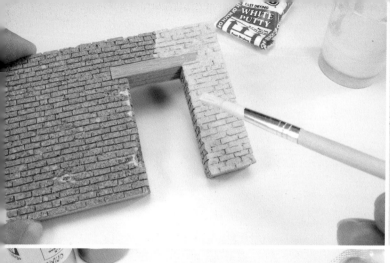
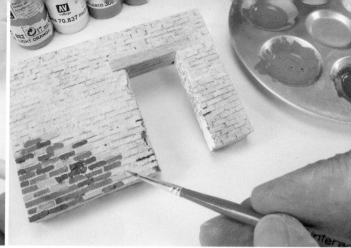

接著將白色水溶性的補土（也就是丙烯補土，它不會對泡沫材料造成腐蝕），用水稀釋後，筆塗覆蓋到整個磚牆表面。要確保磚頭間的縫隙也被補土填滿。

接著分別用不同色調的水性漆筆塗每一個磚面，使用的色調分別是棕色、赭色、橙色甚至一點膚色色調。一定要避免過塗到磚塊間的縫隙。

用偏灰的棕黃色調筆塗木製橫梁。

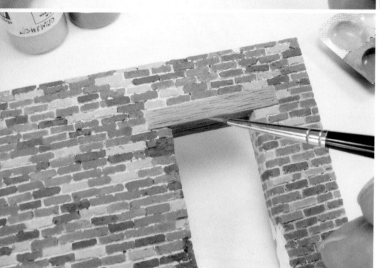
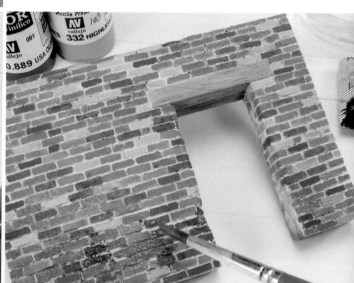

不小心將磚面的色調過塗到了砂漿線（磚塊間白色的縫隙），現在用一支細毛筆沾上淺色調的水性漆將它修復過來。

開始進行舊化，首先將棕色調的水性漆用水重度稀釋，然後有選擇性的對少數幾個區域進行漬洗（主要是磚牆靠下方的區域）。

接著用油畫顏料Abt.090工業土色、Abt.093土色、Abt.125淺泥漿色、Abt.170淺灰色和Abt.001雪白色，筆塗出一些磨損掉漆、污垢垂紋以及色調變化（描畫的過程中需要不時的用乾淨的毛筆沾上AK 047 White Spirit，塗抹開色塊的邊緣），具體的筆法如之前章節所述。

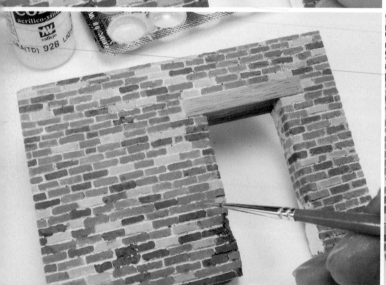

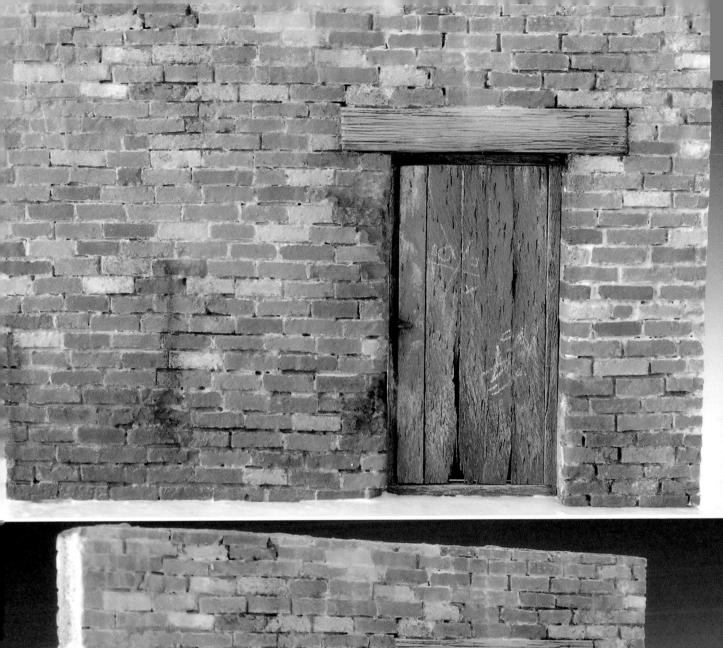

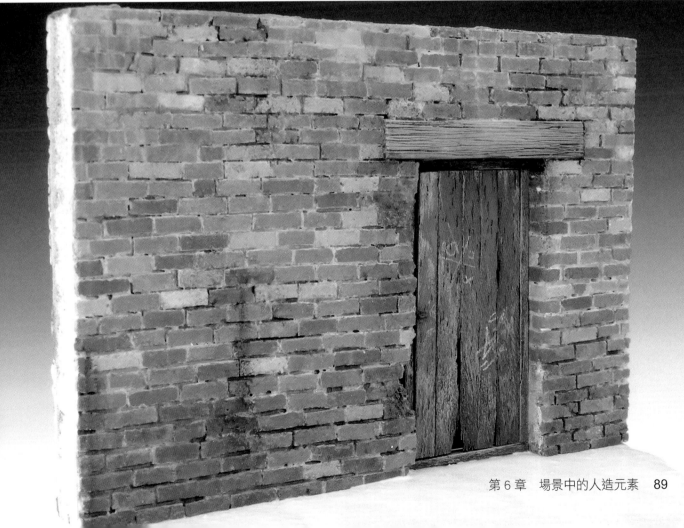

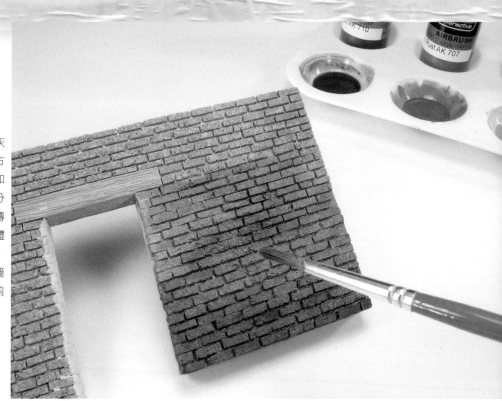

這一章節的主題是「粉刷過石灰的磚牆」，開始階段用到的材料和方法跟上一章節一樣，但後續的塗裝和舊化過程將有所不同。上一章節是分別用不同的色調單獨塗裝每一個磚塊，而這裡將整個磚牆看成一個整體來進行塗裝。手法類似於濕塗技法，將鏽色色調的水性漆筆塗在整個磚牆表面（有關濕塗技法已經在本書之前的章節中示範並講述）。

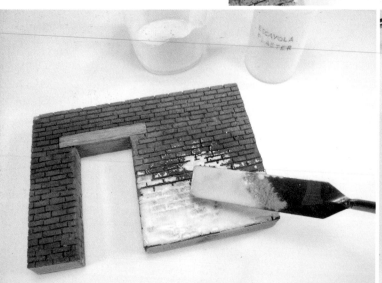

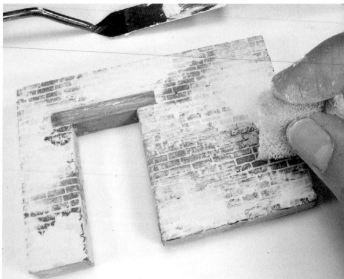

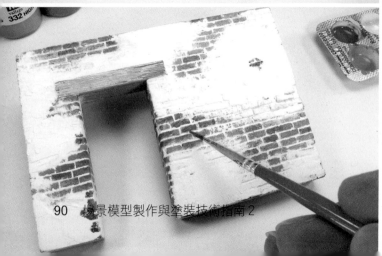

將石膏粉用適量的水調配成石膏漿，然後用抹刀塗抹在整個磚牆表面，不用為石膏漿塗抹上去的效果擔心。

在這些石膏漿被去除的區域，將再次為這裡的磚塊筆塗上色，注意筆塗時不要過塗到磚塊之間的縫隙。

不要等到石膏漿乾透並硬化，立即用稍微沾了點水的海綿在牆面的某些區域塗抹，去除掉表面的石膏漿。將分兩步完成這個操作，第一步是抹掉這些區域磚塊表面的石膏漿；第二步是去除掉磚塊間縫隙處的石膏漿。

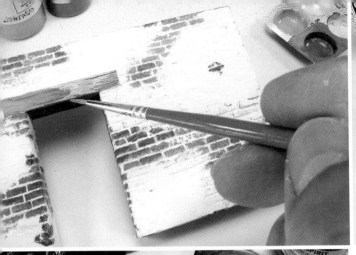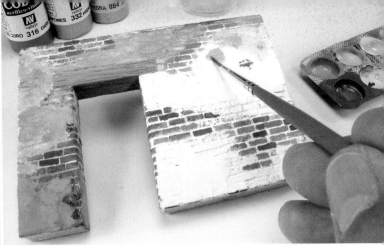

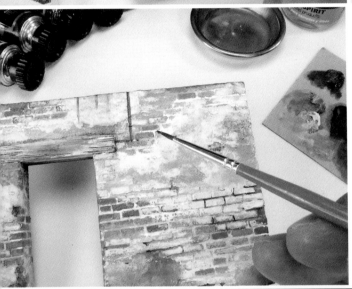

塗裝木製橫梁的方法與上一章節一樣，最後會用油畫顏料製作出一些污垢的垂紋效果、磨損效果以及色調的變化。

使用上一章節紙板上沒用完的油畫顏料，加入油畫顏料Abt.015陰影棕色，用它來表現污垢的垂紋效果，具體的操作方法同之前章節所講述。

製作磚牆最開始表面塗布一層薄薄平整的石灰層，經歷了一段歲月，表面白色的石灰層色調會變灰、出現掉漆甚至整片剝落。將用到幾種不同色調的水性漆（色調上偏淺灰色、帶一點綠色的色調），將它們用水稀釋，筆塗在白色的石灰層表面，然後用毛筆沾上大量的清水化開和潤開筆塗的色塊，反覆進行這個操作，直至獲得滿意的年代感。完全乾透後，在老舊的石灰層表面點畫上一些或淺或深的白色漆膜殘留。

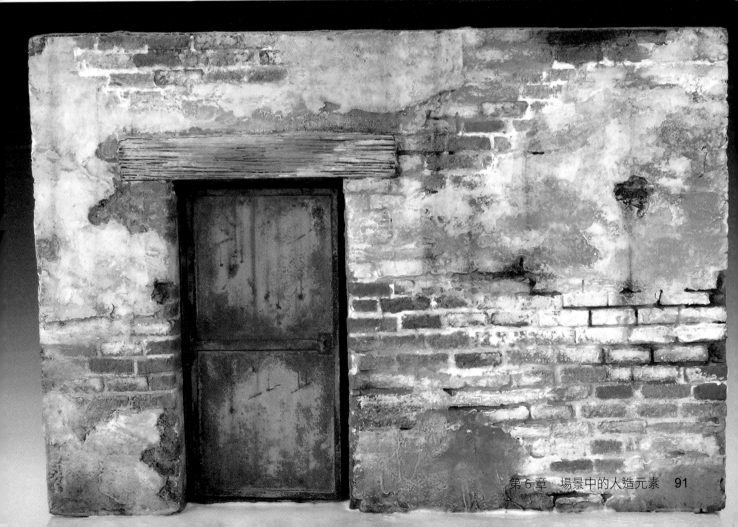

6. 房屋的一面牆

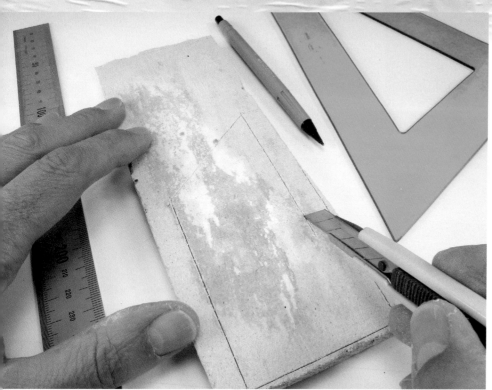

這一章節的主題是製作「房屋的一角」,將使用石膏來製作該建築物。首先需要製作一塊厚度約 1 釐米的石膏板。用寬約 1 釐米的木片搭一個長方形的模子,用藍丁膠協助固定和密封四個邊角。然後將調好的石膏漿倒入模子,用鋼尺將表面的石膏漿刮平(這樣石膏板硬化後,正面和背面都是平整的)。等石膏硬化後,去除模子,一個矩形的石膏板就完成了。接著用一些工具在石膏表面雕刻和劃線,同時要將石膏切割成需要的形狀(使用美工刀逐漸劃出一些較深的切割線,直至可以稍微用點力氣順利地將石膏塊沿著切割線掰開)。

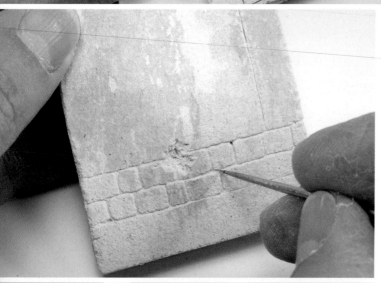

在石膏表面進行深度刻線,需要小錐子或其他一些比較堅硬的雕刻工具,但不建議大家用嶄新的或是精細的雕刻工具,因為堅硬的石膏很容易將工具磨損,使其變鈍。

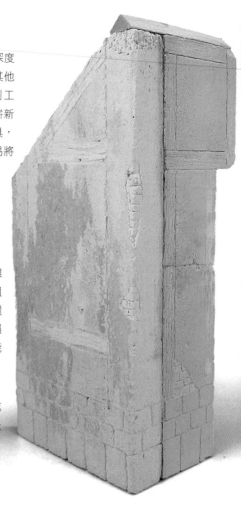

所有的石膏牆都雕刻好後,就開始進行組裝,黏合面不僅用AB環氧樹脂膠而且還用金屬簽打樁固定,這樣才能確保最牢固的拼接。

建築物組裝完成後,接下來可以進行後續的處理了。

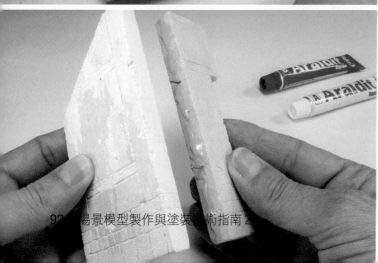

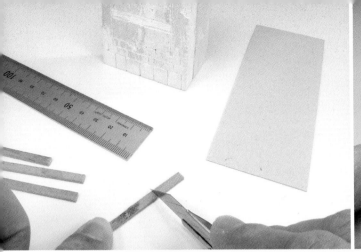

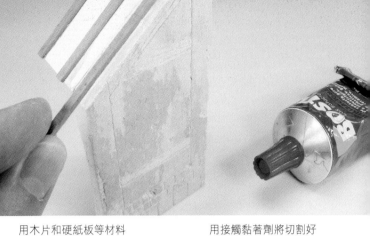

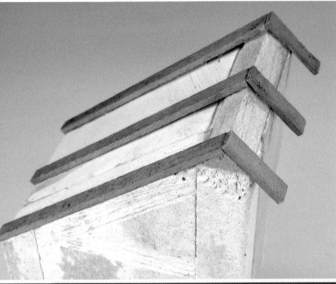

用木片和硬紙板等材料來製作屋頂以及屋頂的支撐結構。

用接觸黏著劑將切割好的木片黏合在硬紙板上,製作人字形屋頂。

用三塊木板來支撐屋頂就可以了。

製作完成後的建築物,大家可以注意觀察它的結構,在石膏表面正確地雕刻出了木製框架的結構和紋理(強烈建議大家務必參考實物照片來製作建築物)。

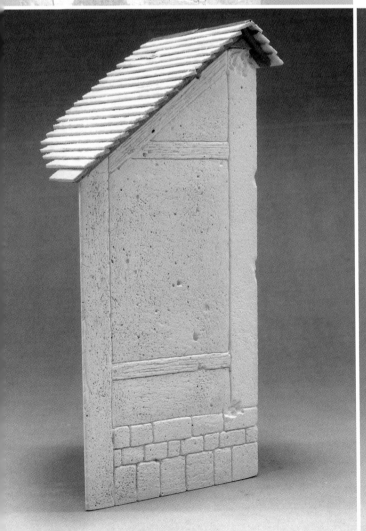

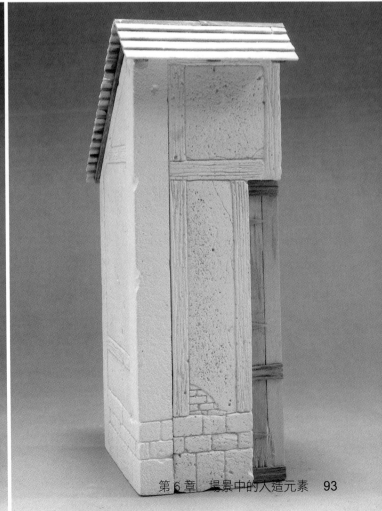

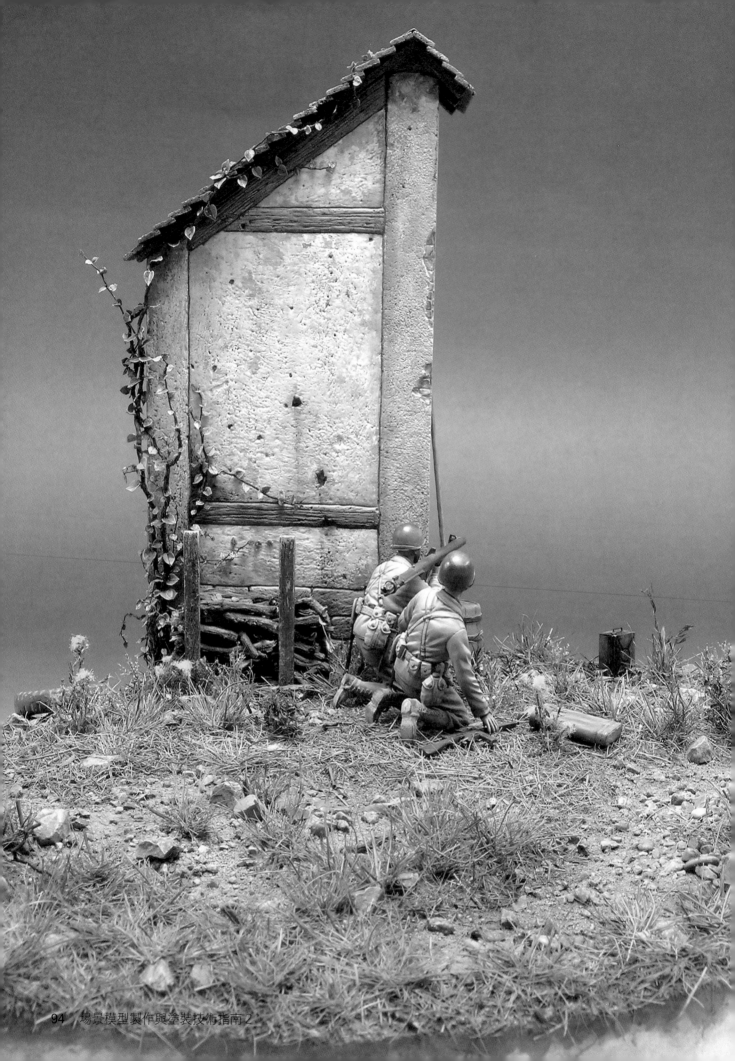

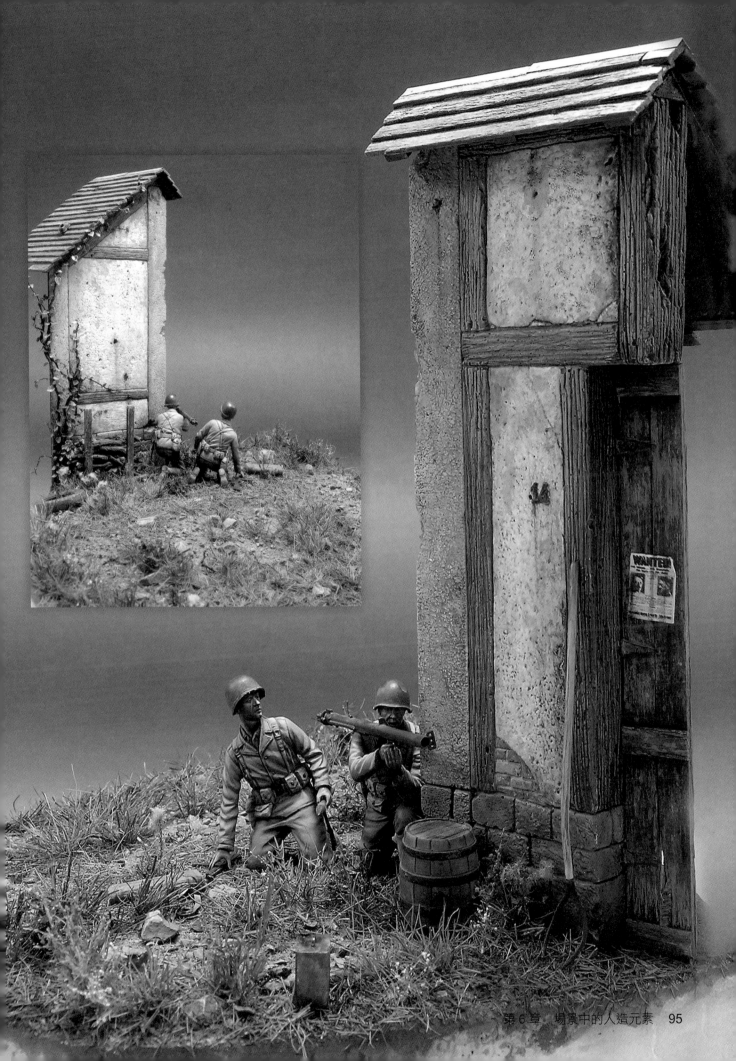

7. 損毀的建築物一角

在前面的章節中，我們看到如何用簡單的方法和常見的材料自製石膏建築物，在這一章節將使用成品的建築物硬質石膏件來製作損毀的建築物一角，並向大家展示如何做出真實的效果。

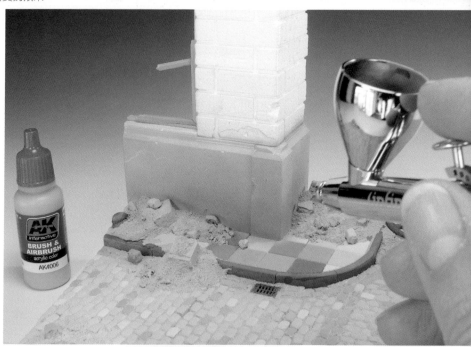

按照產品說明書將硬質石膏件組裝起來，一般會加入一些簡單的細節，這裡加入了一些用木片自製的窗框。接著整體噴塗AK 4006淺皮革色水性漆作為基礎色。

在基礎色AK 4006中加入一點白色（AK 738），將顏色調亮一點，然後噴塗在建築物靠上的地方。

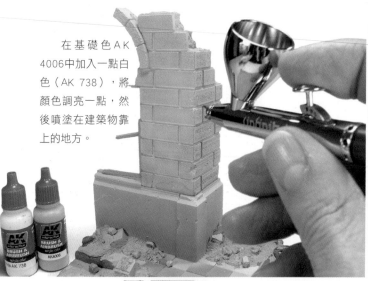

在AK 4007深皮革色中加入一點AK 789焦棕木色，調配出較深的色調，噴塗在靠下方的區域。

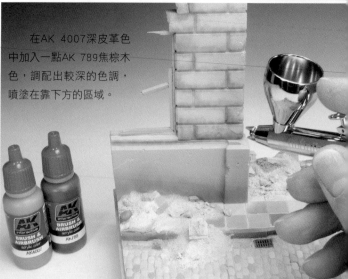

用類似淺奶油色的水性漆，在每一個磚塊的上緣，用細毛筆精細地描畫出高光。對於木製窗框，筆塗上中間色調的棕色作為基礎色。

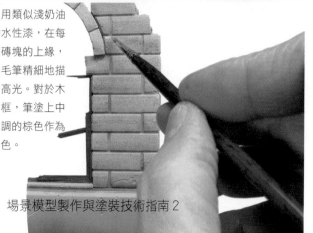

將棕色和赭色的水性漆重度稀釋後，用毛筆有選擇性的在一些地方做局部的濾鏡，加強高光和陰影之間的對比度，讓建築物更加有立體感。

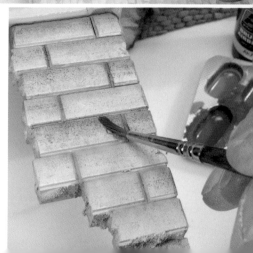

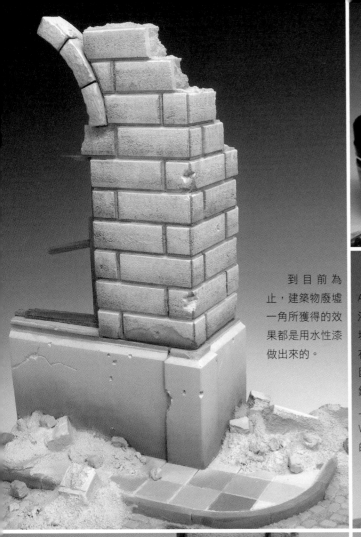

到目前為止，建築物廢墟一角所獲得的效果都是用水性漆做出來的。

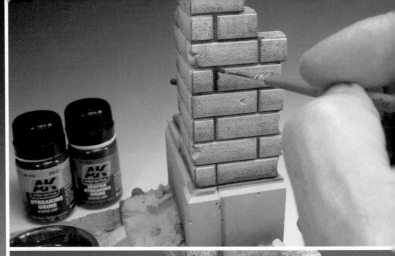

開始進行舊化，將AK 012（污垢垂紋效果液）與AK 014（冬季污垢垂紋效果液）混合，在縫隙、角落和細節周圍精細地滲線。約30分鐘後，用乾淨的毛筆沾上很少量的AK 047 White Spirit，抹掉多餘的滲線液痕跡。

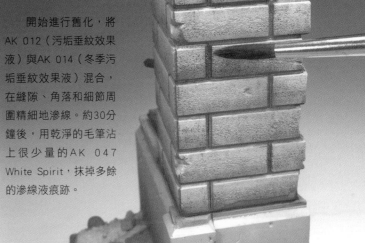

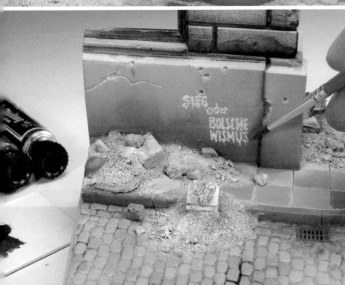

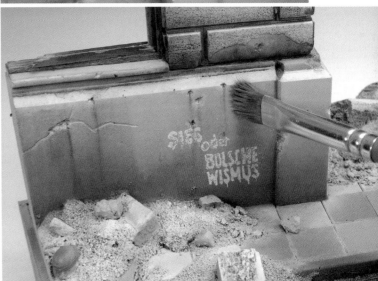

用油畫顏料製作污垢的垂紋效果，並在一些地方加強陰影色調，這樣不僅豐富了視覺效果，而且讓整個作品更加有深度感和立體感。

在部分陰暗角落使用AK 014（冬季污垢垂紋效果液），為了加強潮濕的環境效果，還會加入一點AK 079（濕潤及雨水痕跡效果液）。

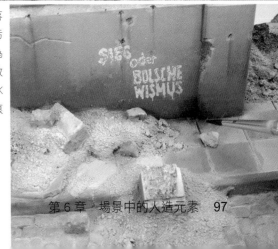

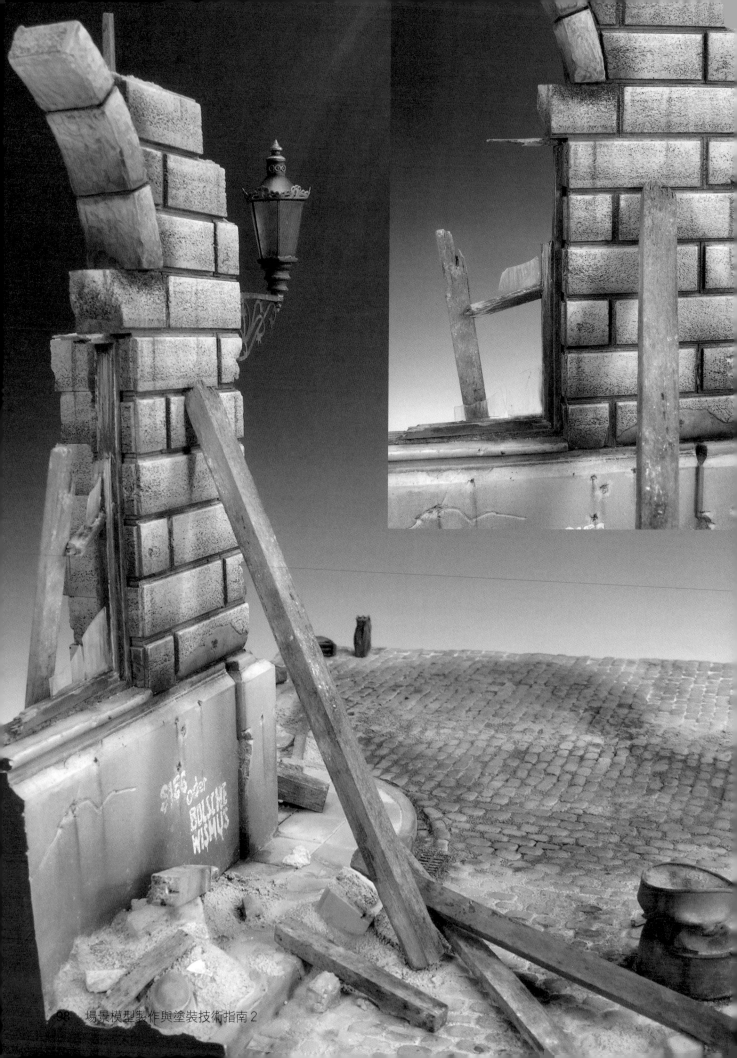

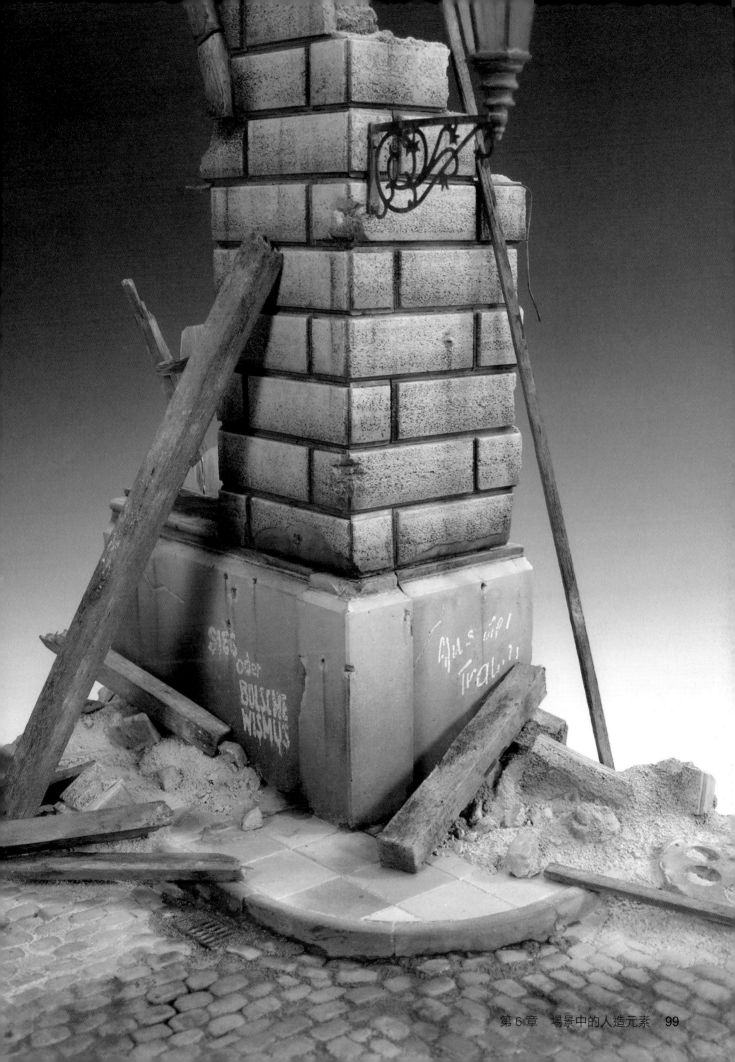

（二）大型建築物

1. 教堂廢墟

　　將製作一個中等大小的教堂廢墟（包含教堂的一個門），使用多種材料，有軟木板、泡沫板和石膏等。建築物模型的高度大約24釐米。

　　首先做的是教堂的內飾牆，用的是軟木板。畫好標記圖案，然後按照標記圖案切割出主體，用鋼絲刷和一些尖銳的工具在表面製作出一些損毀效果。

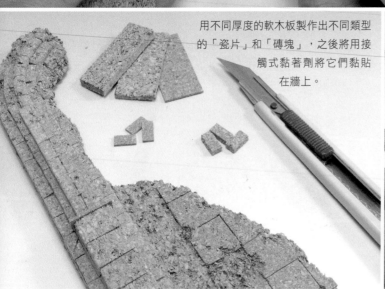

用不同厚度的軟木板製作出不同類型的「瓷片」和「磚塊」，之後將用接觸式黏著劑將它們黏貼在牆上。

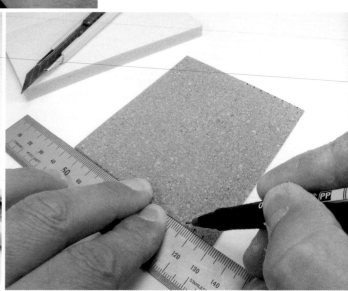

　　製作教堂的一段外牆（在它的另一面是教堂的內飾牆），主體部分用到的材料是泡沫板，表面會加入一些軟木板製作的磚塊。磚塊的製作同之前章節的講述，首先是切割出合適寬度的軟木條，然後按照設計的長度將軟木條一段一段切開，這樣就製作出了磚塊，最後用雙面膠將磚塊黏合在泡沫板上。（這裡還是建議大家用白膠來固定，因為雙面膠長時間暴露於外界環境，膠面乾燥變黃，慢慢的會失去黏著力。）

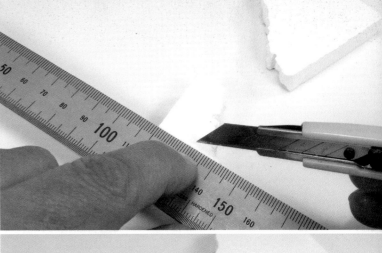

最後，要製作教堂的門，使用的材料是1釐米厚的石膏板，先在表面標記好圖案輪廓線，然後用美工刀沿著標記線進行漸次加深的刻線，直至可以將石膏板沿著標記線掰開。接著在表面雕刻出磚塊線，用到的工具是鋼尺、美工刀和錐子。（這裡的錐子其實是指牙科探針，是一種非常實用的模型製作工具，透過醫療實體店或是電商途徑都可以買到。）

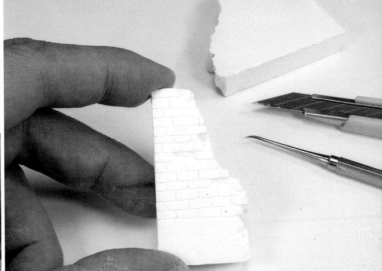

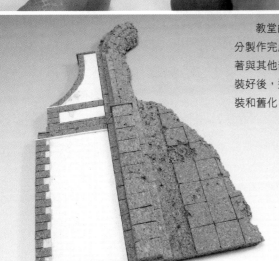

教堂的一部分製作完成，等著與其他部分組裝好後，進行塗裝和舊化。

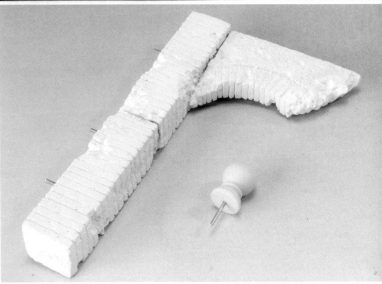

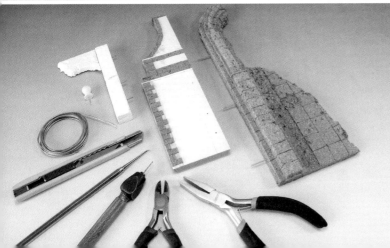

從這張圖可以看到，製作教堂廢墟用到了各種不用的材料以及各種不同的工具。

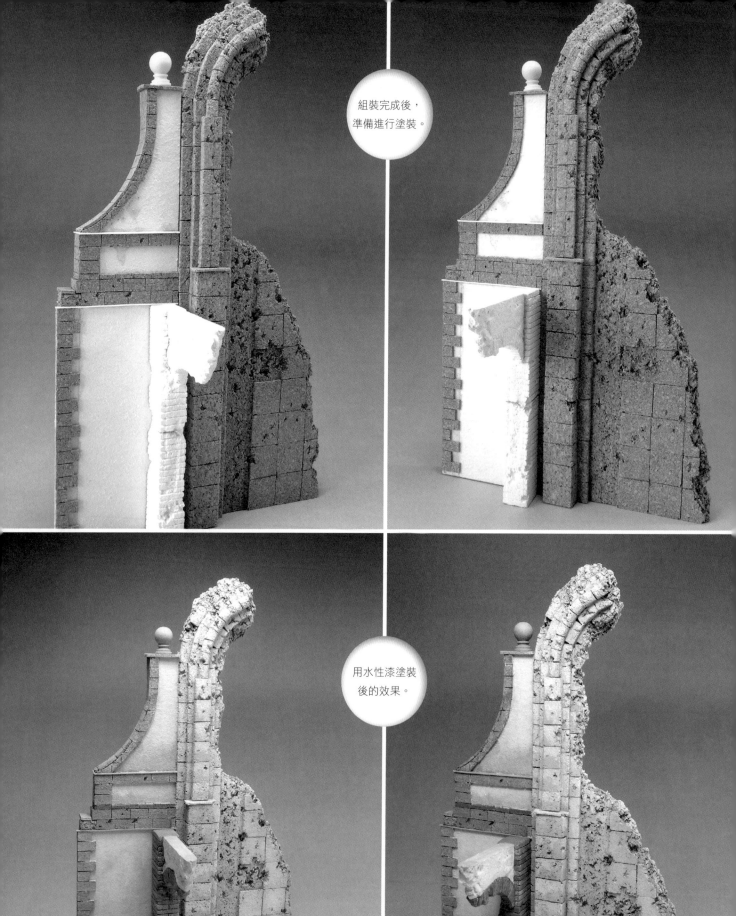

組裝完成後，
準備進行塗裝。

用水性漆塗裝
後的效果。

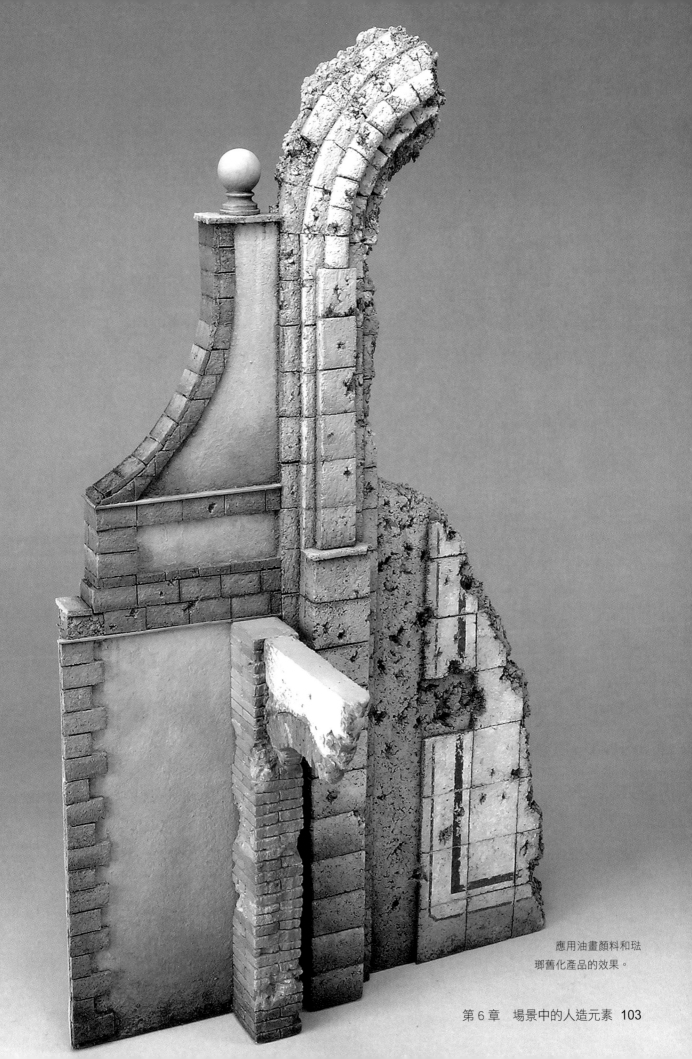

應用油畫顏料和琺
瑯舊化產品的效果。

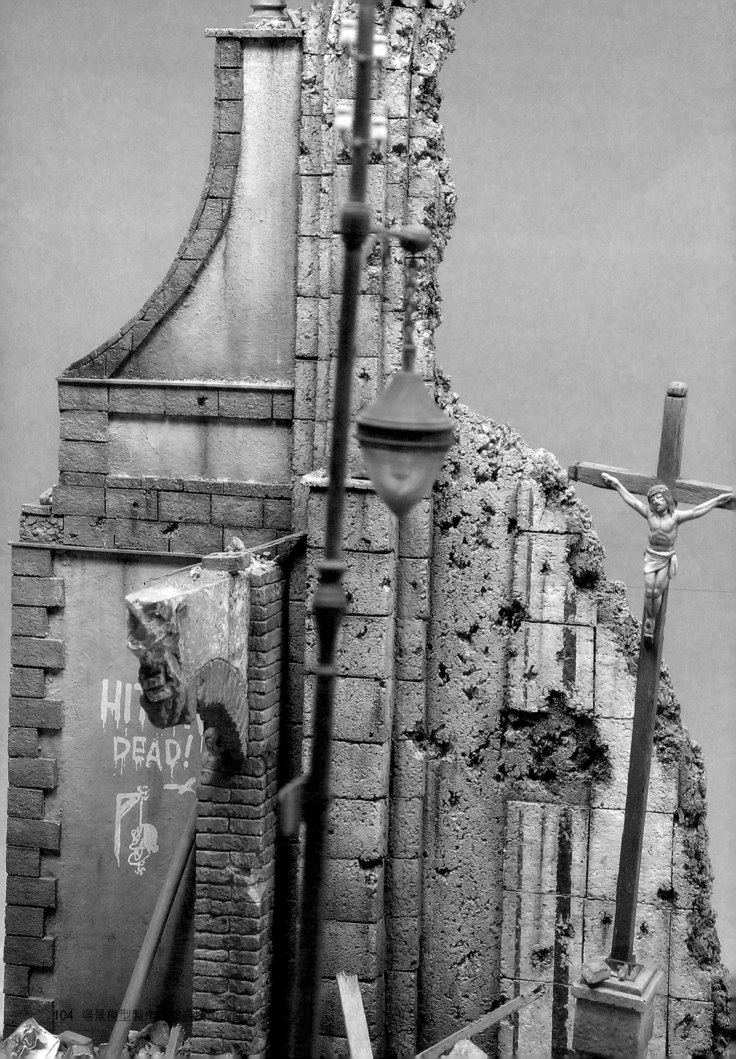

HIT
DEAD!

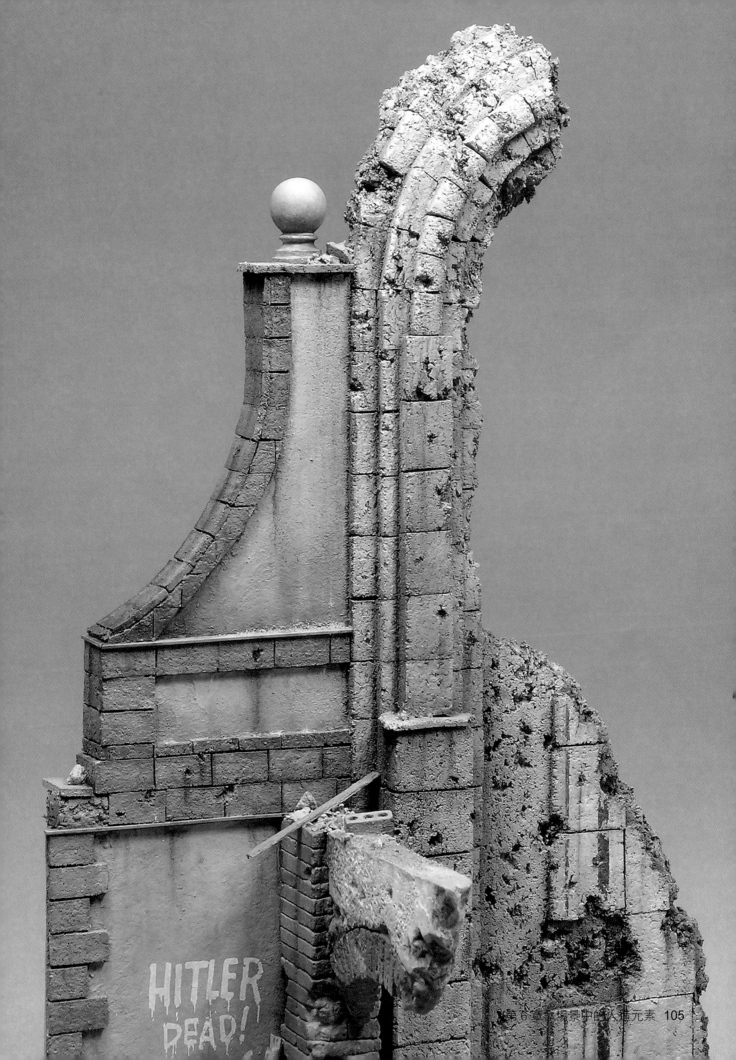

HITLER DEAD!

2. 樓房和建築

　　要在場景中製作幾層樓的樓房，需要對樓房複雜的外形和空間結構進行充分學習。當在場景中加入大型建築物來表現街道時，必須意識到這些建築物的高度、結構和風格是否符合歷史背景和人文地理環境。如果仔細的觀察現實，將會觀察到一些吃驚的細節，這些我們原本以為不會在真實世界中出現的細節，卻真真切切的出現在了真實世界（不要天馬行空的閉門造車，一定要事前多做功課，參考足夠多的實物照片等可靠資料）。

　　首先在白紙上描繪出要製作的建築物，這樣才能夠理清思路，規劃出如何一步步的製作出需要的建築物。

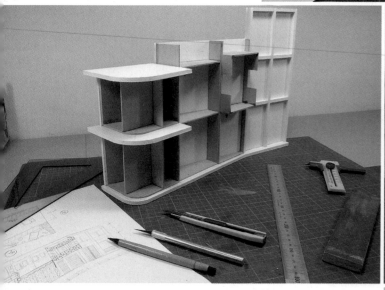

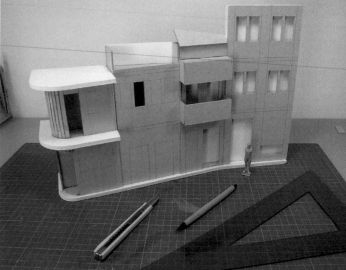

　　用高密度泡沫板來製作建築物的主體結構，這種材料易於切割，用白膠黏合即可，它也可以進行適度的打磨。

　　建築物的主體結構製作完成後，在2毫米厚的紙板上開一些窗位和門位。

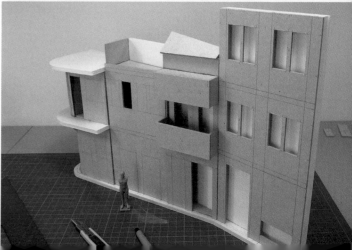

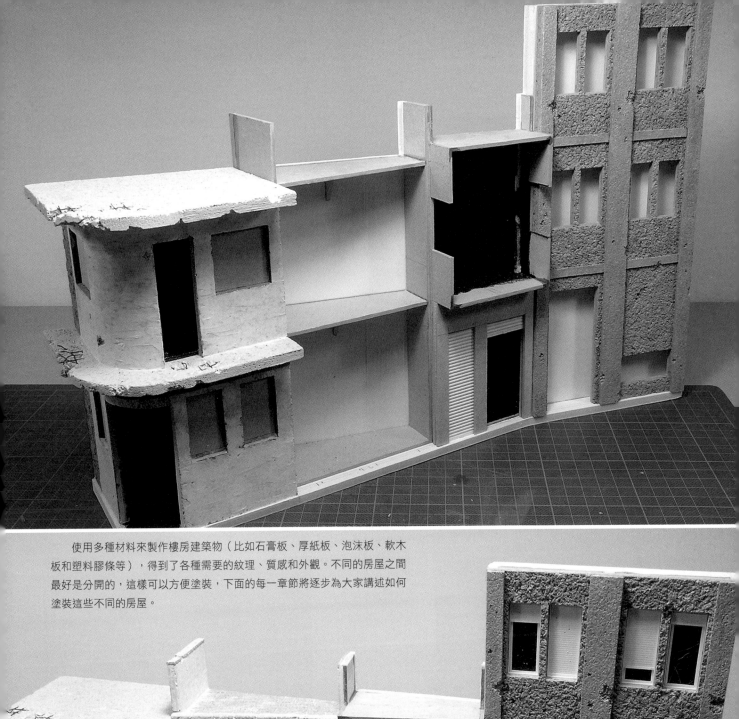

使用多種材料來製作樓房建築物（比如石膏板、厚紙板、泡沫板、軟木板和塑料膠條等），得到了各種需要的紋理、質感和外觀。不同的房屋之間最好是分開的，這樣可以方便塗裝，下面的每一章節將逐步為大家講述如何塗裝這些不同的房屋。

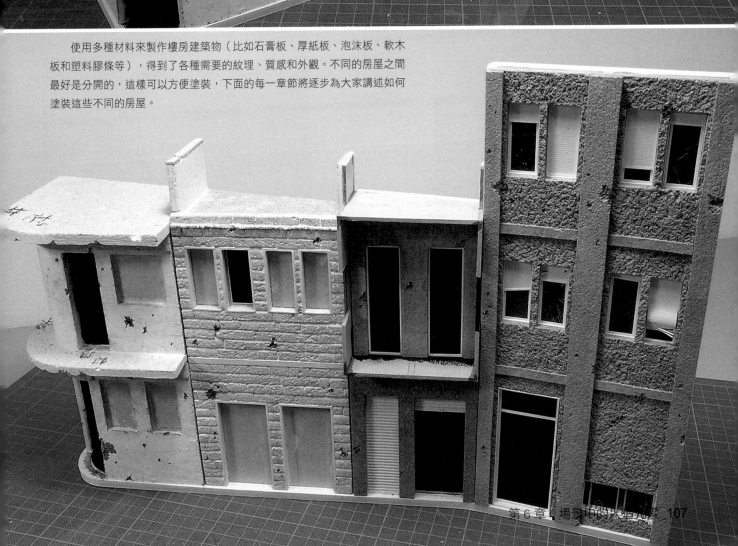

3. 角落處的樓房

因為角落處的樓房具有弧度，外形比較複雜，所以已經固定在一起了。使用厚紙板、泡沫板和石膏板製作完畢後，需再一次檢查陽台處的結構和空間是否合適。

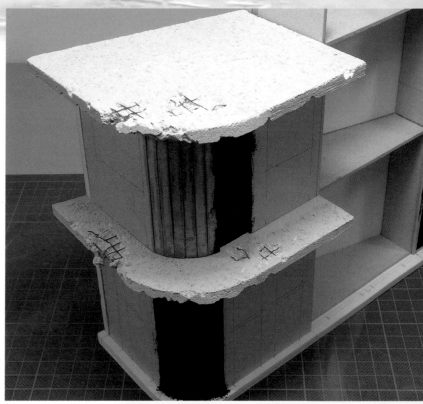

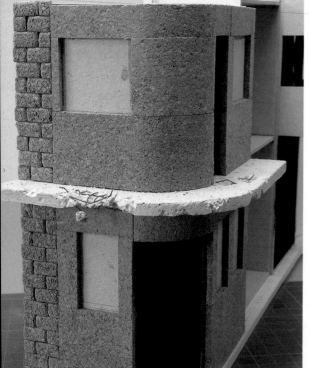

為了表現抹了石灰（灰泥）的牆面，首先在表面鋪上一層軟木板；最左邊是磚石牆，也是用軟木板切出小塊的「磚石」，然後再一塊一塊鋪貼上去。

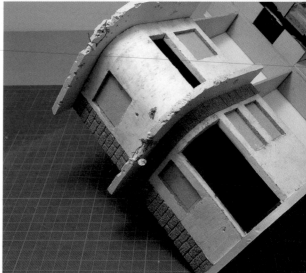

將石膏粉用水稀釋成「石膏漿」，然後加入適量的白膠，接著用抹刀將它平鋪在軟木板牆面（可選擇合適的補縫劑或是補牆膏來替代。），用這種方法可以獲得很真實的效果。牆面上的彈痕以及其他損毀效果是用筆刀刻出來的。

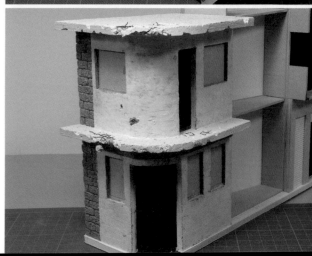

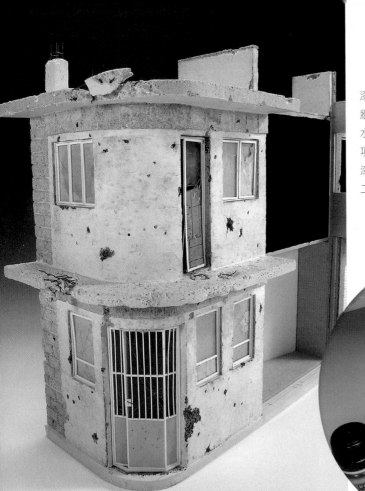

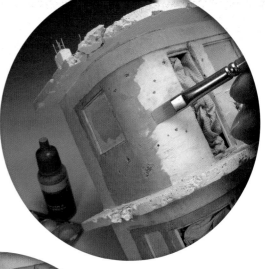

將沙色的水性漆稍微稀釋後筆塗牆面作為基礎色。水性漆十分勝任這項工作，因為水性漆易於筆塗。從第二層樓開始筆塗。

等上一步筆塗的水性漆完全乾後，在需要做出掉漆和損毀效果的牆面，薄噴數層 AK 088輕度掉漆液。

所有的建築物配件（比如門、窗和玻璃等）組裝完畢後的效果。

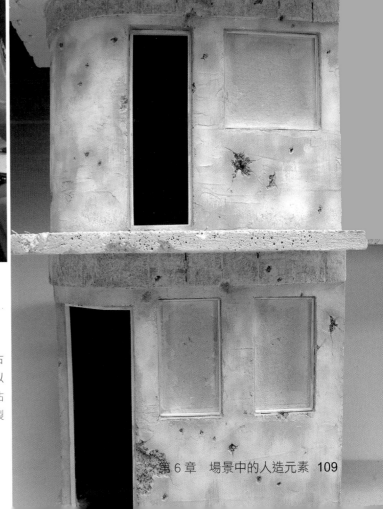

等掉漆液乾透之後（約15～30分鐘），在表面不均勻地薄薄噴上一層白色的水性漆，就像大家在圖片中看到的那樣。

大約等待 5 分鐘左右（因為是薄薄的漆面，所以漆膜很快就會乾），使用沾了水的毛筆在表面塗抹，製作出磨損和掉漆效果。

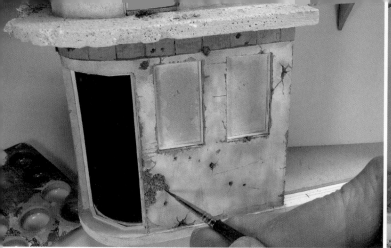
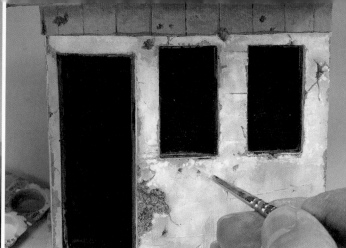

石灰牆面剝離後會露出下面破損的軟木板，用深棕色的水性漆筆塗這些地方。

用毛筆點畫上殘留的白色漆塊（用白色或是淺皮革色的水性漆，用水稍微稀釋一點後再使用）。

先為陽台和平台筆塗上一種偏綠的灰色調水性漆，模擬水泥板的色調，然後在角落和縫隙處筆塗上Abt.090工業土色油畫顏料（將它用AK 047 White Spirit適當稀釋後筆塗），接著用乾淨的毛筆沾上少量AK 047，抹開和潤開油畫顏料痕跡的邊緣。

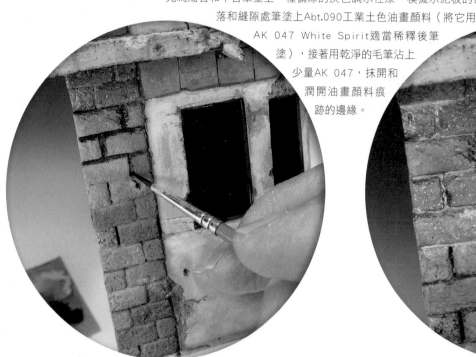
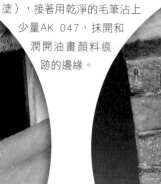
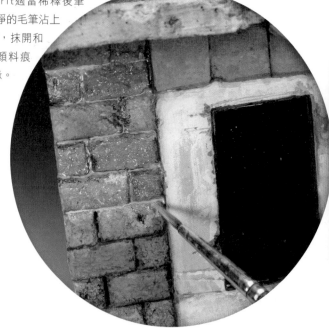

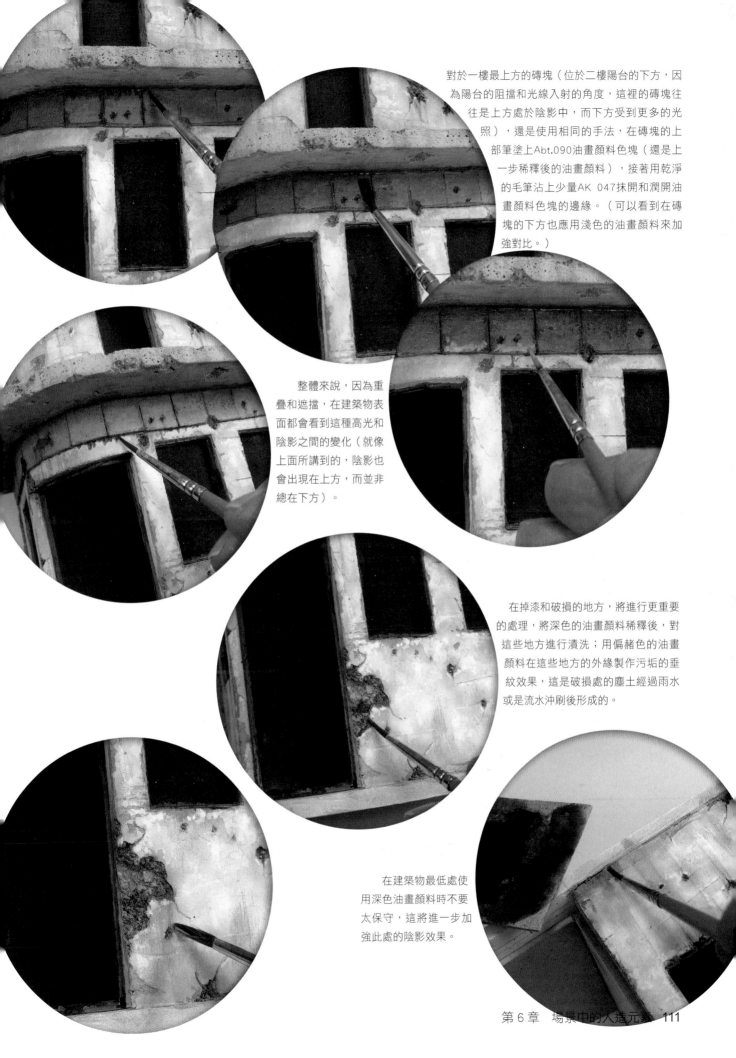

對於一樓最上方的磚塊（位於二樓陽台的下方，因為陽台的阻擋和光線入射的角度，這裡的磚塊往往是上方處於陰影中，而下方受到更多的光照），還是使用相同的手法，在磚塊的上部筆塗上Abt.090油畫顏料色塊（還是上一步稀釋後的油畫顏料），接著用乾淨的毛筆沾上少量AK 047抹開和潤開油畫顏料色塊的邊緣。（可以看到在磚塊的下方也應用淺色的油畫顏料來加強對比。）

整體來說，因為重疊和遮擋，在建築物表面都會看到這種高光和陰影之間的變化（就像上面所講到的，陰影也會出現在上方，而並非總在下方）。

在掉漆和破損的地方，將進行更重要的處理，將深色的油畫顏料稀釋後，對這些地方進行漬洗；用偏赭色的油畫顏料在這些地方的外緣製作污垢的垂紋效果，這是破損處的塵土經過雨水或是流水沖刷後形成的。

在建築物最低處使用深色油畫顏料時不要太保守，這將進一步加強此處的陰影效果。

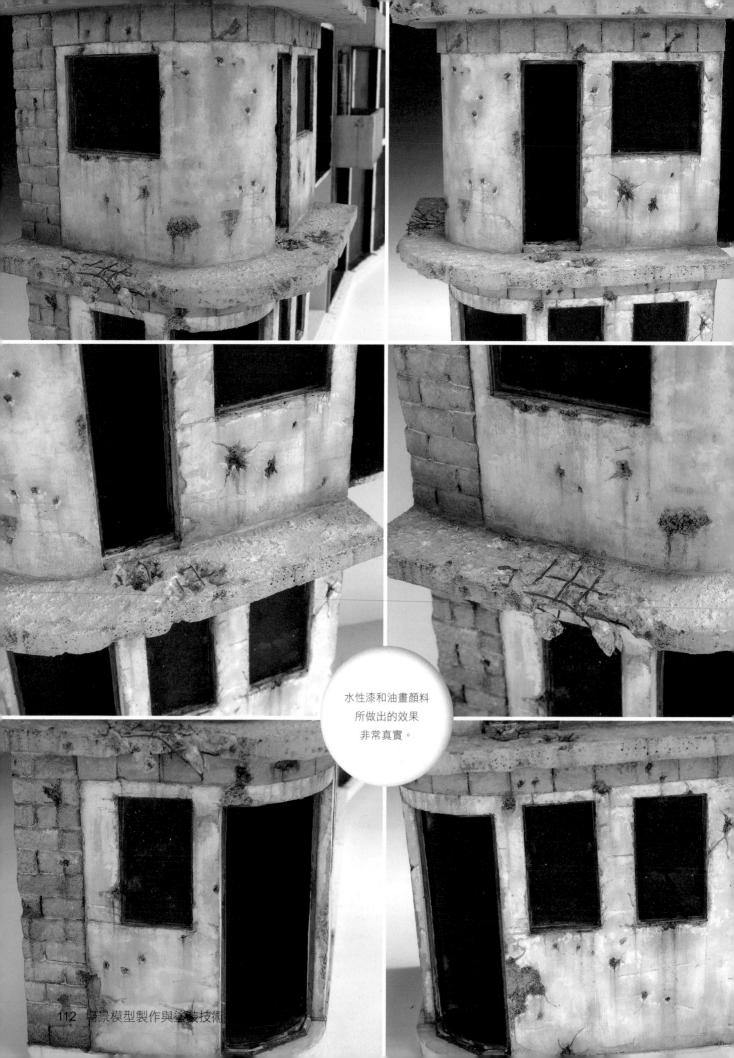

水性漆和油畫顏料
所做出的效果
非常真實。

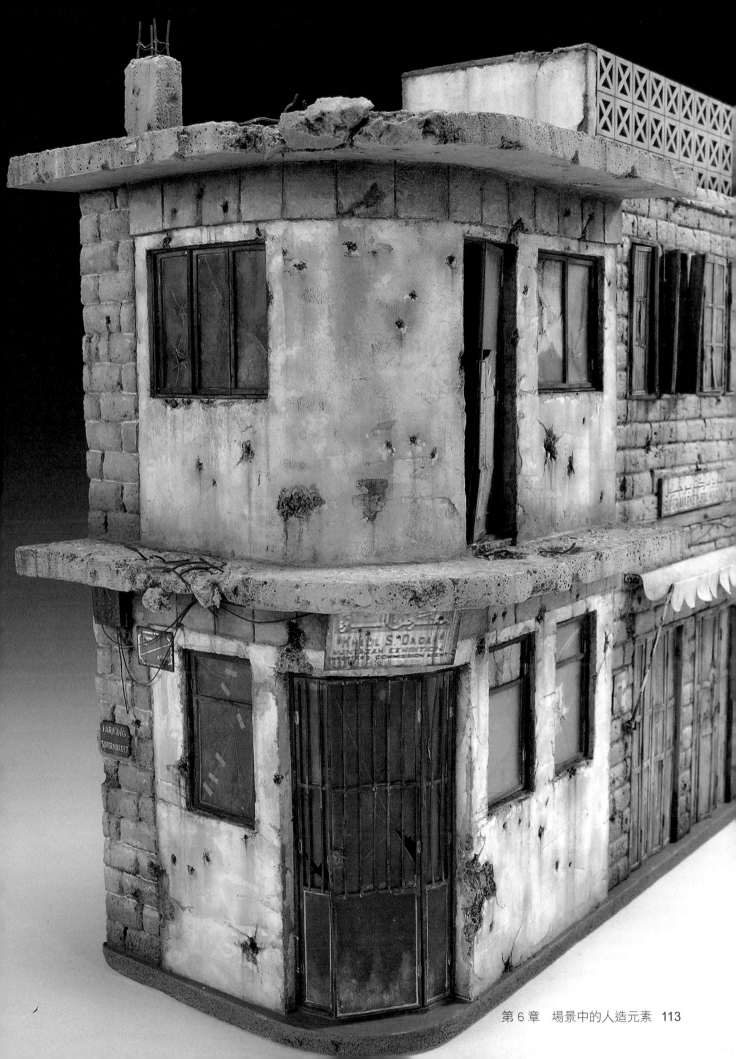

4. 兩層樓的屋子

現在要製作中間的那一棟建築物——一幢兩層樓的屋子。使用的材料是
0.5毫米厚的軟木板，用美工刀進行切割，再以海綿百潔布進行邊緣的打磨。

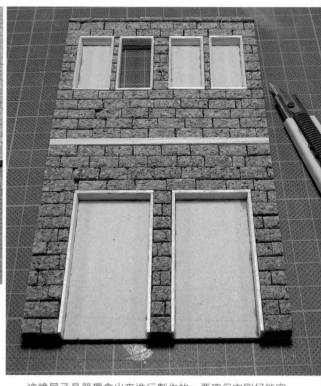

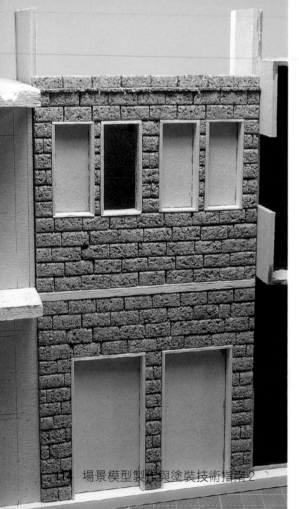

這幢屋子是單獨拿出來進行製作的，要確保它剛好能容
納在兩棟建築物之間。窗框和門框是用巴爾沙木自製的。

製作好之後，在
塗裝之前，會再次將
它置入兩棟建築物之
間進行測試，確認契
合度。

將上一章節的石
膏漿調得更稀，薄薄
的筆塗在磚塊上，石
膏漿會自然的在磚塊
之間聚集（形成磚塊
之間的砂漿線）。如
果石膏漿筆塗得過
厚，可以用紙巾輕輕
地抹去表面多餘的石
膏漿，而砂漿線處的
石膏漿往往很難被抹
去。

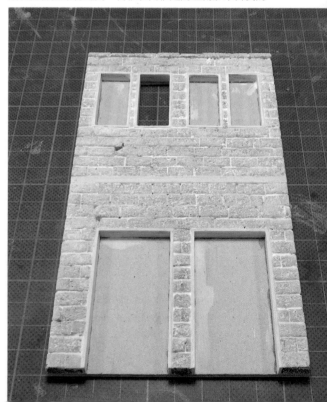

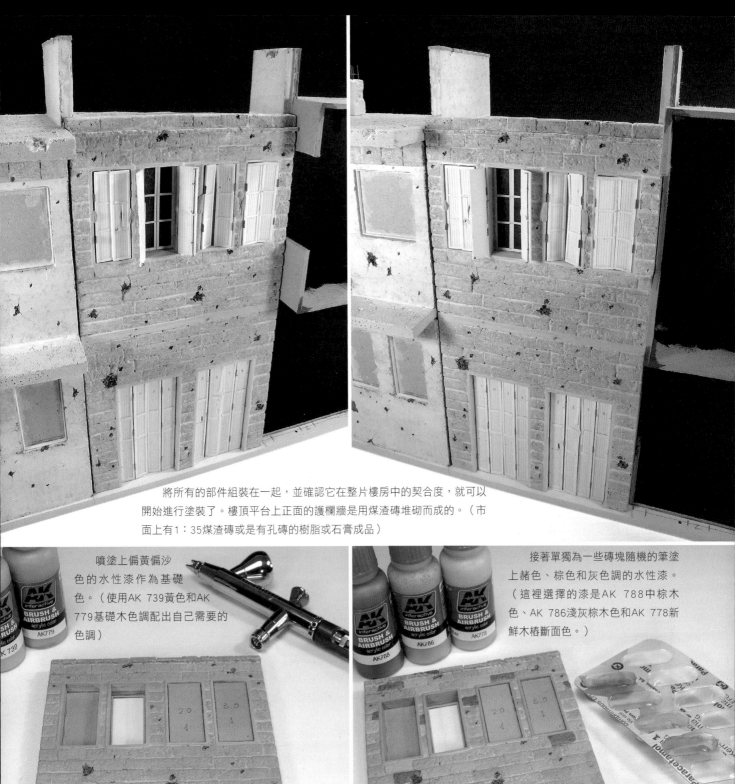

將所有的部件組裝在一起,並確認它在整片樓房中的契合度,就可以開始進行塗裝了。樓頂平台上正面的護欄牆是用煤渣磚堆砌而成的。(市面上有1:35煤渣磚或是有孔磚的樹脂或石膏成品)

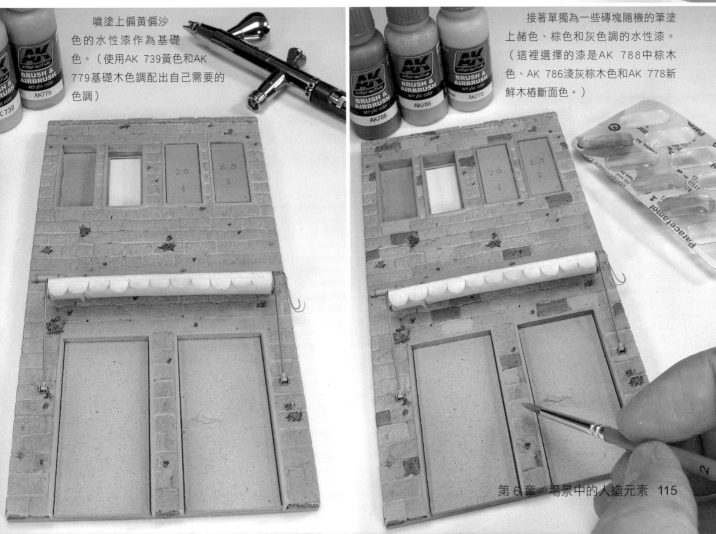

噴塗上偏黃偏沙色的水性漆作為基礎色。(使用AK 739黃色和AK 779基礎木色調配出自己需要的色調)

接著單獨為一些磚塊隨機的筆塗上赭色、棕色和灰色調的水性漆。(這裡選擇的漆是AK 788中棕木色、AK 786淺灰棕木色和AK 778新鮮木樁斷面色。)

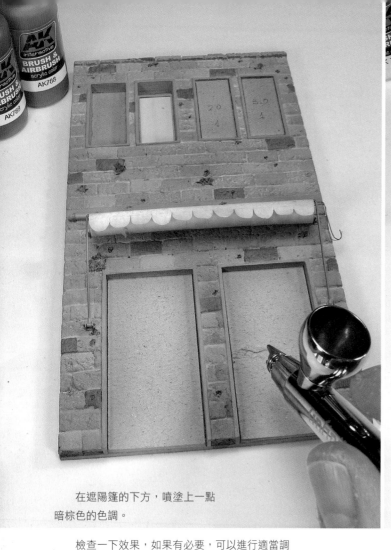

在遮陽篷的下方，噴塗上一點
暗棕色的色調。

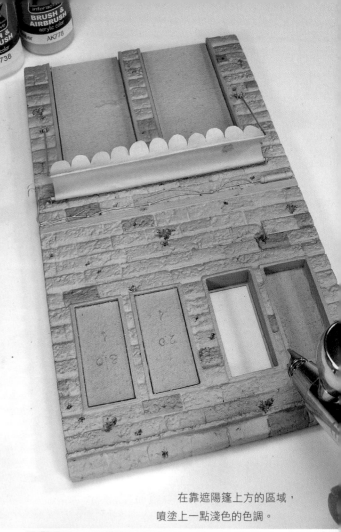

在靠遮陽篷上方的區域，
噴塗上一點淺色的色調。

檢查一下效果，如果有必要，可以進行適當調
整。注意噴塗上的漆膜一定要淡，有種隱隱約約的
感覺。

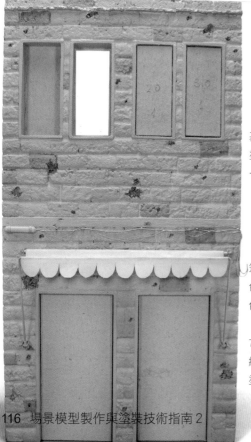

為門框和窗框筆塗
基礎色，選擇的顏色與
塗裝門及窗所用的顏色
一樣。

遮陽篷的支架首先
筆塗上白色作為基礎
色，接著用細毛筆在白
色的支架上點畫出掉漆
（用到的水性漆是AK
711掉漆色），對於電
線也是用AK 711進行
塗裝。

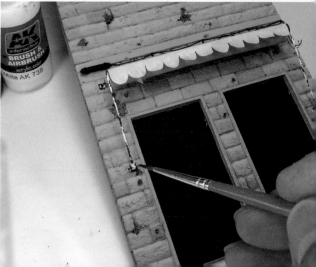

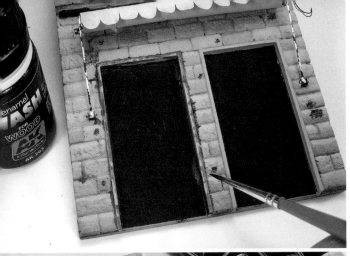

在門框和窗框與牆壁的交界處，用AK 263（塗裝木色效果的專用漬洗液）進行滲線，對門窗和窗框進行強調，突出它們的立體感（對於多餘的滲線液痕跡，還是用乾淨的毛筆沾上少量AK 047 White Spirit抹去）。

用油畫顏料強調出破損、製作污垢的垂紋、表現出高光和陰影的色調變化，製作時仍然需要藉助沾有少量AK 047 的毛筆，將一些效果液痕跡塗抹開。這裡選擇的油畫顏料是Abt.015陰影棕色，Abt.093土色及Abt.140基礎膚色。

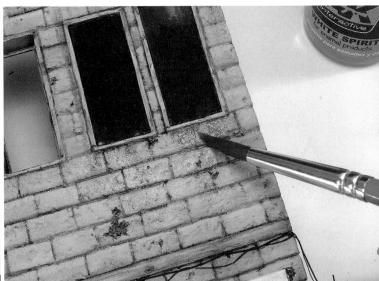

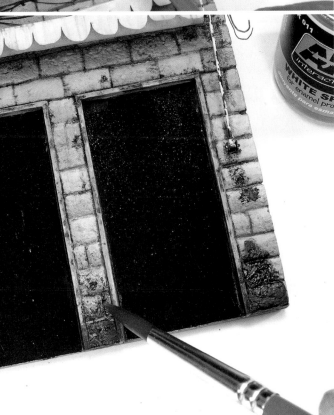

像之前一樣，用深棕色的油畫顏料來加強最低處的陰影色調。

最後在遮陽篷的支架處，將AK 084（發動機油污油漬效果液）直接筆塗在轉軸和軸承處，然後用沾有少量AK 047 White Spirit 的毛筆將一些效果痕跡塗抹潤開。這裡模擬的是機油痕跡效果。

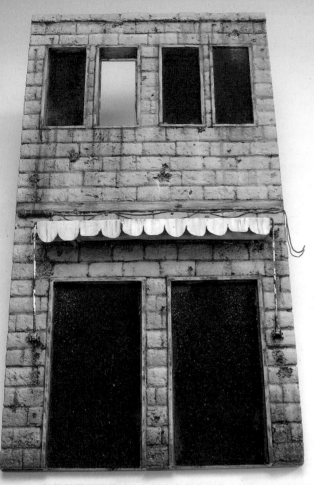
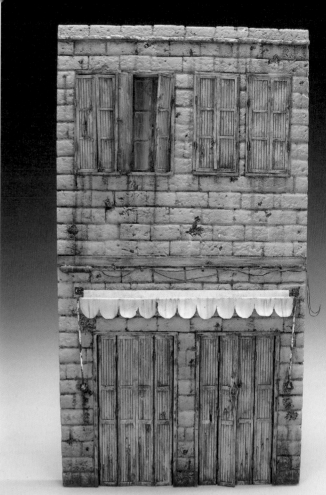

各個單獨的配件（比如門和窗等）塗裝和舊化完畢並且組裝到了建築物上，大家可以看到它們與整幢建築物完美的融合到了一起，構成了一個整體。

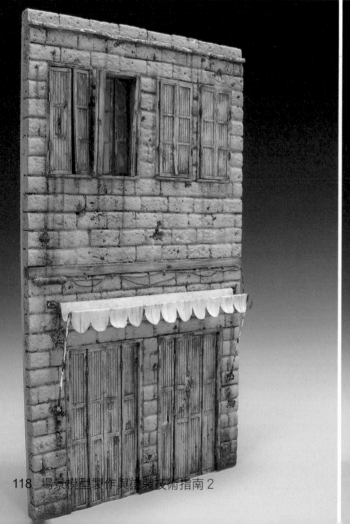
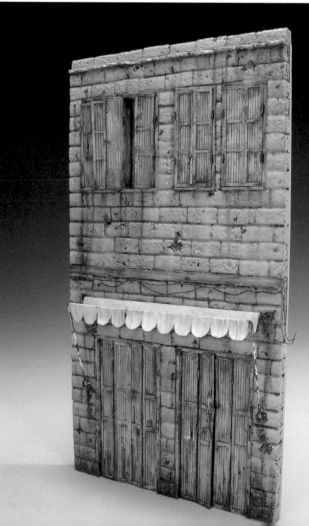

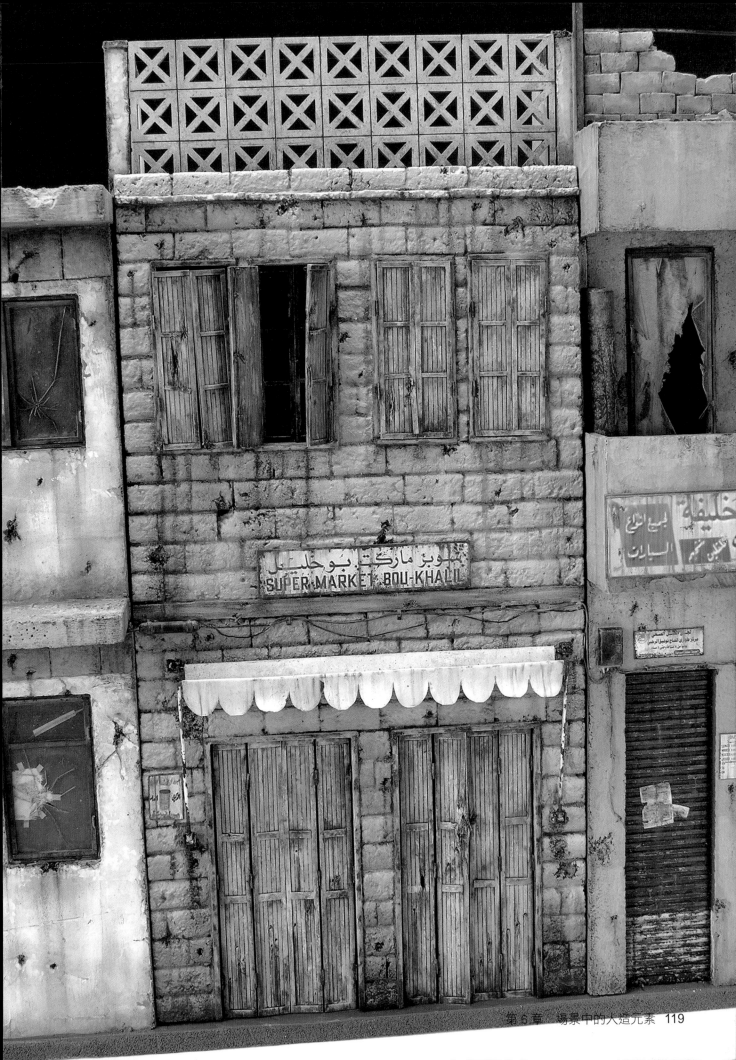

5. 帶著陽台的樓房

　　這幢樓房的第二層帶有一個陽台，這時需要遵循特殊的組裝順序，與之前製作的建築物有所不同（陽台若事先組裝好護欄牆會阻擋後面的牆壁和門窗，想要塗裝和舊化將顯得非常困難。）。因此將把陽台、陽台後面的牆壁和門窗單獨拿出來進行塗裝和舊化，完成之後再將它們組裝在一起。

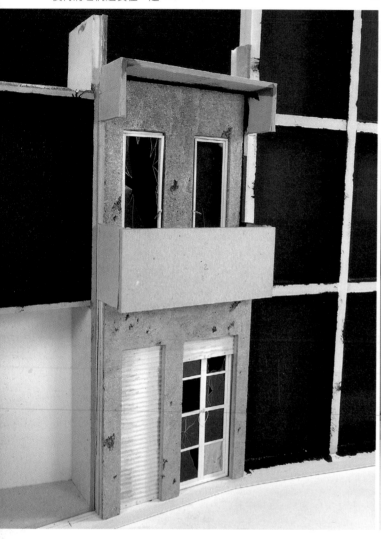

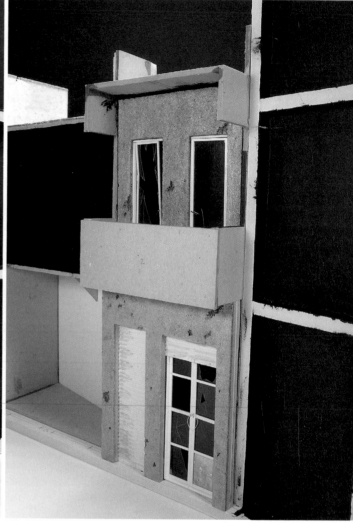

先將軟木板和紙板黏合在一起，然後切割出陽台上牆壁和門窗的輪廓，接著用塑料膠條製作出門框和窗框。

將Evergreen的塑料膠條製作的門框置入牆壁，並確認契合度。在整個塗裝過程中，門框將對整個牆壁有支撐作用，首先為表面噴塗上AK 175灰色水補土。

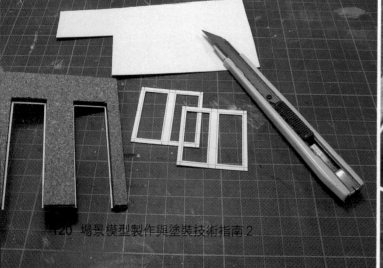

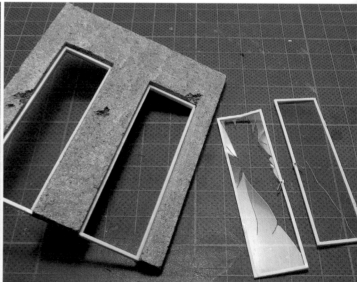

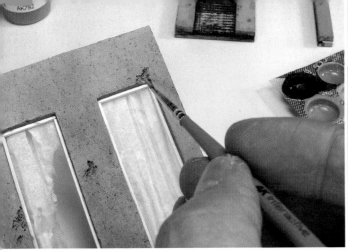

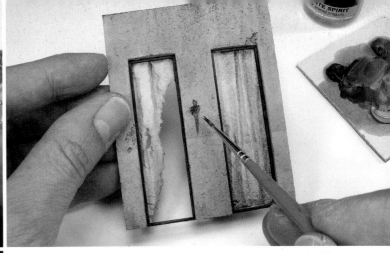

將水性漆AK 794（南黎巴嫩軍灰藍色）與AK 738（白色）以適當比例混合，得到一種淺藍色的色調，將它筆塗在整個表面作為基礎色。對於牆壁上破損的區域筆塗上AK 792（以色列國防軍沙灰色），對於門框筆塗上深黑棕色的色調。

綜合應用油畫顏料Abt.015陰影棕色、Abt.093土色、Abt.125淺泥漿色和Abt.001雪白色，在建築物表面製作出磨損、掉漆、污垢垂紋、陰影和高光之間的色調變化等。對於窗簾，是將白紙放入用水稀釋的白膠中，浸濕然後將它定型並晾乾，待完全乾透後，用奶油黃色的水性漆為它上色，然後用油畫顏料進行舊化，就像之前的操作一樣。

一樓的門窗包含兩個卷閘門（將在後面的章節對它進行專門介紹）。

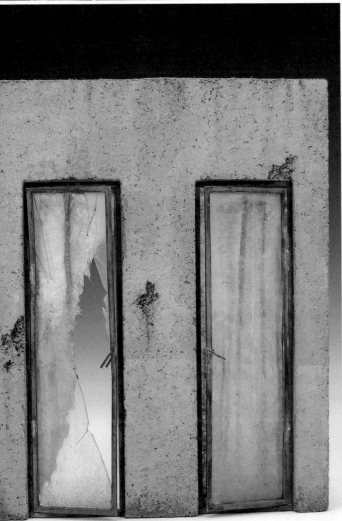

對於一樓的牆面，先為它筆塗上奶油黃色的水性漆作為基礎色，然後用水性漆AK 720（橡膠深灰色）筆塗牆壁上的電線。

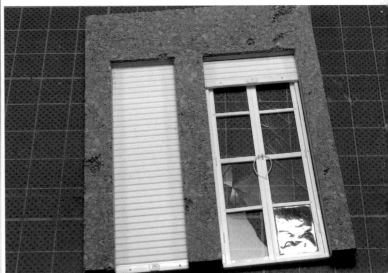

用二樓牆壁的基礎色（淺藍色的色調），筆塗一樓牆壁作為基礎色，故意調出一點更淺的藍色色調，隨機地在牆面塗畫出一些色塊，模擬那種最近補漆後的痕跡。

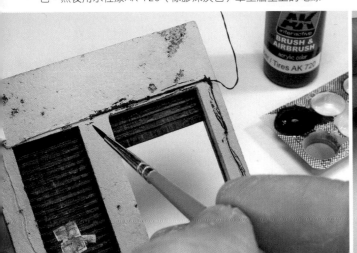

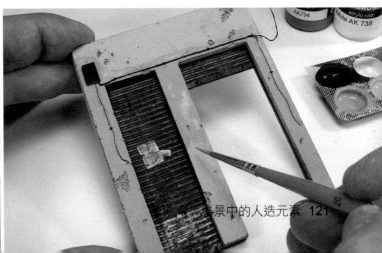

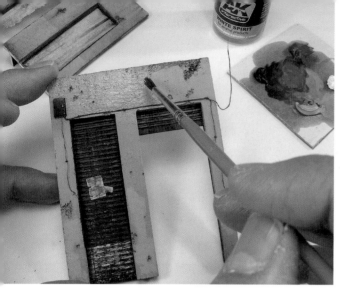

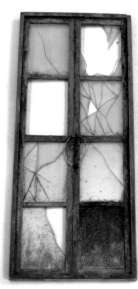

油畫顏料應用在建築物靠上的部分以及損毀的區域，製作出一些污垢的垂紋和磨損效果，就像在本章節之前講到的一樣（具體來說，綜合應用油畫顏料Abt.015陰影棕色、Abt.093土色、Abt.125淺泥漿色和Abt.001雪白色，在建築物表面製做出磨損、掉漆、污垢垂紋、陰影和高光之間的色調變化等。）。

用塑料膠條自製的門框和窗框，玻璃是用薄的透明塑料片切割加工自製（很多商品的包裝就有這種透明的塑料薄片，平時收集一點，以備不時之需。）。鋼絲鎖是用模型板件的流道加熱拉絲後自製。

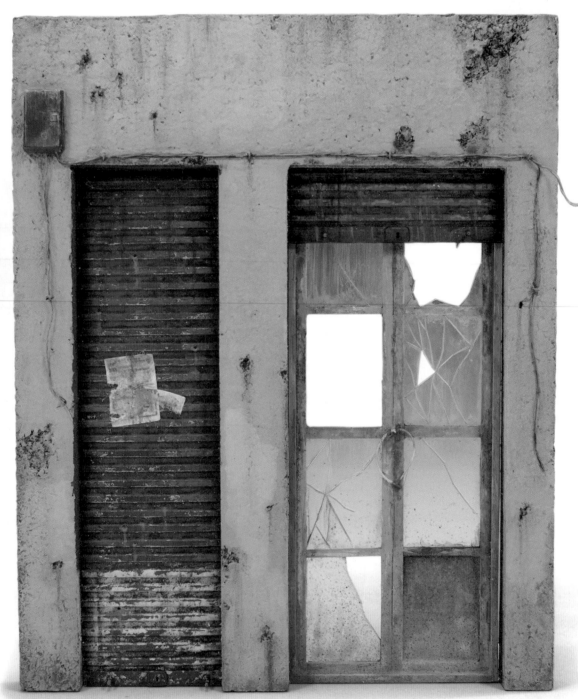

一樓外觀塗裝完成的效果

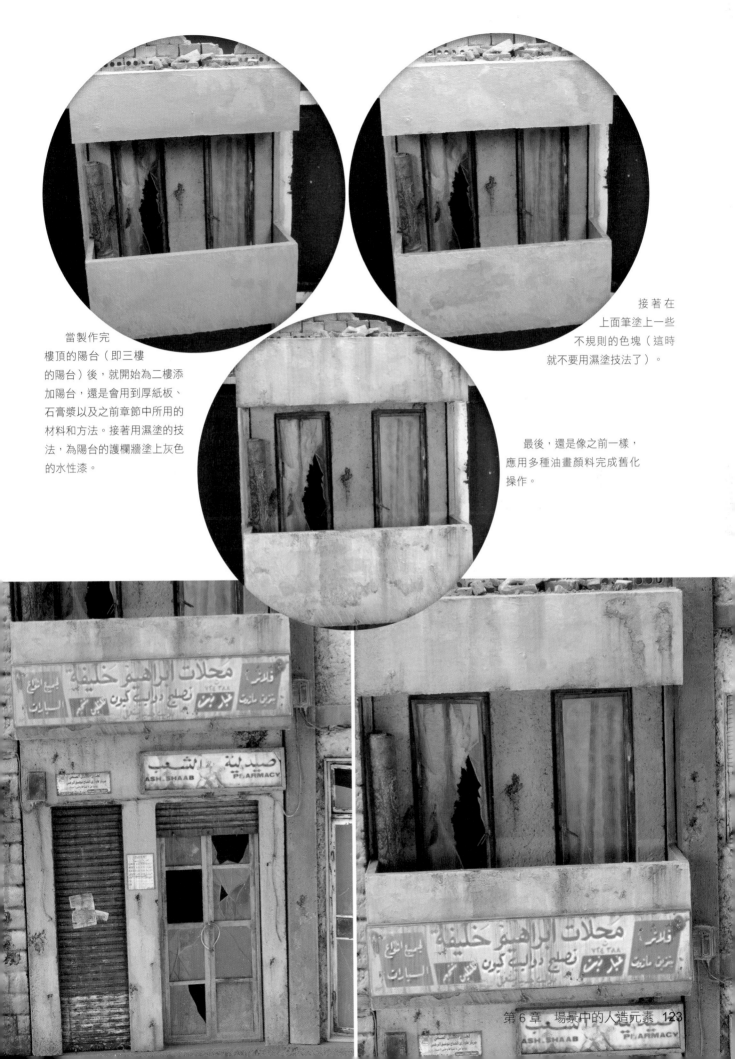

當製作完樓頂的陽台（即三樓的陽台）後，就開始為二樓添加陽台，還是會用到厚紙板、石膏漿以及之前章節中所用的材料和方法。接著用濕塗的技法，為陽台的護欄牆塗上灰色的水性漆。

接著在上面筆塗上一些不規則的色塊（這時就不要用濕塗技法了）。

最後，還是像之前一樣，應用多種油畫顏料完成舊化操作。

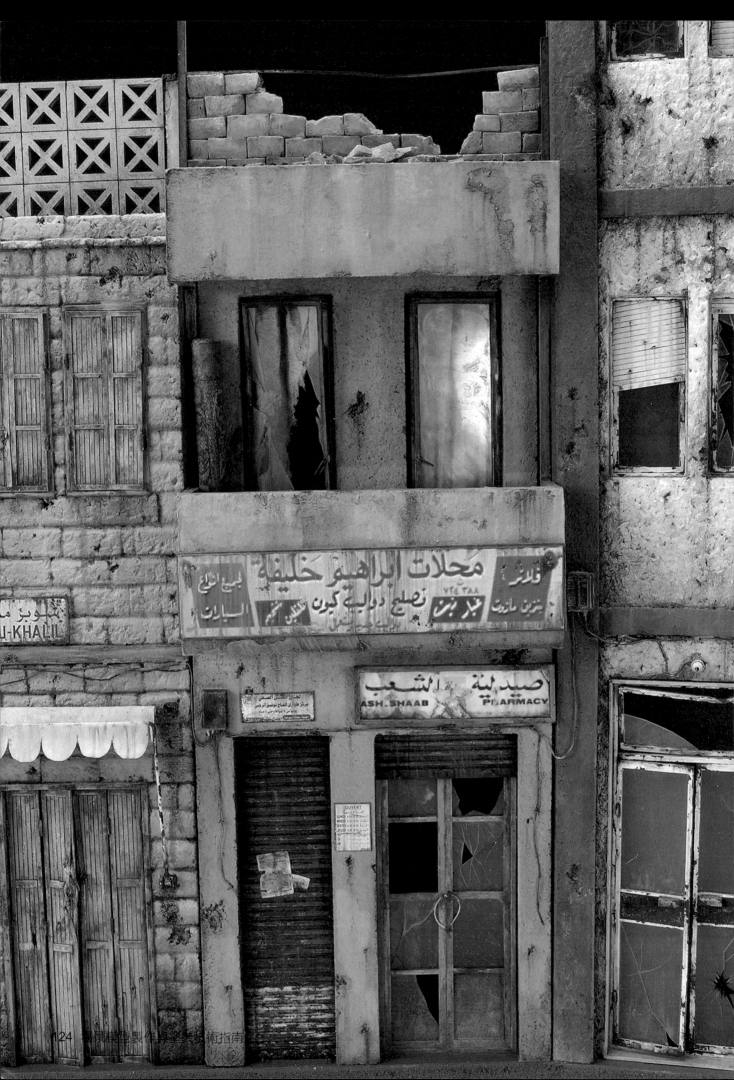

最後要製作的是一幢三層樓的公寓，它是在 2 毫米厚的硬紙板上黏貼上不同厚度和紋理的軟木片自製而成。

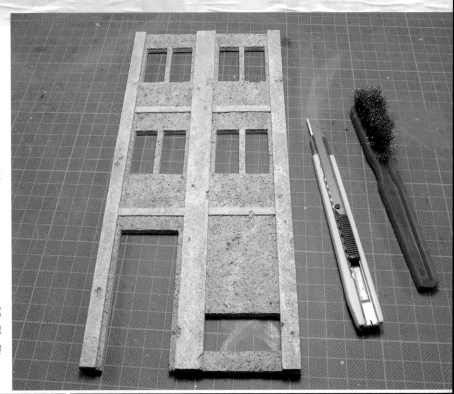

當製作完所有的配件和細節元素後，將它們組裝到整個公寓樓上，確認並優化它們在整幢建築物上的契合度。

同樣，還會將公寓樓置於樓群之間，確認並優化公寓樓與整個樓群之間的契合度。

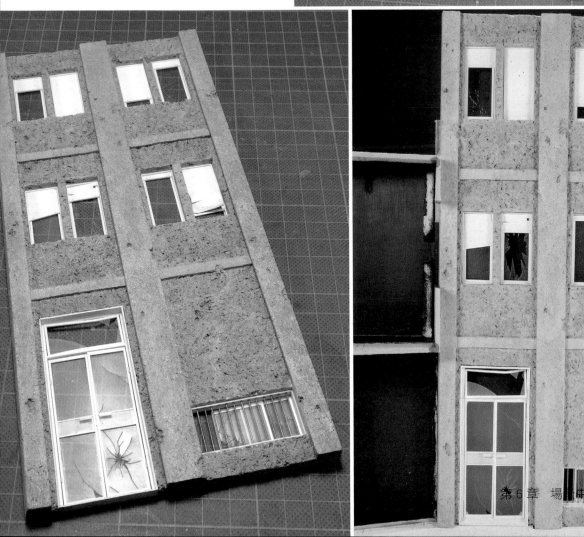

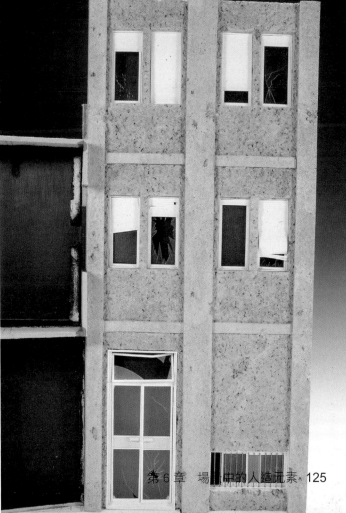

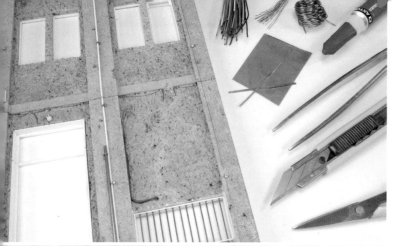

最後要把更多的細節元素考慮進來。如果想呈現真實,那麼就不應該忽略它們。這些細節元素包括電線、管道以及電燈等,要用到多種材料並花費時間來製作它們。這些細節的完善將帶來最大程度的真實感,因為觀賞者的目光會敏銳的捕捉到這些細節。

現在開始進行塗裝,首先筆塗基礎色(用到的是Humbrol的琺瑯顏料),第一層樓筆塗上奶油黃色,而上面的第二層樓和第三層樓筆塗上白色。在奶油黃色的顏料中加入一點白色,為第一層樓牆面靠上的部分筆塗上高光色調。

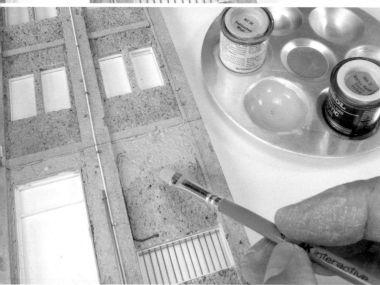

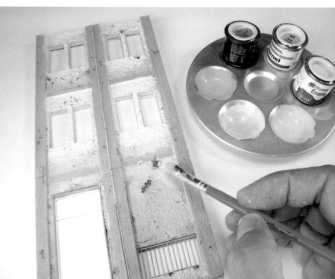

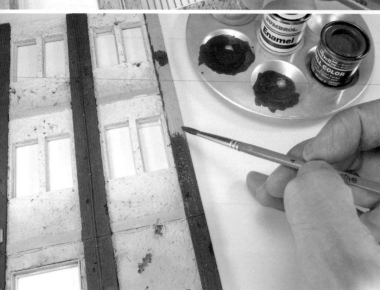

立柱筆塗上鏽色色調(使用的是Humbrol的琺瑯漆)。

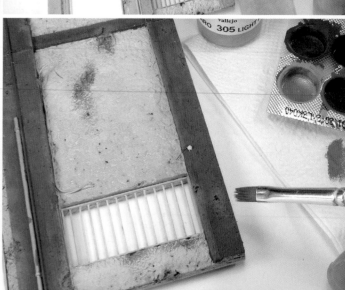

對於牆面上的破損區域,先筆塗上深棕色和深灰色的水性漆,為破損區域營造出一些深度感,接著用油畫顏料進一步加強這種深度感,同時有選擇性的在一些區域製作出污垢的垂紋效果。

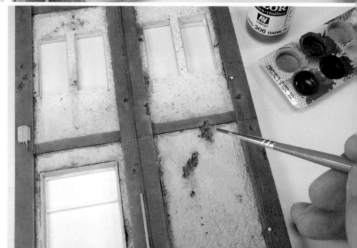

等上一步的效果完全乾透後，就可以開始進行下一步的舊化了。首先用淺灰色的水性漆，在牆壁破損痕跡的邊緣進行乾掃，表現的是漆膜剝落後露出下方淺色的混凝土。

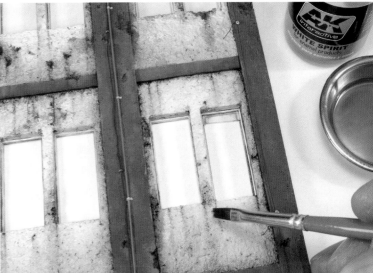

用泥土色的油畫顏料，在一些地方製作出陰影效果和污垢的垂紋，還是跟之前一樣，用乾淨的毛筆沾上AK 047 White Spirit抹開和潤開油畫色塊。

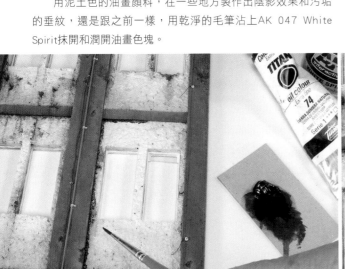

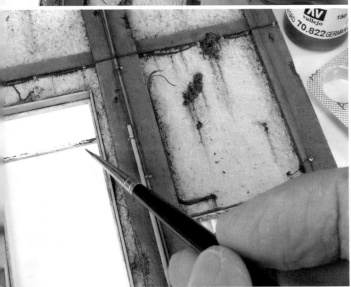

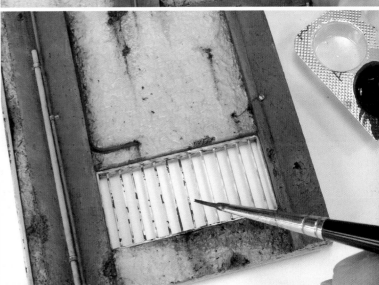

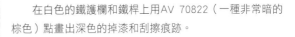
在白色的鐵護欄和鐵桿上用AV 70822（一種非常暗的棕色）點畫出深色的掉漆和刮擦痕跡。

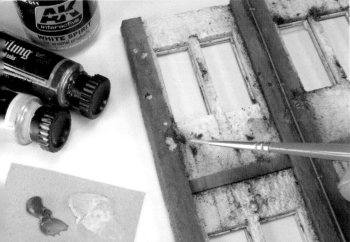

在舊化過程的最後階段，會用到油畫顏料Abt.035淺皮革色和Abt.093土色，還會用到一些濾鏡液和舊化土為牆壁帶來更多塵土和泥土的效果。

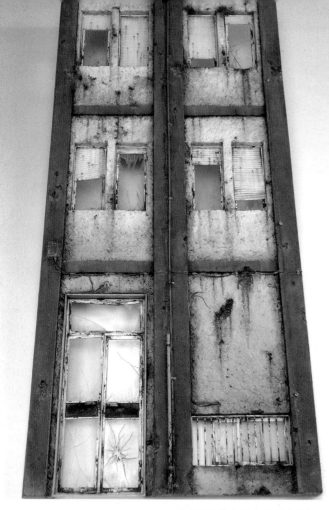
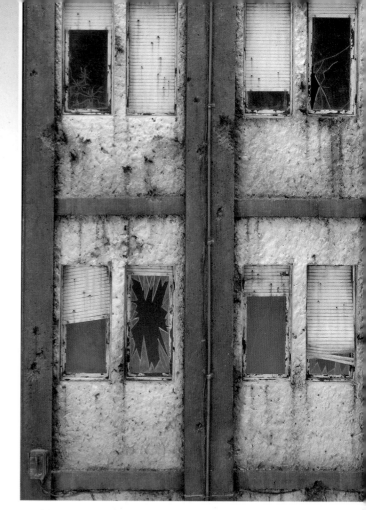

公寓樓塗裝和舊化完成後的效果，大家可以看到很多細節元素以及破損效果。

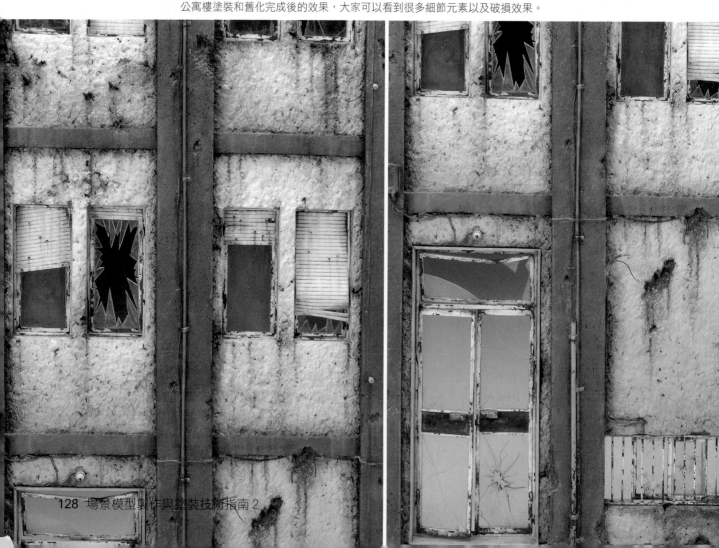

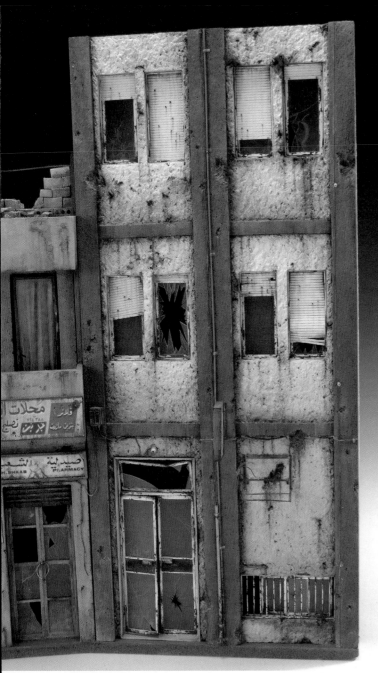

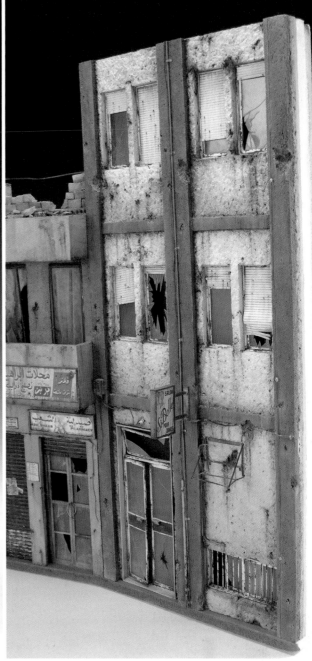

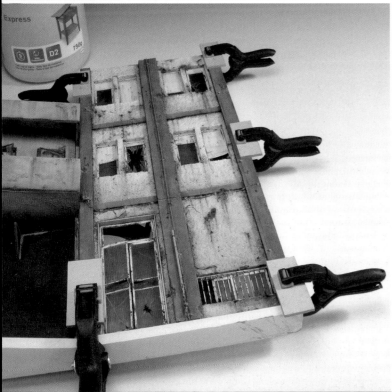

　　將做好的公寓用白膠黏合在底座上（整個公寓的背面有硬紙板進行支撐，硬紙板事先被塗成黑色），為了在黏合的過程中進行固定，使用模型固定夾，將公寓與硬紙板和底座牢固的固定住，接著就給予足夠的時間，讓白膠完全乾透。

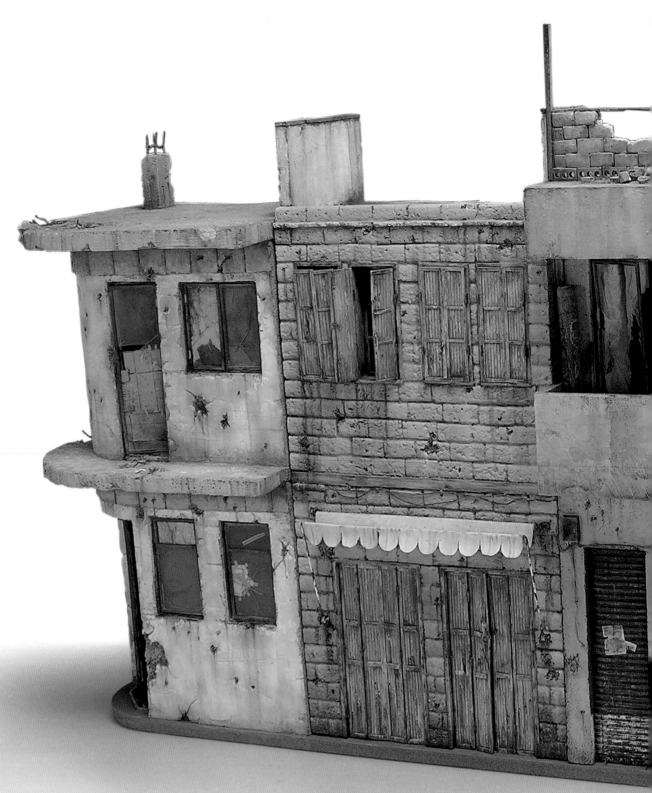

　　四個建築物已經塗裝舊化完畢，並
組合成一個整體的建築群，現在需要為
它準備一個地形地台。

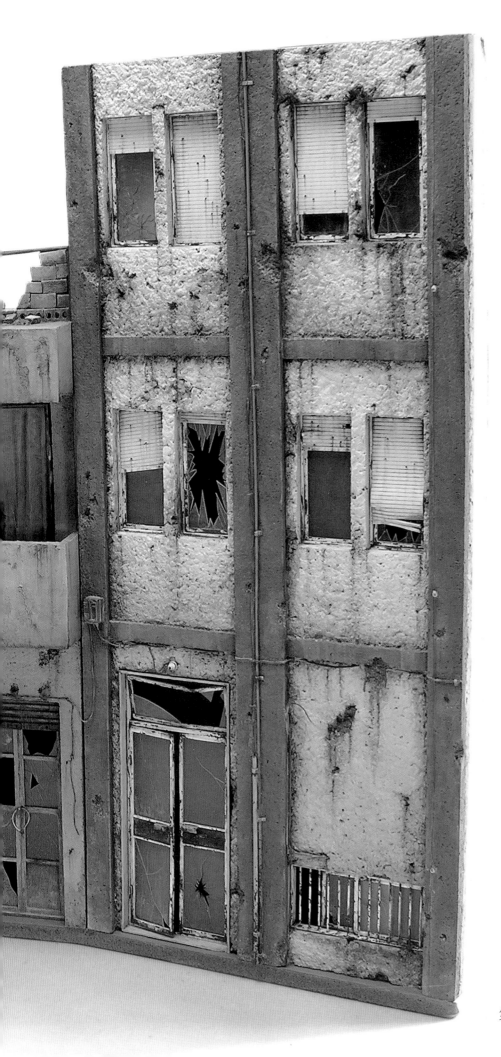

7. 混凝土地堡

　　這裡用到的是威靈頓的成品石膏件——混凝土機槍地堡。組裝非常簡單，但仍需要花費一點時間和精力去處理小細節，將地堡的底部以及上下兩個部件之間的結合面用砂紙打磨平整，這樣板件的組合度以及地堡與地台之間的契合度會更高。

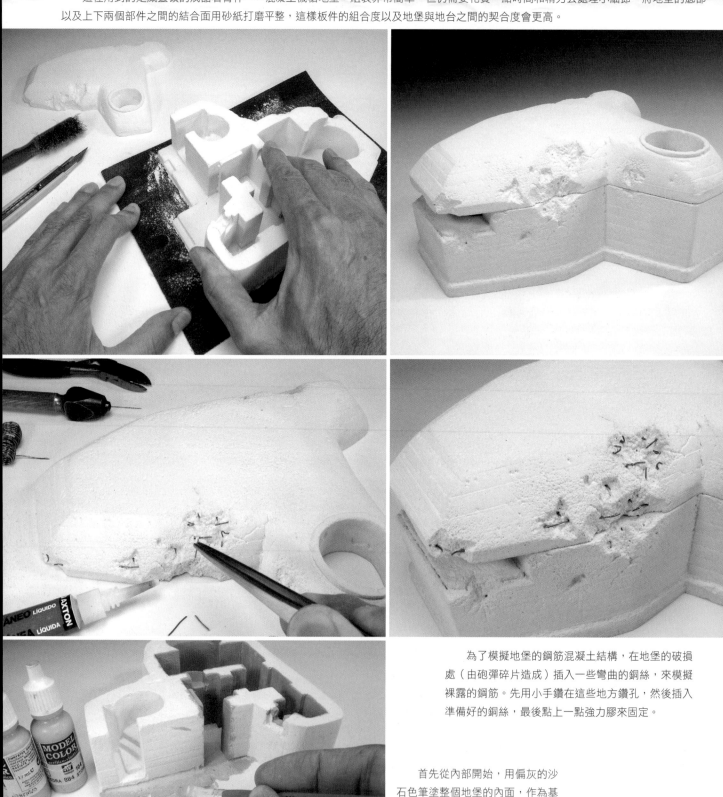

　　為了模擬地堡的鋼筋混凝土結構，在地堡的破損處（由砲彈碎片造成）插入一些彎曲的銅絲，來模擬裸露的鋼筋。先用小手鑽在這些地方鑽孔，然後插入準備好的銅絲，最後點上一點強力膠來固定。

　　首先從內部開始，用偏灰的沙石色筆塗整個地堡的內面，作為基礎色。

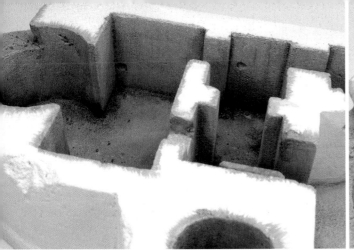

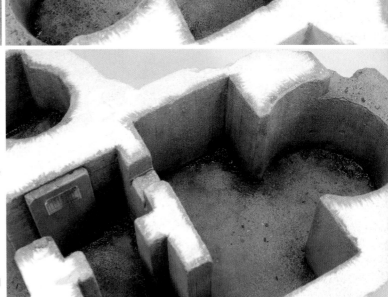

在地堡內部的角落及下方，淺淺的筆塗一點AK 027（淺色苔蘚痕跡效果液），模擬潮濕和黴變的效果。另外，還會在最下方深處的角落筆塗上一點AK 026（深色苔蘚痕跡效果液）。要對效果進行修飾和調整，還是用乾淨的毛筆沾上一點點AK 047 White Spirit將效果液痕跡的邊緣塗抹開。

在地面，用毛筆乾掃上一些舊化土（AK 040淺塵土色、AK 042歐洲土色和AK 081深土色，角落處多用一點深色的舊化土，中間部分多用一點淺色的舊化土），然後點上幾滴AK 047 White Spirit半固定這些舊化土。

對於表現角落陰暗的濕潤、潮濕和小範圍的積水，建議使用AK 079（濕潤及雨水痕跡效果液）筆塗在這些地方，然後再加入一點AK 027（淺色苔蘚痕跡效果液），為潮濕和積水增添色調，帶來深度感。

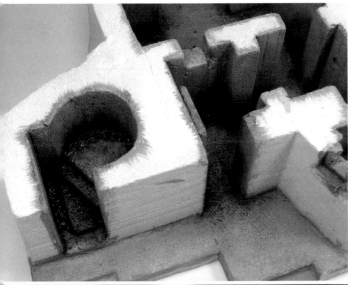

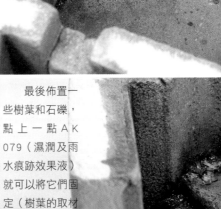

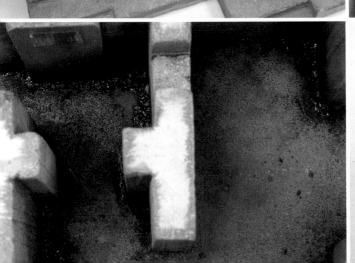

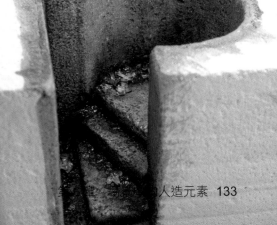

最後佈置一些樹葉和石礫，點上一點AK 079（濕潤及雨水痕跡效果液）就可以將它們固定（樹葉的取材是乾燥的白樺樹種子）。

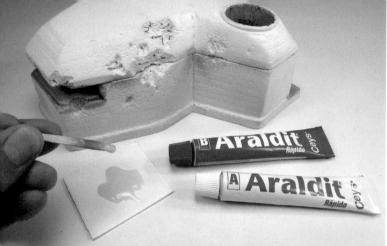

內飾塗裝和舊化完成後,將用AB雙組分環氧膠(即平時用的AB膠)將上下兩個部分永久地黏合在一起。

黏合處的縫隙需要填補,這裡將用到不易收縮的水性膏狀補土,用抹刀將它應用到縫隙處,然後用沾了點水的濕毛筆,在表面輕輕地抹一下,讓補土的表面更加光滑。

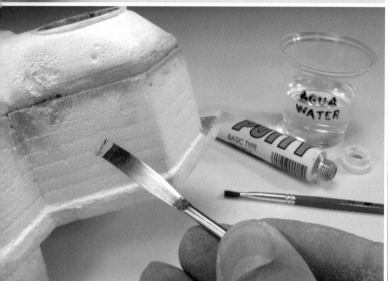
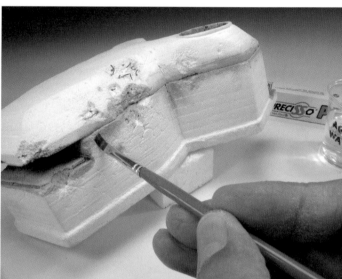

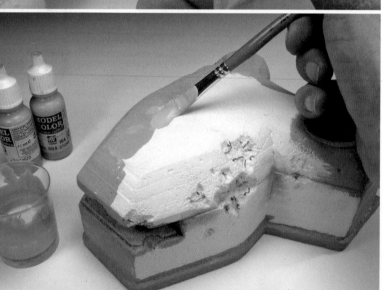
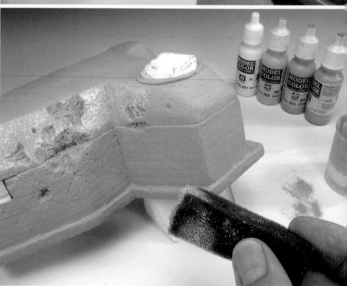

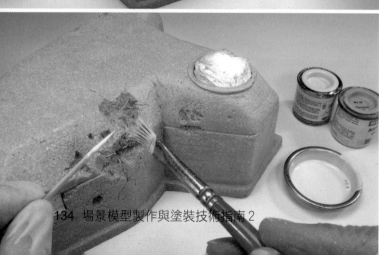

地堡外部的基礎色與內部一樣,都是偏灰的沙石色。

為了製作出一些高光,會在基礎色中加入一點白色。用海綿技法在選定的區域,製作出一些斑駁的高光效果。

自己調配出淺灰色的琺瑯漆混合物,用毛筆沾上顏料彈撥牙籤,製作出濺點效果。

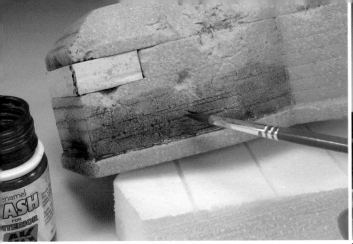

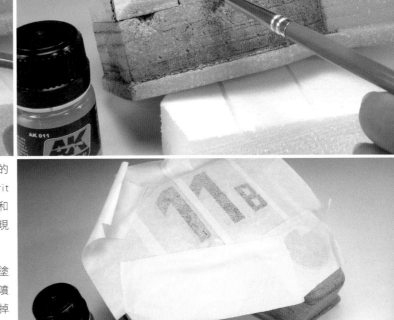

將AK 093（戰車內部漬洗液）少量的筆塗在地堡靠下方的底座附近，然後用乾淨的毛筆沾上少量的AK 047 White Spirit 塗抹開效果液痕跡的邊緣，製作出一些由深到淺的漸變效果和色調。琺瑯效果液AK 093帶有一點綠色的色調，非常適合表現這種鋼筋混凝土地堡。

想要表現的是二戰結束後的地堡，對於地堡頂部標識的塗裝和舊化可以藝術化地處理。首先在遮蓋帶上切割出數字漏噴的圖案，然後將它貼附到地堡頂部，接著噴塗上AK 088輕度掉漆液。約15分鐘掉漆液乾後，會在表面噴塗上地堡頂部標識的基礎色——消光黑色。

因為用的是水性漆消光黑，而且是薄噴，所以乾得非常快。小心撕下遮蓋膠帶。接著用沾了水的毛筆在標識圖案上塗抹，製作出掉漆效果。

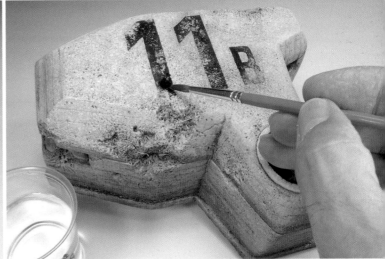

下一步就是讓受損區域的色調變得淡一些（模擬的是表面混凝土破碎脫落後，露出了深處淺色調的混凝土。）。使用淺灰色的水性漆進行筆塗。

在地堡的一些角落處以及破損凹坑的深處，用AK 300（二戰德軍暗黃色塗裝漬洗液）進行精細筆塗和滲線，為這些地方帶來進一步的深度感。

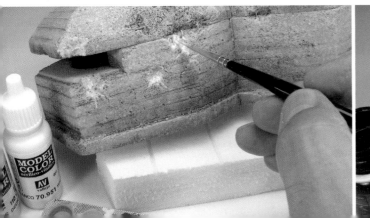

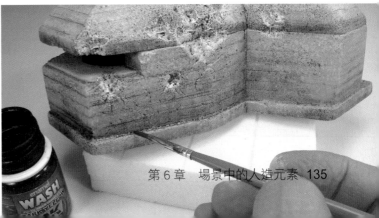

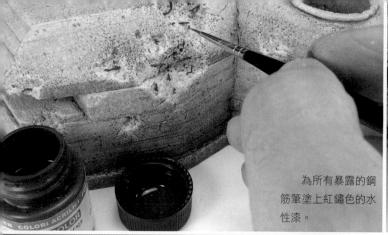

為所有暴露的鋼筋筆塗上紅鏽色的水性漆。

將AK 088（輕度掉漆液）和AK 089（重度掉漆液）以適當比例混合（一般是1：1），用水稍微稀釋（掉漆液與清水以7：3比例混合），然後噴塗在容易聚集潮濕和苔蘚痕跡的地方（地堡的角落以及底部，薄噴一到兩層即可，每一層給予約15分鐘的乾燥時間）。

調配出一種偏黃偏綠的色調（用水性漆AK 716晚期德軍淡橄欖綠色B型與AK 739黃色以適當比例混合調配而得到），然後在地堡的角落以及底部進行噴塗，表現出這裡聚集的潮濕和苔蘚效果。

將綠色、黃色和白色的水性漆以適當比例混合，調配出自己需要的色調，然後用毛筆沾上它在牙籤上彈撥，在地堡的角落以及底部製作濺點效果，為之前的苔蘚效果帶來一些紋理和色調的變化。

用乾淨的毛筆塗抹掉一些苔蘚效果。

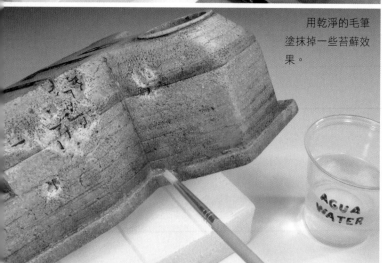

可以看到做出非常真實的苔蘚效果。

為了模擬從地堡頂部被雨水沖刷下來的塵土和污垢留下的痕跡，先用遮蓋帶對某些區域進行遮蓋，然後噴塗上琺瑯效果液混合物（將AK 012污垢垂紋效果液和AK 024深色污垢垂紋效果液以適當比例混合，然後用AK 047 White Spirit稀釋），就像圖中所看到的那樣。

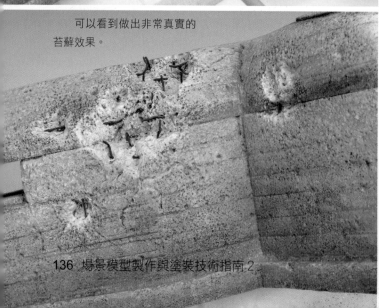

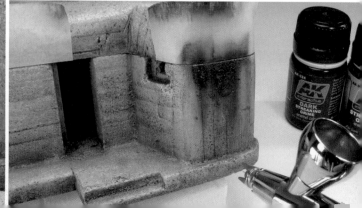

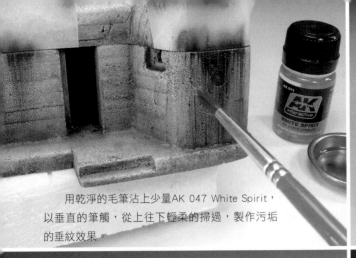

用乾淨的毛筆沾上少量AK 047 White Spirit，
以垂直的筆觸，從上往下輕柔的掃過，製作污垢
的垂紋效果。

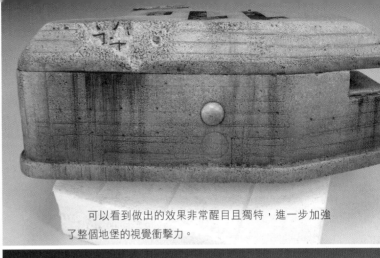

可以看到做出的效果非常醒目且獨特，進一步加強
了整個地堡的視覺衝擊力。

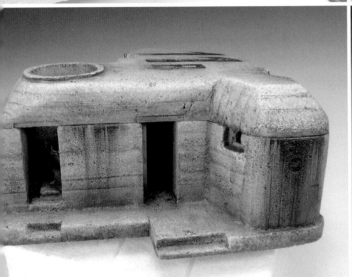

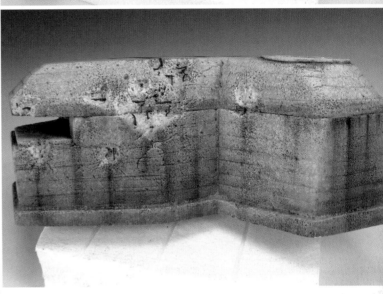

可以看到多種不同效果的疊加，增強了整個作品的
表現力。

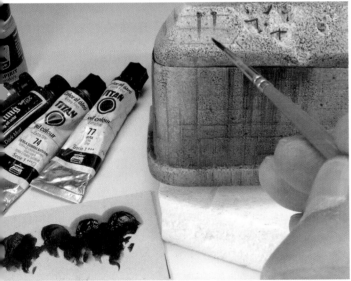

用深色的油畫顏料製作出污垢的垂紋效果，進一步加強破損以及
凹坑處的深度感，製作出陰影的色調變化，具體的方法如之前的章節
所講述（這裡使用的油畫顏料是Abt.090工業土色、Abt.130深泥漿
色、土色以及深褐色）。

像之前一樣，使用油畫顏料Abt.070深鏽色、Abt.060淺鏽色和
Abt.020褐色暗黃，再使用一點鏽色的琺瑯顏料，在暴露的鋼筋表面
製作出鏽蝕效果以及鏽跡的垂紋效果。

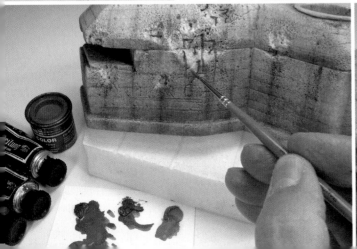

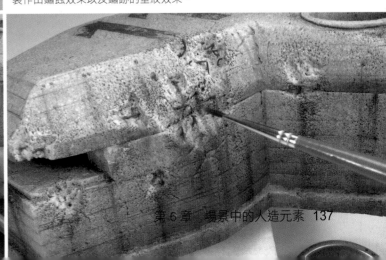

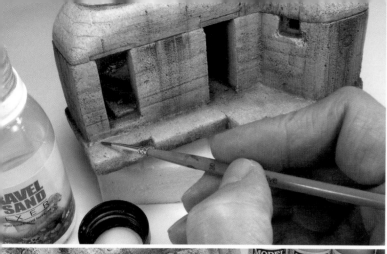
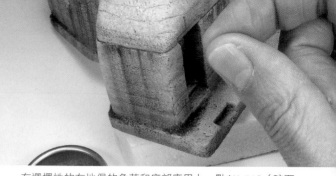

有選擇性的在地堡的角落和底部應用上一點AK 118（碎石及沙礫固定液），接著在這些地方撒上一些被研磨得非常細碎的綠色草粉，用這種方法來模擬潮濕和苔蘚聚集的效果（建議用一次性的細滴管在需要的地方點上AK 118）。

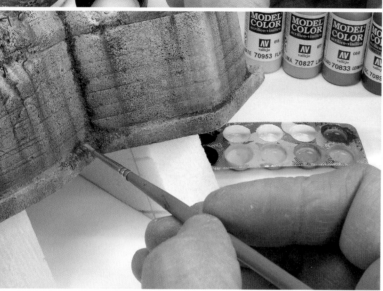
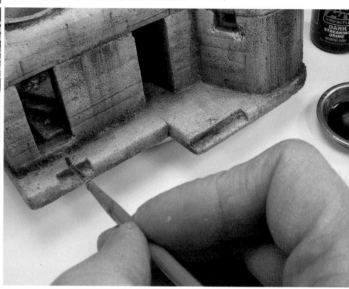

待固定液完全乾後，用綠色和黃色的水性漆調配出混合物，然後用水重度稀釋，接著將它筆塗在一些草粉堆積的區域。最後用AK 024（深色污垢垂紋效果液）和AK 067（北非軍團污垢垂紋效果液）調配出混合物，選擇性的點在角落和潮濕的最深處，進一步加強深度感。

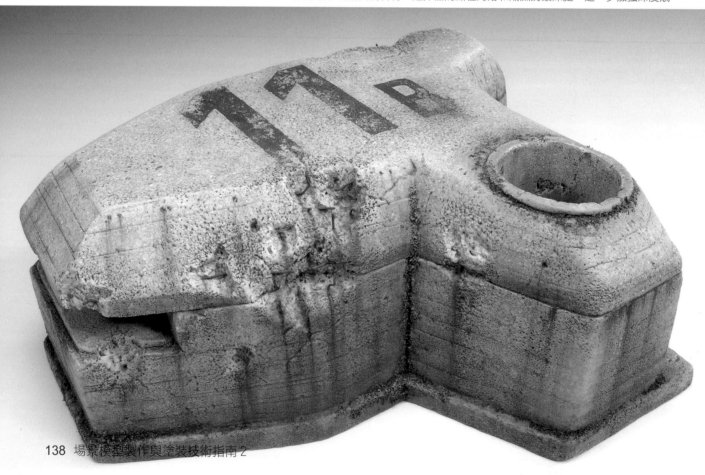

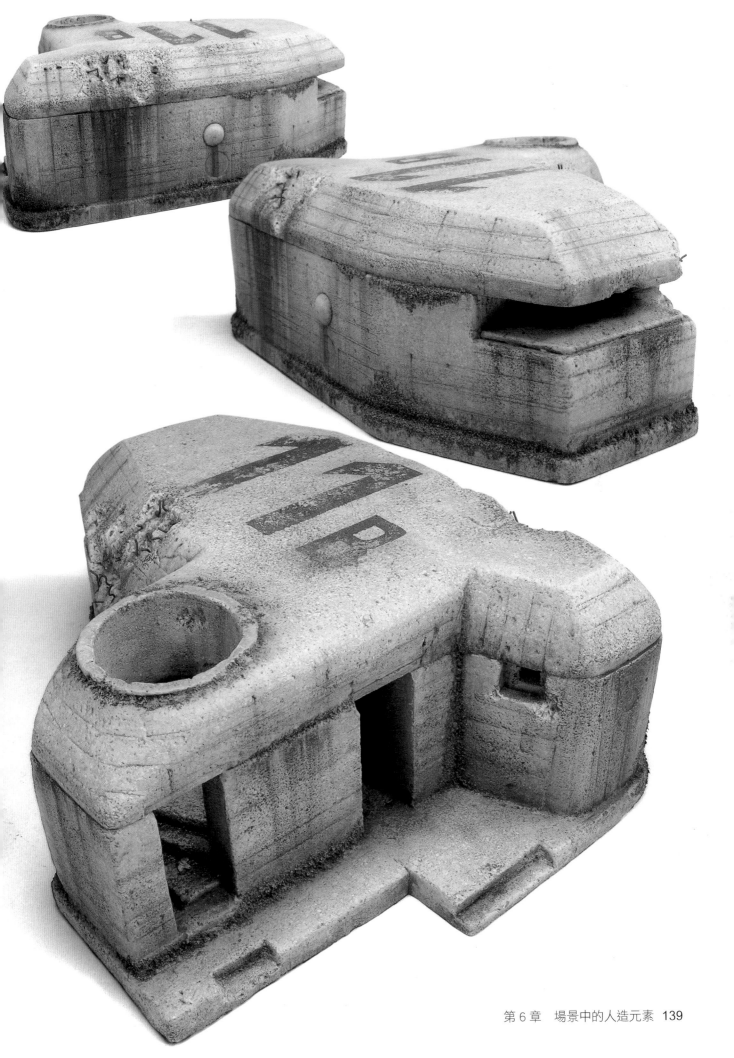

三、建築物配件

 當製作完建築物的主體後,需要進行很好的收尾工作,也就是說要為建築物製作好「門」、「窗戶」、「屋頂」、「陽台」和「露台」等,這些建築物配件的製作、塗裝和舊化水準一定要與整件作品相同一致。

 雖然它們放入「建築物配件」這一章節進行講解,但這些元素仍是非常重要且基礎的建築物元素。它們可以出現在磚牆中、建築物廢墟的碎石和瓦礫中,這些元素會毫無疑問的為我們的場景模型增加色彩。

 我們將根據具體的歷史和地理環境來決定這些建築物配件的外形,以及如何製作它們。正因為如此,需要從場景製作的整體角度來看待它們,參考有價值的實物照片是一個非常不錯的選擇。

場景模型製作

（一）門

1. 帶玻璃窗的鐵門（範例1）

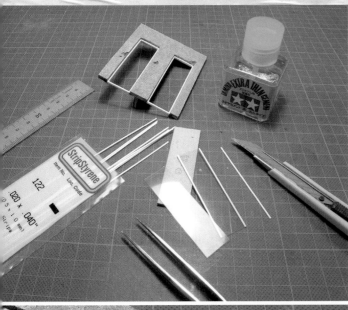

雖然可以在市面上找到很多不錯的成品配件來製作門窗等場景元素（比如Miniart一些現成的板件），但在這一章節中將自製絕大多數的場景配件，使用的材料如：Evergreen的塑料片、塑料膠條和塑料膠棒、透明的薄塑料片等。使用到工具如：一把好的鋼尺、鑷子和美工刀。用田宮綠蓋流縫膠來黏合Evergreen的塑料膠條（它屬於PS塑料，簡稱「聚苯乙烯」塑料）。

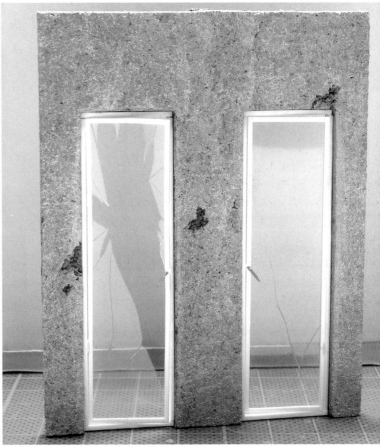

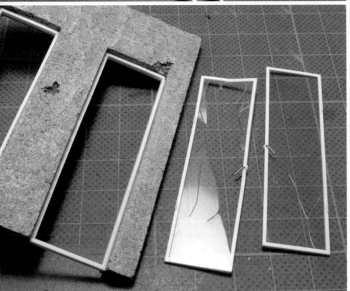

門的大小、厚度和製作材料將取決於場景中牆壁的特性以及在牆壁中安放的位置。我們可以有很多不同的方案，但請大家務必參考實物照片，在這一範例中，玻璃門的尺寸是6.3釐米×1.7釐米。

用一定粗細的銅絲自製門把手，用Evergreen的膠條自製門框，用透明塑料薄片製作玻璃。組裝在一起並黏合好後，就可以開始用美工刀製作玻璃破碎的效果了。

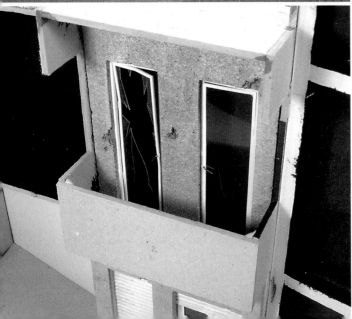

塗裝之前，將玻璃門框測試到建築上，這個時候是發現瑕疵和錯誤的絕佳時機。

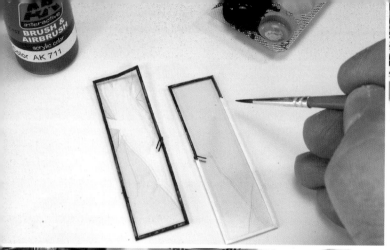
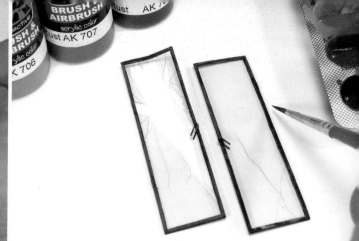

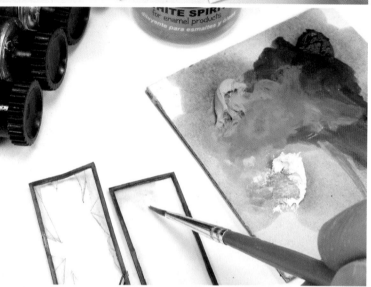

組裝黏合完畢後,用水性漆AK 711(掉漆色)筆塗門框,如果使用的毛筆質量夠好且操作夠細緻,可以不必對「玻璃」進行遮蓋(遮蓋的目的是防止毛筆過塗)。筆塗時萬一不小心將顏料過塗到玻璃上,只需要立即用一點酒精清理掉過塗的痕跡即可。

分別使用三種不同色調的鏽色,在門框上不規則的筆塗一些鏽色色塊。使用的水性漆分別是AK 706淺鏽色、AK 707中間色調鏽色、AK 709陳舊鏽色。

將油畫顏料(Abt.015陰影棕色、Abt.093土色、Abt.125淺泥漿色和Abt.001雪白色)在紙板上調配出幾種自己需要的色調,稀釋後薄塗在門框和玻璃上的一些區域。在玻璃上筆塗時,效果要更淺且更淡。

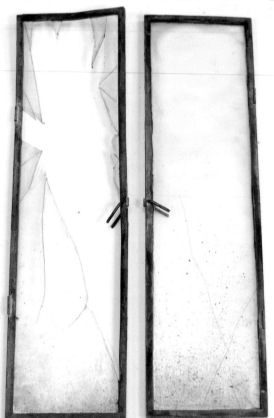
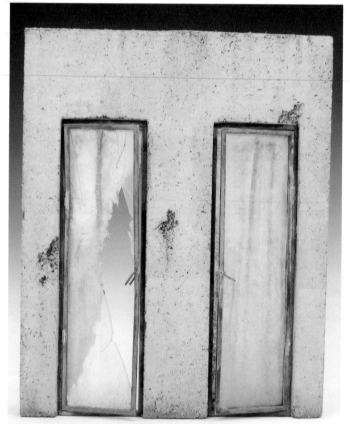

除了之前薄塗的一些效果,還用牙籤彈撥毛筆的方法在玻璃靠下的地方製作出一些濺點效果。(這種濺點效果產生的原因是:雨水打在滿是灰塵的陽台地面,濺起的水滴打在玻璃上。)

2. 帶玻璃窗的鐵門（範例 2）

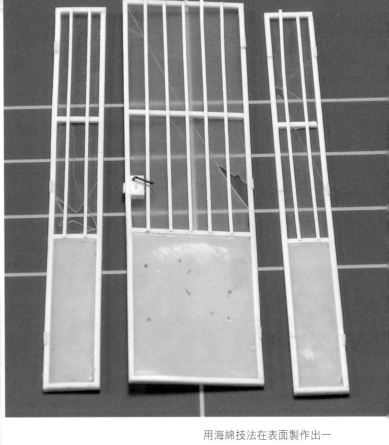

這次將製作一款非常經典的歐式鐵門，一扇帶玻璃窗的鐵門，它有專門的鐵欄杆來保護玻璃窗。製作鐵門所使用的材料跟上一章節一樣。

帶玻璃窗的鐵門製作完畢，大家可以看到它由三個部分組成，中間大門的尺寸是7.3釐米×3釐米，兩邊小門的寬度都是1釐米，高度與大門一樣都是7.3釐米。

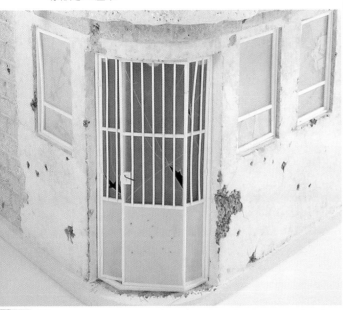

用海綿技法在表面製作出一些斑駁的掉漆效果（海綿上只沾一點黑棕色的水性漆，然後在紙巾上擦掉海綿上90%的漆，最後用海綿在模型表面輕輕地垂直「點拍」數次，一邊「點拍」，一邊觀察效果）。斑駁的掉漆主要集中在門的下方。

筆塗紅色的水性漆作為基礎色，乾透後用稀釋的油畫顏料在細節處做滲線，以凸顯細節的輪廓。還可以根據需要筆塗出一些不同的色塊。

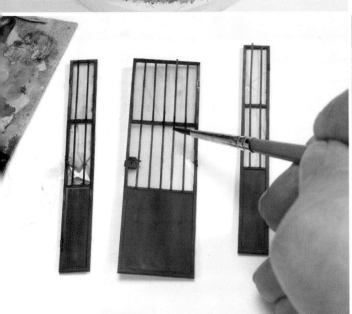

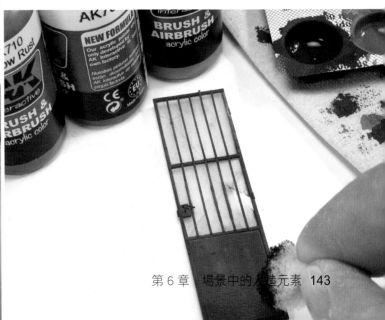

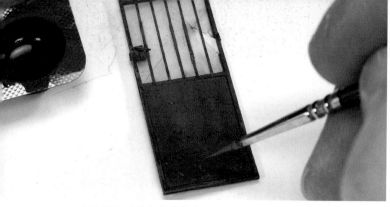

用色調更淺的鏽色水性漆，在斑駁掉漆處，選擇性的點畫上一些更淺的鏽色掉漆痕跡。

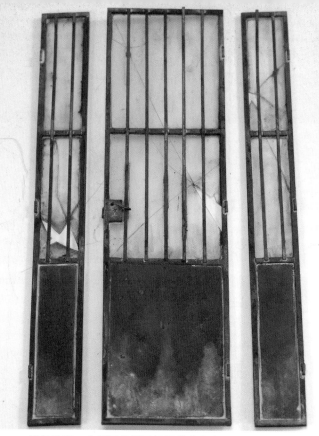

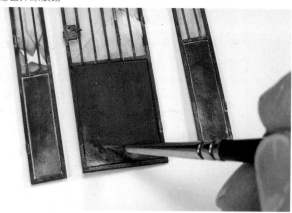

最後，用淺色調的油畫顏料在鐵門的下方製作出一些塵土效果。

對於玻璃，也採用與鐵門相同的舊化流程，效果會更淺、更淡且更加柔和。

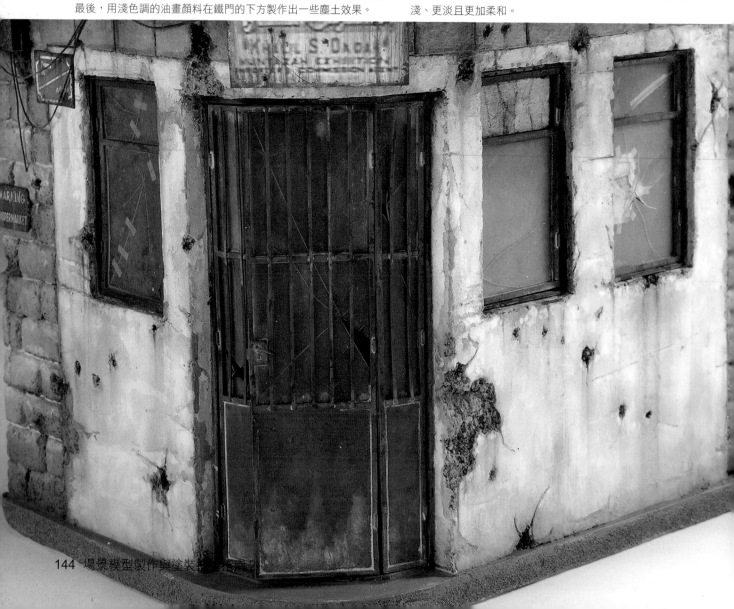

3. 帶玻璃窗的鐵門（範例 3）

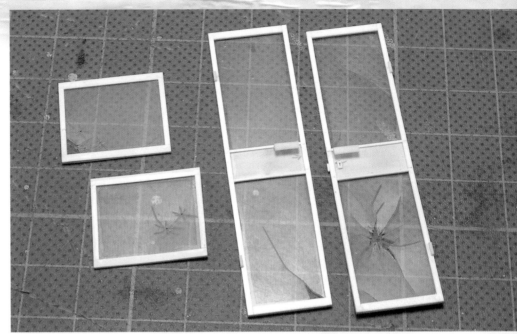

現在要製作另一種帶玻璃窗的鐵門，它的樣子更現代一點，製作方法和材料與之前的兩個範例是一樣的。範例 3 中單扇門的尺寸與範例 1 中的尺寸是一樣的（6.3釐米×1.7釐米）。

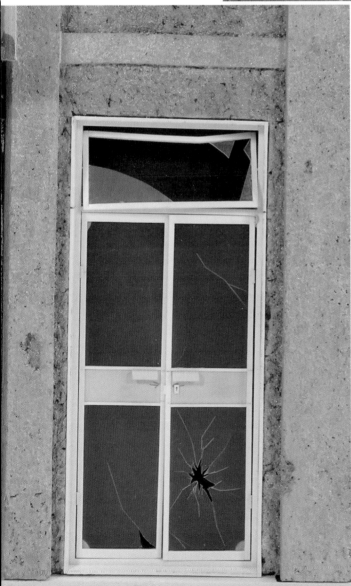

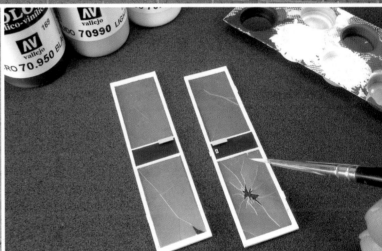

跟之前一樣，在塗裝之前，一定要將鐵門組裝到建築物上，確認契合度並及時發現瑕疵。

筆塗上白色的水性漆作為基礎色。

將深褐色和焦棕色的油畫顏料稀釋後對角落、縫隙以及細節周圍進行滲線。用油畫顏料Abt.093土色和Abt.035淺皮革色，在門框表面製作掉漆和褪色效果。

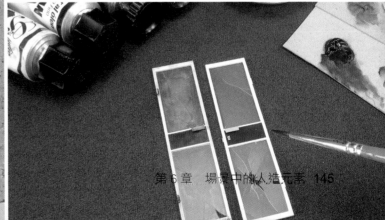

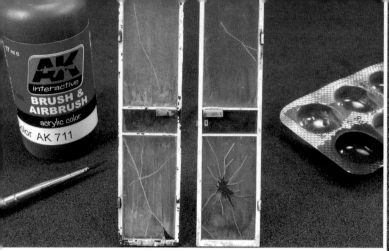

將AK 711掉漆色用水稍微稀釋，用細毛筆在窗框上點畫掉漆。
（建議大家不要稀釋，最好在AK 711中加點AK 735黑色以加深掉漆
色的色調，然後再點畫掉漆。）

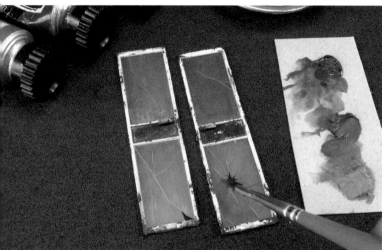

將棕色和橙色的油畫顏料有選擇
性的筆塗在之前掉漆效果的區域，這
樣可以進一步加強掉漆效果。

塗裝和舊化完成
後的兩扇門，大家可
以看一下效果。

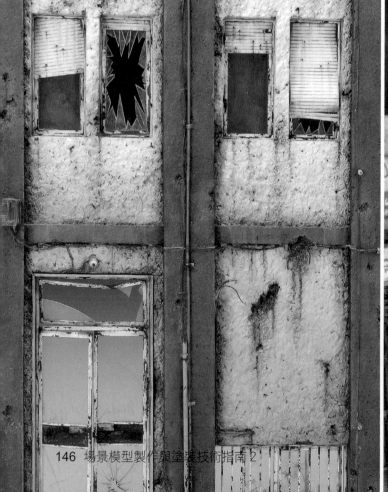

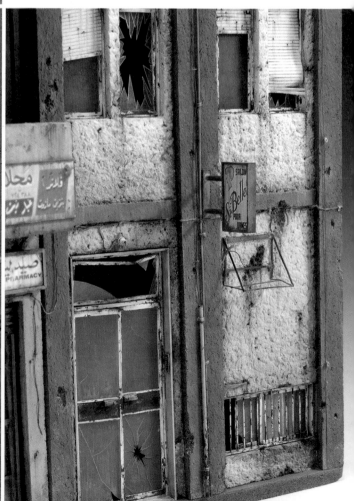

4. 鐵門（範例1）

現在將為大家展示如何製作沒有玻璃的鐵門，使用的材料和製作方法與之前的範例一樣。

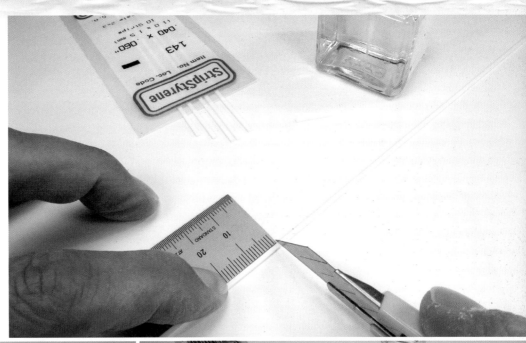

根據牆壁開孔的位置和尺寸，先開始製作門框。

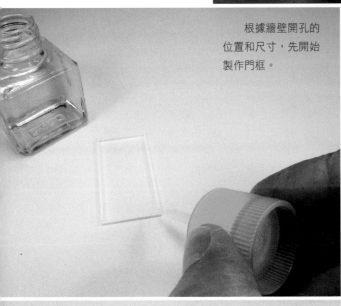

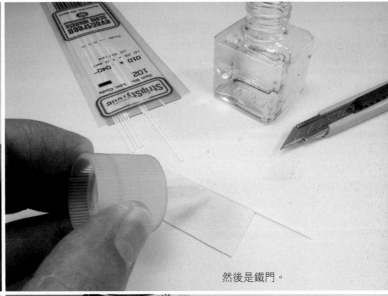

然後是鐵門。

像之前一樣，事先參考實物照片。這扇鐵門的尺寸是4.7釐米×2.7釐米。

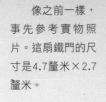

先為鐵門噴塗上田宮水性XF-10消光棕色，然後再不規則地噴塗上一些橙棕色的色塊（用田宮水性漆X-6光澤橙色與XF-10混合調配而成）。

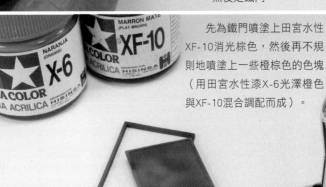

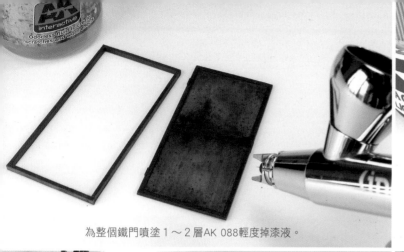

為整個鐵門噴塗1～2層AK 088輕度掉漆液。

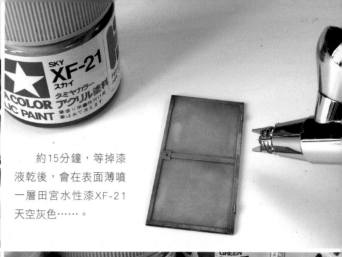

約15分鐘，等掉漆液乾後，會在表面薄噴一層田宮水性漆XF-21天空灰色……。

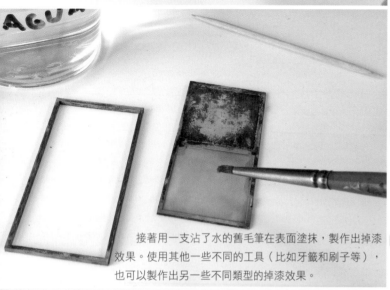

接著用一支沾了水的舊毛筆在表面塗抹，製作出掉漆效果。使用其他一些不同的工具（比如牙籤和刷子等），也可以製作出另一些不同類型的掉漆效果。

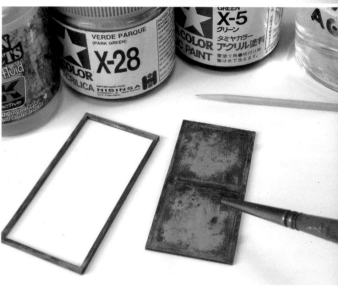

等上一步的效果完全乾後（如果可以，建議大家薄噴1～2層消光透明清漆做保護），再為表面噴塗上2～3層掉漆液，等掉漆液乾後，為整個表面噴塗上一層綠色的面漆（綠色的面漆是用田宮水性漆X-5光澤綠和X-28光澤公園綠按1：1的比例混合調配而成的）。像之前一樣，等面漆一乾，立即用沾了水的舊毛筆在表面塗抹，製作出更大面積的掉漆效果。大家可以看到，現在展現在我們面前的鐵門，最表面的綠色漆膜剝落後，露出了下面灰色的漆膜，等灰色的漆膜也剝落後，則露出了下面鏽蝕的鋼鐵，這種複層掉漆技法，讓鐵門的掉漆效果更加真實且更加具有層次感。

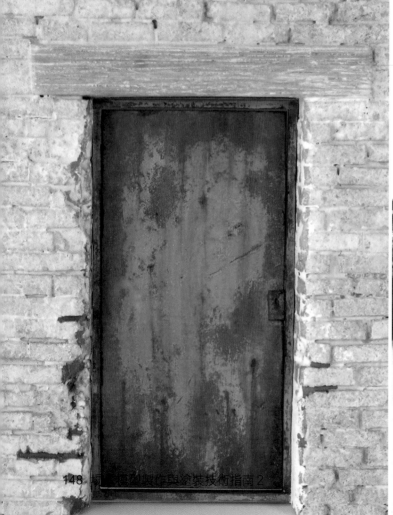

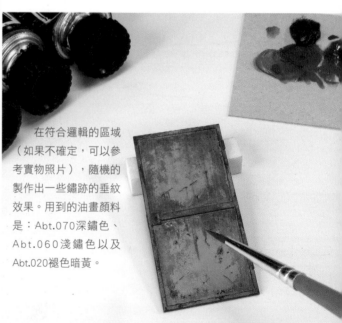

在符合邏輯的區域（如果不確定，可以參考實物照片），隨機的製作出一些鏽跡的垂紋效果。用到的油畫顏料是：Abt.070深鏽色、Abt.060淺鏽色以及Abt.020褪色暗黃。

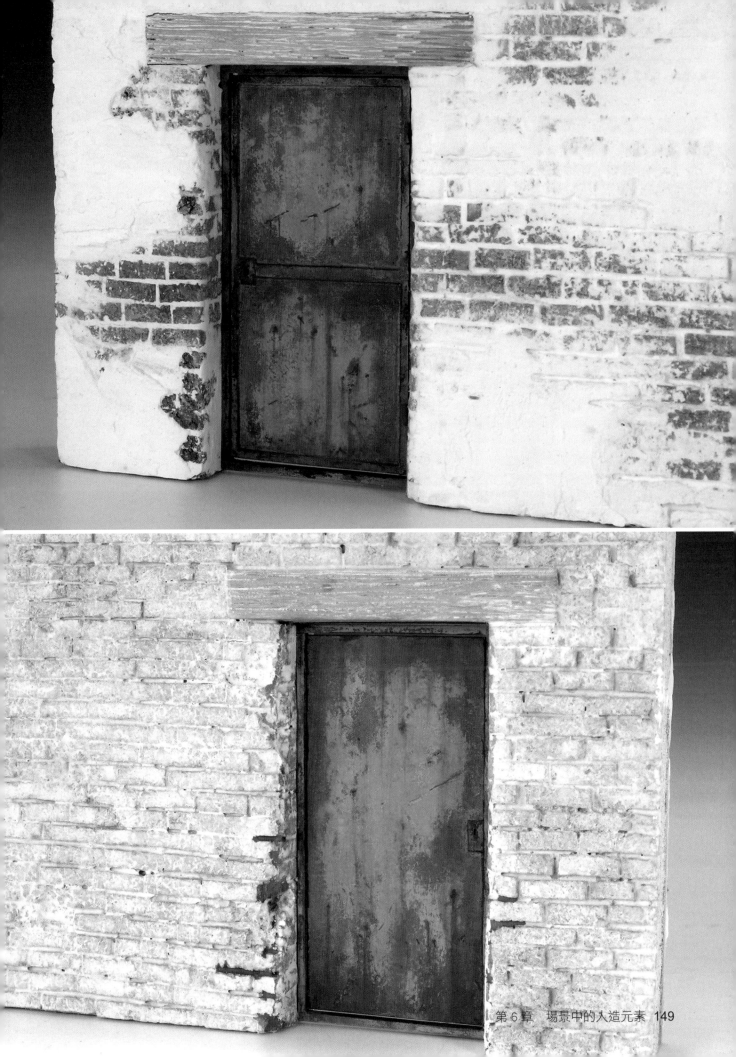

5. 鐵門（範例 2）

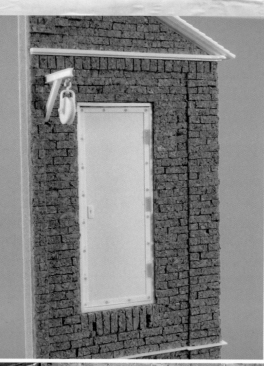

現在這扇鐵門所用的材料及製作方法也與之前的範例一樣。這次使用了 Grandt Line的螺母、螺絲和鉸鏈產品，這是在網路購物上找到的。鐵門的尺寸是5.8釐米×2釐米。

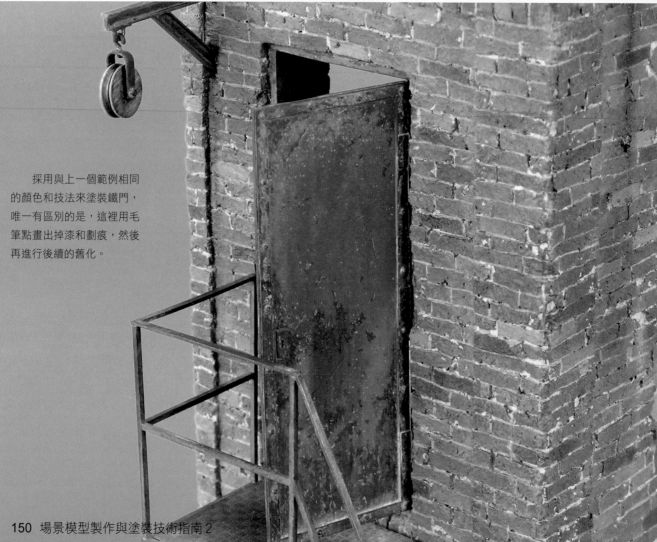

採用與上一個範例相同的顏色和技法來塗裝鐵門，唯一有區別的是，這裡用毛筆點畫出掉漆和劃痕，然後再進行後續的舊化。

6. 捲簾門

為了製作捲簾門，將用到一款Evergreen的塑料膠板（它屬於PS塑料），它可以很好的模擬捲簾門的外觀。對於很多場景，都可以加入捲簾門這個場景配件。捲簾門的鎖是由塑料膠片和銅絲自製的。

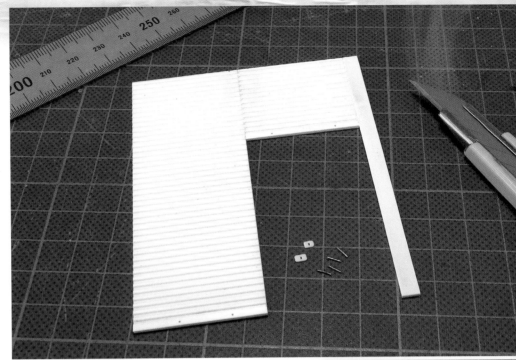

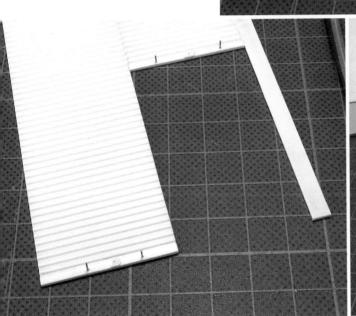

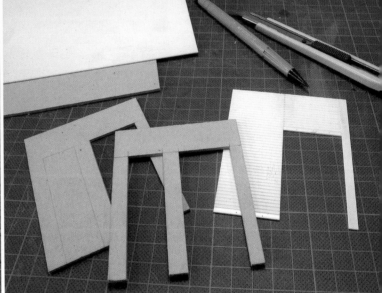

當為捲簾門裝上鎖和把手之後，捲簾門就可以安裝到建築物上了。

建築物牆面是用1毫米厚的紙板自製的，它易於切割，也很好上色，我們可以在美術商店、家居中心以及手工商店找到這種紙板。

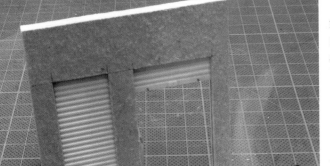

將兩片紙板壓在一起（用白膠或強力膠都可以），表面再附以軟木板，孔位開好後，就可以將製作的捲簾門放上去了。

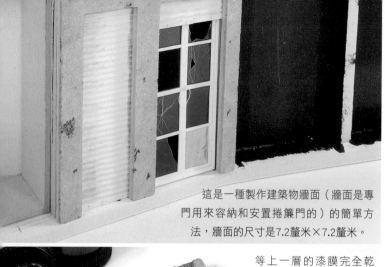

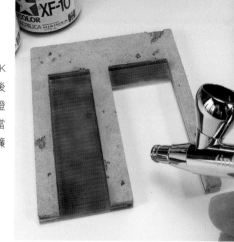

首先整體噴塗AK 175灰色水補土，然後將田宮水性X-6光澤橙與XF-10消光棕以適當比例混合後噴塗捲簾門，作為鏽色底色。

這是一種製作建築物牆面（牆面是專門用來容納和安置捲簾門的）的簡單方法，牆面的尺寸是7.2釐米×7.2釐米。

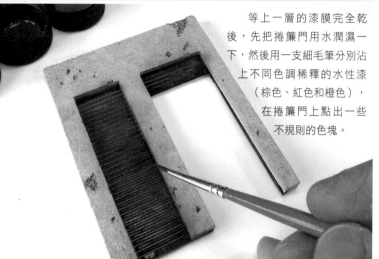

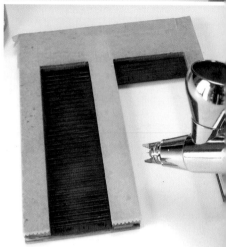

等上一層的漆膜完全乾後，先把捲簾門用水潤濕一下，然後用一支細毛筆分別沾上不同色調稀釋的水性漆（棕色、紅色和橙色），在捲簾門上點出一些不規則的色塊。

等上一步筆塗的水性漆完全乾後，先為牆面做遮蓋，然後為捲簾門噴塗上AK 088輕度掉漆液，這裡噴塗了5～6層的掉漆液（上一層的掉漆液乾了，才能噴塗下一層），比之前的掉漆液層更厚。（其實目的是想做更重的掉漆效果，因此可以用AK 089重度掉漆液進行噴塗。）

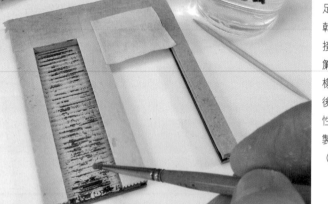

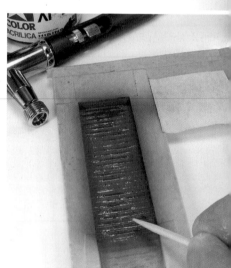

效果滿意後，給予足夠的時間讓漆膜完全乾透（約6個小時）。接著用遮蓋帶遮蓋住捲簾門的低處。像之前一樣，先噴塗掉漆液，乾後在表面薄噴上田宮水性漆XF-7消光紅，接著製作第二層的掉漆效果（方法同上）。

掉漆液一乾，立即為表面薄噴上白色的水性漆。接著用沾了水的毛筆在表面塗抹，製作出掉漆和磨損的效果。

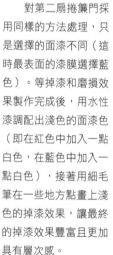

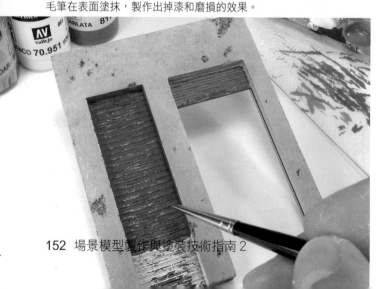

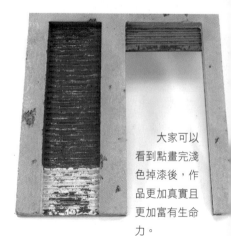

對第二扇捲簾門採用同樣的方法處理，只是選擇的面漆不同（這時最表面的漆膜選擇藍色）。等掉漆和磨損效果製作完成後，用水性漆調配出淺色的面漆色（即在紅色中加入一點白色，在藍色中加入一點白色），接著用細毛筆在一些地方點畫上淺色的掉漆效果，讓最終的掉漆效果豐富且更加具有層次感。

大家可以看到點畫完淺色掉漆後，作品更加真實且更加富有生命力。

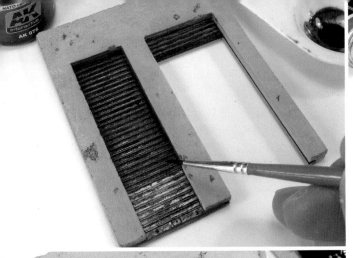

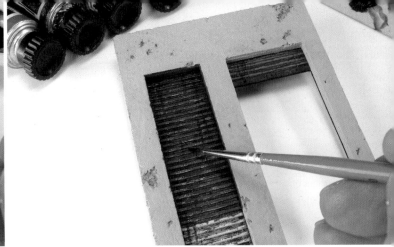

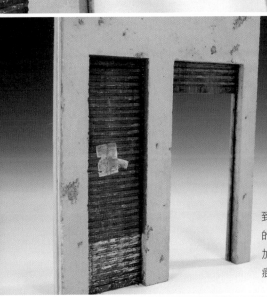

首先將AK 075（北約三色迷彩車輛漬洗液）用AK 047 White Spirit適當稀釋後，對捲簾門的縫隙和凹槽進行精細滲線。

用不同色調的Abt油畫顏料，在捲簾門上製作出垂紋效果、色調變化以及磨損效果。

最後用油畫顏料Abt.160（發動機油脂色）來製作出這種捲簾門上特有的機油油脂效果，建議大家稍微用一點AK 047 White Spirit稀釋後再使用，AK 160的色調以及它所具有的光澤感，可以很好地模擬工業上使用的機油所留下的痕跡。

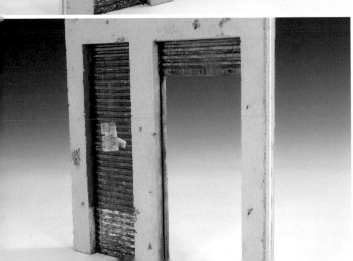

大家可以看到在捲簾門兩邊的導軌附近，添加了真實的機油痕跡。

現在要來製作一扇木門，用小木條和薄木片來製作，可以在火車或是艦船模型店買到這種薄木片。首先規劃好尺寸，然後將木條和木片切割出合適的形狀，最後用接觸式黏合劑（強力膠也可以，但是用量一定要少）將所有的部件黏合組裝成木門。

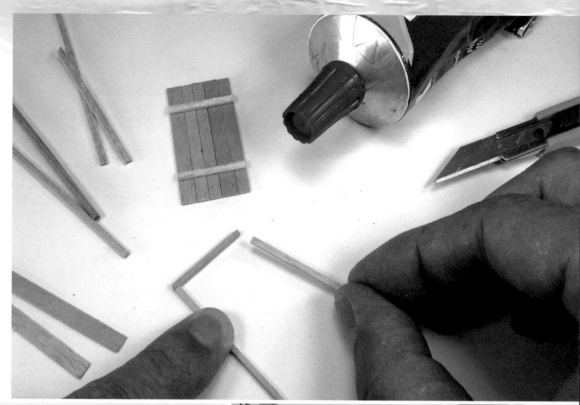

用美工刀在木板的下方製作出一些破損的痕跡。為門框和木門添加上塑料的鉸鏈和門閂。

將水性漆AK 723塵土色和AK 724淺乾泥漿色混合，調配出自己需要的沙色，筆塗木門的中間部分和上方（採用濕塗的技法），越往上色調越淺。而木門的下方，則用AK 720橡膠深灰色來表現陰影，仍然是用濕塗技法。對於鉸鏈部分，將筆塗上深鏽色的水性漆。

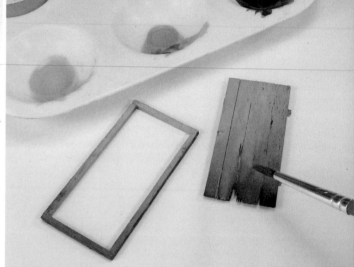

用AK 045（深褐色漬洗液）對木門進行漬洗（建議用AK 047 White Spirit 適當稀釋後再進行漬洗），以凸顯出木紋細節。

等上一步的漬洗液乾後，為木門表面噴塗上AK 089重度掉漆液，AK 089的使用方法與AK 088類似，只是AK 089是專門用來製作更明顯的掉漆效果的。

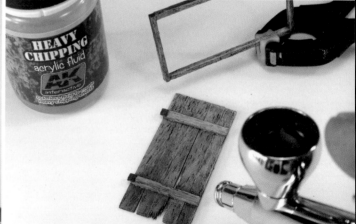

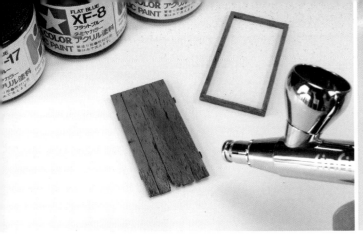

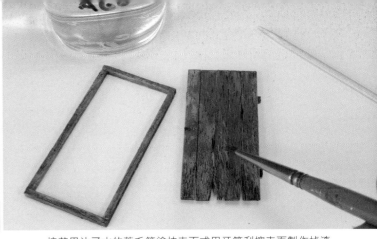

約15分鐘後，等掉漆液一乾，立即在木門表面薄噴上田宮水性漆的藍色作為基礎色。

接著用沾了水的舊毛筆塗抹表面或用牙籤刮擦表面製作掉漆效果，應該讓掉漆盡量集中在木門靠下方的區域，這片區域經常會有雨水、泥漿、塵土和泥土等的聚集。

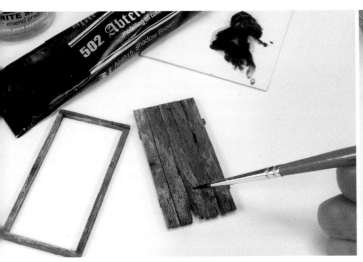

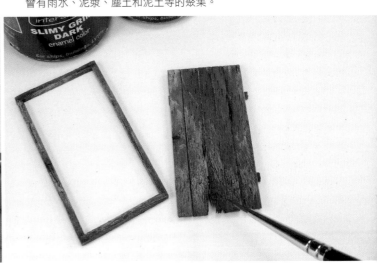

用油畫顏料Abt.015陰影棕色在木門表面製作出一些磨損和陰影效果，筆塗上少量的Abt.015即可，然後用乾淨的毛筆沾上AK 047 White Spirit將色塊塗抹開。

約等12～24個小時，等上一步的油畫顏料完全乾透，接著將使用AK 026（深色苔蘚痕跡效果液）和AK 027（淺色苔蘚痕跡效果液）在木門上製作苔蘚痕跡。首先在靠下方的區域筆塗少量AK 027，然後用乾淨的毛筆沾上AK 047 White Spirit將色塊塗抹開，製作柔和的漸層效果，這模擬的是淺色且較陳舊的苔蘚痕跡。在淺色苔蘚痕跡的內部靠下方區域，筆塗上AK 026模擬深色且較新鮮濕潤的苔蘚痕跡（具體方法同AK 027）。

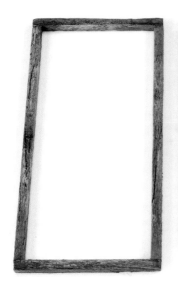

門框和木門的內外表面都已經塗裝和舊化完畢，用白色的水彩鉛筆在木門上畫了一些記號和塗鴉。

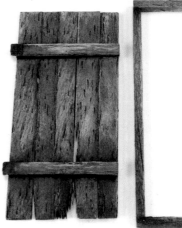

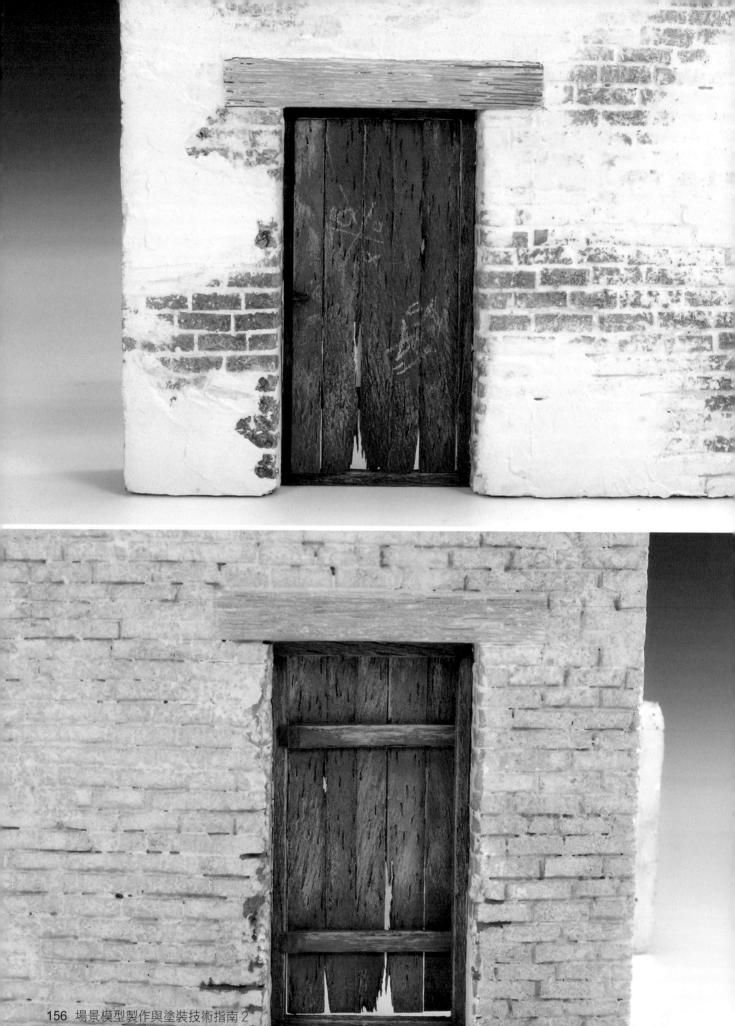

8. 木門（範例 2）

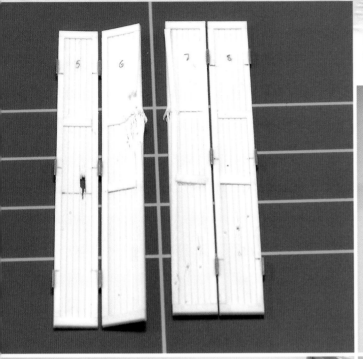

在這一範例中將使用Evergreen的塑料膠板和膠條來製作木門，摺疊門的鉸鏈是用金屬箔自製的，每一扇摺疊門由四個門板構成，它的尺寸是6.3釐米×3釐米。

為木門噴塗上水性漆AK 786（淺灰棕木色）作為基礎色，它是一種偏奶油色的色調。它來自於AK的水性漆套裝AK 562（木頭和木色套裝1）。

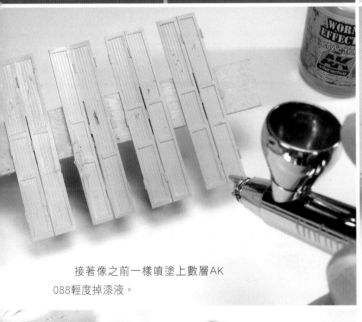

接著像之前一樣噴塗上數層AK 088輕度掉漆液。

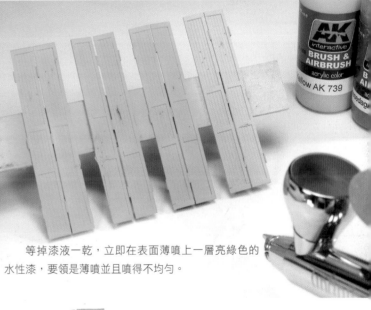

等掉漆液一乾，立即在表面薄噴上一層亮綠色的水性漆，要領是薄噴並且噴得不均勻。

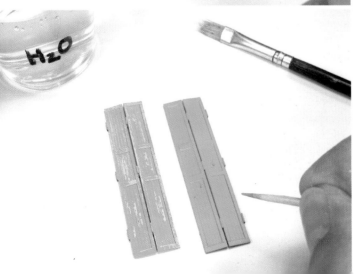

接著用一支乾淨沾了水的舊毛筆在表面塗抹，製作掉漆效果，也可以用牙籤等尖銳的工具在事先被水潤濕的表面刮蹭，製作出更加豐富且精細的掉漆效果。當對掉漆效果滿意後，用紙巾沾乾表面即可。

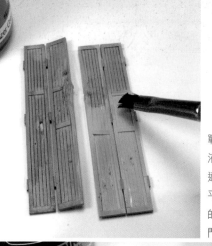

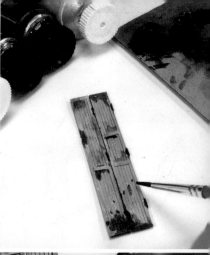

將AK 071（二戰德國灰藍色濾鏡液）用White Spirit適當稀釋，接著用平頭毛筆沾上少量的該效果液，在木門表面做漬洗。

現在將使用幾種不同色調的油畫顏料在木門表面製作出磨損和陰影效果，還是跟之前一樣筆塗上少量的油畫顏料，然後用乾淨的毛筆沾上AK 047 White Spirit將色塊的邊緣塗抹開。（這裡使用的油畫顏料分別是Abt.015陰影棕色、Abt.093土色、鐵棕色和那不勒斯黃）（選擇類似的色調就可以了，在很多情況下，油畫顏料的「應用筆法」比「色調的選擇」更為重要。）

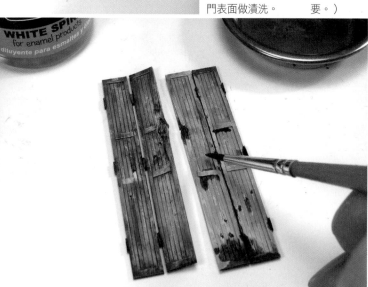

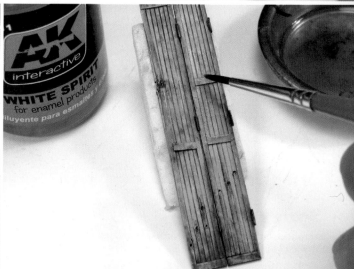

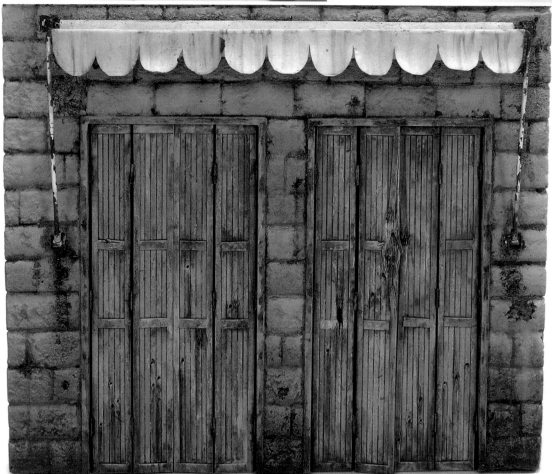

木製摺疊門塗裝和舊化完畢並安裝到了建築物的門框內，可以看到最後的效果非常真實，而這裡所用的製作、塗裝和舊化技法並不複雜，使用的材料也非常經濟。

（二）窗戶

1. 帶百葉窗簾的窗戶

為了製作帶百葉窗簾的窗戶，將用到與之前做門相同的材料，比如Evergreen的塑料膠條和膠片、美工刀、田宮綠蓋流縫膠、鋼尺和一些其他的東西。

計算好窗戶玻璃的大小，然後按照尺寸切割出透明塑料薄片，接著在窗戶玻璃周圍黏合上塑料膠條作為窗框（用的是田宮綠蓋流縫膠）。

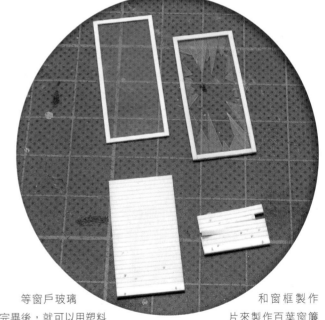

等窗戶玻璃完畢後，就可以用塑料片來製作百葉窗簾了，製作了幾種不同尺寸的百葉窗簾，有的是完全拉下來的，有的是拉了一半的。用美工刀在窗玻璃和百葉窗簾上製作出一些碎裂和破損的痕跡。窗戶的尺寸約3.6釐米×1.5釐米。

大家可以看到，經過以上的處理，做出了非常真實的效果。

一旦製作完畢，就可以開始塗裝窗框和百葉窗簾了。將消光白的水性漆稍微用水稀釋後，用精細的毛筆筆塗窗框和百葉窗簾。

將天然土色的油畫顏料用AK 047 White Spirit適當稀釋後，在窗框和百葉窗簾上做不規則的漬洗。

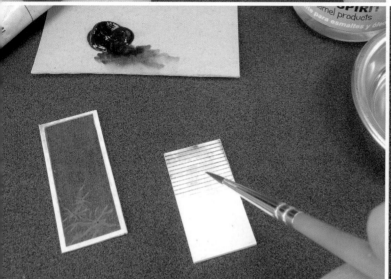

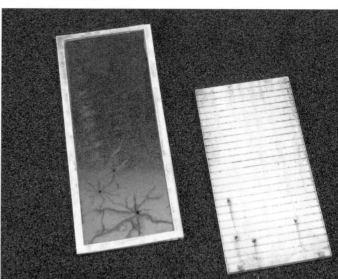

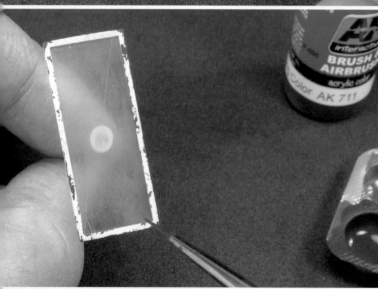

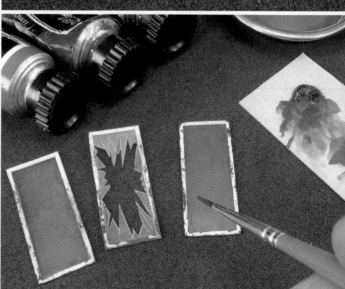

用細而尖的毛筆沾上AK 711掉漆色（請保證顏料只聚集在筆毛的前1/3部分），在窗框上點畫掉漆，注意不要過塗到「玻璃」上。

在油畫顏料Abt.304鏽色及鏽跡效果套裝中挑選出幾種偏紅偏橙的色調，然後有選擇性的在之前點畫掉漆的地方添加一些鏽跡效果。

可以看到，最後做出的玻璃窗和百葉窗簾的效果非常真實。

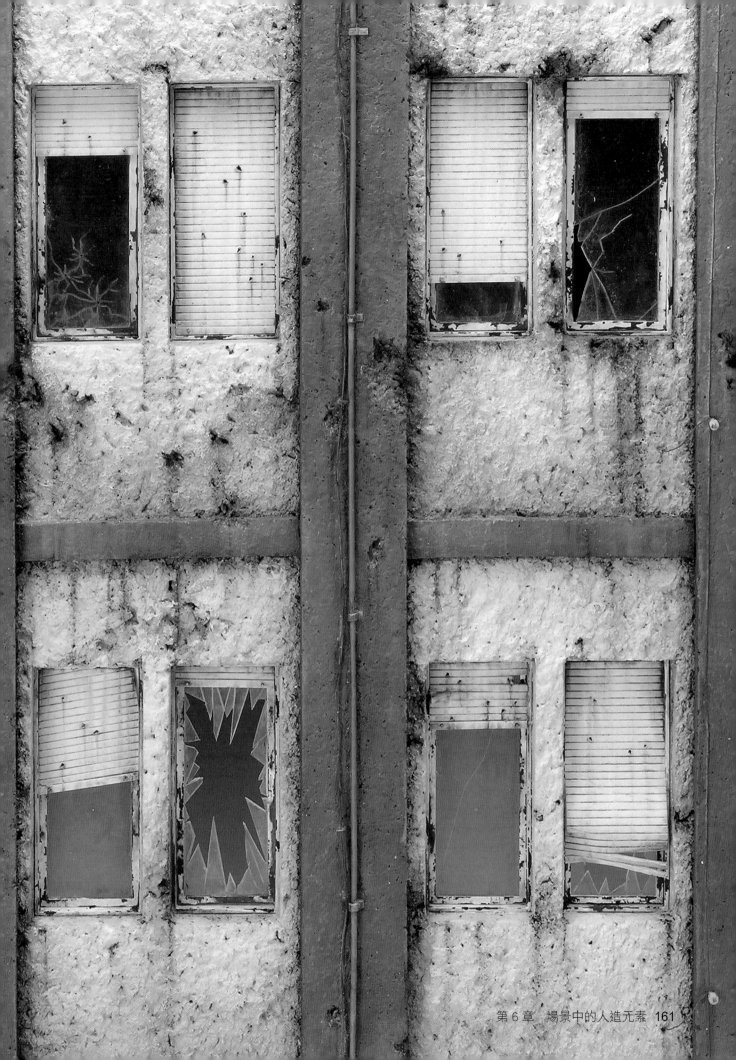

2. 窗玻璃和鐵製窗框

這種帶玻璃的鐵窗是最常見的，製作方法也非常簡單，就像在之前的範例中為大家演示的。這裡為大家展示的內容是：製作兩種不同類型的鐵窗。

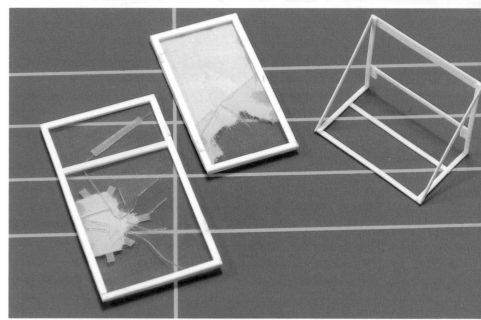

將水性漆AK 740紅色與少量AK 711掉漆色混合，得到需要的紅色色調，並在其中加入一點AK 183超級消光透明清漆，這樣可以保證顏料乾透後是完全消光的效果。用細毛筆沾上調配出的顏料筆塗窗框的基礎色。

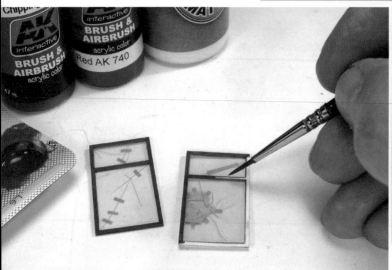

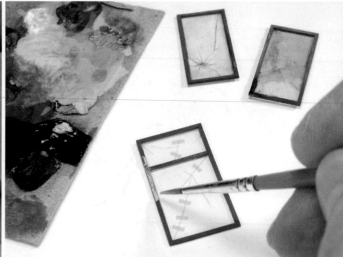

接著像之前章節中一樣，運用幾種不同色調的油畫顏料，在窗框上製作出滲線效果、磨損效果、色調變化和陰影效果等。通常選用淺色調、中間色調和深色調的油畫顏料就可以了。在玻璃上應用油畫顏料時，要確保製作出的效果更薄且更淡。

玻璃上的裂紋和破碎效果，可以為整件作品增添生動的氣息，讓它更加吸引人。當為窗框和玻璃添加完最初的舊化效果後，還可以添加一些額外較淺淡的效果（比如在一些地方添加一些污垢的垂紋和灰塵效果，在一些地方製作出更明顯的褪色效果和色調變化，在一些角落處進一步加強陰影效果）。強烈建議大家以實物照片和對真實生活的觀察作為參考來對玻璃窗進行塗裝和舊化。

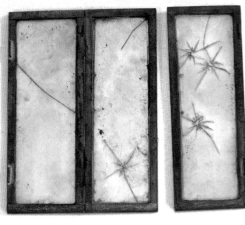

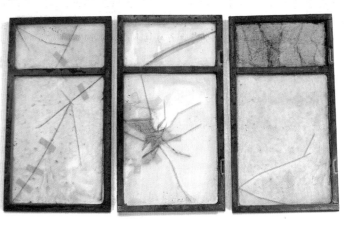

可以重複之前的舊化過程，並且對舊化效果不斷進行調整，直至達到滿意的舊化效果。在舊化過程中使用油畫顏料的好處是，一旦需要對效果進行調整和修改時，可以用AK 047 White Spirit。完成後的鐵窗尺寸是 3.3 釐米×2.7釐米（是以兩扇窗戶作為一個整體進行測量的）。

另一種類型的鐵窗，它的尺寸是3.4釐米×2釐米。

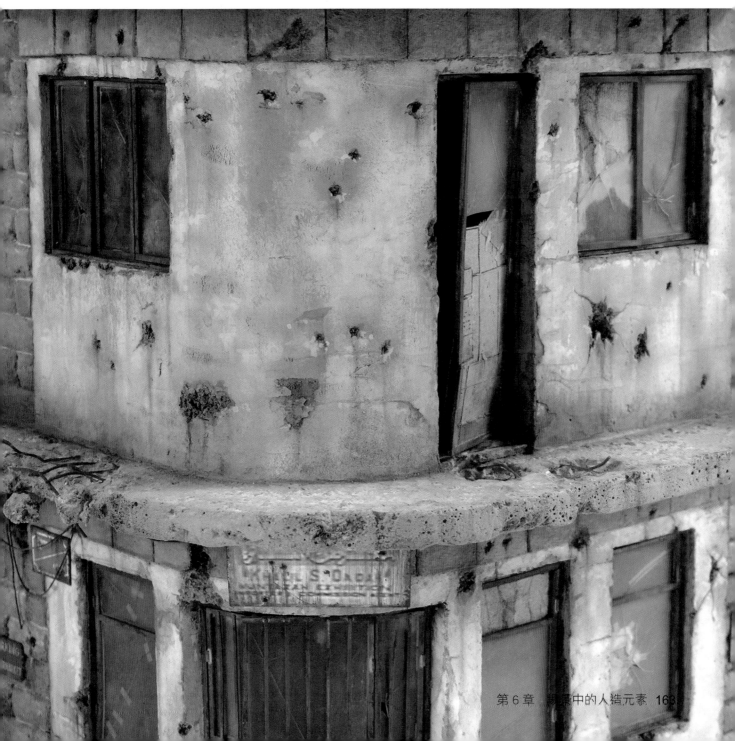

3. 帶木製百葉的木製玻璃窗

與之前製作木門的材料和方法一樣來製作木製百葉，每一扇窗戶有兩扇對開的木質百葉窗簾。兩扇百葉窗簾合攏後的尺寸是3.6釐米×1.5釐米。

模擬木製百葉窗簾上的破損，將用到美工刀、錐子和牙科探針等尖銳的工具。

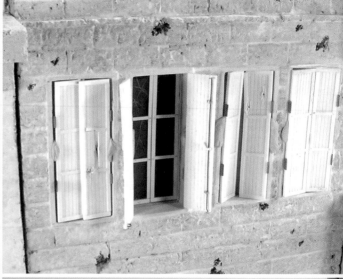

將木製百葉窗簾和木製玻璃窗安裝到每一個窗位，確認它們與建築物牆面的契合度。

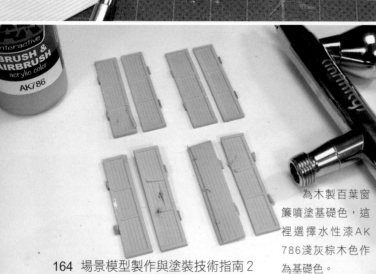

為木製百葉窗簾噴塗基礎色，這裡選擇水性漆AK 786淺灰棕木色作為基礎色。

等上一層的漆膜完全乾後，像之前一樣為表面噴塗上掉漆液。

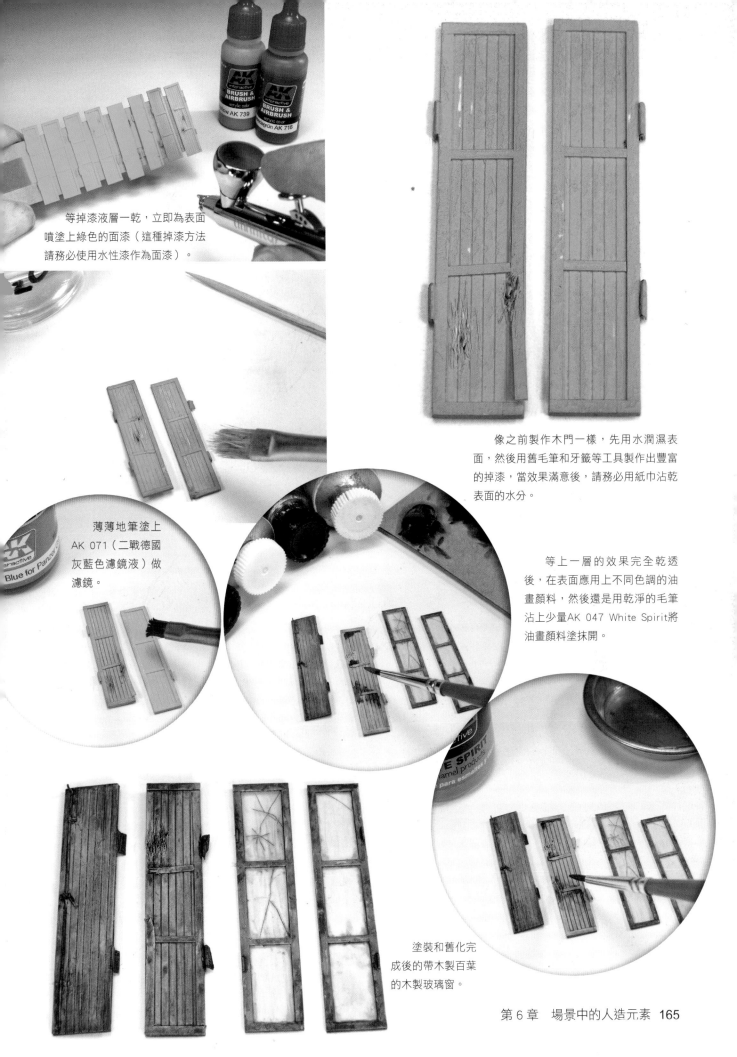

等掉漆液層一乾，立即為表面噴塗上綠色的面漆（這種掉漆方法請務必使用水性漆作為面漆）。

像之前製作木門一樣，先用水潤濕表面，然後用舊毛筆和牙籤等工具製作出豐富的掉漆，當效果滿意後，請務必用紙巾沾乾表面的水分。

薄薄地筆塗上AK 071（二戰德國灰藍色濾鏡液）做濾鏡。

等上一層的效果完全乾透後，在表面應用上不同色調的油畫顏料，然後還是用乾淨的毛筆沾上少量AK 047 White Spirit將油畫顏料塗抹開。

塗裝和舊化完成後的帶木製百葉的木製玻璃窗。

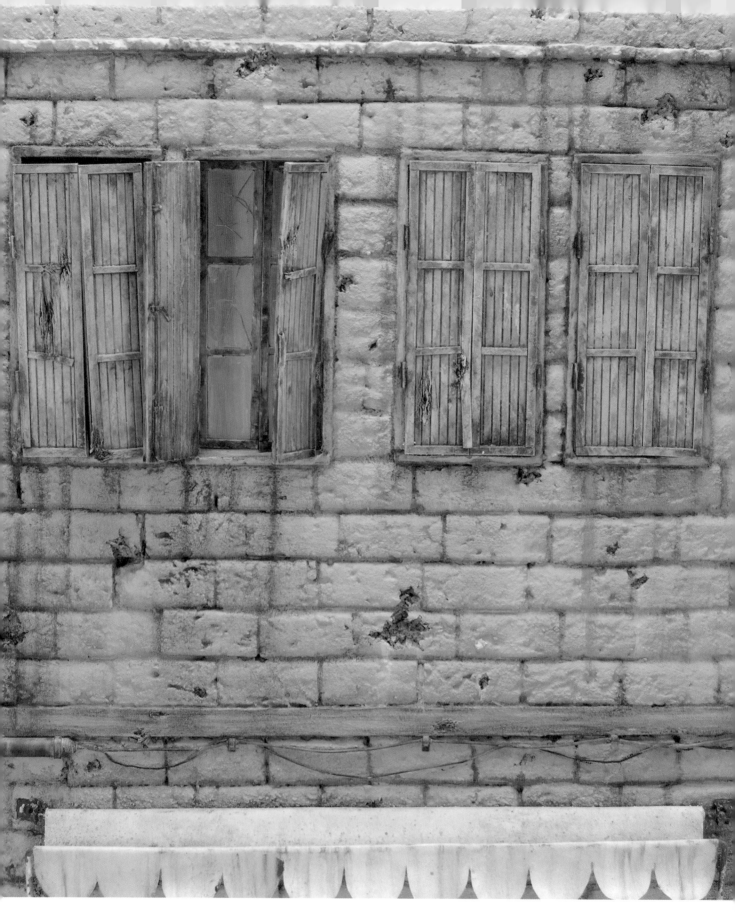

4. 破碎的玻璃和斷裂的木框

在這一範例中將製作一扇建築物殘骸中的木玻璃窗。為了確保窗框的木製紋理，將使用小木條來自製窗框。首先測量出窗框的尺寸，接著切割出合適長度的小木條，最後用白膠將它黏合到位。

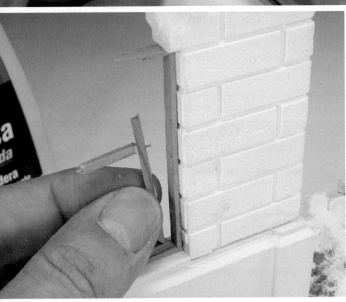

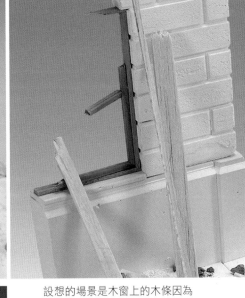

設想的場景是木窗上的木條因為爆炸而斷裂破損，為了模擬這種效果，用手指將木條折斷成一定長度。這裡需要一點固定打樁的技巧，比如用細鐵簽將窗戶與窗框打樁固定在一起。所有黏合工作都是用白膠完成的。

可以欣賞到廢墟上的木製窗框因為爆炸而斷裂破損的樣子。

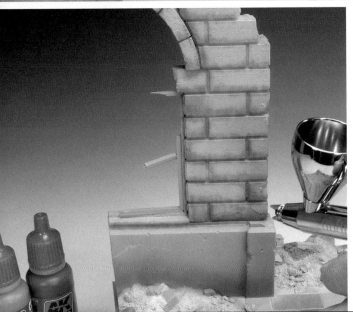

可以使用任何顏色作為木製窗框的基礎色。在這裡選用磚牆的基礎色作為木製窗框的基礎色。

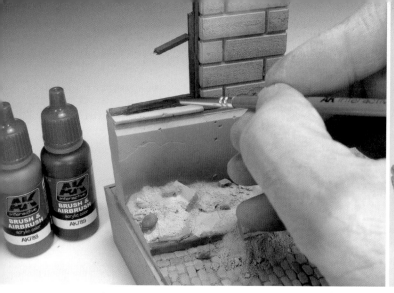
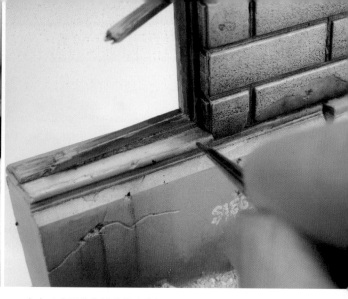

用細毛筆為木製窗框筆塗上深棕色的水性漆，記住不要塗木條的斷端，請讓斷端保留住之前淺色調的木色，這樣可以表現出剛斷裂開來的木頭效果（斷端露出木頭的本色並且沒有木製清漆保護）。

在上一步深棕色的水性漆中加入更多的黑色，然後用水適當稀釋後，在木框的角落和細節周圍做精細的滲線，以此來加深木框的色調，讓它更加有立體感和深度感。在深棕色的基礎色中加入更多的白色，調配出更淺的色調，用細毛筆筆塗在木頭的斷面以及破損處，模擬那種內部新鮮木頭的效果，經過這樣的處理之後，木製窗框的對比度會得到加強，作品也將更吸引人。

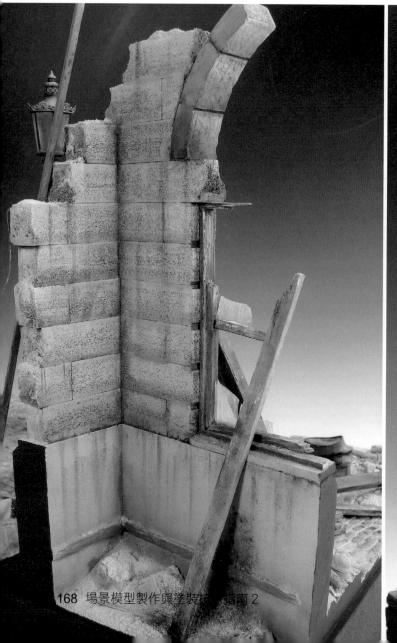
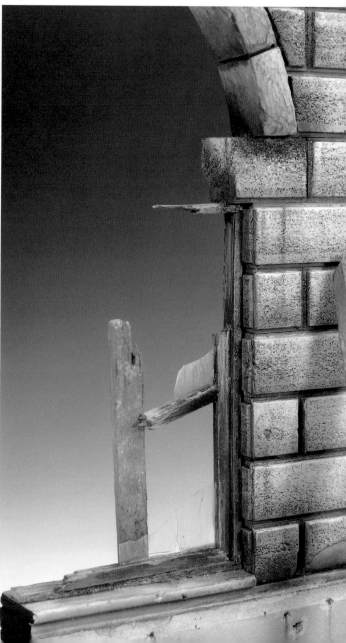

（三）屋頂

1. 金屬波紋板屋頂

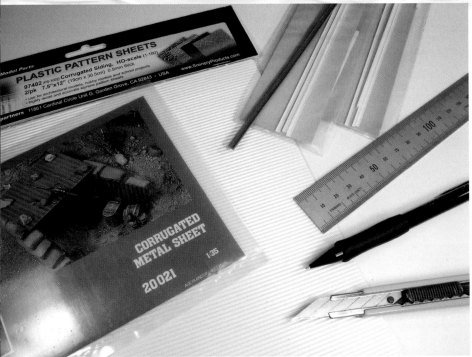

這一章節的主題是「金屬波紋板屋頂」，可以直接使用現成的模型產品，雖然也可以找到用金屬薄片製作的小比例「金屬波紋板屋頂」，但還是更喜歡塑料材質（如圖），這是因為塑料材質更加容易進行切割、加工和塗裝。

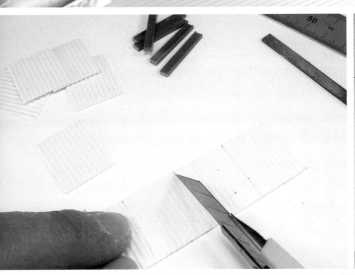

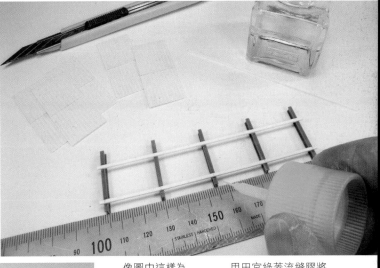

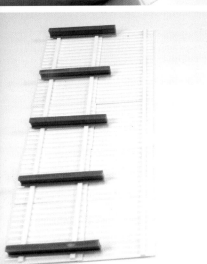

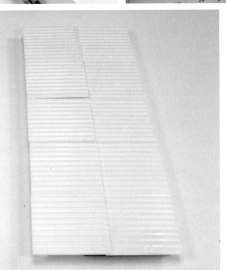

像圖中這樣為屋頂的支架添加上H形的梁，然後用美工刀切割出大小合適的「金屬波紋板」。

用田宮綠蓋流縫膠將切割好的塑料膠條黏合在一起，對於垂直交錯的梁，在它們的交接處點上流縫膠，同時藉助金屬直尺來保證梁與梁之間的垂直和平行關係。

屋頂已經組裝完畢，並黏合完成。大家可以觀察到有一兩塊「金屬波紋板」並沒有完全對齊，有的還翹起來或者凸出去了一點點，這讓屋頂看起來更加真實且更有視覺吸引力。

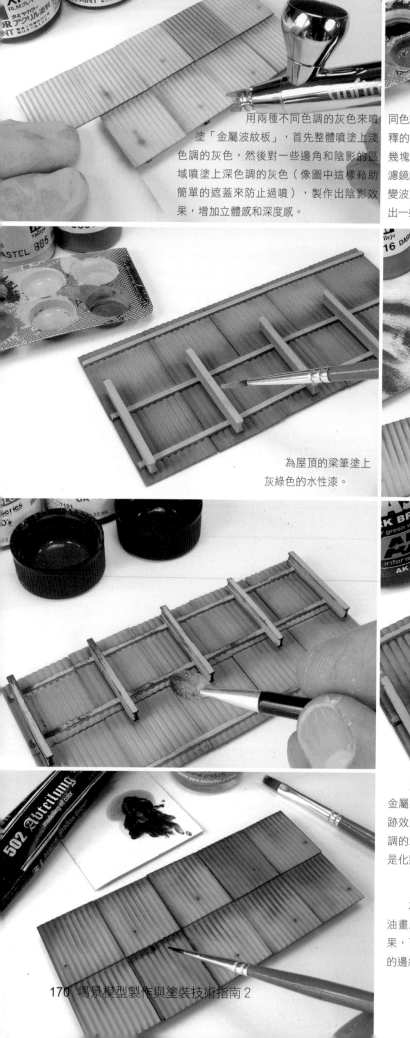

用兩種不同色調的灰色來噴塗「金屬波紋板」，首先整體噴塗上淺色調的灰色，然後對一些邊角和陰影的區域噴塗上深色調的灰色（像圖中這樣藉助簡單的遮蓋來防止過噴），製作出陰影效果，增加立體感和深度感。

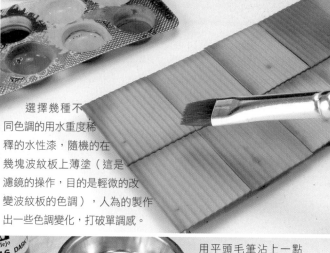

選擇幾種不同色調的用水重度稀釋的水性漆，隨機的在幾塊波紋板上薄塗（這是濾鏡的操作，目的是輕微的改變波紋板的色調），人為的製作出一些色調變化，打破單調感。

為屋頂的梁筆塗上灰綠色的水性漆。

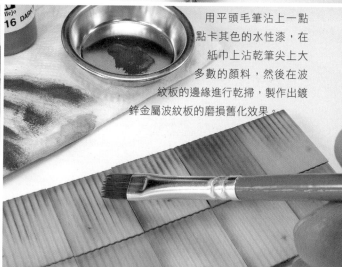

用平頭毛筆沾上一點點卡其色的水性漆，在紙巾上沾乾筆尖上大多數的顏料，然後在波紋板的邊緣進行乾掃，製作出鍍鋅金屬波紋板的磨損舊化效果。

用海綿技法為屋頂的金屬梁「點上」斑駁的鏽跡效果，選擇的是鏽色色調的水性漆，使用的工具是化妝海綿棒。

為了增強上一步做出的鏽跡效果，用AK 040（淺鏽色漬洗液）有選擇性的對之前做出的鏽跡掉漆區域做漬洗。

為了表現「金屬波紋板」是透過螺絲固定在鋼梁上的，用油畫顏料Abt.015陰影棕色在螺絲的周圍製作出深色的掉漆效果，可以用乾淨的毛筆沾上少量AK 047 White Spirit塗抹效果的邊緣，讓該效果更加精細。

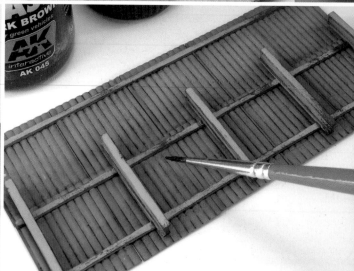

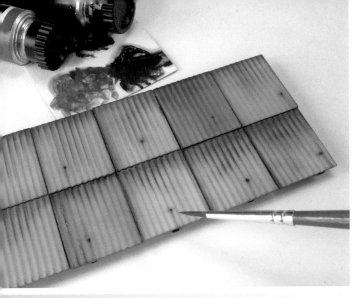

為了進一步加強螺絲將「金屬波紋板」固定到鋼梁上的效果，用油畫顏料Abt.060淺鏽色和Abt.020褐色暗黃調配出自己需要的色調，按照之前章節中所講述的方法，在螺絲的下方製作出垂紋效果。

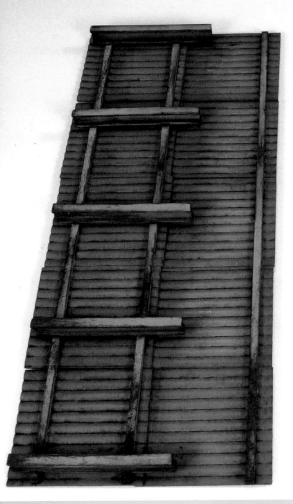

現在是金屬波紋板屋頂內外所獲得的效果。

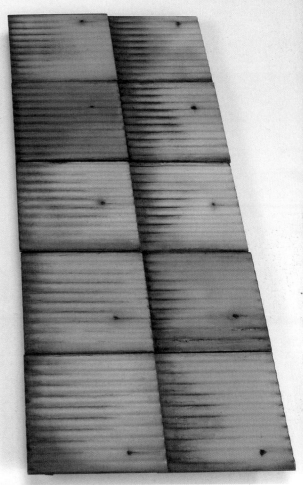

大家可以看到在斑駁的鏽跡掉漆區域，有選擇的應用AK 040（淺鏽色漬洗液）進行漬洗以後，鋼梁的金屬鏽蝕感更加明顯了。

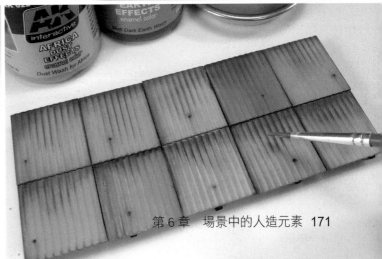

最後將AK 017泥土效果液和AK 022北非塵土效果液（兩者都是琺瑯舊化產品）應用在一些角落處，模擬長年累月在角落和縫隙處聚集塵土的效果。

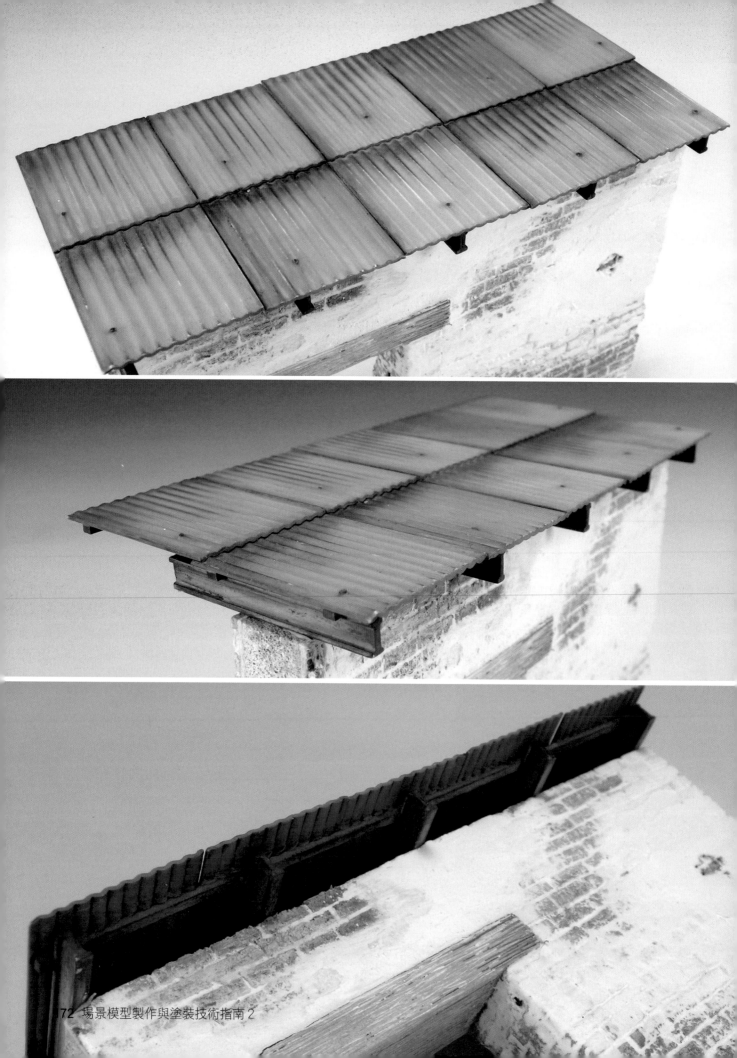

2. 石板瓦片屋頂

為了製作這種石板瓦片，找到一種紙板材料，這種紙板具有一定的表面紋理。可以在美術社找到這種特殊的紙板。透過參考、測量和比對之後，決定每塊石板瓦片的尺寸約0.5釐米×0.8釐米。先在紙板上畫出標記線，然後小心地切割出一塊塊「瓦片」。

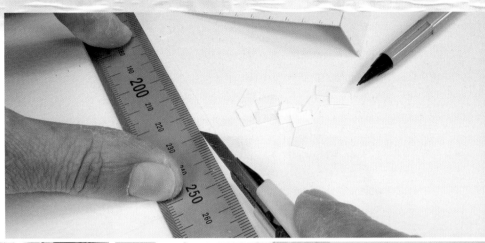

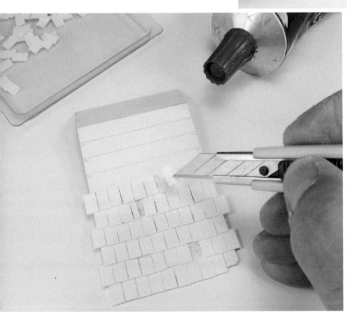

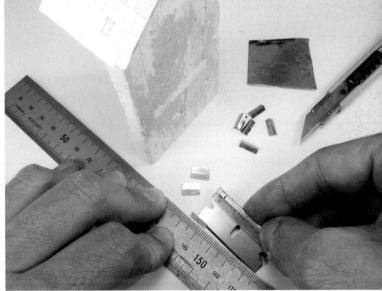

選擇1毫米厚的紙板作為屋頂支撐，然後用接觸式黏合劑（強力膠也可以但用量要少）將「瓦片」一塊塊地黏合到紙板上，從屋頂的下緣開始，一行一行地往上走。上一行瓦片的下緣要稍微蓋過下一行瓦片的上緣，重疊的區域大約1毫米就可以了。

為了製作屋脊上的「防水角板」（位於屋頂兩個斜面相交處的頂點），切割出矩形的金屬薄片，然後沿長軸的中線彎折成一定角度（剛好能夠與屋脊角度緊密的貼合即可）。「防水角板」也是用接觸式黏合劑固定到屋脊上的。

石板瓦片屋頂製作完畢，準備進行塗裝了。

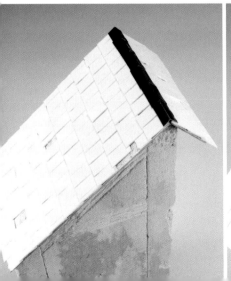

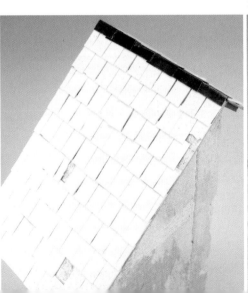

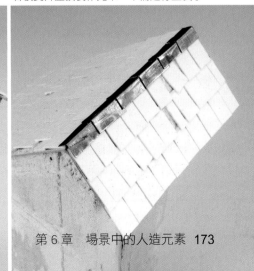

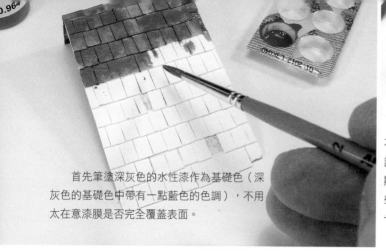

首先筆塗深灰色的水性漆作為基礎色（深灰色的基礎色中帶一點藍色的色調），不用太在意漆膜是否完全覆蓋表面。

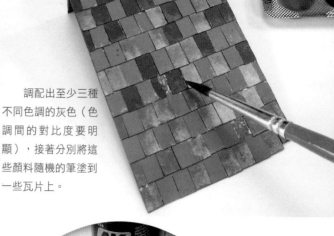

調配出至少三種不同色調的灰色（色調間的對比度要明顯），接著分別將這些顏料隨機的筆塗到一些瓦片上。

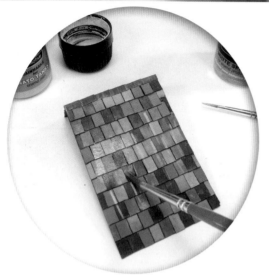

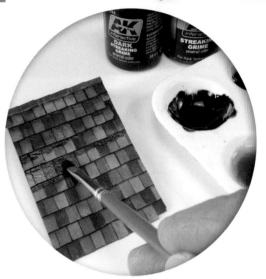

接下來開始進行舊化。選用的是琺瑯舊化產品AK 074（北約車輛雨痕效果液），使用色調相似的其他效果液也是可以的。首先用毛筆沾上AK 074，在屋頂瓦片上隨機的畫出一些從上往下垂直的線條（如圖所示），接著用乾淨的毛筆沾上少量AK 047 White Spirit從上往下，垂直的抹開這些線條，製作出屋頂上的塵土和灰塵效果。

現在要來模擬屋頂瓦片間陰影處的潮濕效果，這種效果在現實生活中很常見。將用到的琺瑯舊化產品是AK 012（污垢垂紋效果液）和AK 024（深色污垢垂紋效果液），將它們筆塗在呈水平分佈的瓦片重疊區域，然後用乾淨的毛筆沾上少量AK 047 White Spirit將筆塗痕跡的邊緣塗抹開。

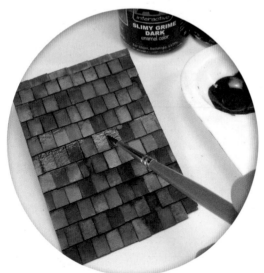

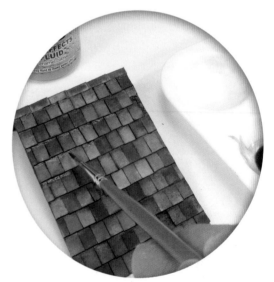

等之前的效果完全乾透（因為琺瑯產品完全乾透需要約12～24小時，為了提高效率，可以等琺瑯痕跡一乾，約是筆塗後15～30分鐘，為表面噴塗上水性的消光透明清漆做保護，這樣在提高效率的同時，就不必擔心後續的琺瑯效果液溶解了之前用琺瑯產品做出的效果。），在跟上一步相同的區域，筆塗上AK 026（深色苔蘚痕跡效果液）和AK 027（淺色苔蘚痕跡效果液），然後用相同的方法將效果液痕跡塗抹開。

為了模擬苔蘚痕跡處濕潤的效果，將AK 079（濕潤及雨水痕跡效果液）選擇性且薄薄地筆塗在這些區域上。

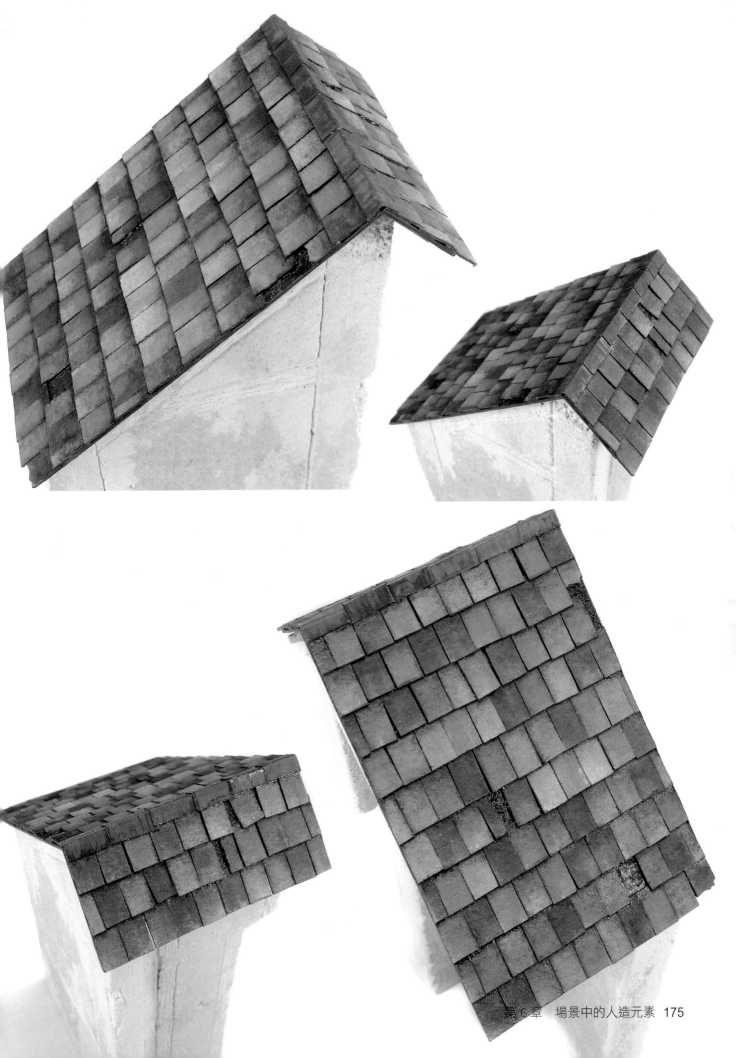

3. 瓦片屋頂（範例1）

跟之前一樣，用紙板來製作屋頂，這一次將5毫米厚的紙板切割成鋸齒狀的條帶，然後用接觸式黏合劑將它們黏合在一起，形成圖中大家所看到的瓦片屋頂外形。首先用灰色的水補土打底，然後用不同色調的水性漆（已經用水進行了適當的稀釋），隨機的選擇一些瓦片進行薄塗，首先選擇沙色的水性漆進行隨機薄塗。

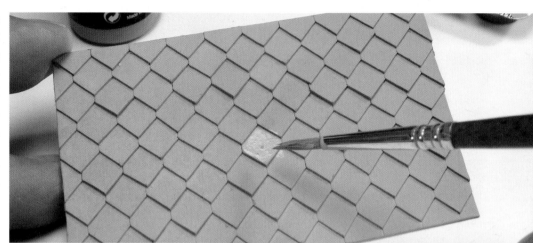

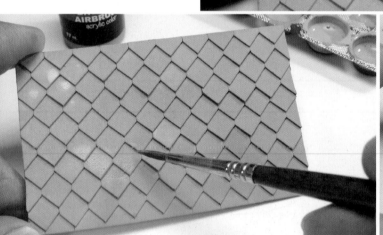

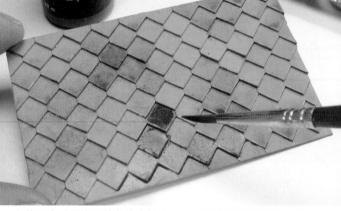

接著用淺綠色的水性漆（用水適當稀釋後），隨機的對其他一些瓦片進行薄塗，這樣瓦片的色調更加豐富，瓦片屋頂更加有立體感。

最後要用到的色調是非常蒼白的沙灰色（也是水性漆，由幾種顏色調配出來的，事先用水進行適當的稀釋），然後隨機的選擇一些距離較遠的瓦片進行筆塗。

接下來用圖中深棕色的水性漆，將其用水重度稀釋後，隨機的在之前筆塗過的瓦片以及未筆塗過的瓦片上進行薄塗。

瓦片上因為潮濕和積水，往往會有苔蘚和地衣生長，為了模擬這種效果，用到了彈撥技法（舊的平頭毛筆沾上適量的顏料在牙籤上進行彈撥，製作出豐富的濺點），並選擇了不同色調的水性漆分別進行彈撥（有黃色、淺綠色、暗綠色和棕赭色等）。一邊彈撥，一邊不停的移動位置，讓濺點效果有的地方重，有的地方輕，色調上也有不同的變化。

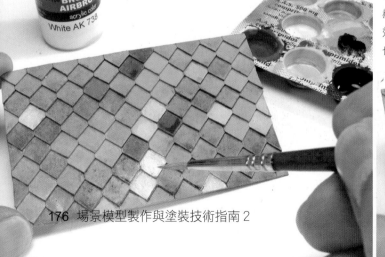

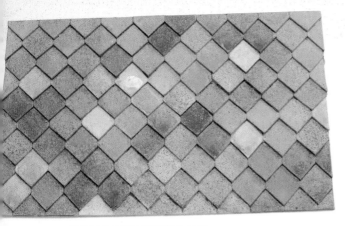

從這個角度觀察所獲得的效果。

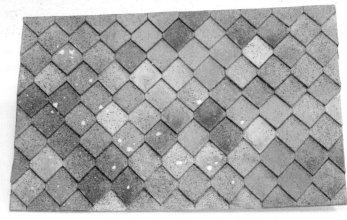

白色的水性漆用水適當稀釋後,在屋頂瓦片上用毛筆點畫,模擬落在屋頂上的鳥糞。

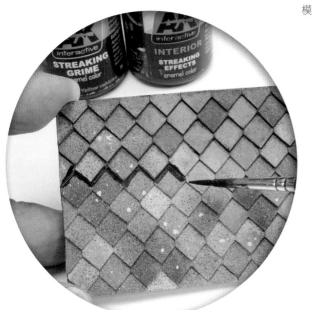

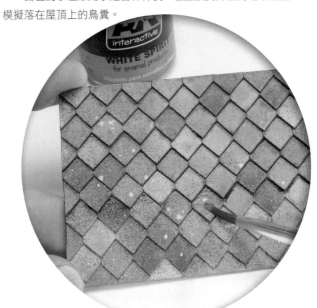

屋頂瓦片重疊處的縫隙處因為潮濕,會有塵土和一些植被聚集在那裡,形成非常有特色的深色痕跡。將AK 012(污垢垂紋效果液)和AK 094(內部垂紋效果液)適當混合後,在瓦片重疊的縫隙處筆塗上一些痕跡,然後用乾淨的毛筆沾上少量的AK 047 White Spirit將痕跡的邊緣塗抹開。

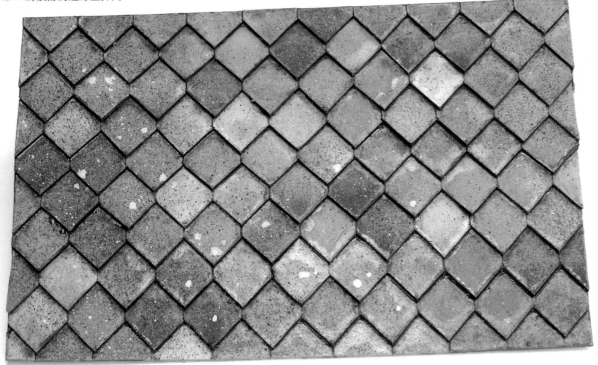

4. 瓦片屋頂（範例2）

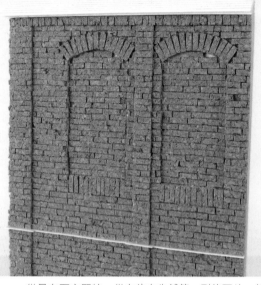

也許製作「波浪瓦」最難的部分是找到合適的材料，我們可以在市面上找到各種不同質地的材料，有陶瓷的、有石膏的、有樹脂的，還有塑料的。首先要製作一個足夠牢固的襯底，之後「波浪瓦」會一片一片的鋪到上面去。這裡使用的是一款比利時模型廠商生產的成品「波浪瓦」，這種瓦片看起來非常真實。

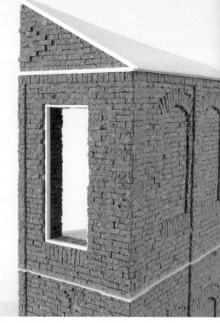

從最左下方開始，從左往右先鋪第一列的瓦片，然後以同樣的方式鋪第二列的瓦片，接著是第三列、第四列、第五列⋯⋯以此類推。每一列的瓦片都與前一列的瓦片有適當的重疊，要保證重疊的範圍一致。

需確保每一列都是平直的，瓦片間的重疊和空隙都是一致的（正如圖中所看到的）。

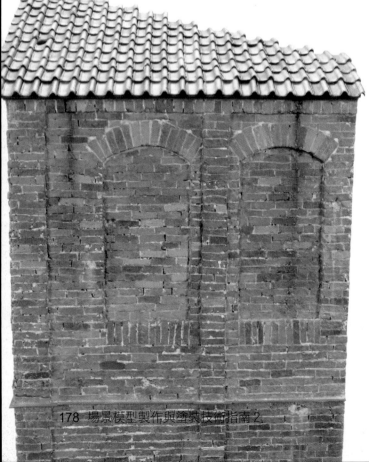

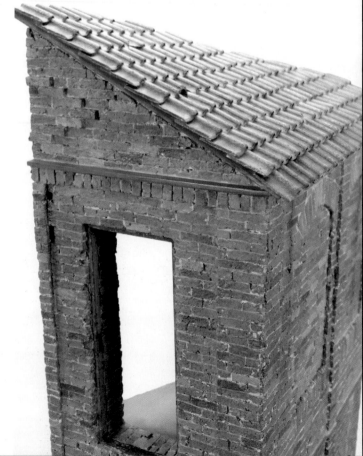

「波浪瓦」屋頂是用水性漆進行筆塗的，像上一章節一樣，在瓦片間
製作出一些色調的變化（色調有深有淺），同一片波浪瓦片不同的區
域，也製作出高光和陰影之間的色調變化。最後像之前章節
一樣，用琺瑯舊化產品和油畫顏料來完成
整個舊化過程。

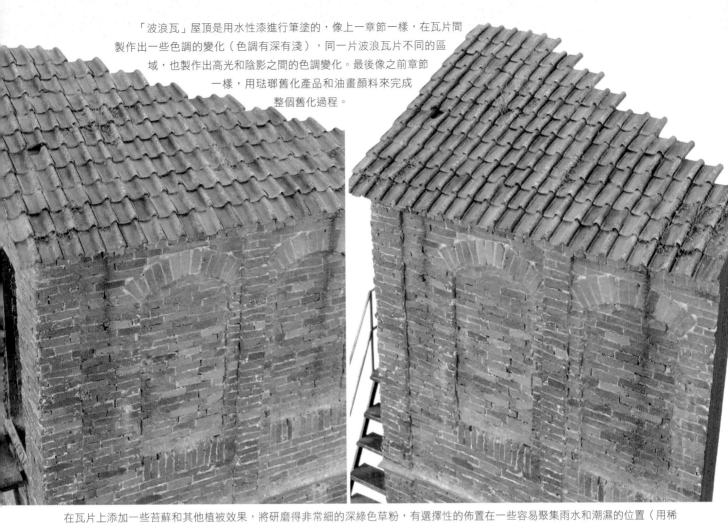

在瓦片上添加一些苔蘚和其他植被效果，將研磨得非常細的深綠色草粉，有選擇性的佈置在一些容易聚集雨水和潮濕的位置（用稀
釋的白膠進行黏合）。屋頂上長出的雜草，用來自Woodland的情景草纖維，將它剪切到合適的高度，用一點白膠黏合在一些苔蘚聚集的
地方。

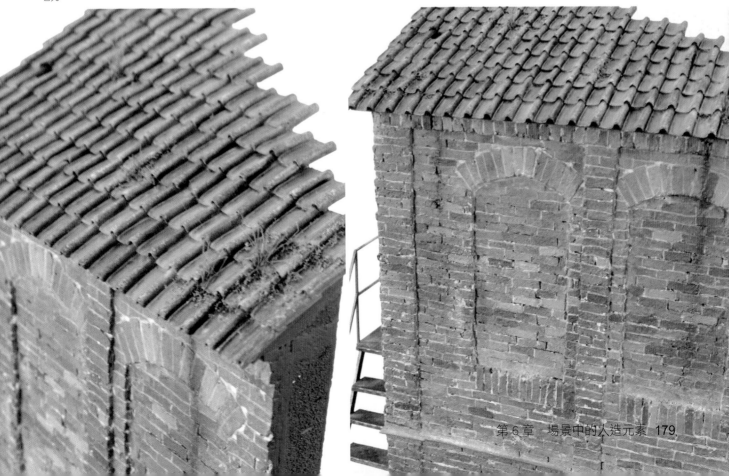

5. 木製屋頂

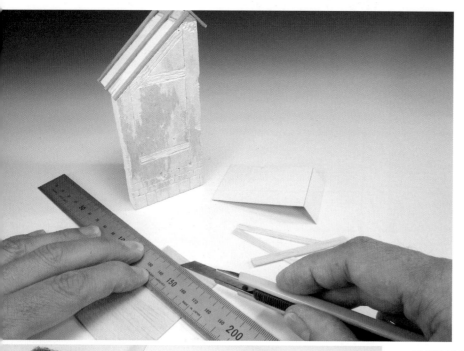

將使用巴爾沙木片來製作「木製屋頂」，首先用紙板切割出尺寸合適的襯底，接著以這塊紙板襯底作為模板來切割巴爾沙木片條，要確保切割出的每一片木條都有合適且相同的寬度。

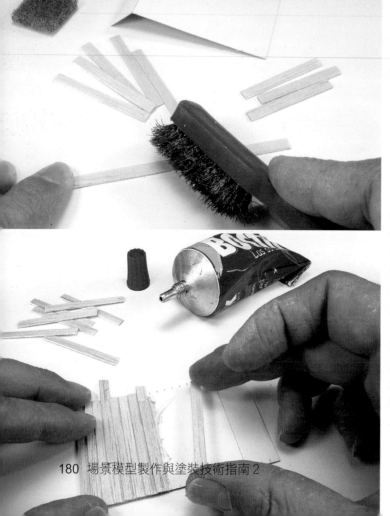

用鋼絲刷在切割好的木片上進行磨蹭，為巴爾沙薄木片添加出更為真實且精細的木紋。

用接觸式黏合劑（用強力膠也可以）將木條一片一片地黏合在紙板襯底上，從下往上地進行黏合，上方的木條會稍微蓋過一點下方的木條。

等木條製作完畢後，就可開始製作屋脊上的金屬防水角板。切割出矩形的金屬薄片，然後沿長軸的中線彎折成一定角度（剛好能夠與屋脊角度緊密的貼合即可）。防水角板也是用接觸式黏合劑固定到屋脊上的。

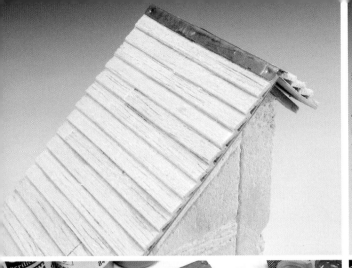
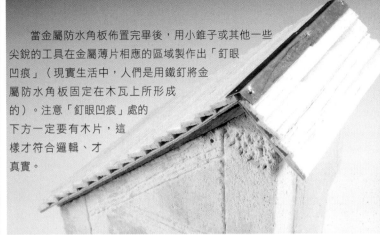

當金屬防水角板佈置完畢後，用小錐子或其他一些尖銳的工具在金屬薄片相應的區域製作出「釘眼凹痕」（現實生活中，人們是用鐵釘將金屬防水角板固定在木瓦上所形成的）。注意「釘眼凹痕」處的下方一定要有木片，這樣才符合邏輯、才真實。

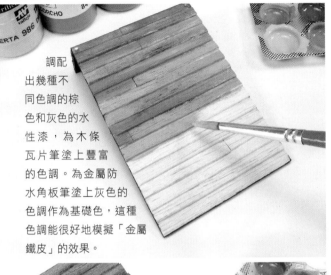

調配出幾種不同色調的棕色和灰色的水性漆，為木條瓦片筆塗上豐富的色調。為金屬防水角板筆塗上灰色的色調作為基礎色，這種色調能很好地模擬「金屬鐵皮」的效果。

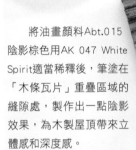

將油畫顏料Abt.015陰影棕色用AK 047 White Spirit適當稀釋後，筆塗在「木條瓦片」重疊區域的縫隙處，製作出一點陰影效果，為木製屋頂帶來立體感和深度感。

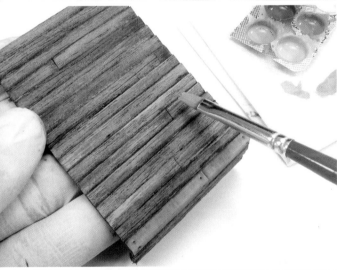
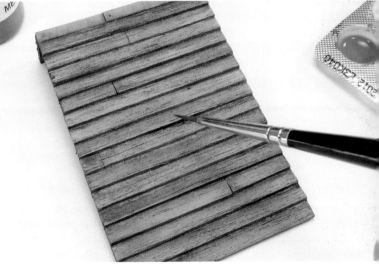

在木條的兩端和周邊筆塗上岩石灰色的水性漆，讓這些部位的紋理感更加明顯。

將綠色的水性漆用水重度稀釋後，有選擇性的筆塗在一些區域，模擬這種木條瓦片上旺盛生長的苔蘚效果。

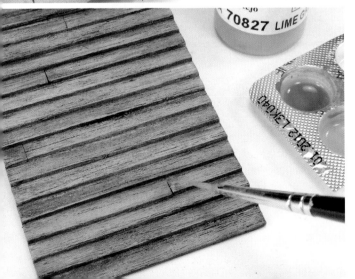

有些綠色的苔蘚區域位於木條的兩端。在木條的兩端（綠色苔蘚區域的邊緣）筆塗上一些淺色調，這樣可以進一步凸顯出苔蘚痕跡。

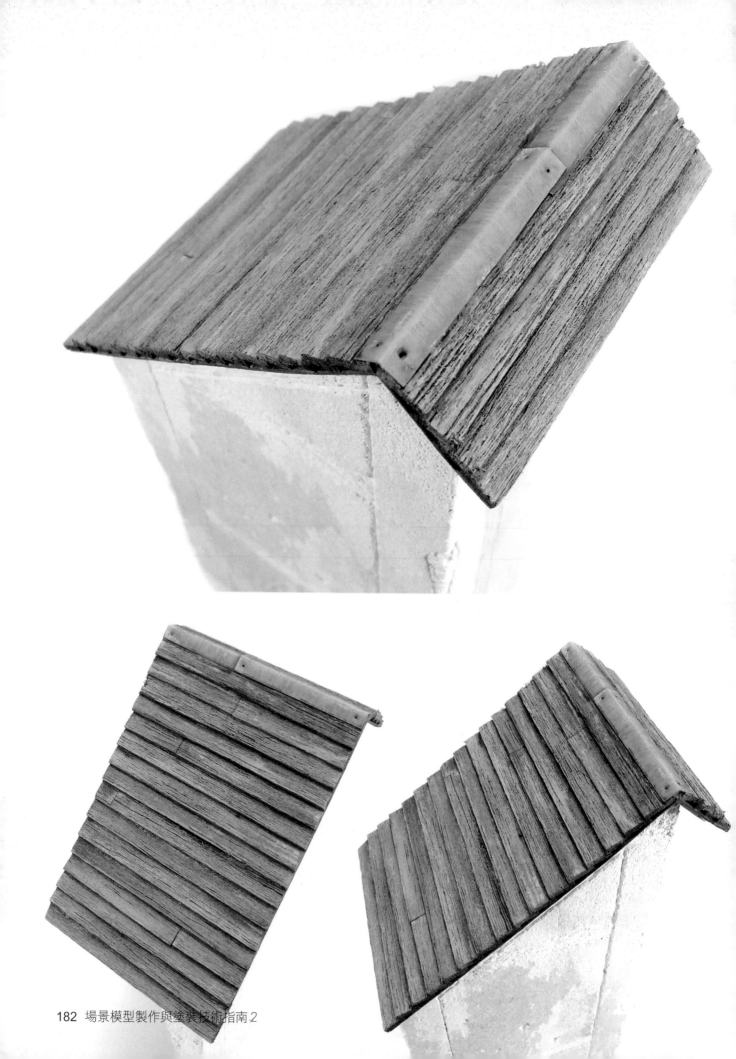

（四）陽台與露台

1. 有煤渣磚護欄牆的露台

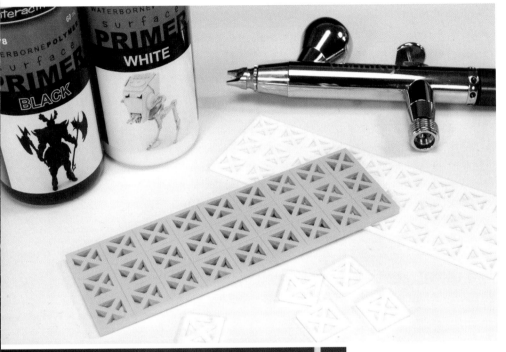

另一種為屋頂添加的建築物配件就是屋頂的露台，它既可以成為場景中人物的背景，也能作為焦點以垂直的方式與較低的場景元素形成明顯的對比和區別。在這個範例中，為露台製作了一個低矮的煤渣磚護欄牆，煤渣磚是激光切割出來的。這種煤渣磚市面上有幾種不同品牌的成品。範例中的煤渣磚是用硬質的丙烯酸塑料切割而成的，因為不是稀疏多孔的結構，所以非常容易打底上色。

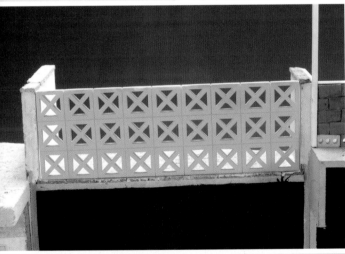

在正式塗裝之前，需要將煤渣磚護欄牆假組到露台上，確認它與整個建築物以及場景的契合度。

露台的地板是用棕色的軟木板切成的地磚一塊塊拼成的，接著在表面筆塗上一層水性的白色補土膏，趁著補土膏未乾，用濕潤的毛巾抹掉表面的補土膏（而磚縫處的補土膏則保留了下來）。用這種材料和方法，也可以製作出非常真實的磚牆。

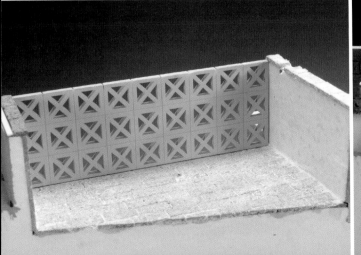
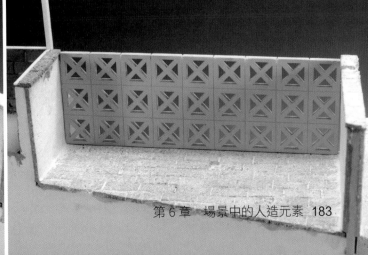

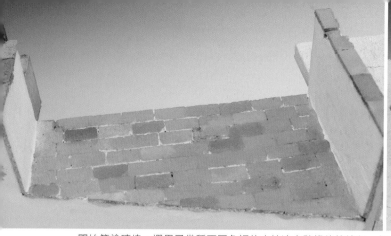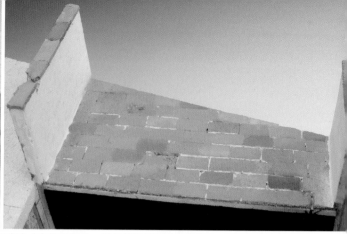

開始筆塗磚塊，選用了幾種不同色調的水性漆來隨機的筆塗每一個磚塊（有橙色調的、赭色調的以及棕色調的），筆塗時不要過塗到淺色的磚縫線處，如果萬一筆塗污染到了磚縫線，可以之後回過頭來，用淺色水性漆再次勾畫出磚縫線。

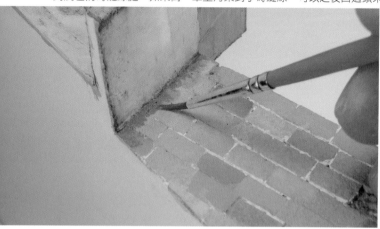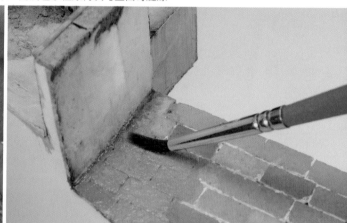

對於露台上的牆角（磚牆與地板的交接處），先筆塗少量的油畫顏料Abt.015陰影棕色和Abt.090工業土色，然後用乾淨的毛筆沾上少量AK 047將油畫顏料痕跡塗抹開。

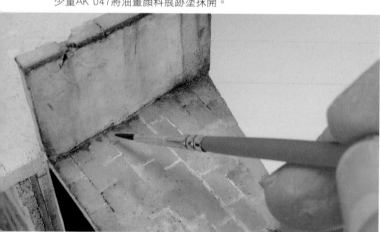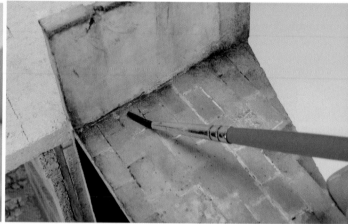

有選擇性的在一些角落和凹陷處（即最容易聚集積水和潮濕的地方），筆塗上AK 026（深色苔蘚痕跡效果液）和AK 027（淺色苔蘚痕跡效果液），然後用乾淨的毛筆沾上AK 047 White Spirit塗抹開效果液痕跡的邊緣。這種方法可以製作出角落和凹陷處聚集的苔蘚效果。

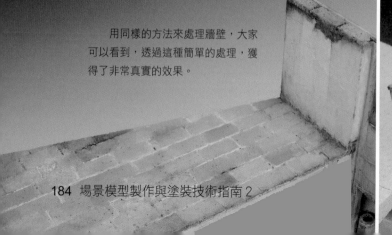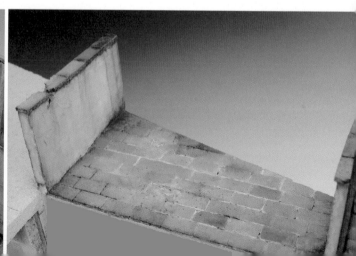

用同樣的方法來處理牆壁，大家可以看到，透過這種簡單的處理，獲得了非常真實的效果。

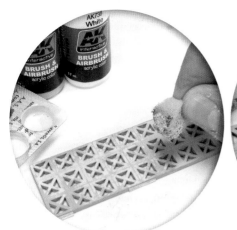

選擇白色和奶油色的水性漆，然後用海綿技法交替使用這兩種顏色，隨機的在煤渣磚護欄牆上進行「點」和「沾」，製作出斑駁的漆點，這種技法能夠為煤渣磚帶來一些紋理感。

接著用一支舊毛筆沾上適量的岩石灰色的水性漆，然後將它在牙籤上彈撥，在煤渣磚上製作出濺點，這種方法不僅可以為煤渣磚帶來額外的紋理，而且可以讓它的色調更加豐富。

最後用AK 121（伊拉克和阿富汗現代美軍戰車漬洗液）對煤渣磚護欄牆進行漬洗（目的是統一色調同時突出細節）。等漬洗液乾後，用乾淨的毛筆沾上AK 047 White Spirit將多餘的漬洗液痕跡抹開。

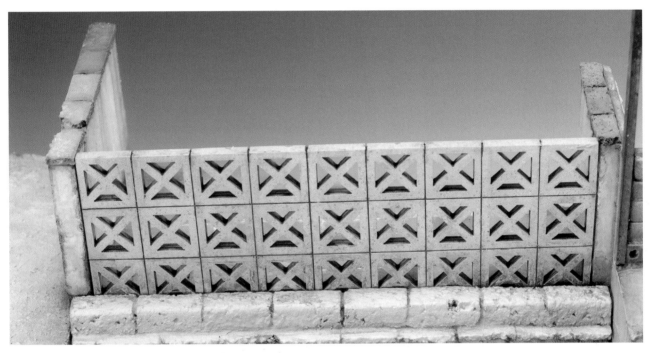

可以看到塗裝和舊化完成後的露台地板和煤渣磚護欄牆，它們非常真實。

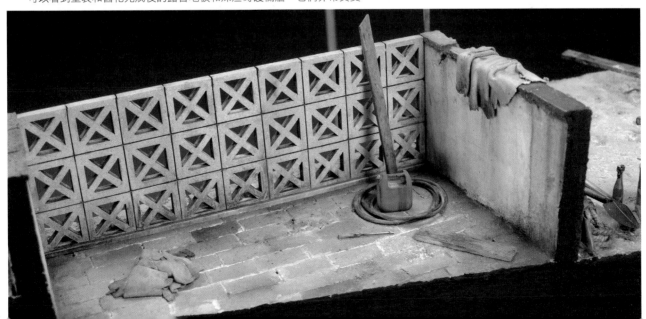

2. 水泥板露台

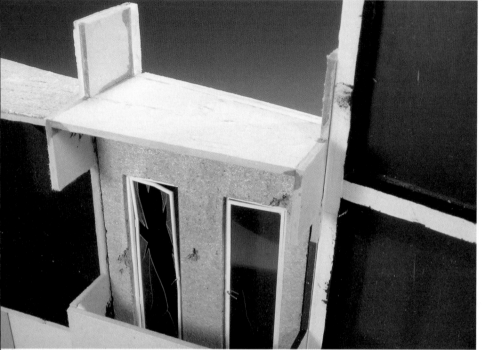

要製作水泥板露台，首先需要考慮哪一種材料能最好的模擬鋼筋混凝土的結構。製作水泥板露台的材料最好與製作建築物主體的材料一致。

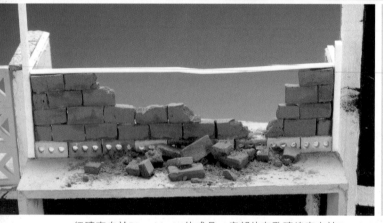

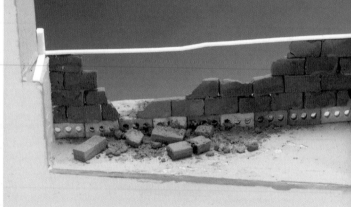

紅磚來自於Plus Model的成品，底部的有孔磚塊來自於Royal Model的成品，上部的金屬桿是用（聚苯乙烯）塑料膠條自製的。

為了模擬水泥板的色調，在岩石灰色的水性漆中加入了一點藍色的色調，然後將它筆塗到露台表面，筆塗時故意做出一些色調有所變化的不規則色塊，這樣可以模擬水泥乾燥過程不均的效果。

用補土膏來模擬水泥板效果，用顏料抹刀將補土膏平抹到露台表面。

用同樣的灰色調薄塗紅色的磚塊，讓磚塊和水泥板的色調得到統一。

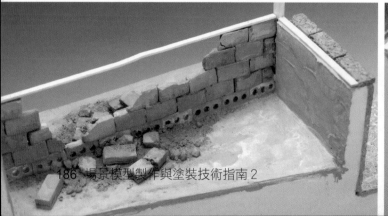

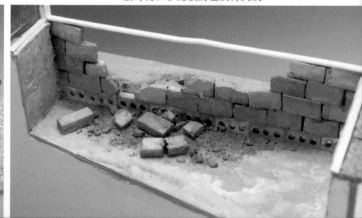

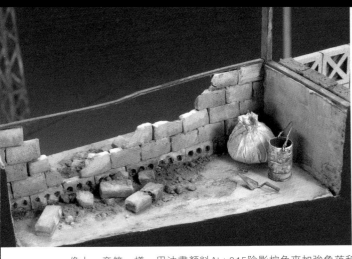 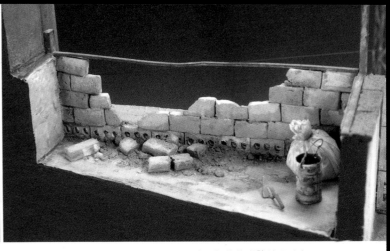

像上一章節一樣,用油畫顏料Abt.015陰影棕色來加強角落和凹陷處的陰影和深度感,接著用AK 026(深色苔蘚痕跡效果液)和AK 027(淺色苔蘚痕跡效果液)來製作出潮濕和積水處的苔蘚效果,豐富整個作品的色調。

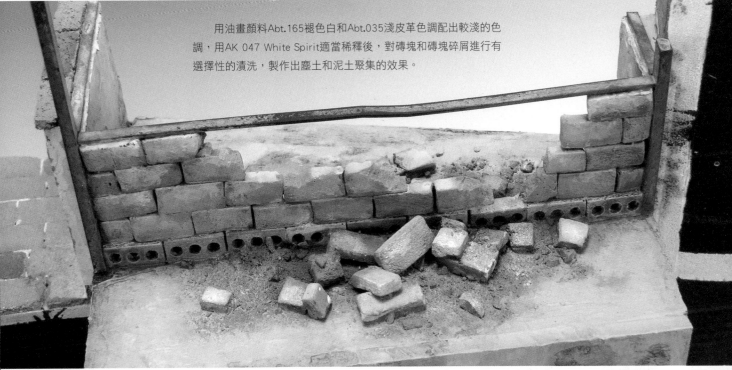

用油畫顏料Abt.165褪色白和Abt.035淺皮革色調配出較淺的色調,用AK 047 White Spirit適當稀釋後,對磚塊和磚塊碎屑進行有選擇性的漬洗,製作出塵土和泥土聚集的效果。

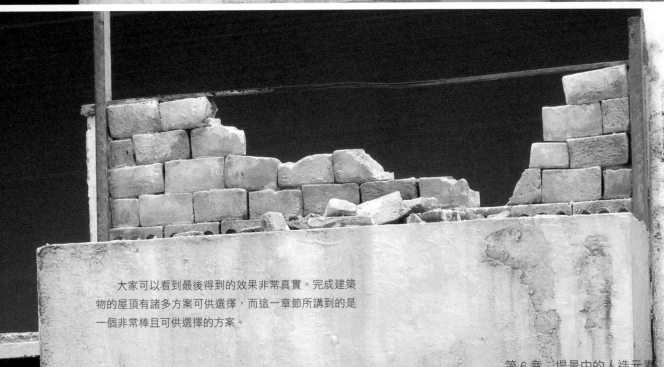

大家可以看到最後得到的效果非常真實。完成建築物的屋頂有諸多方案可供選擇,而這一章節所講到的是一個非常棒且可供選擇的方案。

3. 陽台

要製作這種小陽台，需要計劃一下如何製作伸出建築物主體的結構。選擇2毫米厚的紙板來搭建小陽台，因為它價格便宜且易於加工。

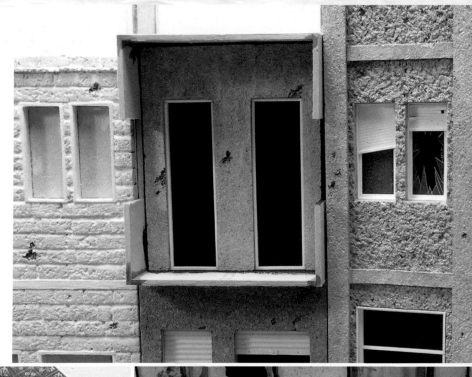

地板是按照實物尺寸縮印到紙板上的，由於是高分辨率打印機打印，所以具有逼真的細節，切割也非常方便。

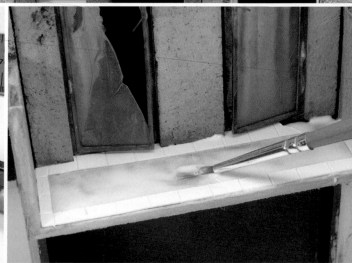

當確定好尺寸以後，將切割好的「瓷磚」鋪設到小陽台地板上，並且用白膠進行黏合固定。

將「瓷磚」壓實，直至它們牢固的黏合在地板上。大家可以發現有些瓷磚是破損且不完整的，這是在模擬瓷磚破裂或是缺損的效果。

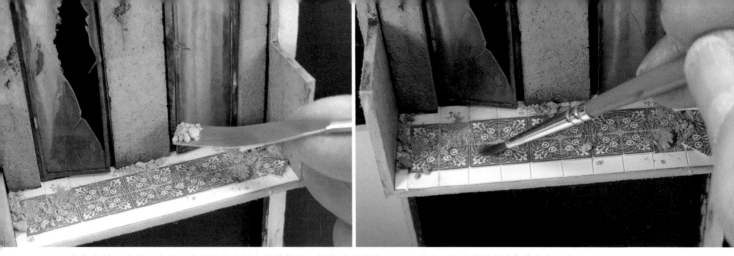

舊化之前，先將泥土和泥塊碎屑佈置到合適的位置，然後點上幾滴AK 118（碎石及沙礫固定液）將它們固定。

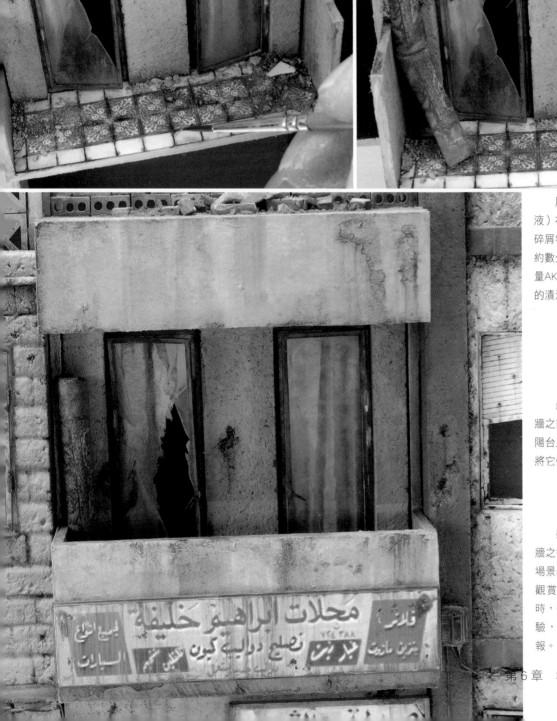

用AK 045（深褐色漬洗液）在瓷磚之間的縫隙以及泥塊碎屑等地方進行漬洗。待其乾燥約數分鐘，用乾淨的毛筆沾上少量AK 047 White Spirit，將多餘的漬洗痕跡抹掉。

最後，在放置小陽台的護欄牆之前，將佈置好所有放置在小陽台上的場景配件，並且用白膠將它們永遠地固定在那裡。

雖然在安裝好小陽台的護欄牆之後，之前做出的很多細節和場景小配件都會被擋住。但是當觀賞者從不同的角度欣賞場景時，仍然能夠得到非常真實的體驗，這將是我們努力付出的回報。

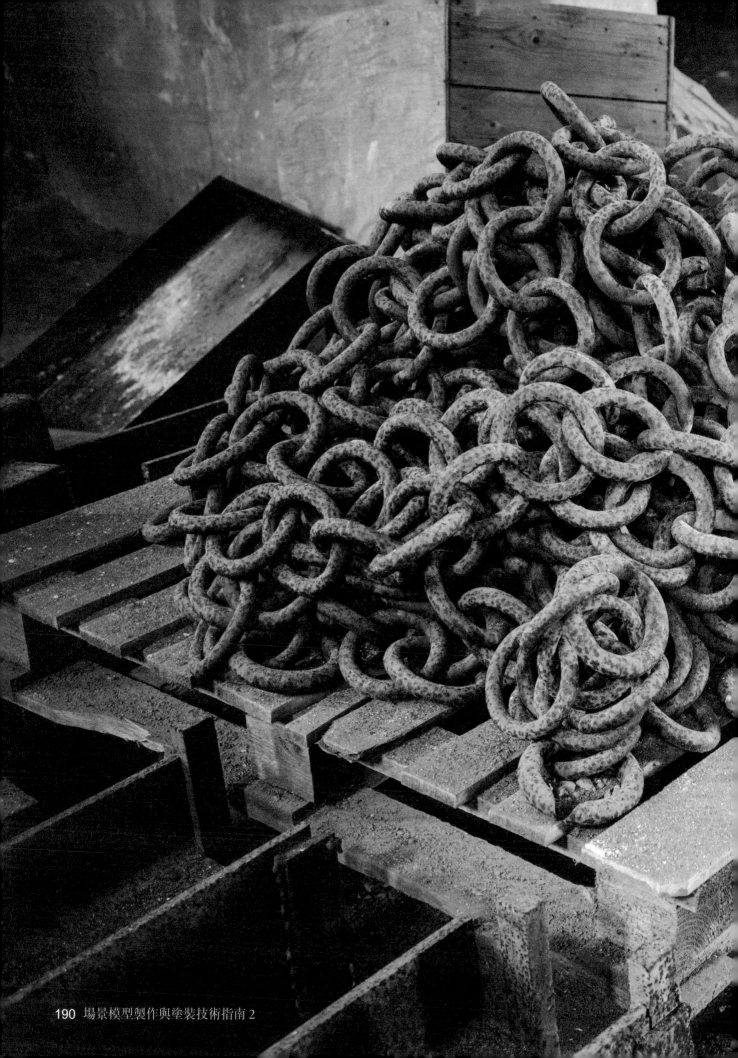

第7章　五花八門的雜項

　　開始這一章的講解時，場景作品已經基本上算完成了——地形的構建已經結束，植被也佈置完成，一些場景配件（比如路牌標識、路燈、電線杆等）都已經放置到位。那麼此時此刻，場景作品還缺什麼呢？

　　很顯然我們的場景作品還缺戰車和人物，基於本書的主題和目標，不會在這裡討論如何塗裝和舊化戰車。對於人物，將在本書相應的章節中討論如何合理地將人物佈置到整件場景地台和地形地台中。

　　但有一些場景配件在現實生活中十分常見，這一章的主題就是跟大家分享如何製作、塗裝和舊化這些場景配件，這裡也會以之前章節中所用到的技法為基礎。這些場景配件並不是主要的場景元素，但是它們的出現會讓整個場景更加吸引人，所以這些額外的付出和努力是絕對值得的。

　　這一章中重要的一點就是如何佈置這些場景配件，如何讓它們與整個場景作品融為一體。 當我們往任何場景模型中加入這些元素時，都要用到本章所講解到的知識和技巧。

- 地毯
- 澤西防撞墩
- 化工桶
- 木箱
- 飲料箱
- 海報和標語
- 織物（如窗簾等）
- 腳印
- 木板
- 防水帆布
- 自動售貨機
- 木製托盤
- 木柵欄

一、地毯

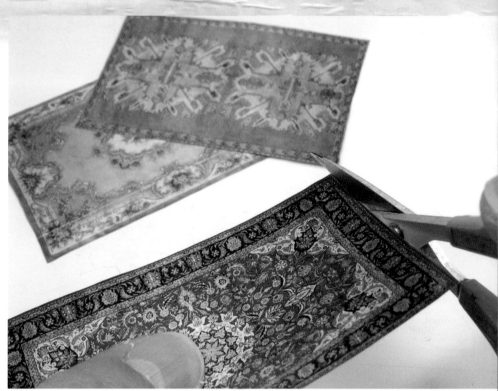

從介紹地毯的商品目錄中找到一張地毯圖案的照片，通常我們可以直接在商品目錄中找到需要的地毯圖案。它們圖案精細，比例大小也合適。也可以在網路上找到合適的圖片，然後在紙上打印出來（紙的厚度要合適），最後將它仔細的剪切下來就可以了。

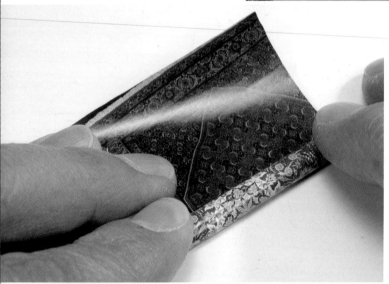

在這一範例中，將為大家製作一個捲起來的地毯，並且倚靠在牆旁。因為長期傾斜著倚靠，地毯卷的中間部分都有些彎折了。首先將剪切好的地毯捲曲起來。

為了讓地毯卷保持捲曲的狀態，同時讓它足夠堅韌以承受之後舊化的操作，將地毯卷展開，內表面塗上白膠，然後再捲曲起來塑形並固定。

等白膠完全乾透後，為地毯卷整體筆塗上AK 183超級消光透明清漆，這樣可以去除掉地毯紙張上光澤的外觀。大家可以看到地毯卷稍微彎曲了一下並塑形固定，這是因為地毯卷長期傾斜著倚靠，由於重力作用它的中間部分會有一定的彎折。

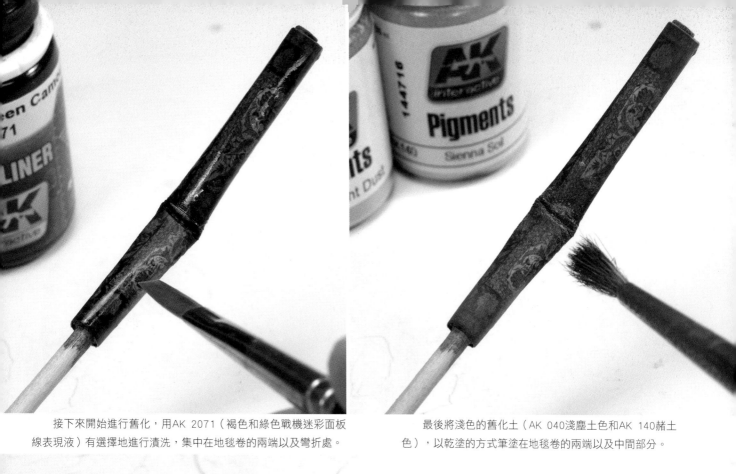

接下來開始進行舊化，用AK 2071（褐色和綠色戰機迷彩面板線表現液）有選擇地進行漬洗，集中在地毯卷的兩端以及彎折處。

最後將淺色的舊化土（AK 040淺塵土色和AK 140赭土色），以乾塗的方式筆塗在地毯卷的兩端以及中間部分。

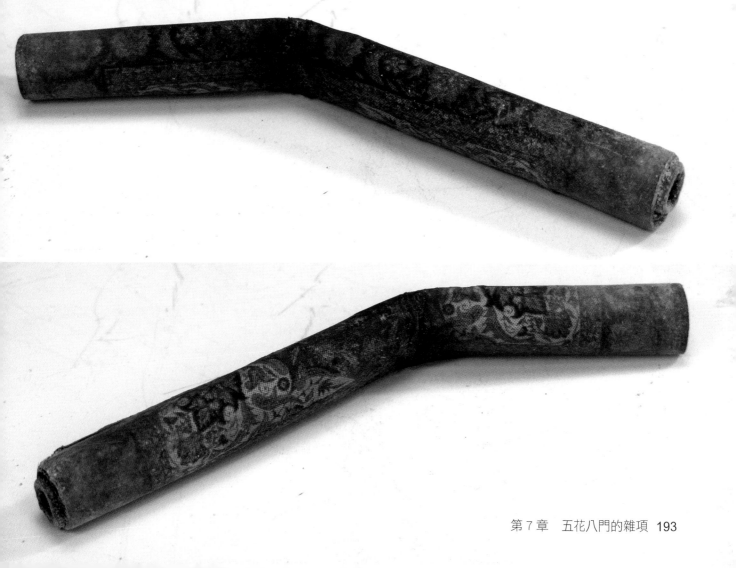

二、新澤西防撞墩

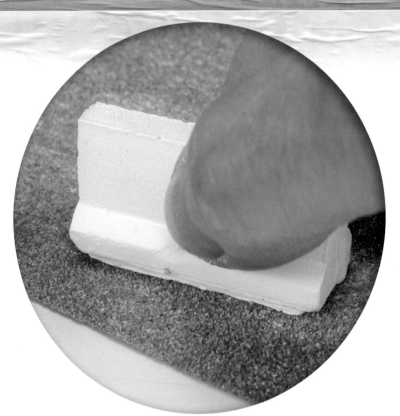

　　這是一款「新澤西防撞墩」樹脂件翻模後獲得的石膏件，以下簡稱「防撞墩」。對於模擬混凝土結構而言，石膏件比樹脂件具有更大的優勢。將石膏防撞墩的底部盡量打磨平整，這樣它可以正確穩固的立在場景中。

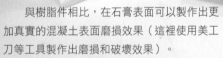

　　與樹脂件相比，在石膏表面可以製作出更加真實的混凝土表面磨損效果（這裡使用美工刀等工具製作出磨損和破壞效果）。

　　選用水性漆AK 784淺灰木色和AK 787中灰木色（一種是偏岩石灰的色調，一種是偏灰棕色的色調），交替使用這兩種顏色，用海綿技法隨機的在防撞墩表面製作出斑駁的漆點。這種方法可以很好的模擬混凝土防撞墩的色調和紋理。

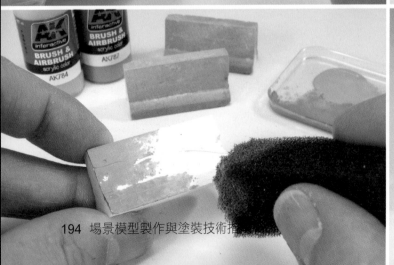

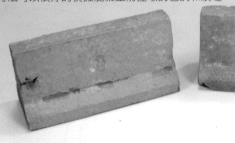

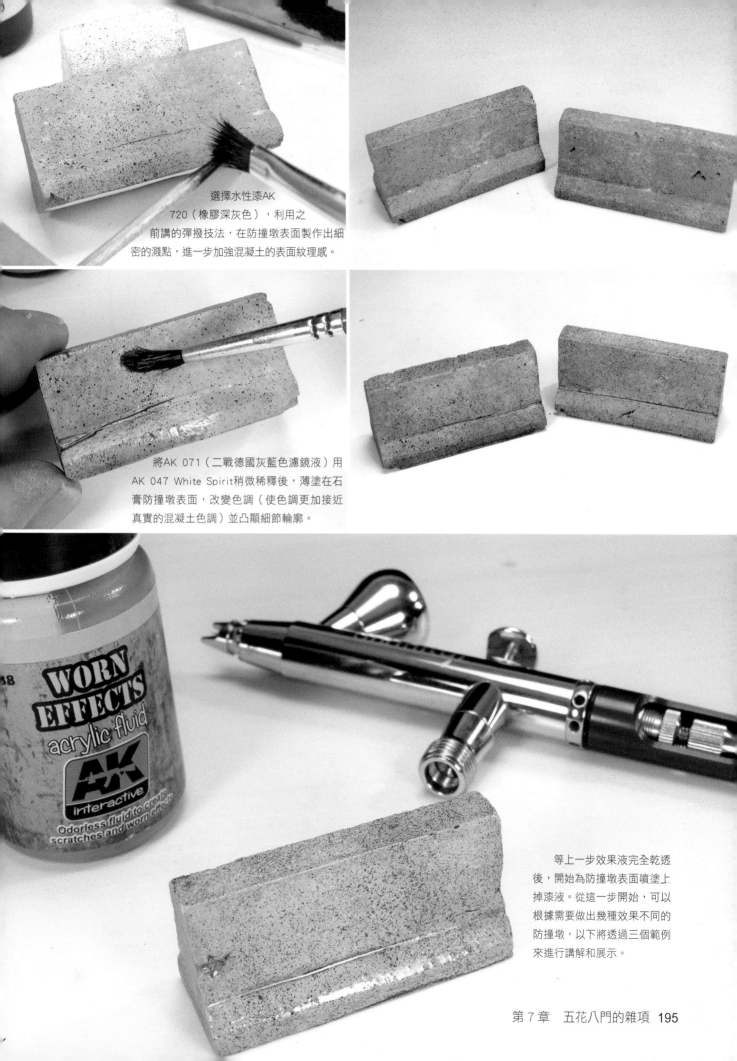

選擇水性漆AK
720（橡膠深灰色），利用之
前講的彈撥技法，在防撞墩表面製作出細
密的濺點，進一步加強混凝土的表面紋理感。

將AK 071（二戰德國灰藍色濾鏡液）用
AK 047 White Spirit稍微稀釋後，薄塗在石
膏防撞墩表面，改變色調（使色調更加接近
真實的混凝土色調）並凸顯細節輪廓。

等上一步效果液完全乾透
後，開始為防撞墩表面噴塗上
掉漆液。從這一步開始，可以
根據需要做出幾種效果不同的
防撞墩，以下將透過三個範例
來進行講解和展示。

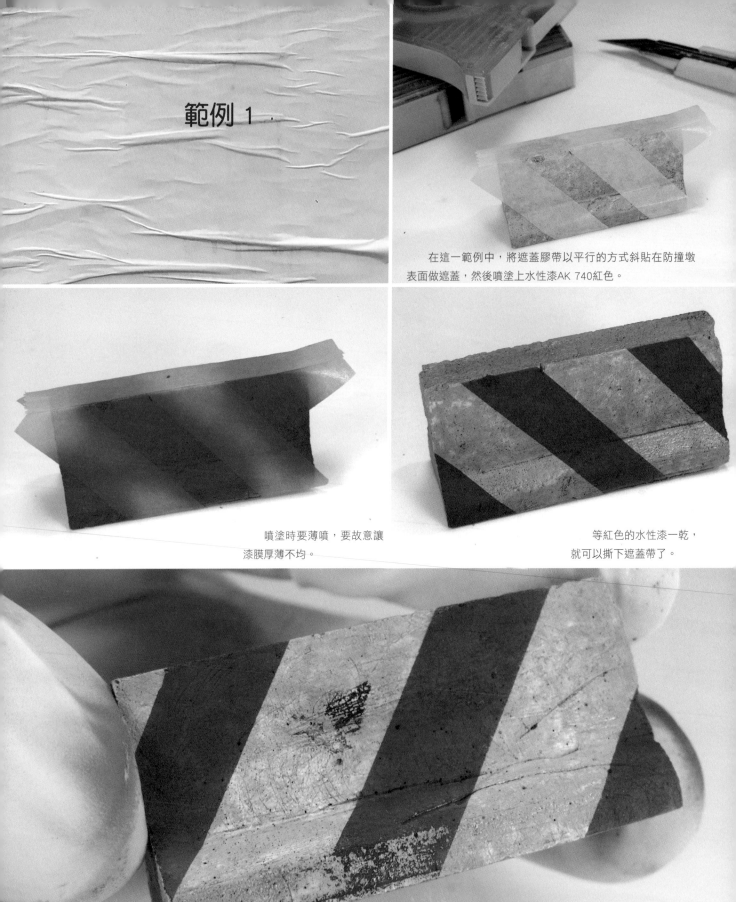

範例 1

在這一範例中，將遮蓋膠帶以平行的方式斜貼在防撞墩表面做遮蓋，然後噴塗上水性漆AK 740紅色。

噴塗時要薄噴，要故意讓漆膜厚薄不均。

等紅色的水性漆一乾，就可以撕下遮蓋帶了。

接著用乾淨且舊而硬的毛筆沾上適量的清水，在表面抹蹭，直至獲得滿意的漆膜剝落效果。

範例 2

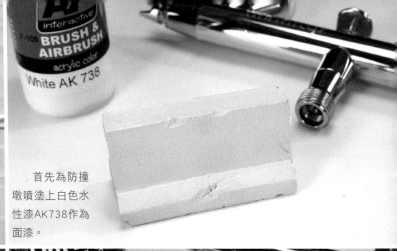

首先為防撞墩噴塗上白色水性漆AK738作為面漆。

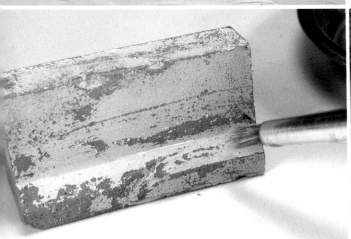

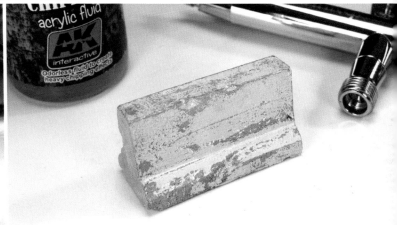

然後用乾淨且舊而硬的毛筆沾上適量的清水，在表面塗抹，直至獲得滿意的掉漆效果，接著用紙巾沾乾表面，並薄噴2～3層AK 183超級消光透明清漆做保護。

等上一步漆膜乾透後，為表面薄噴上2～3層AK 089重度掉漆液。噴塗掉漆液時，最開始會發現噴塗上的掉漆不均勻，呈現凹凸不平的外觀，不用擔心，大約15～30分鐘，掉漆液乾了之後，就會發現掉漆液層非常平整了。

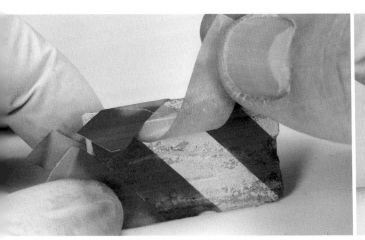

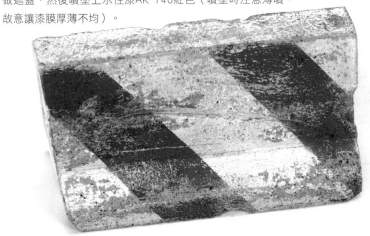

像之前一樣，將遮蓋膠帶以平行的方式斜貼在防撞墩表面做遮蓋，然後噴塗上水性漆AK 740紅色（噴塗時注意薄噴，故意讓漆膜厚薄不均）。

等表面的漆膜一乾（約15分鐘），就撕掉遮蓋帶，然後立即用清水潤濕表面，用硬毛毛筆和牙籤等工具，在表面製作出各種豐富的掉漆和刮蹭效果。

大家可以看到，範例 2 中獲得的效果與範例1有明顯的不同。

範例 3

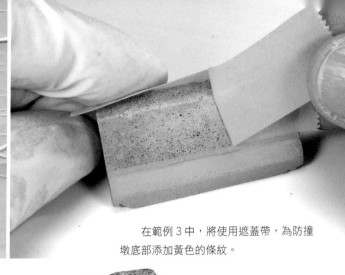

在範例 3 中,將使用遮蓋帶,為防撞墩底部添加黃色的條紋。

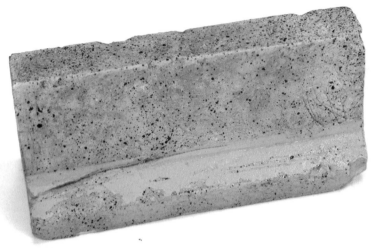

還是像之前一樣,在黃色的條紋上製作出豐富的掉漆和刮蹭效果。

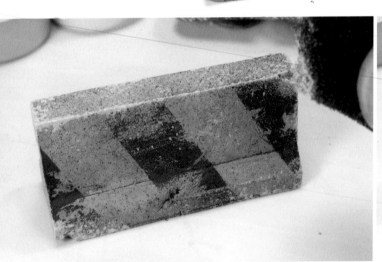

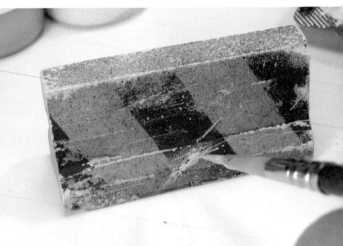

而對於另一個防撞墩,製作出傾斜且平行的紅色條紋,然後像之前一樣製作出掉漆和刮蹭效果。用AK 786(淺灰棕木色)與AK 738(白色)調配出非常淺的混凝土灰色,然後用海綿沾上這種淺灰色,在紙巾上沾乾海綿上大部分顏料,接著用海綿在稜角和凸起處進行「點」和「沾」,製作出斑駁的淺色漆點。並用細毛筆沾上這種淺灰色,描畫出劃痕和更精細的漆點。這裡所表現的效果是表面的混凝土破損後,露出了下面深層的淺色調的混凝土。

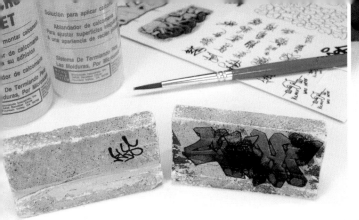

市面上有一些塗鴉圖案的水貼，將它們應用在防撞墩上，會帶來意想不到的視覺吸引力。

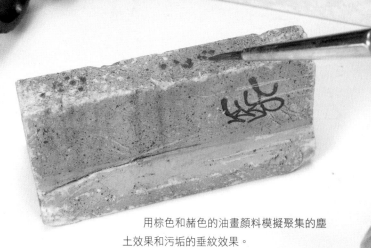

用棕色和赭色的油畫顏料模擬聚集的塵土效果和污垢的垂紋效果。

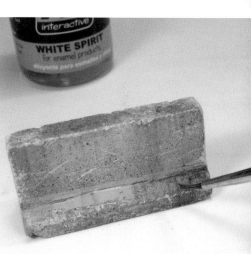

像之前章節中所講的一樣，用乾淨的毛筆沾上AK 047 White Spirit，塗抹開這些筆塗的油畫顏料痕跡。

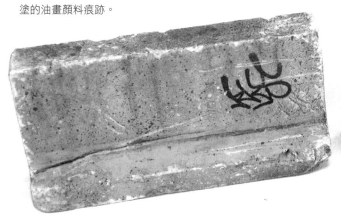

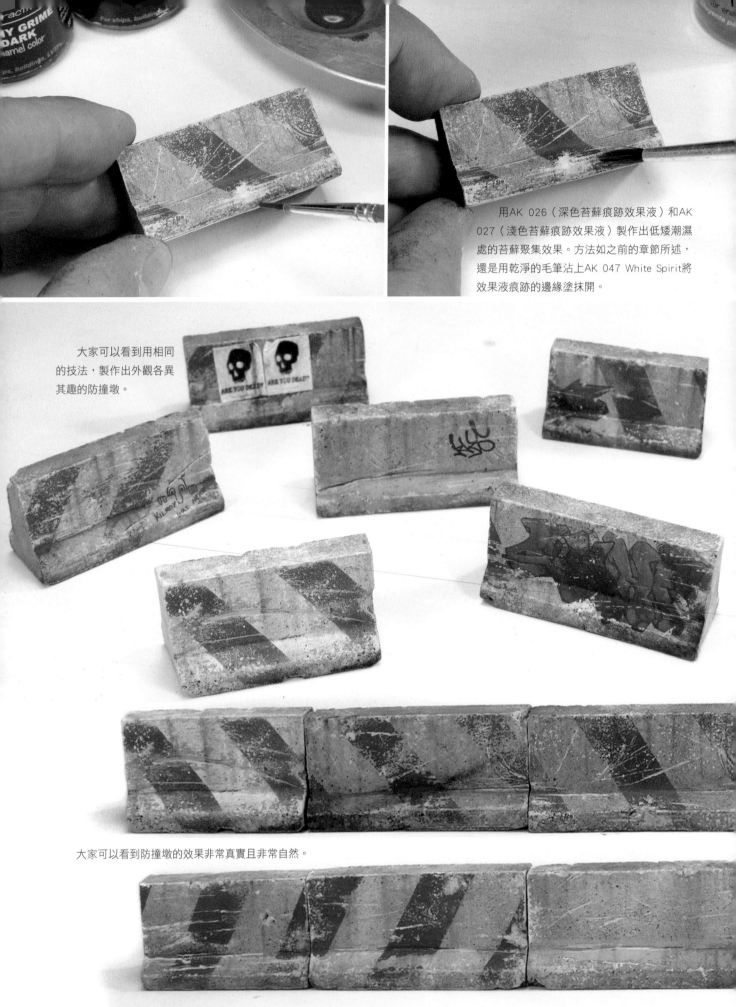

用AK 026（深色苔蘚痕跡效果液）和AK 027（淺色苔蘚痕跡效果液）製作出低矮潮濕處的苔蘚聚集效果。方法如之前的章節所述，還是用乾淨的毛筆沾上AK 047 White Spirit將效果液痕跡的邊緣塗抹開。

大家可以看到用相同的技法，製作出外觀各異其趣的防撞墩。

大家可以看到防撞墩的效果非常真實且非常自然。

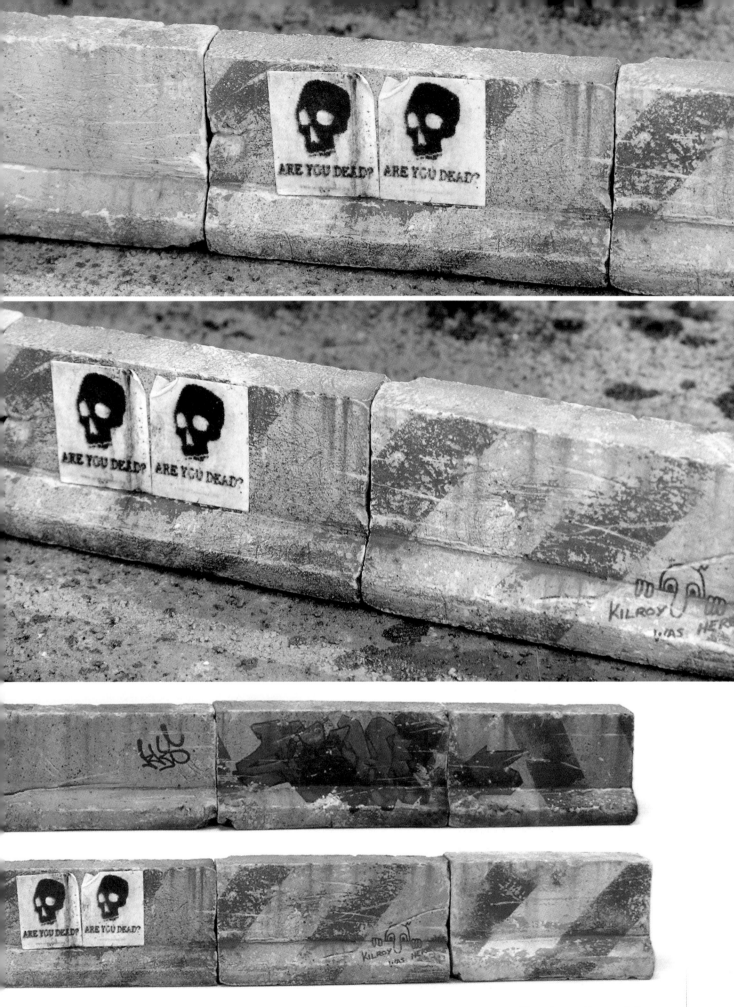

選擇一個化工桶的樹脂件，首先在表面均勻的噴塗上藍色的田宮水性漆。

接著為化工桶的頂蓋用筆塗上黑色。

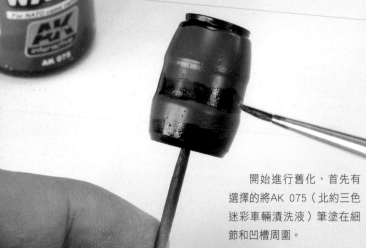

開始進行舊化，首先有選擇的將AK 075（北約三色迷彩車輛漬洗液）筆塗在細節和凹槽周圍。

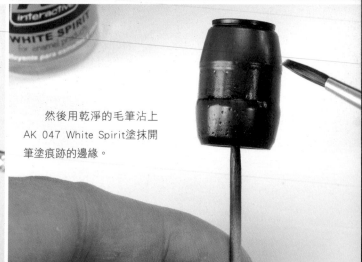

然後用乾淨的毛筆沾上AK 047 White Spirit塗抹開筆塗痕跡的邊緣。

將AK 023（深色泥漿效果液）和AK 016（新鮮泥漿效果液）以適當的比例混合，然後用AK 047 White Spirit稀釋到鮮牛奶濃度，用不小於0.3毫米口徑的噴筆，為化工桶的底部、水平區域以及容易積灰的角落噴塗上這種深色的塵土效果。

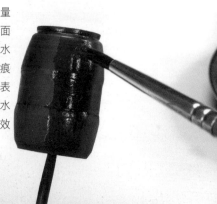

用乾淨的毛筆沾上少量AK 047 White Spirit，在表面從上往下垂直的掃過，在水平面上塗抹開一些效果液痕跡，模擬雨水沖刷化工桶表面塵土形成的效果，以及水平面上塵土沉積聚集的效果。

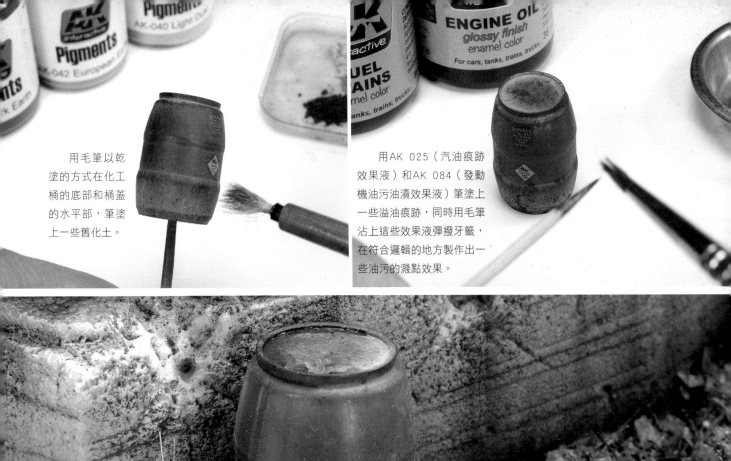

用毛筆以乾塗的方式在化工桶的底部和桶蓋的水平部，筆塗上一些舊化土。

用AK 025（汽油痕跡效果液）和AK 084（發動機油污油漬效果液）筆塗上一些溢油痕跡，同時用毛筆沾上這些效果液彈撥牙籤，在符合邏輯的地方製作出一些油污的濺點效果。

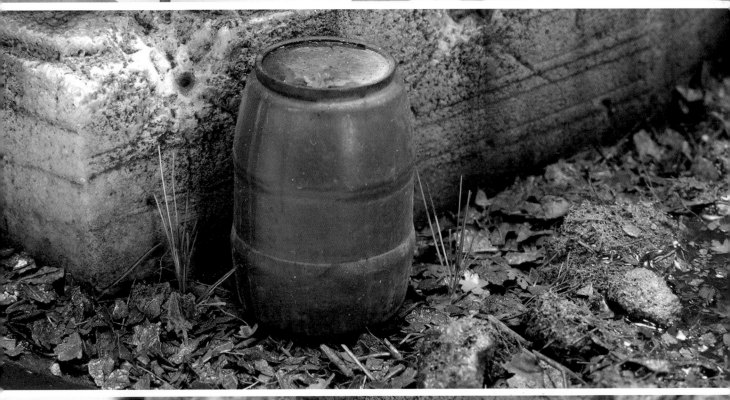

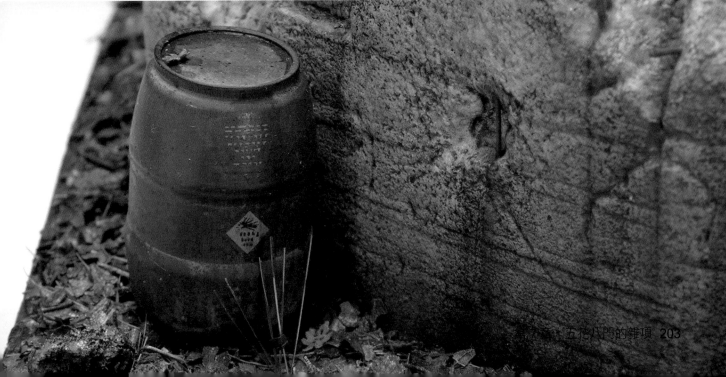

四、木箱

木箱在很多場景模型中都十分常見。這裡為大家進行示範的木箱是樹脂件，有很多品牌都出過這種樹脂木箱。

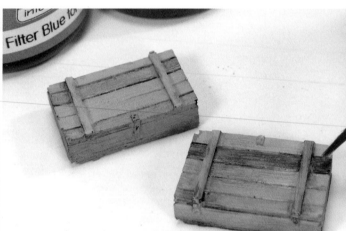

基礎色是用AK 786淺灰棕木色和AK 778新鮮木樁斷面色調配出來的，為木箱噴塗上調配好的基礎色。

對於第二組木箱，用AK 262（塗裝棕色木頭效果的濾鏡液）或AK 261（塗裝木頭效果的淺色濾鏡液）選擇性地對一些區域進行薄塗。

對第一組木箱，用AK 071（二戰德國灰藍色濾鏡液）或AK 076（現代北約戰車濾鏡液）選擇性地對一些區域進行薄塗。

將AK 263（塗裝木色效果的專用漬洗液）用AK 047 White Spirit稍微稀釋後，對第一組和第二組木箱的角落、縫隙和凹陷等處進行精細滲線。

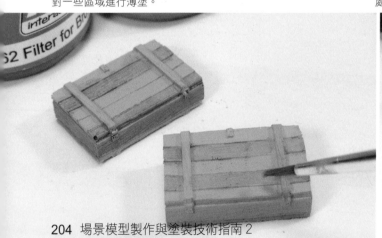

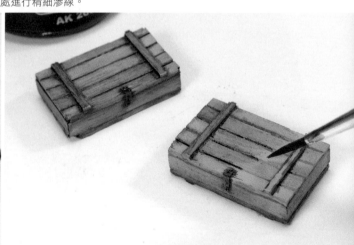

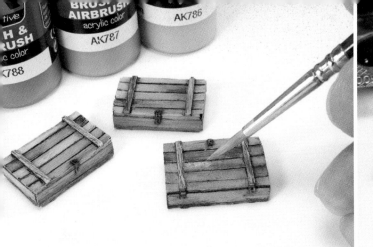
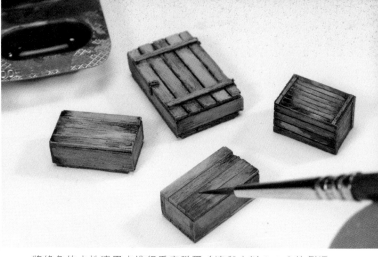

用AK 786淺灰棕木色、AK 787中灰木色、AK 788中棕木色調配出需要的淺棕色和沙色的色調，用水稍微稀釋後，對凸起的細節和木片的邊緣進行勾勒。有一點非常重要，那就是進行精細筆塗時，毛筆上的顏料不可以沾得太多。

將綠色的水性漆用水進行重度稀釋（漆與水以1：8比例混合），然後用毛筆有選擇的在一些區域進行薄塗，製作出豐富有趣的對比。

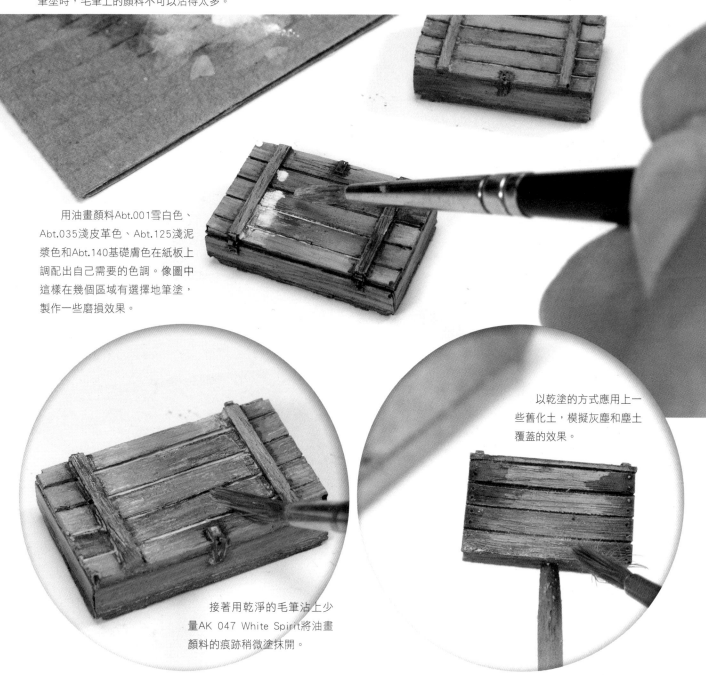

用油畫顏料Abt.001雪白色、Abt.035淺皮革色、Abt.125淺泥漿色和Abt.140基礎膚色在紙板上調配出自己需要的色調。像圖中這樣在幾個區域有選擇地筆塗，製作一些磨損效果。

以乾塗的方式應用上一些舊化土，模擬灰塵和塵土覆蓋的效果。

接著用乾淨的毛筆沾上少量AK 047 White Spirit將油畫顏料的痕跡稍微塗抹開。

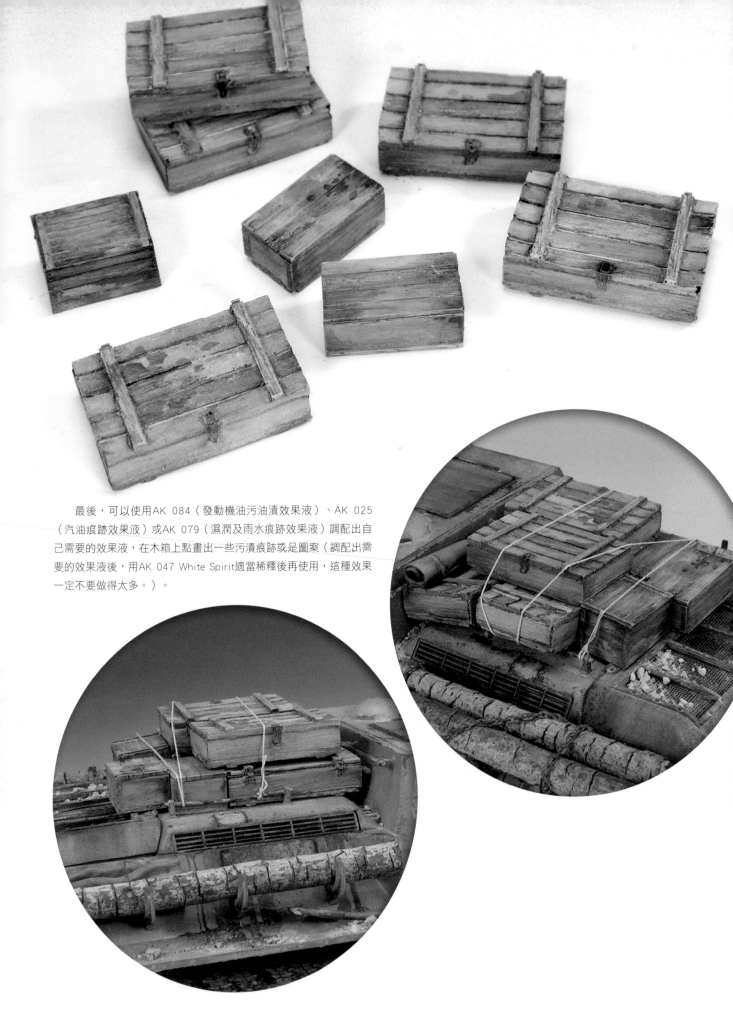

最後，可以使用AK 084（發動機油污油漬效果液）、AK 025
（汽油痕跡效果液）或AK 079（濕潤及雨水痕跡效果液）調配出自
己需要的效果液，在木箱上點畫出一些污漬痕跡或是圖案（調配出需
要的效果液後，用AK 047 White Spirit適當稀釋後再使用，這種效果
一定不要做得太多。）。

五、飲料箱

也許最有趣的場景配件看起來並不是最起眼的,但它在現實生活中的用途一定是非常獨特的。這種塑料飲料箱如果佈置在場景中,觀賞者們一定不會對它熟視無睹。首先用美工刀將商標黏貼處的塑料表面刮得粗糙一些。

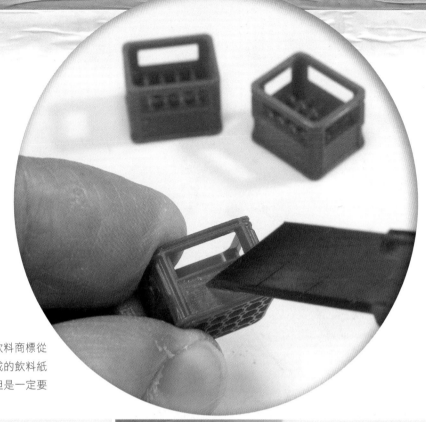

直接利用現成的飲料紙箱套件,將飲料商標從套件紙片上切割下來。如果沒有這種現成的飲料紙箱套件,可以用彩色打印機打印出來,但是一定要把握好合適的尺寸和比例。

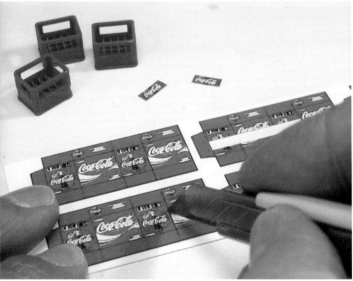

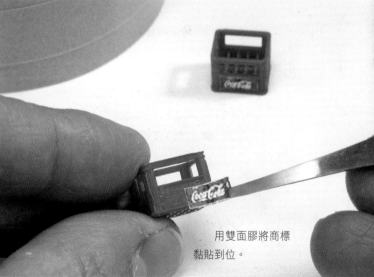

用雙面膠將商標黏貼到位。

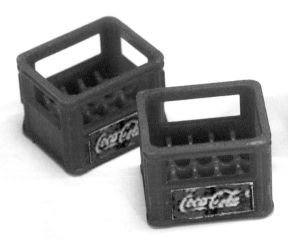

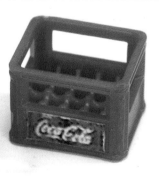

現在飲料箱就可以開始進行舊化了。是不是很簡單?

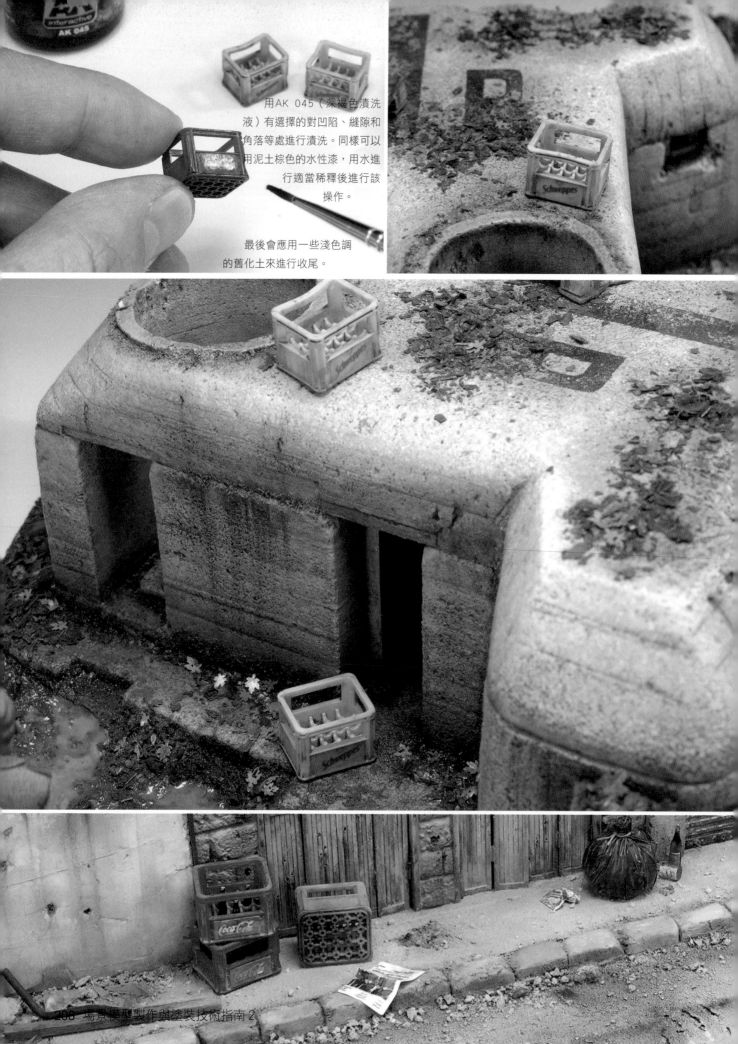

用AK 045（深褐色漬洗液）有選擇的對凹陷、縫隙和角落等處進行漬洗。同樣可以用泥土棕色的水性漆，用水進行適當稀釋後進行該操作。

最後會應用一些淺色調的舊化土來進行收尾。

六、海報和標語

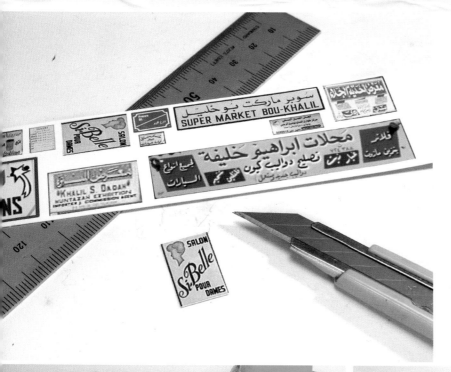

對於這種簡單的場景配件，我們
需要的是打印好的「海報和標語」以
及一些塑料片。

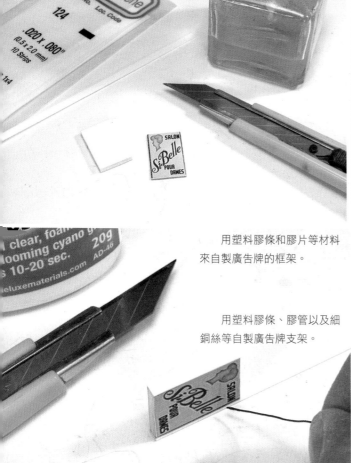

將海報和標語剪切下來
後，黏貼到一塊尺寸稍微大一
點的塑料片上。接著用砂紙打
磨塊將塑料片打磨到與海報和
標語的邊緣對齊。

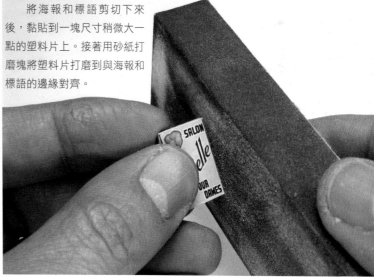

用塑料膠條和膠片等材料
來自製廣告牌的框架。

用塑料膠條、膠管以及細
銅絲等自製廣告牌支架。

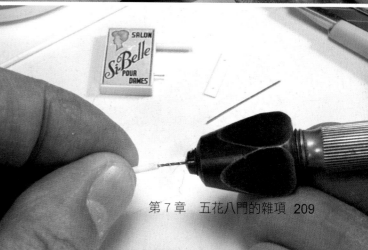

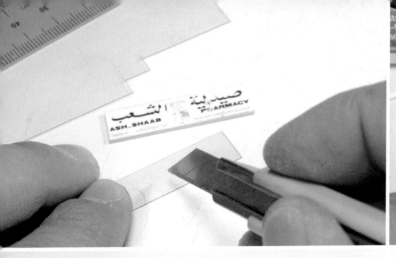

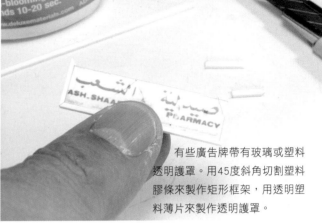

有些廣告牌帶有玻璃或塑料透明護罩。用45度斜角切割塑料膠條來製作矩形框架,用透明塑料薄片來製作透明護罩。

我用以上簡單的方法,製作出各式各樣的海報和標語牌。

塗裝和舊化完畢,讓我們對比一下前後的效果,現在這些海報和標語牌非常真實,放在場景中將大大的增加整個場景的真實感。現在為大家演示如何塗裝和舊化鐵製標識牌。

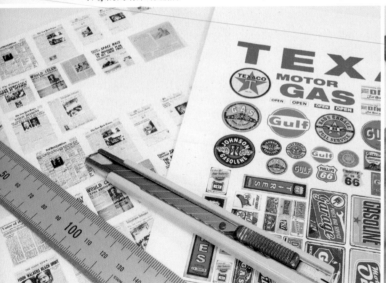

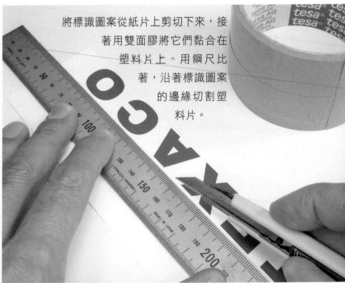

將標識圖案從紙片上剪切下來,接著用雙面膠將它們黏合在塑料片上,用鋼尺比著,沿著標識圖案的邊緣切割塑料片。

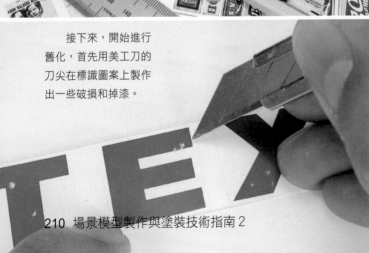

接下來,開始進行舊化,首先用美工刀的刀尖在標識圖案上製作出一些破損和掉漆。

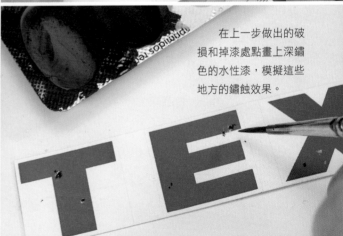

在上一步做出的破損和掉漆處點畫上深鏽色的水性漆,模擬這些地方的鏽蝕效果。

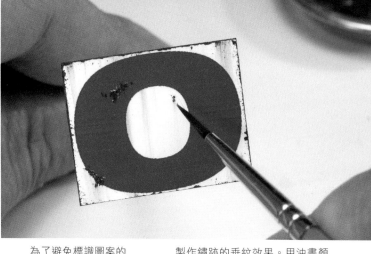

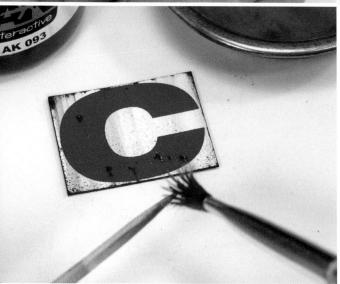

為了避免標識圖案的邊緣呈現出紙片的質感，用海綿技法為紙片的邊緣製作出斑駁的鏽跡。

用一支毛筆沾上少量 AK 093（戰車內部漬洗液）在牙籤上彈撥，製作出一些細密的濺點效果。

製作鏽跡的垂紋效果。用油畫顏料Abt.080（棕色漬洗色）與AK 013（鏽跡垂紋效果液）調配出自己需要的鏽色，首先有選擇性地在標識牌的上緣以及一些破損掉漆處淺淺地畫上一些從上往下的垂直線條，然後用乾淨的毛筆沾上少量AK 047 White Spirit，從上往下溫柔且垂直地拖曳和掃過，製作出鏽跡的垂紋效果（效果完成後建議薄噴兩層AK 183超級消光透明清漆做保護）。

用AK 074（北約車輛雨痕效果液）在標識牌的上緣畫一些從上往下的垂直線條，然後用乾淨且沾有少量AK 047 White Spirit的毛筆，從上往下垂直地拖曳和掃過，製作出污垢的垂紋效果。

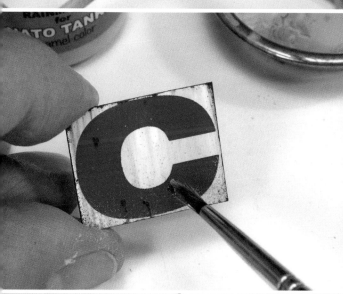

將字母牌一個個黏貼到更大的背景板上，接著用AK 045（深褐色漬洗液）對字母牌的邊緣進行精細滲線，勾勒出字母牌的細節和輪廓。

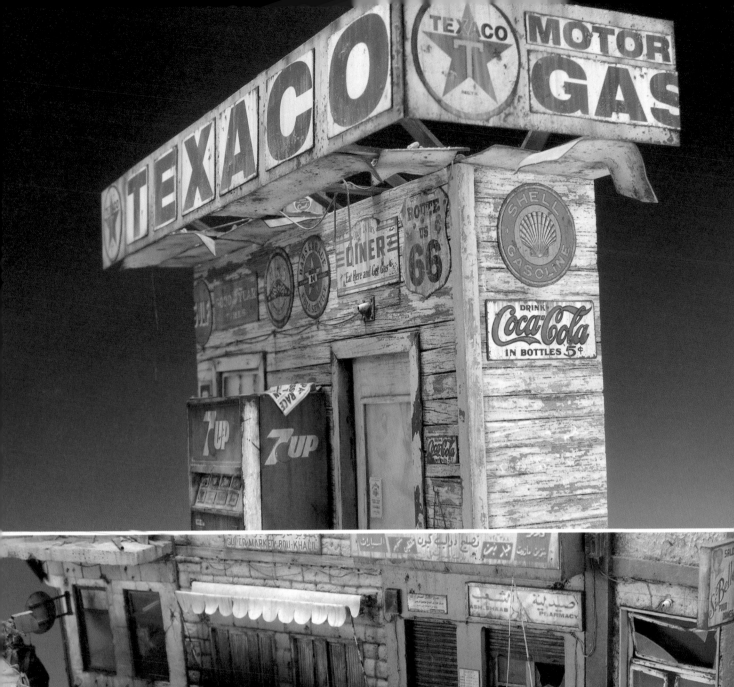

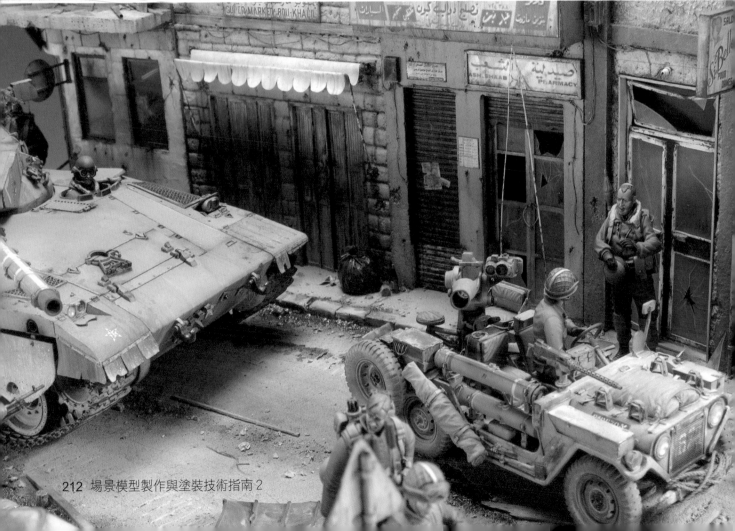

七、織物（如窗簾等）

這裡將以窗簾為切入點講解如何製作場景中典型的織物，只需要用紙巾和白膠就可以製作窗簾了。按照窗簾的尺寸切割出一塊矩形的紙巾，然後在「窗簾」上摺疊出一些規則的「手風琴皺摺」。

將窗簾置於門框內或窗框內，然後用白膠進行黏合。

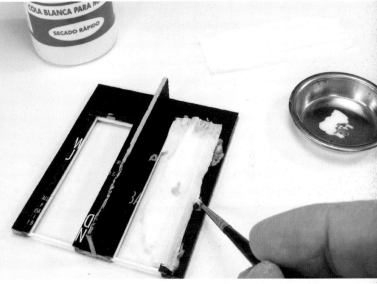

等白膠乾透後，將水性漆稍微稀釋後筆塗在紙巾上作為基礎色。水性漆中的水分將紙巾變得皺摺，以此來模擬織物纖維的質感。

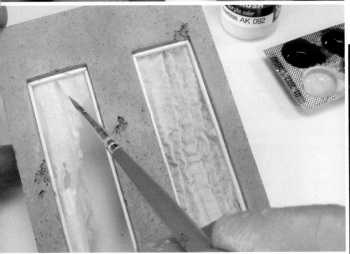

用不同色調的油畫顏料製作出陰影、污垢的垂紋和褪色等效果，讓窗簾看起來像使用了很久似的。

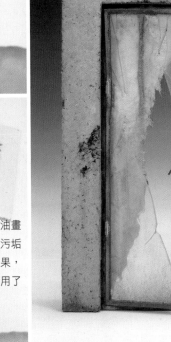

八、腳印

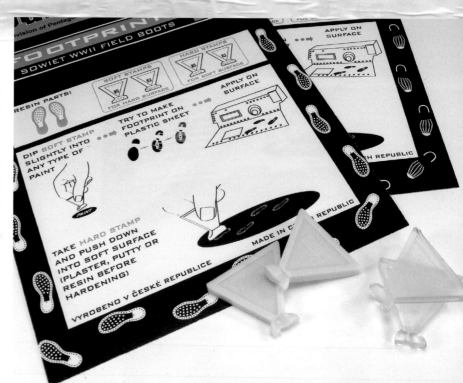

　　腳印絕不是簡單的場景配件，如果應用得當，它將為場景帶來引人注目的亮點。市面上有現成的腳印印章，當然也可以直接用士兵的鞋子來製作腳印。製作腳印的印章有軟質和硬質的，分別適用於不同的表面。

　　根據不同的場景設定，可以是泥土腳印、泥漿腳印甚至是油漆腳印。這裡將示範用稀釋的琺瑯顏料和軟質腳印印章來製作場景中的腳印。

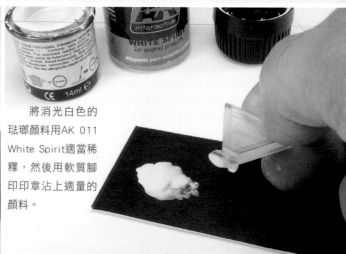

將消光白色的琺瑯顏料用AK 011 White Spirit適當稀釋，然後用軟質腳印印章沾上適量的顏料。

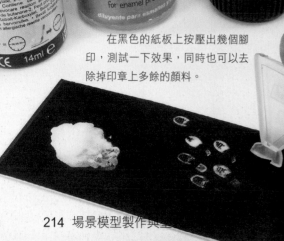

在黑色的紙板上按壓出幾個腳印，測試一下效果，同時也可以去除掉印章上多餘的顏料。

然後在場景模型中符合邏輯的地方少量的按壓出幾個腳印。

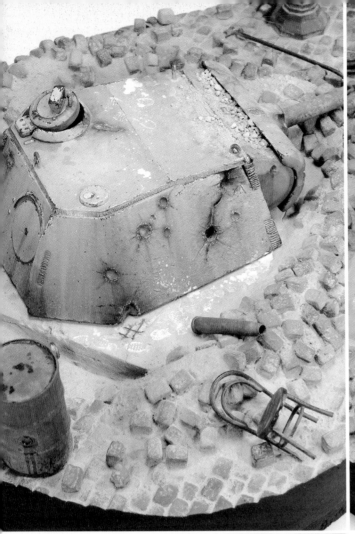

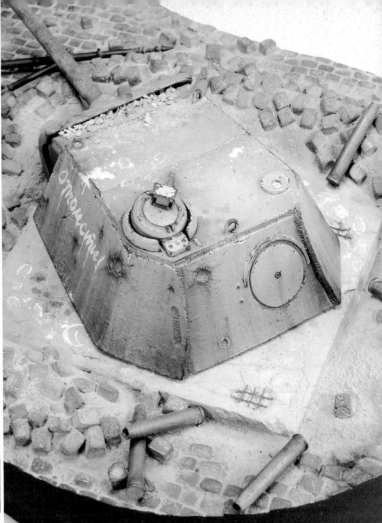

要在場景中泥濘的地面上製作腳印，需要用到硬質的腳印印章。趁著「泥漿」未乾，用印章在需要的地方按壓出腳印。

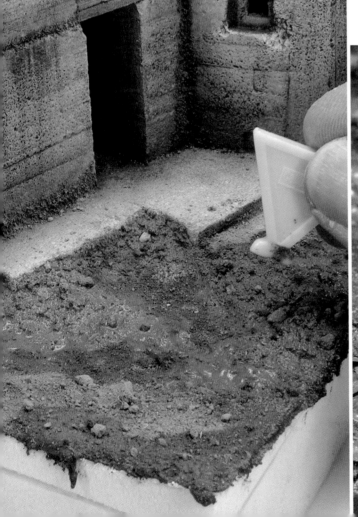

九、木板

木板是另一個可以在場景中添加的配件，它製作簡單，沒有複雜的組裝過程。可以使用任何大小的木板，這裡用的是製作帆船模型的木板。將木板切割出合適的尺寸。首先為木板淺淺的筆塗上灰色或是棕色的水性漆。

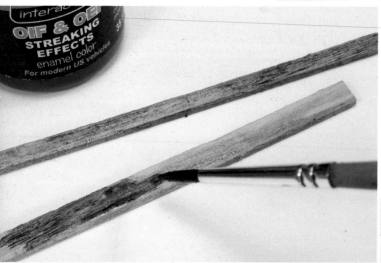

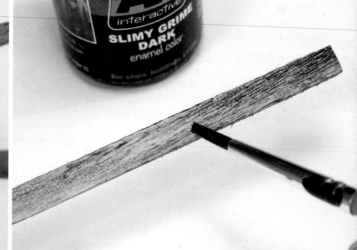

用AK 123（美軍伊拉克戰車垂紋效果液）進行漬洗凸顯木紋。

如果要製作潮濕環境中的木板，可以選用AK 026（深色苔蘚痕跡效果液）和AK 027（淺色苔蘚痕跡效果液）有選擇的在一些區域進行薄塗或漬洗。

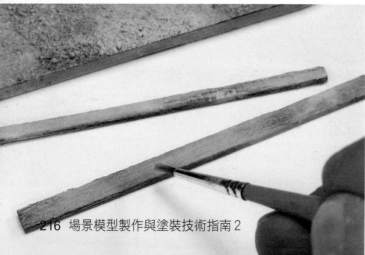

以乾塗的方式少量且隨機的應用不同色調的舊化土，建議淺色調、中間色調和深色調的舊化土交替使用，製作出色調的變化。

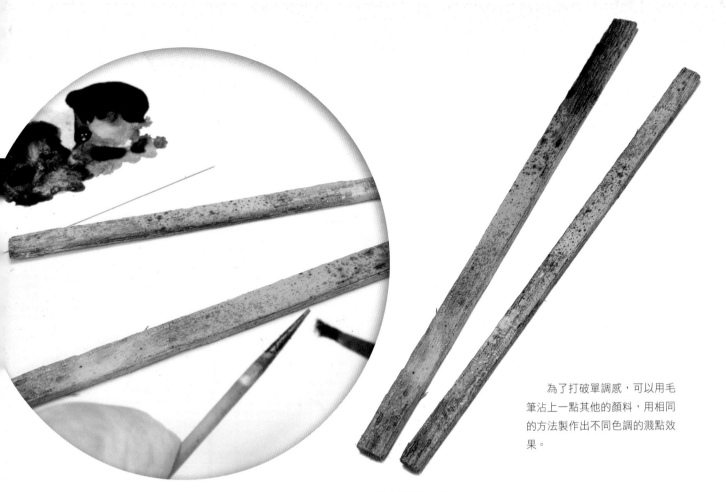

為了打破單調感，可以用毛
筆沾上一點其他的顏料，用相同
的方法製作出不同色調的濺點效
果。

最後將油畫顏料Abt.160（發動機油脂色）用AK 047 White Spirit稍微稀釋後，用
毛筆沾上顏料在牙籤上彈撥，製作出一些濺點和油污效果。

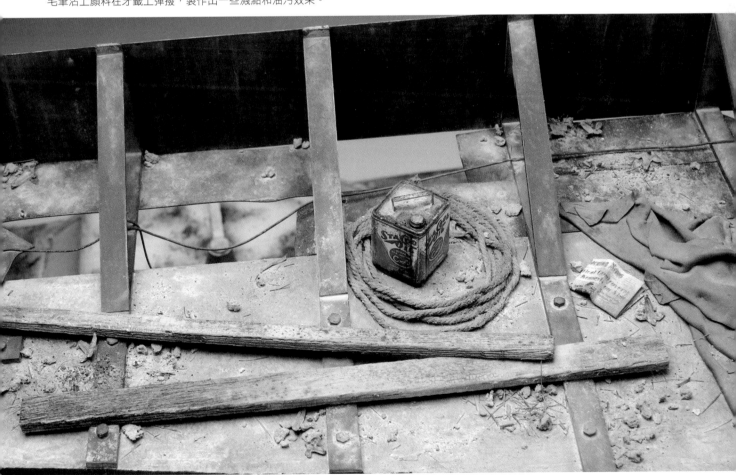

十、防水帆布

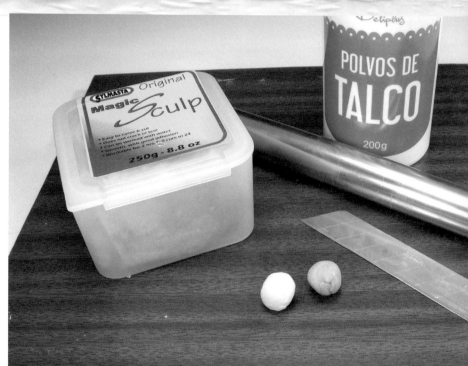

這是另一個十分常見的場景配件——防水帆布,製作它並不困難,但需要花費一點時間和精力。這裡要製作的是捲起來的帆布,使用的材料和工具是:AB補土、滑石粉、美工刀片、一塊木板工作台和一個表面光滑的硬質圓棍(作用類似於擀麵杖)。

將AB補土的A份和B份按1:1混合,用手充分揉勻。(建議雙手事先沾點水再進行揉搓,以免AB補土在手上黏得到處都是。)

在木板工作台上撒一些滑石粉,這樣用圓棍擀補土皮時,補土不會黏到木板上。

用圓棍擀出非常薄的補土皮,接著用美工刀切割出矩形的薄補土皮。

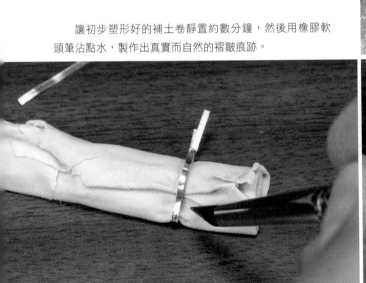

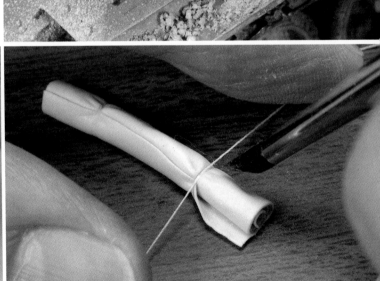

如果想製作捲起來的帆布，可以像圖中這樣，在毛筆的幫助下將補土皮捲成卷。

如果要獲得合適的外形與模型表面契合，可以將補土卷置入模型表面塑形（為了避免尚未硬化的補土卷黏到模型表面，可以事先用一點點水潤濕模型表面）。

讓初步塑形好的補土卷靜置約數分鐘，然後用橡膠軟頭筆沾點水，製作出真實而自然的褶皺痕跡。

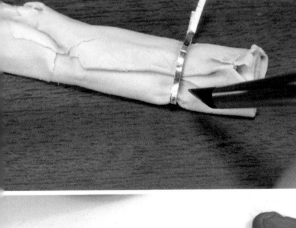

當AB補土完全乾透，就可以開始進行塗裝了，用毛筆為整張帆布筆塗上水性漆作為基礎色。

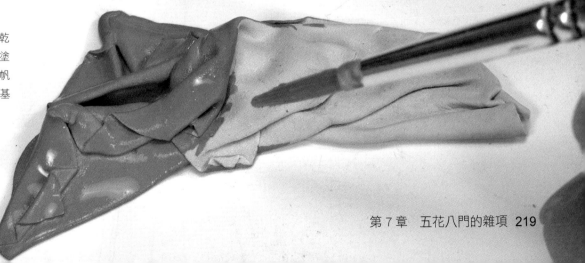

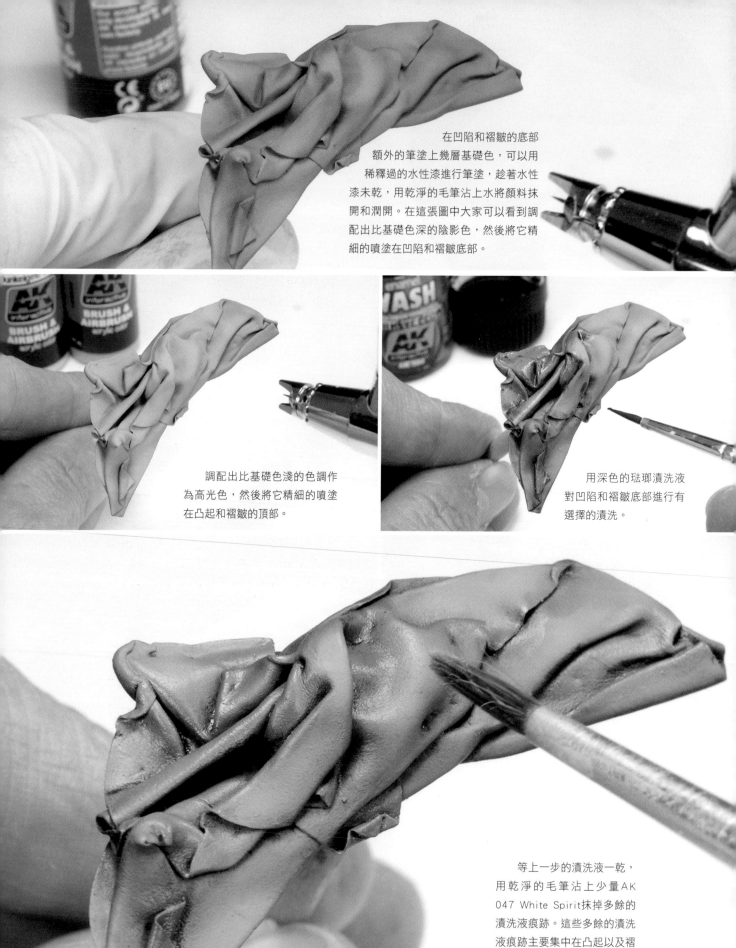

在凹陷和褶皺的底部額外的筆塗上幾層基礎色，可以用稀釋過的水性漆進行筆塗，趁著水性漆未乾，用乾淨的毛筆沾上水將顏料抹開和潤開。在這張圖中大家可以看到調配出比基礎色深的陰影色，然後將它精細的噴塗在凹陷和褶皺底部。

調配出比基礎色淺的色調作為高光色，然後將它精細的噴塗在凸起和褶皺的頂部。

用深色的琺瑯漬洗液對凹陷和褶皺底部進行有選擇的漬洗。

等上一步的漬洗液一乾，用乾淨的毛筆沾上少量AK 047 White Spirit抹掉多餘的漬洗液痕跡。這些多餘的漬洗液痕跡主要集中在凸起以及褶皺的頂部。

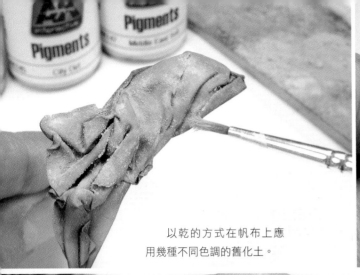

以乾的方式在帆布上應
用幾種不同色調的舊化土。

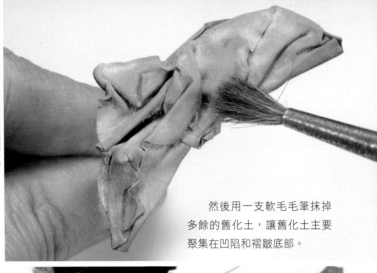

然後用一支軟毛毛筆抹掉
多餘的舊化土，讓舊化土主要
聚集在凹陷和褶皺底部。

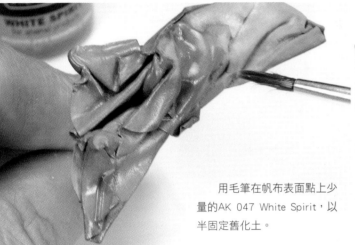

用毛筆在帆布表面點上少
量的AK 047 White Spirit，以
半固定舊化土。

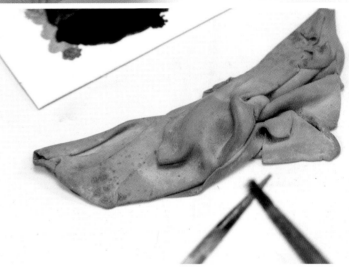

最後將油畫顏料Abt.160（發動機油脂色）用AK 047 White
Spirit稍微稀釋後，用毛筆沾上顏料在牙籤上彈撥，製作出一些濺
點和油污效果，同時也用毛筆點畫出少量油污痕跡。

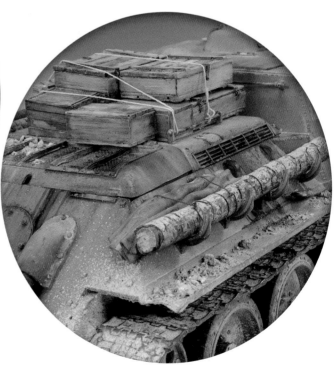

十一、自動售貨機

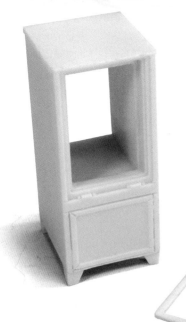

自動售貨機這類場景元素在很多情況下並不會出現,但是在城市場景中,加入這種元素,往往能為整個作品增色不少。接下來將為大家展示如何製作與塗裝舊化自動售貨機。

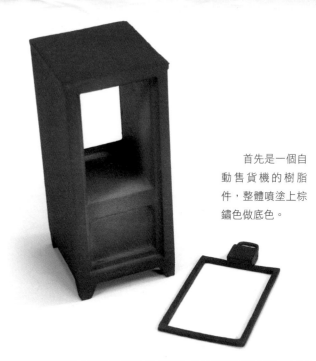

首先是一個自動售貨機的樹脂件,整體噴塗上棕鏽色做底色。

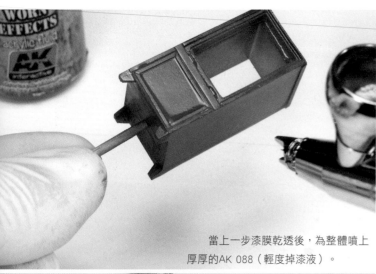

當上一步漆膜乾透後,為整體噴上厚厚的AK 088(輕度掉漆液)。

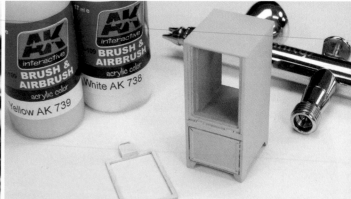

用AK 738白色與AK 739黃色調配出需要的黃白色作為面漆色,薄噴在板件表面。對於自動售貨機的門框,塗上白色的水性漆,這樣可以增加與主體的對比。

用乾淨的硬毛毛筆沾上水,在自動售貨機表面抹蹭,製作出刮擦和掉漆效果。要注意這種效果往往出現在邊角以及凸起的部位,因為在日常生活中這些部位容易受到碰撞和刮蹭。

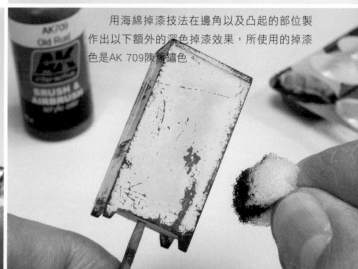

用海綿掉漆技法在邊角以及凸起的部位製作出以下額外的深色掉漆效果,所使用的掉漆色是AK 709陳舊鏽色。

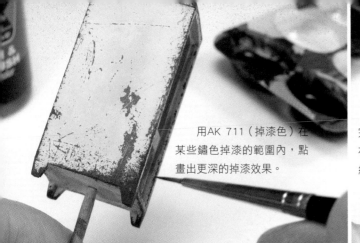

用AK 711（掉漆色）在某些鏽色掉漆的範圍內，點畫出更深的掉漆效果。

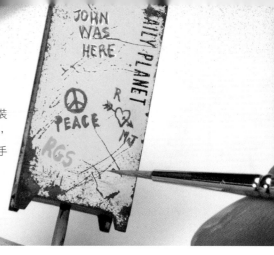

當自動售貨機組裝完畢並貼好了水貼後，在表面用不同的顏色手繪出一些塗鴉。

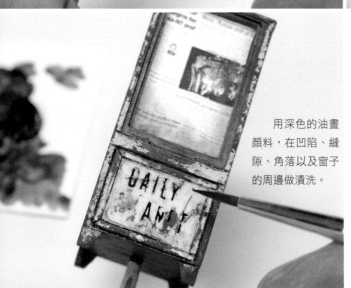

用深色的油畫顏料，在凹陷、縫隙、角落以及窗子的周邊做漬洗。

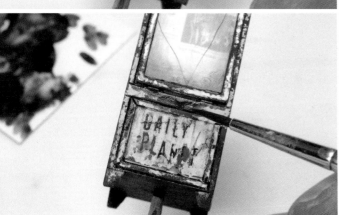

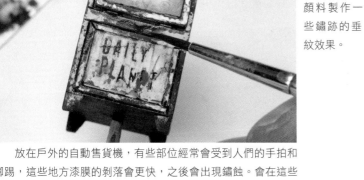

放在戶外的自動售貨機，有些部位經常會受到人們的手拍和腳踢，這些地方漆膜的剝落會更快，之後會出現鏽蝕。會在這些地方應用更多的鏽色油畫顏料和琺瑯舊化產品。

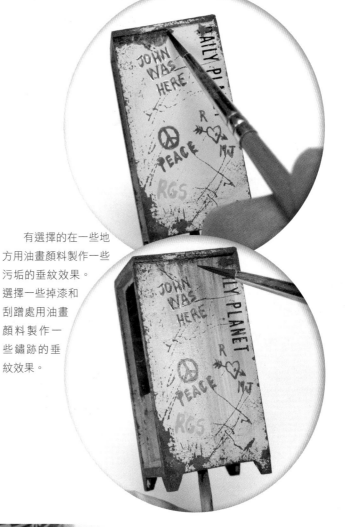

有選擇的在一些地方用油畫顏料製作一些污垢的垂紋效果。選擇一些掉漆和刮蹭處用油畫顏料製作一些鏽跡的垂紋效果。

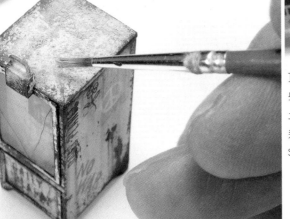

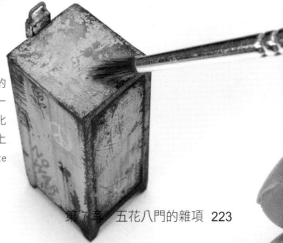

在自動售貨機的頂部和下方應用上一些不同色調的舊化土，效果滿意後點上幾滴AK 047 White Spirit做半固定。

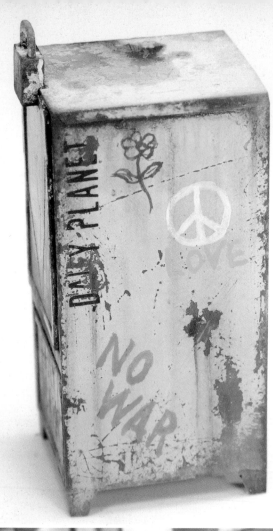
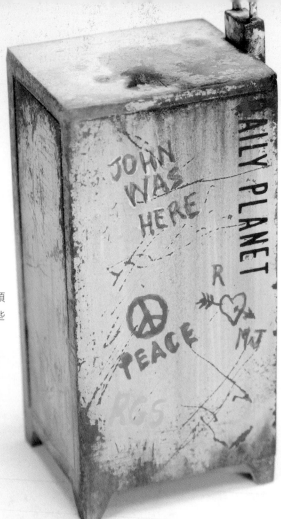

在自動售貨機的頂部水平板上製作出一些油污效果。

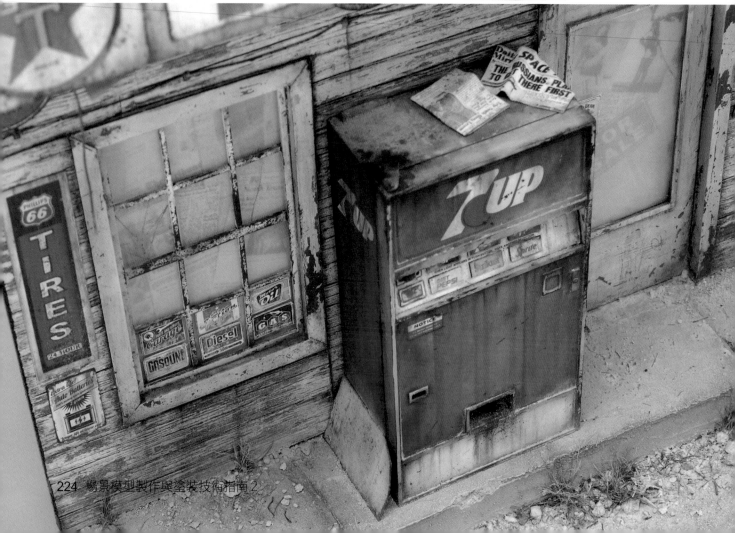

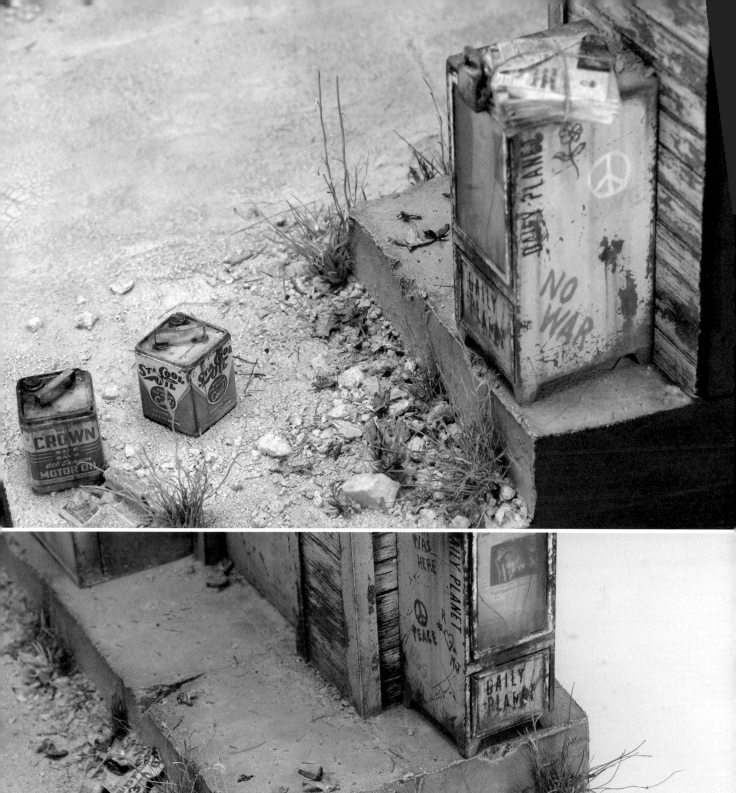

十二、木製托盤

木製托盤是一個現代場景元素，它非常適合於不同類型的現代場景，將它置入場景中也非常方便。這裡用到的是木製托盤樹脂件，但是同樣可以用木片製作出自己需要的木製托盤。首先為木製托盤樹脂件整體噴塗上淺色調的木色（用水性漆AK779基礎木色以及AK 778新鮮木樁斷面色調配出來）。

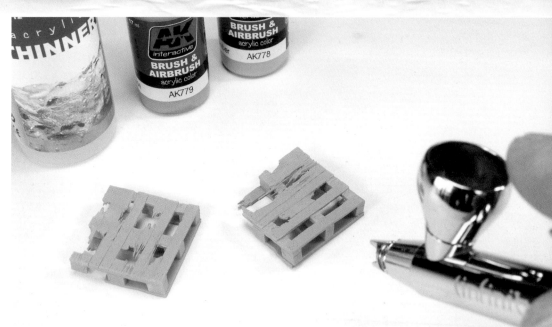

有選擇的為一些木片筆塗上不同的木色色調（AK 562木頭木色套裝1中有多種不同的木色色調可供選擇）。

選擇AK 261（淺色木頭效果的濾鏡液）或AK 262（塗裝棕色木頭效果的濾鏡液）對木製托盤進行薄塗。

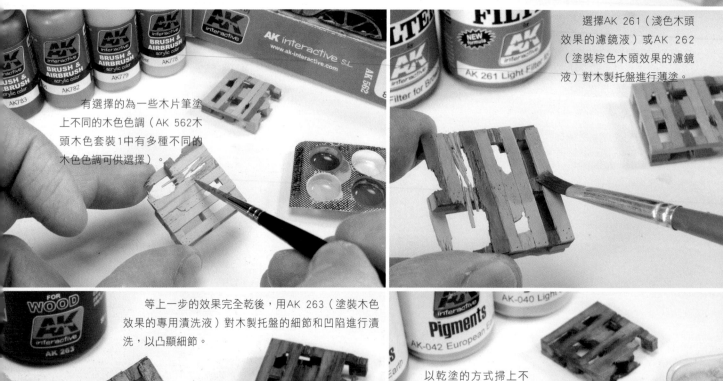

等上一步的效果完全乾後，用AK 263（塗裝木色效果的專用漬洗液）對木製托盤的細節和凹陷進行漬洗，以凸顯細節。

以乾塗的方式掃上不同色調的舊化土，接著點上幾滴AK 047 White Spirit做半固定。

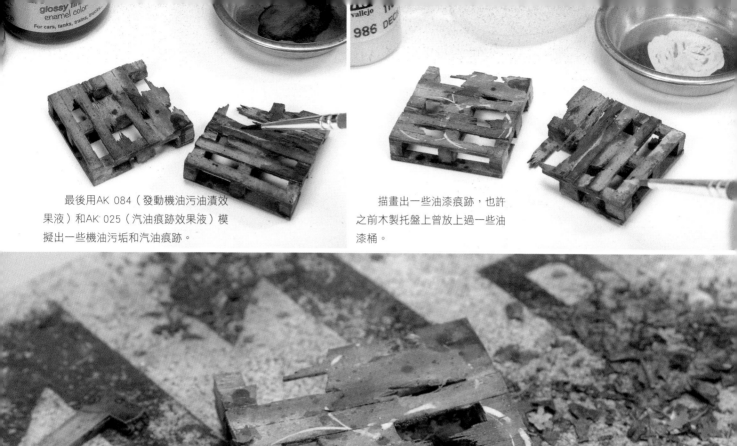

最後用AK 084（發動機油污油漬效果液）和AK 025（汽油痕跡效果液）模擬出一些機油污垢和汽油痕跡。

描畫出一些油漆痕跡，也許之前木製托盤上曾放上過一些油漆桶。

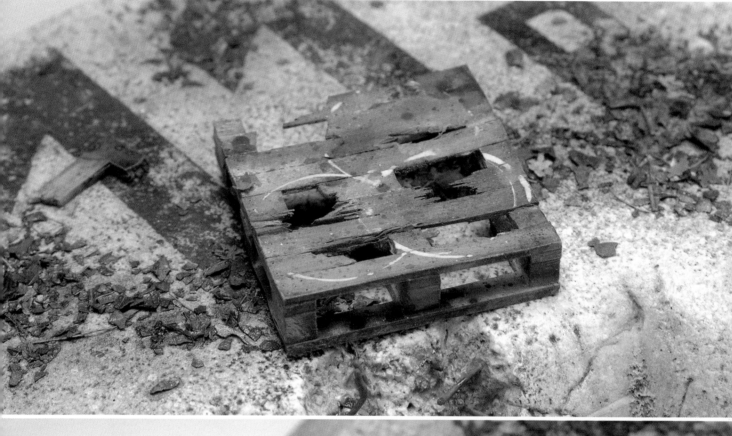

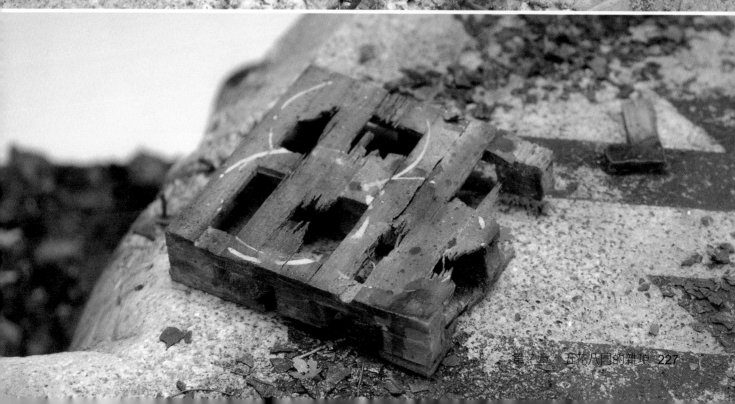

十三、木柵欄

木柵欄並非一個必要的場景元素，但是在很多場景地台以及地形地台中都可以看到它們。可以非常方便的用木片自製木柵欄，切割出合適長度和寬度的木片，然後將它們用白膠黏合在一起。

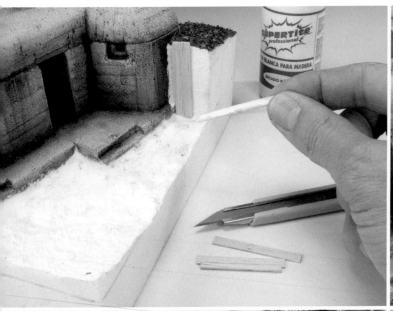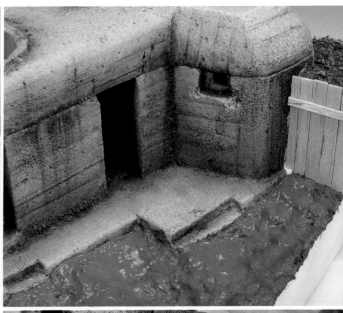

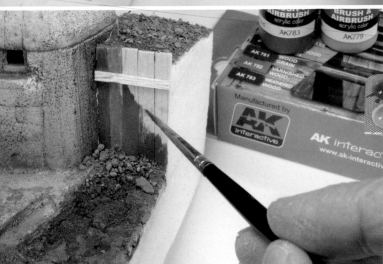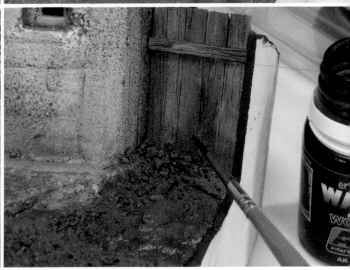

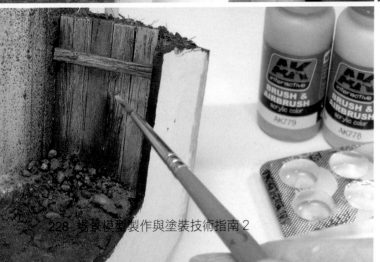

選擇棕褐色色調的水性漆，採用濕塗的技法為製作好的木柵欄上色。

接著用AK 263（塗裝木色效果的專用漬洗液）對木柵欄進行漬洗，凸顯出木紋並帶來立體感和深度感。

將淺色調的木色水性漆稍微用水稀釋後，以類似乾掃的技法，筆塗在木板的上部以及邊緣部分，進一步加強這些地方的木紋細節。

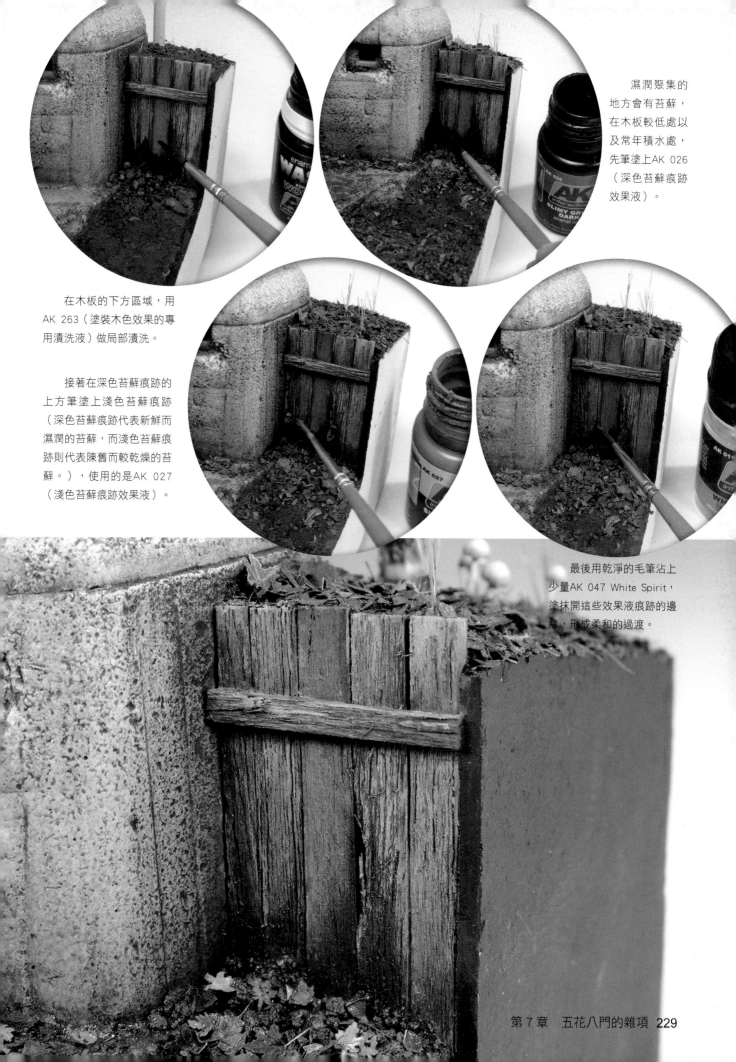

濕潤聚集的
地方會有苔蘚，
在木板較低處以
及常年積水處，
先筆塗上AK 026
（深色苔蘚痕跡
效果液）。

在木板的下方區域，用
AK 263（塗裝木色效果的專
用漬洗液）做局部漬洗。

接著在深色苔蘚痕跡的
上方筆塗上淺色苔蘚痕跡
（深色苔蘚痕跡代表新鮮而
濕潤的苔蘚，而淺色苔蘚痕
跡則代表陳舊而較乾燥的苔
蘚。），使用的是AK 027
（淺色苔蘚痕跡效果液）。

最後用乾淨的毛筆沾上
少量AK 047 White Spirit，
塗抹開這些效果液痕跡的邊
緣，形成柔和的過渡。

第8章 人物

在這一章將為大家講解如何塗裝人物，以及如何將人物與整個場景融為一體。通常場景中至少會包含幾個人物。而這些人物很可能來自不同的板件、不同的材質和不同的品牌。

我們需要讓場景中人物的動作或神態能與整個場景一起來演繹出需要刻畫的故事情節，所以在絕大多數的情況下，需要對現成的人物（不論是PS塑料件、鉛錫合金件，還是樹脂件）進行加工。如果你有雕塑的基本功，可以用環氧補土雕塑一個人物。對於大多數的模友而言，首要的任務是從現成的人物（或士兵）中選擇場景模型所需要的人物。接著將人物、場景的主體、建築物和場景的配件假組到一起，確認它們是否搭配，是否可以很好地傳達出我們需要表述的場景故事，以及我們是否需要一些額外的場景配件。

在這一章將看到各式各樣的人物，適合於各式各樣的場景，這些人物包括士兵、市民、村民甚至一些小動物（作者將動物歸納到廣義的人物範疇，因為它們能起到與人物類似的作用，廣大讀者在這個問題上可以不用過於糾結。）。每一個人物都能幫助我們在一定程度上傳達出場景所要描述的故事。這些人物都是用水性漆進行塗裝的。

當塗裝場景中的人物時，需要考慮很多因素，比如要對整個場景作品有一個整體觀，讓人物與其他的場景元素能成為一個整體。不要讓人物的塗裝分散了場景中其他元素甚至是主體的權重，不要喧賓奪主，要找到精確的平衡點。這一章的主要目標之一就是將人物與場景中的其他元素協調地整合到一起。

· 塗裝

· 技法

· 步驟

· 協調地整合

一、塗裝

考慮到模型場景中經常會包含一些人物，所以一個好的模友（甚至是一個大師級別的模友），絕對需要熟悉人物塗裝的技法。塗裝技法能夠幫助我們有高效率的完成工作，同時能夠保證人物塗裝的質量和細節。

在大多數的情況下，場景中人物的著裝有一致的顏色，比如說同一歷史時期的同一支軍隊。另外還有一個共同點就是，基本上所有場景中的人物都會或多或少的展示出他們肌膚的色調。

這意味著我們必須熟練的掌握如何塗裝人物肌膚的色調。在塗裝人物之前，需要事先調配出我們可能會用到的肌膚色顏料，這樣在塗裝的過程中，就可以不必經常停下來調配我們需要的色調了。最好的解決方案就是將調配好的顏料儲存在小瓶中，以備後用。

如今這已經不成問題了，因為市面上有多種人物肌膚色的套裝（裡面已經包含了不同色調的肌膚色）。

本章所用到的套裝就是AK 3010（人物肌膚色套裝），這是一款塗裝白種人皮膚的套裝（個人認為偏向於男性的膚色、塗裝白種人和黃種人都可以。）。本書中所有的人物塗裝都用到了這個套裝。AK 3010是水性漆套裝，包含了從基礎膚色到高光膚色到陰影膚色之間的色調，可以讓模友畫出非常真實且自然並色調豐富的人物肌膚。

在場景作品《為了加利利的和平——1982年黎巴嫩戰爭》和《四季——1944年秋》中，使用三到四種不同色調的綠色加上AK 3010套裝，就可以獲得場景中人物的服裝和膚色所需要的所有色調。當塗裝人物的制服時，會做出一些色調的變化來模擬衣服上的高光和陰影（這會讓制服的色調更加豐富，塗裝的人物更加真實）。即使場景中所有的士兵身著統一的制服，但由於面料不同、服役的長短和磨損程度的不同，士兵之間制服的色調和質感也會有所變化。

二、技法

將綜合使用筆塗和噴塗技法。噴塗技法主要應用在基礎色的塗裝以及高光和陰影的製作；筆塗技法主要應用在細節的塗裝，以及完成一些單單依靠噴塗所難以獲得的效果。

因為經常使用筆塗技法，所以擁有高品質的毛筆顯得非常重要。塗裝人物推薦溫莎牛頓7系列的貂毛毛筆（所需的型號是0號、1號和2號）。毛筆的質量越好，使用壽命越長。2號毛筆主要來筆塗頭部和手部的基礎色；1號毛筆主要用來筆塗高光和陰影，以及薄塗出出高光和陰影之間的色調變化；0號毛筆可以描畫出布料的縫紉線，鞋子、裝備和其他武器的細節等。

也會使用噴塗來塗裝制服的基礎色，因為它速度快而且有多種用途（比如，預置整體的高光和陰影分佈，精細的噴塗皺褶處的光影變化等），前提是我們知道如何合理的使用它。

擁有一支在經濟上負擔得起的高質量噴筆是非常值得的（範例中使用的是Harder & Steenbeck Evolution的雙動噴筆），對於噴塗水性漆而言，建議的噴筆口徑是0.3毫米到0.4毫米，這樣可以保證噴塗過程的順暢。水性漆（如AK 人物系列的水性漆或AV的水性漆）的稀釋要有一定的比例，黃金標準是稀釋到「鮮牛奶濃度」或是稍微濃一點，稀釋劑與顏料以6：4的比例混合（這個

6：4的比例不可以呆板的墨守，因為不同品牌，不同批次的水性漆，混勻的程度不同，都會導致最佳稀釋比例的變化，而「鮮牛奶濃度」則是不變的。）。建議稀釋劑要專漆專用，即同一品牌的漆用同一品牌的稀釋劑。噴塗的氣壓控制在約1.5千克到2千克。（壓力控制在0.5～0.6Bar之間，顏料越稀，噴塗得越精細，噴塗的距離越近，則噴塗的氣壓要越低。）

對組裝好的士兵進行噴塗時（不論是樹脂士兵或者塑料士兵），有時需要進行遮蓋，將不同的上色區域隔開，或保護好之前已經上好色的部位。將藍丁膠和遮蓋帶配合起來使用進行遮蓋。對於直線或是線性的區域，使用遮蓋帶會比較方便；對於一些比較難遮蓋的不規則的部位，可以使用藍丁膠。

當噴塗完成好後，用鑷子夾住遮蓋帶的邊緣，將遮蓋小心地移除。在接下來的一些範例中，還會用到Abteilung 502的遮蓋液（Abt.115），它可以很方便的對不規則的區域進行遮蓋，尤其適用於遮蓋帶和藍丁膠也很難勝任的部位。用一支舊毛筆將遮蓋液筆塗在需要的區域，去遮蓋時只需要用鑷子輕輕撕開就可以了。這確實是一種簡單且快速有效的方法。

三、步驟

（一）遮蓋過程

進行遮蓋的一些實例和方法。

（二）遮蓋與噴塗過程

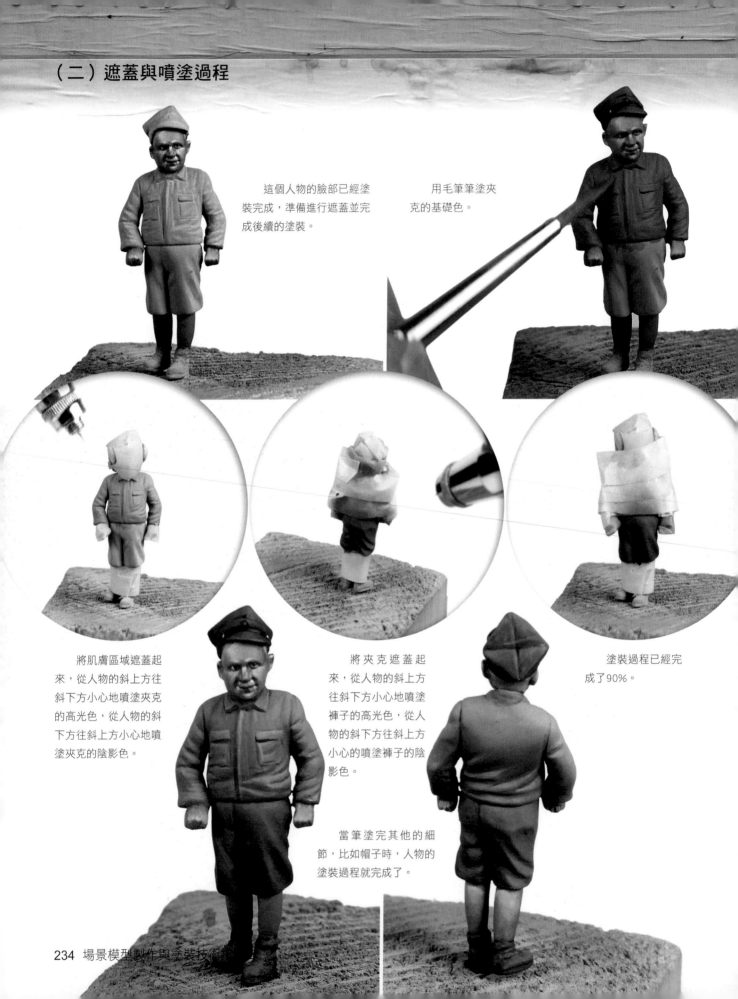

這個人物的臉部已經塗裝完成，準備進行遮蓋並完成後續的塗裝。

用毛筆筆塗夾克的基礎色。

將肌膚區域遮蓋起來，從人物的斜上方往斜下方小心地噴塗夾克的高光色，從人物的斜下方往斜上方小心地噴塗夾克的陰影色。

將夾克遮蓋起來，從人物的斜上方往斜下方小心地噴塗褲子的高光色，從人物的斜下方往斜上方小心的噴塗褲子的陰影色。

塗裝過程已經完成了90%。

當筆塗完其他的細節，比如帽子時，人物的塗裝過程就完成了。

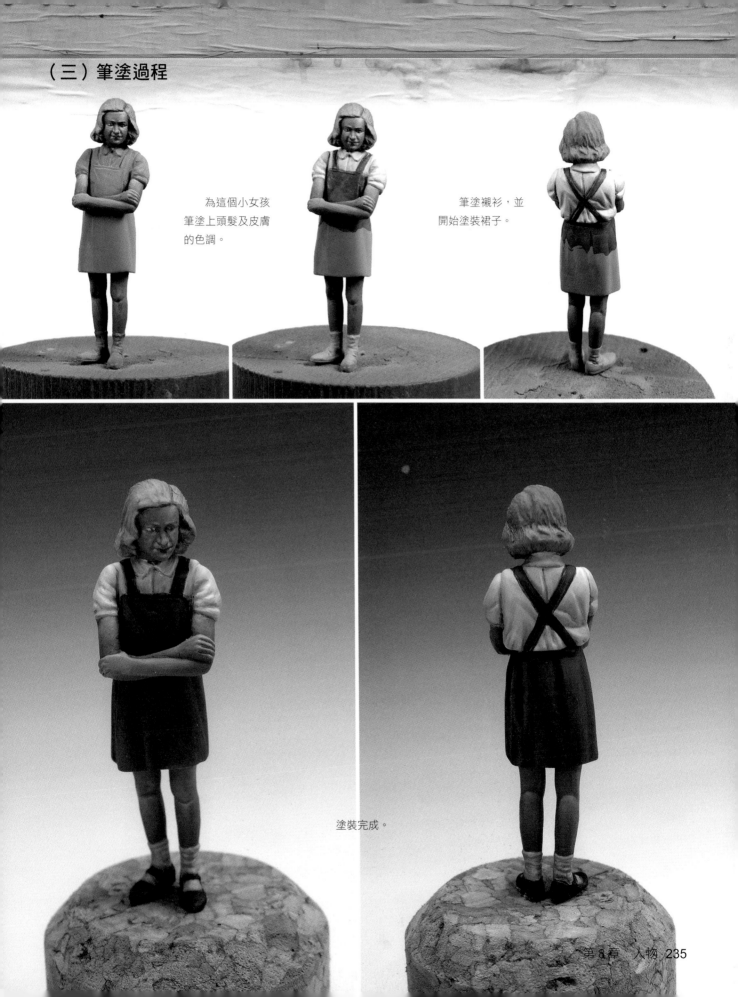

（三）筆塗過程

為這個小女孩筆塗上頭髮及皮膚的色調。

筆塗襯衫，並開始塗裝裙子。

塗裝完成。

（四）筆塗噴塗綜合應用

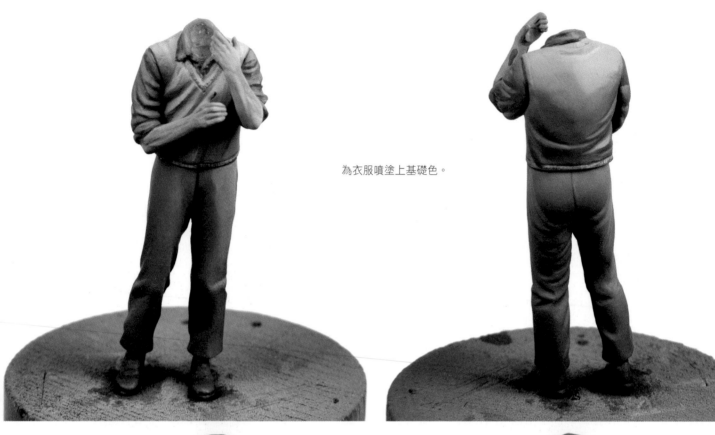

為衣服噴塗上基礎色。

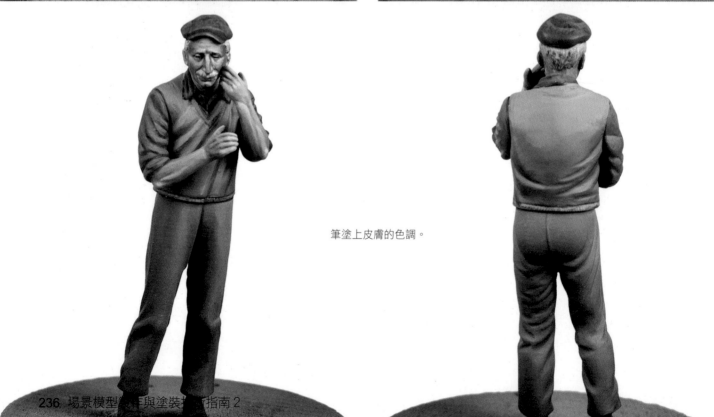

筆塗上皮膚的色調。

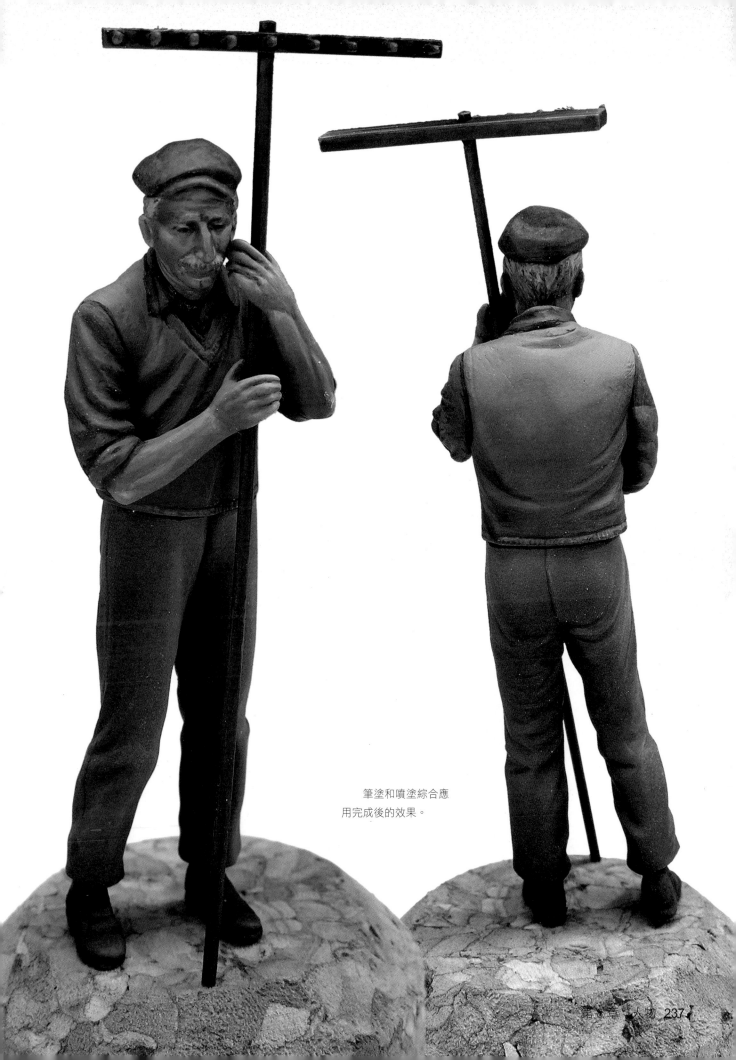

筆塗和噴塗綜合應
用完成後的效果。

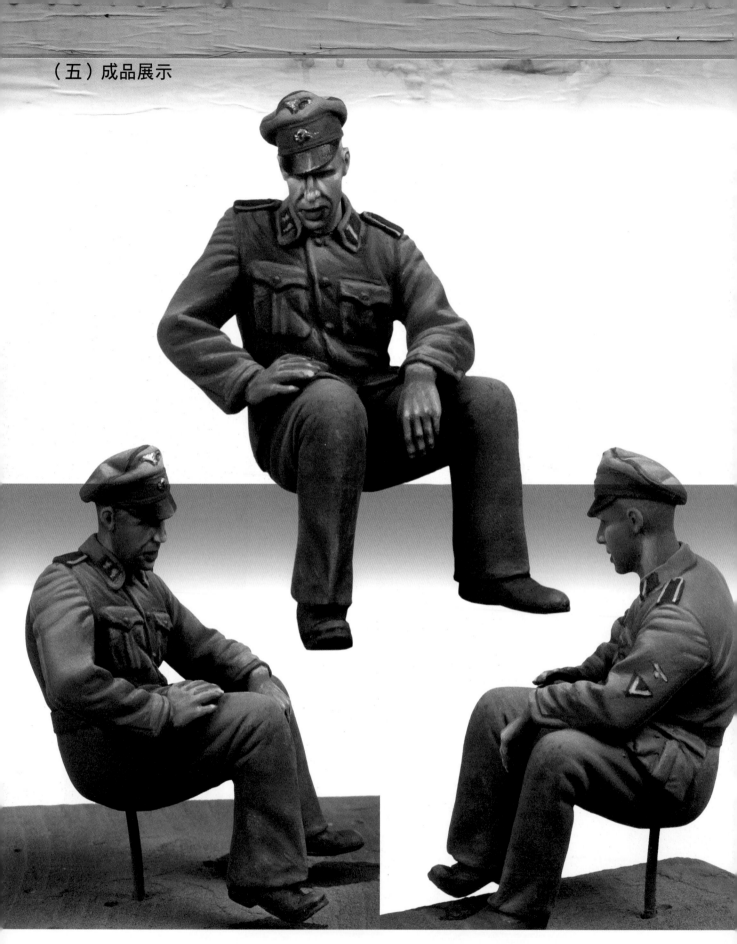

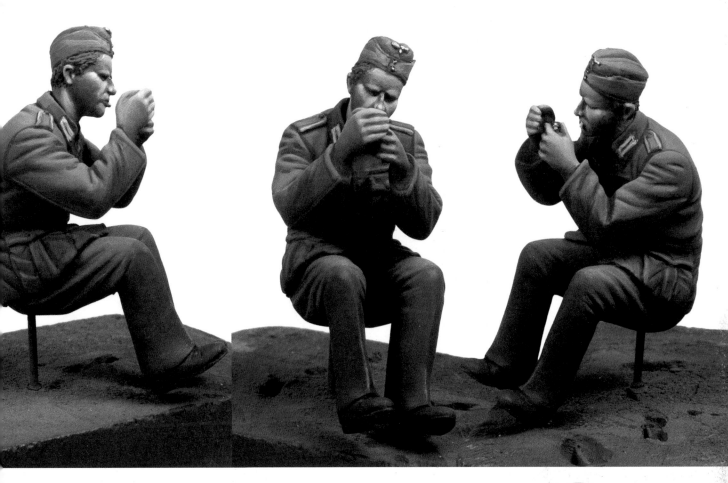

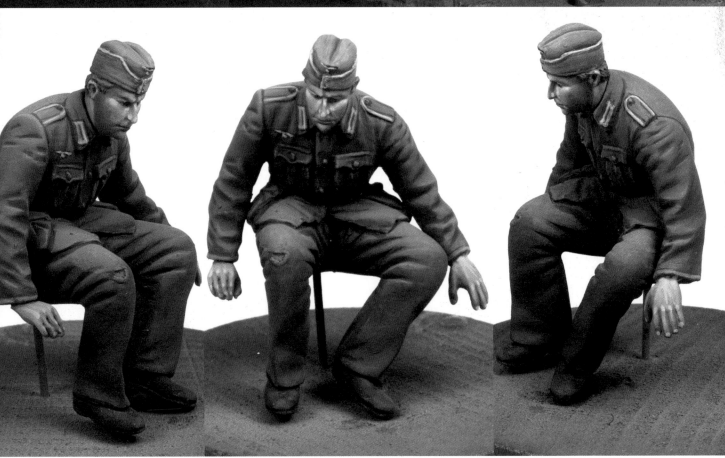

四、協調地整合

（一）人物佈局，讓人物與場景協調的整合

有關其他場景元素佈局和構圖的原理同樣也適用於場景中的人物。實際上，場景中的人物相較之於其他場景元素，往往更加能夠成為構圖中的焦點，它能夠有效的吸引觀賞者的注意力。因此它值得我們花費額外的時間與精力。

頭部、上臂、手部、下肢以及腳部的姿勢是非常關鍵的，因為它產生的應力線將引導觀賞者對場景中特定區域的關注，讓這些區域成為場景中重要的焦點。抬起的上臂用手指向特定的方向，這將比其他任何場景元素都能更有效的捕獲觀賞者的注意力。在場景中，一隻1：35的小松鼠實在微不足道，但如果場景中的人物抬起手臂並指向那棵有松鼠藏匿的小樹，觀賞者便會很快地根據手指的動作和方向追蹤到這只小松鼠。

當場景中特定的區域有兩個或更多的人物，並且人物彼此間有聯繫有互動時（如圖①），由於應力線的矢量疊加，會吸引更多的關注點和權重（這是相對於擺放分散的人物，以及人物之間沒有聯繫沒有互動而言的，比如說圖②中的人物）。

①

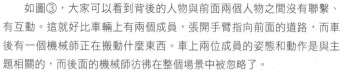

②

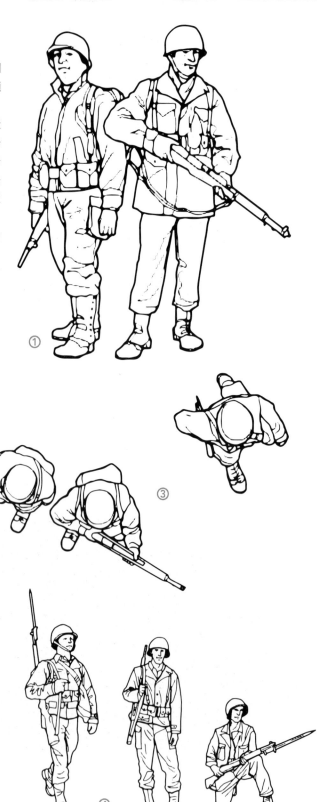

③

如圖③，大家可以看到背後的人物與前面兩個人物之間沒有聯繫、有互動。這就好比車輛上有兩個成員，張開手臂指向前面的道路，而車後有一個機械師正在搬動什麼東西。車上兩位成員的姿態和動作是與主題相關的，而後面的機械師彷彿在整個場景中被忽略了。

如圖④，讓三個人物之間保持相等的間距，目的是填滿場景中的空白區域，結果卻是讓人物之間顯得不聯貫，缺少整體感，分散了場景主題的焦點，讓觀賞者覺得迷惑而不知所云。

④

不僅人物之間要有相互聯繫、相互作用，人物也要與周圍的環境、周圍的場景元素有交流、有互動。我們必須斟酌人物的擺放位置和姿勢（比如頭部的位置），這樣人物才能與周圍的環境有交流、有互動，人物才能與場景協調地整合（如圖⑤和圖⑥）。

如果人物間處於不同的層級（如水平位置上，有的人物所處的地勢高，有的人物所處的地勢低），可以藉助人物間的交流和互動將不同的層級聯繫起來，形成一條主線，貫穿整個作品。這樣一來就可以避免將整個場景分割成互不關聯的幾個區域（分割成互不關聯的幾個區域只會減弱場景的故事性和作品的張力）。

不合理的人物佈局，分散的應力線之間互不關聯。

合理的人物佈局。

⑤ ⑥

同時場景中的人物也可以起到設定參照比例的作用，它們讓觀賞者可以更加直觀地瞭解到場景中各個元素的實際尺寸，尤其是觀賞者在現實生活中很難見到的場景配件（如圖⑦）。

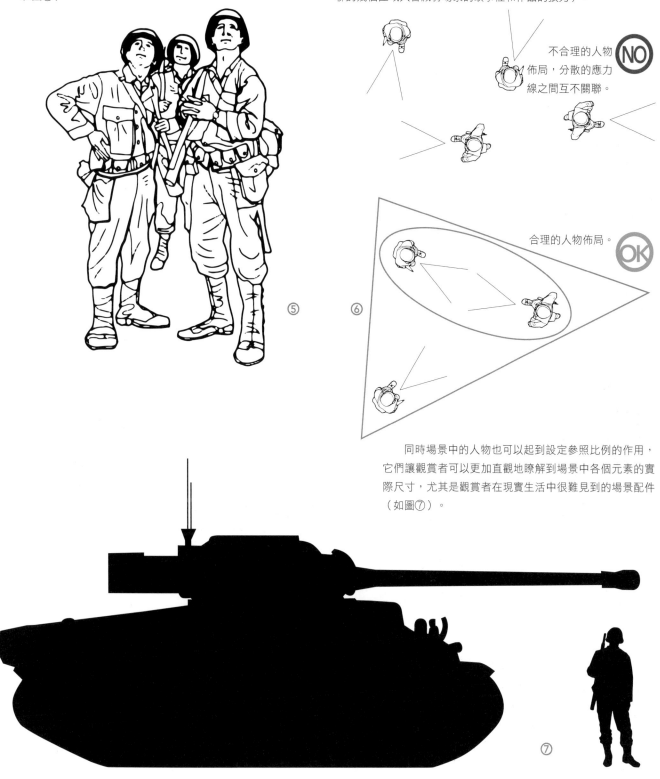

⑦

最後，人物在場景佈局中起到關鍵作用。人物的位置和姿態可以幫助講述一個場景故事。稍稍改變一下頭偏的方向或者手指的角度，就能改變整個場景的意義。

如果場景中的士兵都在往一個方向行軍，那麼請在他們行軍方向的前方預留出更多的空間。

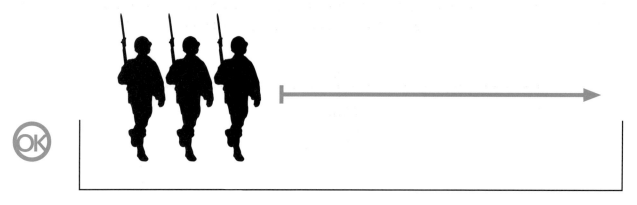

正確的人物佈局。

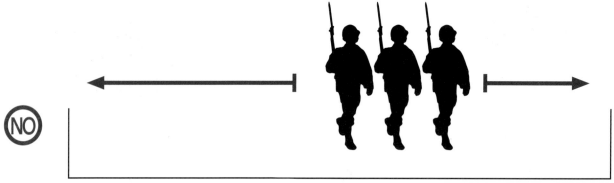

錯誤的人物佈局。

人情紐帶：讓場景中人物的面部朝向觀賞者（同時眼睛注視著觀賞者），這無疑會吸引觀賞者的注意力，即使這件場景作品是一個簡單的場景。如果場景中人物注視的方向背離了觀賞者，那麼這種觀賞者與人物之間的關聯將很難形成。

當考慮場景元素間的對稱和平衡時，必須意識到人物非常重要，在場景中有很高的權重。下圖中的三張圖示是三種不同的對稱和平衡狀態。不對稱非平衡狀態：即下面的第三個圖示，這種佈局和構圖將為戰車帶來更大的視重。（視重即一個物體透過視覺產生的重量。一個空間內的物體相互聯繫，能產生不同的重量感，比如深色的視重大於淺色、大體積物體的視重大於小體積物體、對比度高的物體其視重大於對比度低的。在關鍵位置運用視重原理，能幫助我們吸引觀賞者的注意力，有效地引導觀賞者欣賞作品。）

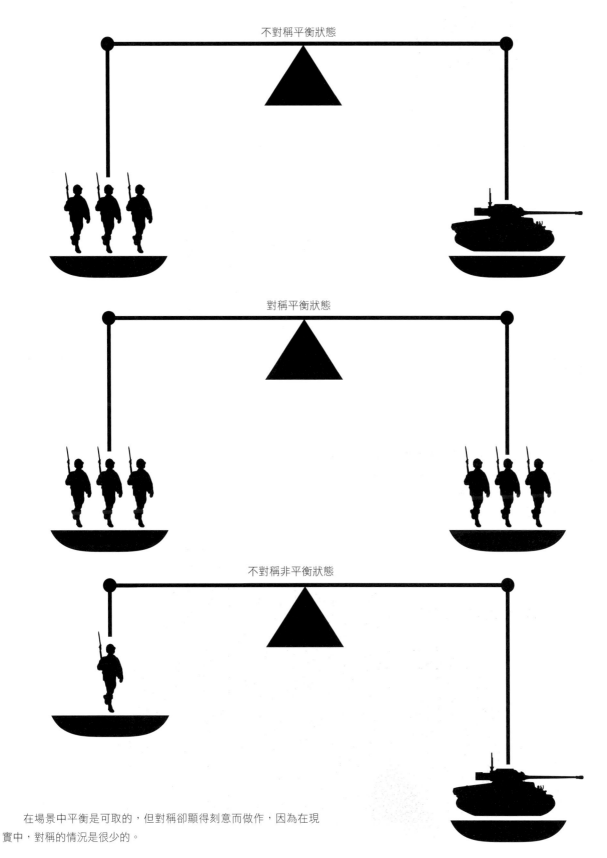

不對稱平衡狀態

對稱平衡狀態

不對稱非平衡狀態

　　在場景中平衡是可取的，但對稱卻顯得刻意而做作，因為在現實中，對稱的情況是很少的。

（二）協調整合的過程

當加工出一個乾淨且細節精緻的人物板件，對人物的姿勢和塗裝色調、高光陰影的變化滿意後，人物的塗裝就算是基本完成了。

雖然有些模友可以做到只使用水性漆完成人物的舊化過程，讓人物能很好的融入整個場景環境中，但對絕大多數模友而言，這個過程仍然是痛苦煎熬的。一些現成的舊化產品和舊化技巧將使工作變得容易很多，整個過程也會更加流暢且舒適。

這是作為本書作者的一些愚見，我認為單單用水性漆進行舊化，很難表現出應用舊化土、油畫顏料和琺瑯舊化產品所表現出的紋理感、質感和豐富的色調變化。只要多加練習、仔細地操作，合理的配合使用上述這些舊化產品，就可以獲得自然且真實的效果。另一個需要考慮的是舊化產品與面漆之間，以及舊化產品與舊化產品之間的反應，這

種反應可以是物理的，也可以是化學的。

當用水性漆塗完一個人物，可以很自信的在上面應用油畫顏料、琺瑯舊化產品和舊化土，一些常用的稀釋劑也完全不用擔心（比如水、琺瑯顏料稀釋劑和油畫顏料稀釋劑），如果要修改或是抹去琺瑯舊化效果的痕跡，用AK 047 White Spirit就可以了，它不會對水性的面漆造成傷害。

這裡並不是說塗好的人物，它的漆膜不會被破壞（有些情況下漆膜還是會被破壞的，比如上色之前脫模劑沒有清理乾淨、漆膜沒有完全乾透、刮擦和磨蹭、丙烯漆清潔劑、硝基漆稀釋劑、操作時手法過重和粗獷等），但只要認真學習、多加練習、小心的操作，那麼完全不用擔心後續的操作毀掉之前的漆膜或是效果。

（三）使用舊化土進行協調整合

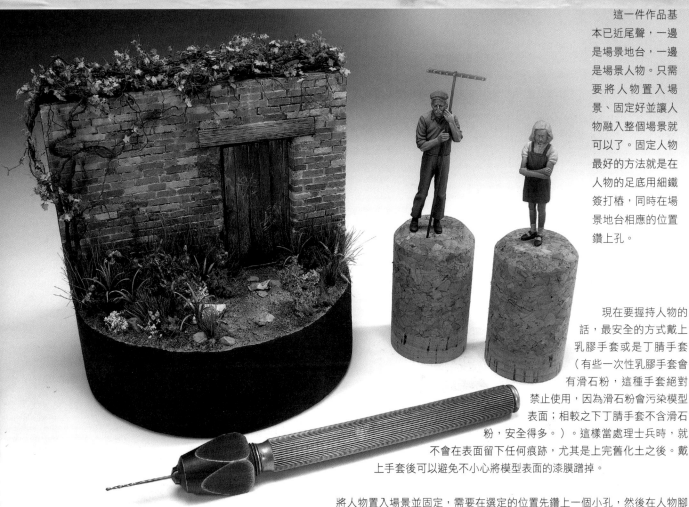

這一件作品基本已近尾聲，一邊是場景地台，一邊是場景人物。只需要將人物置入場景、固定好並讓人物融入整個場景就可以了。固定人物最好的方法就是在人物的足底用細鐵簽打樁，同時在場景地台相應的位置鑽上孔。

現在要握持人物的話，最安全的方式戴上乳膠手套或是丁睛手套（有些一次性乳膠手套會有滑石粉，這種手套絕對禁止使用，因為滑石粉會污染模型表面；相較之下丁睛手套不含滑石粉，安全得多。）。這樣當處理士兵時，就不會在表面留下任何痕跡，尤其是上完舊化土之後。戴上手套後可以避免不小心將模型表面的漆膜蹭掉。

將人物置入場景並固定，需要在選定的位置先鑽上一個小孔，然後在人物腳底打樁的細鐵簽上抹上一些白膠。

考慮到這是一個簡單的小場景，場景中的人物是在乾燥的土地表面，只需要在人物膝蓋以下的地方，乾掃上很少量的舊化土即可（乾燥的土地表面用什麼色調的舊化土，人物的身上就用什麼色調的舊化土。）。這樣一來，人物就能融入這個場景，與場景的環境產生關聯，而不會顯得突兀。

將人物插入小孔後，稍微用力按住施壓，要保證人物的站立方向垂直於場景中的水平地面，接著就是給予足夠的時間讓白膠充分乾透。人物足部的側面會溢出一點白膠（所以白膠的用量一定不可以過多），可以用乾淨的毛筆沾上適量的水，仔細地抹掉邊緣溢出的一點白膠。少量的白膠完全乾透後的痕跡呈無色透明的狀態，如果要修飾並蓋過這種痕跡，可以在表面應用上一些舊化土。

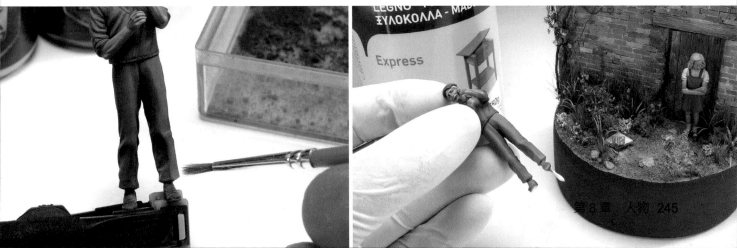

（四）使用舊化土、油畫顏料和琺瑯舊化產品進行協調整合

整體來說，士兵所處的環境更加艱苦，戰場上佈滿硝煙和塵土，當需要將士兵融入場景時，需要做更多的工作，也需要考慮到以上這些因素。使用的舊化材料以及應用的舊化技法，必須能夠反映出這種真實的情況。

將聯合使用舊化土、油畫顏料和琺瑯舊化產品來表現沾在靴子上和褲子上的泥土和灰塵。首先乾掃上少量的舊化土，這種方法簡單而且見效快速。

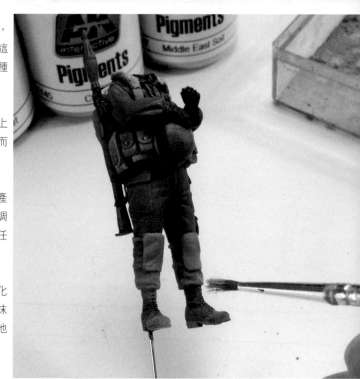

不論是使用油畫顏料、舊化土、丙烯舊化產品抑或是琺瑯舊化產品來表現塵土效果時，總會同時準備上幾種不同的色調，有淺色調的、中間色調的和深色調的。這樣在舊化過程中就可以隨時調配出任何需要的色調。

當乾掃上舊化土後，可以用一塊乾布或是指尖抹掉多餘的舊化土，通常是使用後者來抹掉皮靴上多餘的舊化土，這是因為用指尖抹掉舊化土後，靴子表面會產生一種類似皮革的光澤質感，可以很好地模擬皮靴。

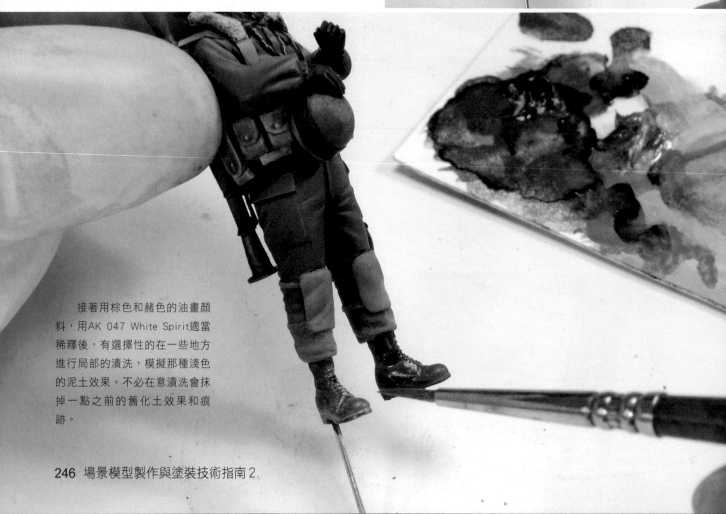

接著用棕色和赭色的油畫顏料，用AK 047 White Spirit適當稀釋後，有選擇性的在一些地方進行局部的漬洗，模擬那種淺色的泥土效果。不必在意漬洗會抹掉一點之前的舊化土效果和痕跡。

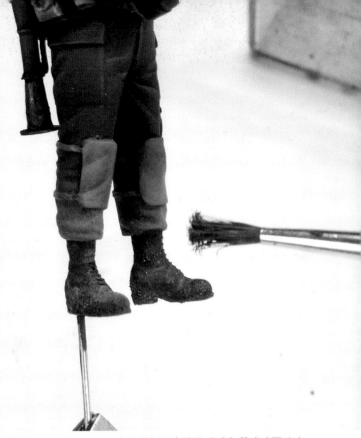

將適量舊化土與AK 025（汽油痕跡效果液）混合，調配出一種具有泥土色調和紋理感的混合物，在混合物中加入一些消光透明清漆（因為AK 025是琺瑯性質的，所以加入的消光透明清漆也應該是琺瑯性質的），這樣製作出的泥土就會是絕對消光的。將這種混合物用毛筆筆塗在靴子的底部、鞋跟和鞋尖等處。

為了增加泥土的紋理感和質感（同時也可以讓上一步的效果乾得更快），直接在上一步效果的表面小心地掃上一些乾的舊化土，主要集中在鞋底和鞋子的邊緣處。

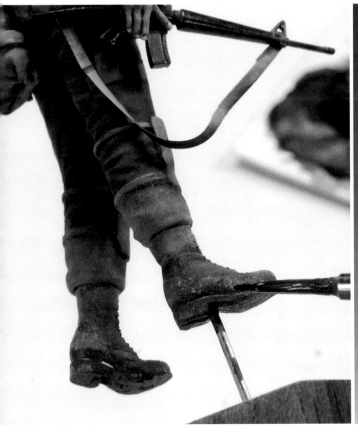

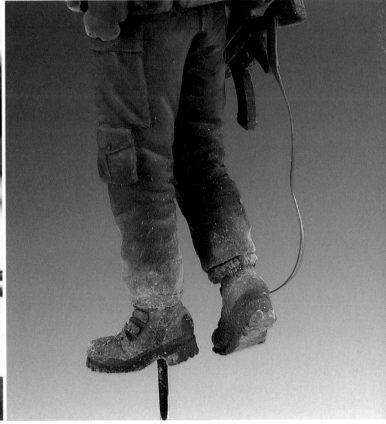

為了加強對比度，增加一點立體感和深度感。在鞋面和鞋底之間的結合縫處筆塗上經過稀釋的深色的油畫顏料。如果有必要，可以反覆進行這個操作，直至達到需要的效果。

（五）使用舊化土和水性漆進行協調整合

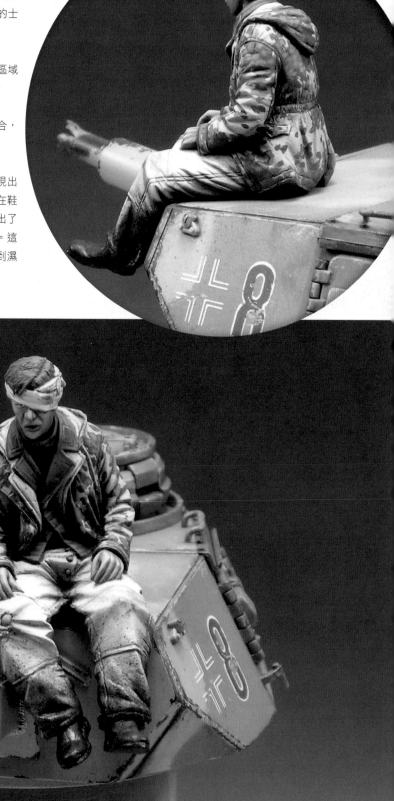

在這一範例中，將為大家展示沾在褲子下方和鞋子上的塵土和泥漿。在秋雨綿綿的季節或是冬季化雪泥濘的土地上戰鬥的士兵身上，這種情況十分常見。

要製作這種效果，首先以乾掃的方式在人物小腿的下2/3區域以及少量的膝蓋區域掃上適量的AK 042（歐洲土色舊化土）。

接著將適量AK 143（焦棕色舊化土）與棕色的水性漆混合，用毛筆將混合物少量筆塗在鞋底到腳踝稍上方的區域。

最後在上一步的混合物中加入適量的光澤透明清漆，表現出濕潤的、更暗的泥漿效果，筆塗的方法同前，僅僅將它應用在鞋底和褲腿褶邊的區域，等完全乾後，再一次檢查，以確定做出了真實而自然的濕潤泥漿，同時它所處的位置也符合真實情況。這種方法將人物協調地整合進我們所設定的場景，從乾的塵土到濕潤的泥漿，從淺色調到深色調都有很自然的過渡。

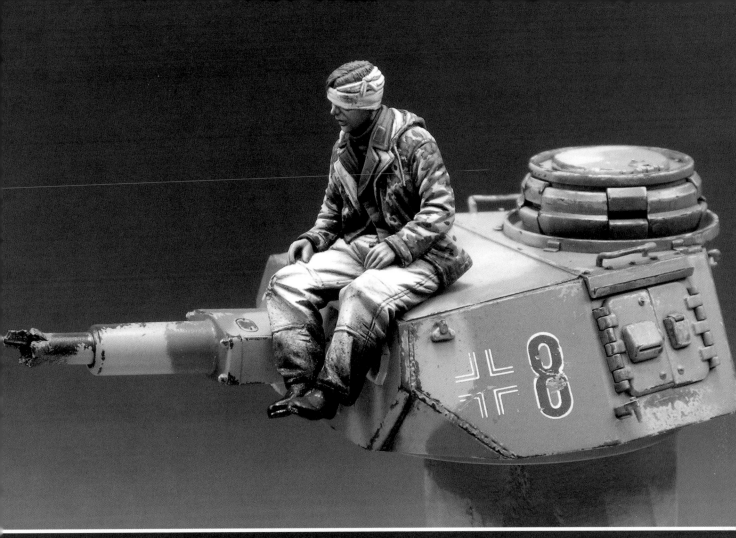

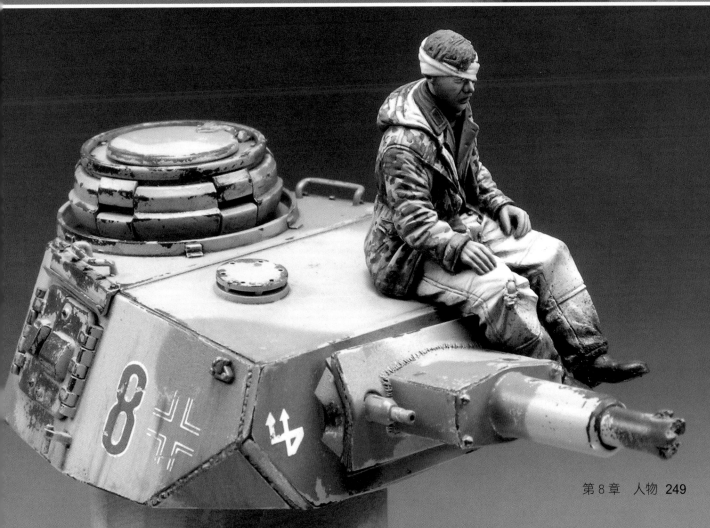

（六）成品展示

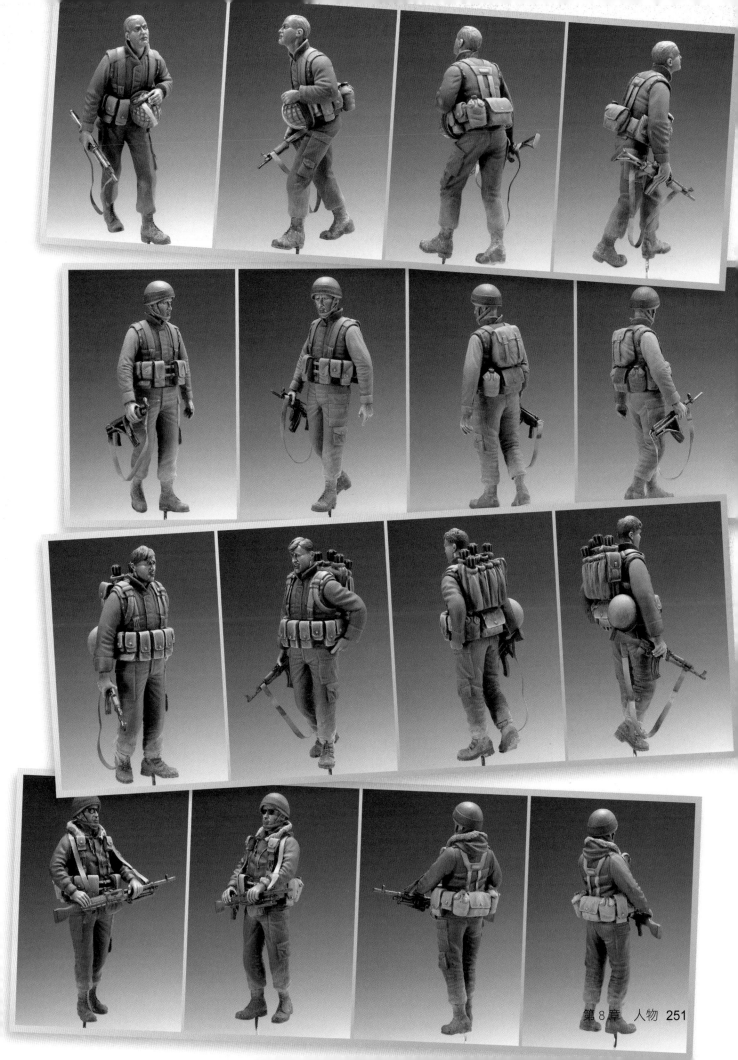

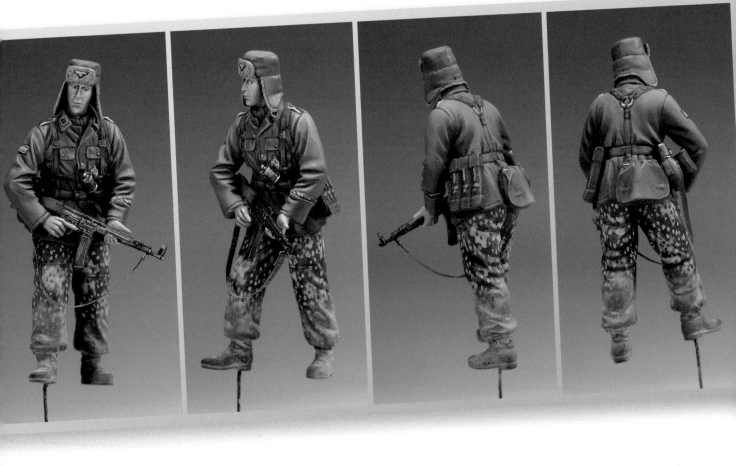

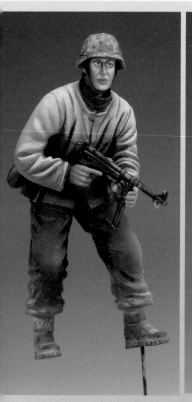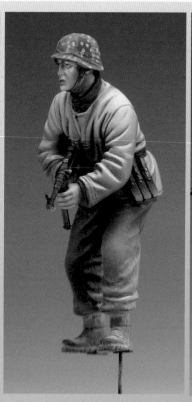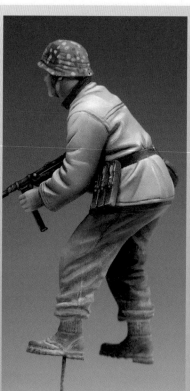

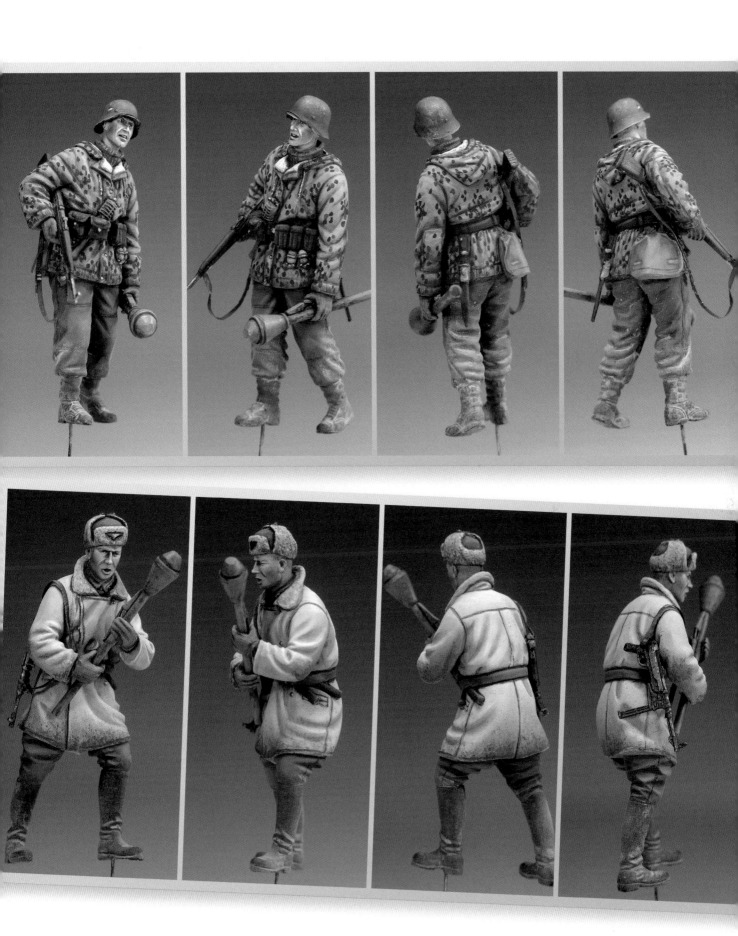

第9章　組裝與氛圍

這一章將分為兩個部分，第一部分將最終完成一個中東戰爭的場景。故事背景發生在1982年第五次中東戰爭，以色列入侵黎巴嫩，行動代號為「為了加利利的和平」。在這次行動中，以色列軍隊圍攻並轟炸了貝魯特。

場景中樓房的製作、塗裝和舊化已在前面講述了，場景中一組偵察部隊正穿過城市的街道。展現的是戰爭過後一種破敗而混亂的氛圍，這時因為城市遭受了戰火，很多房屋已經被遺棄。當清理完街道上損毀並被遺棄的車輛，道路上就滿是巡邏的士兵和一片狼藉了。

大家將看到如何來塗裝剩餘的場景元素和配件，以及如何將它們作為一個整體進行舊化的。還會為場景製作一段路堤，上面佈滿植被。

第二部分是一個鄉村田園的場景，有更多的自然元素，這種場景總是富有挑戰的。要考慮到自然環境中會有多種元素，它們有不同的色調、各異的紋理和質感以及獨具特色的外觀。透過製作這種場景，將有機會學習和改進我們的技法，這也是場景製作這麼吸引人的原因。

場景製作天生就是為熱愛挑戰的人們所準備的，我熱愛模型的塗裝和舊化。用一小塊地形地台、一些植被、置入幾個人物、在這裡和那裡添加一些細節以及一些打印的標識牌等，就可以創造出一種場景氛圍。有可能將一些獨立的場景元素有機地整合到一起，形成一個更加複雜更有藝術性的整體。在我看來這一點更加有趣，更加吸引人。

場景製作不僅僅是完成一件模型作品，要蒐集很多具有某些共同特質的場景元素，並將它們有機地整合進特定的歷史背景和地理環境，一個小的場景故事反映出一個大的時代，也許這就是所謂的見微知著吧！

第二部分這個鄉村田園場景，分為四個小章節，分別是春、夏、秋、冬。故事發生在1944年到1945年期間德國北部某處，秋季和春季的場景中，德軍在撤退，而夏季和冬季是盟軍在前進。春夏秋冬四季的四個場景都發生在相同的地理位置。

將春、夏、秋、冬四季的氛圍注入這一系列的小場景中。

- 組裝
- 氛圍

一、組裝

（一）垃圾、廢料以及其他一些場景配件

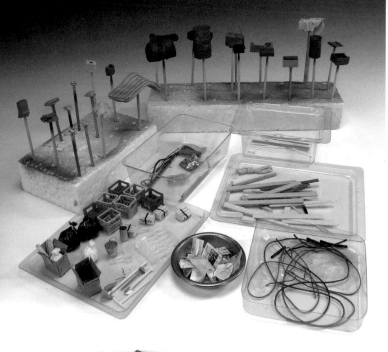

當面對這種比較大的場景時，往往並不知道用什麼去填滿場景中的空白區域。可以用這一種簡單的方法：蒐集盡可能多的場景配件，將它們佈置在地台上，檢驗各種佈置方案所獲得的效果。這將幫助我們決定需要的材料和數量。

接著開始蒐集各種不同類型的場景配件，相似的場景配件會歸為一組。主要有這些組別：桶罐、紙箱、衣物和布料、廢金屬、木頭、紙張、玻璃以及其他一些特殊的場景配件。分組完成後，應該思考如何對各種場景配件進行安全而有效的握持，這樣在塗裝和舊化的過程中，才不會對作品造成損壞。

一些廢棄的金屬（如鋼梁和鋼筋等）是塑料件和樹脂件，將它們進行適當的切割和彎折，然後進行塗裝和舊化，模擬真實的廢棄金屬的效果。

其他的一些製作廢棄金屬的材料來自於銅絲、銅管以及薄金屬片，當塗裝完成後，需要非常小心地握持這些場景配件進行後續的舊化。

廢木頭來自於各種形狀和大小的木條和木片。

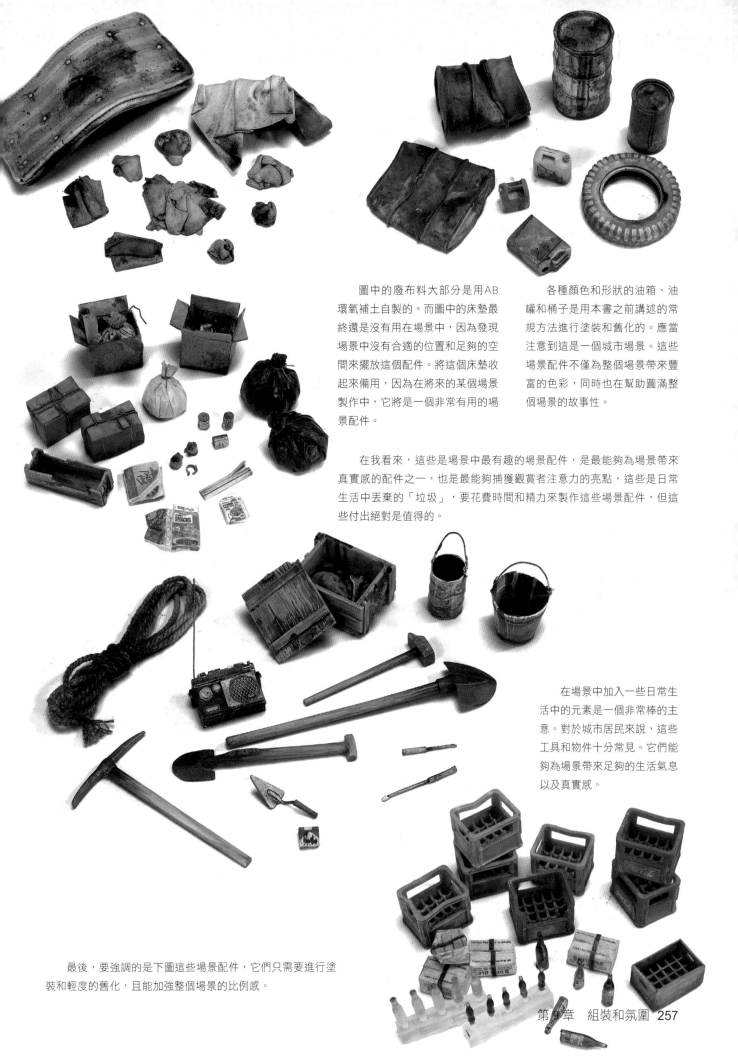

圖中的廢布料大部分是用AB環氧補土自製的。而圖中的床墊最終還是沒有用在場景中，因為發現場景中沒有合適的位置和足夠的空間來擺放這個配件。將這個床墊收起來備用，因為在將來的某個場景製作中，它將是一個非常有用的場景配件。

各種顏色和形狀的油箱、油罐和桶子是用本書之前講述的常規方法進行塗裝和舊化的。應當注意到這是一個城市場景。這些場景配件不僅為整個場景帶來豐富的色彩，同時也在幫助圓滿整個場景的故事性。

在我看來，這些是場景中最有趣的場景配件，是最能夠為場景帶來真實感的配件之一，也是最能夠捕獲觀賞者注意力的亮點，這些是日常生活中丟棄的「垃圾」，要花費時間和精力來製作這些場景配件，但這些付出絕對是值得的。

在場景中加入一些日常生活中的元素是一個非常棒的主意。對於城市居民來說，這些工具和物件十分常見。它們能夠為場景帶來足夠的生活氣息以及真實感。

最後，要強調的是下圖這些場景配件，它們只需要進行塗裝和輕度的舊化，且能加強整個場景的比例感。

（二）將建築物進行協調整合

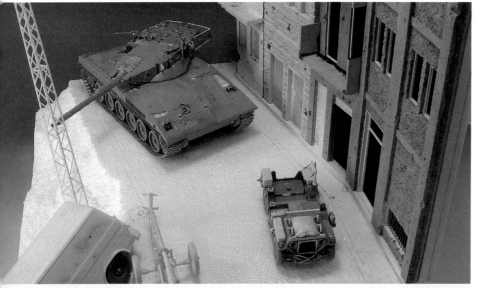

　　當建築物製作完成後，將它們置入場景地台。接著將主要的場景元素（如圖片中的「梅卡瓦」坦克等）置入場景地台，調整出最合適的場景佈局。對於建築物，首先用牙籤插入建築物底部打樁，接著在場景地台相應的位置塗上白膠，然後對建築物施壓固定到地台上，直至白膠完全乾透。

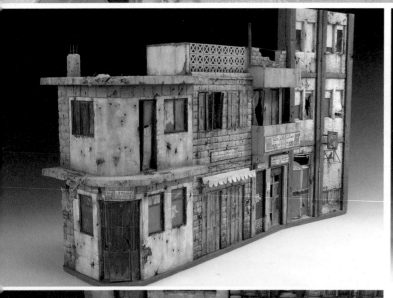

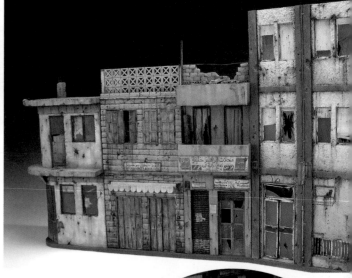

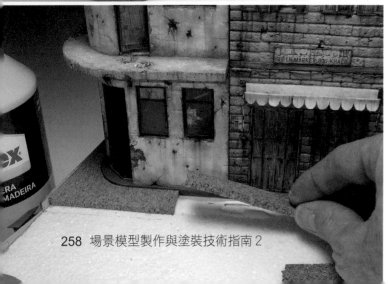

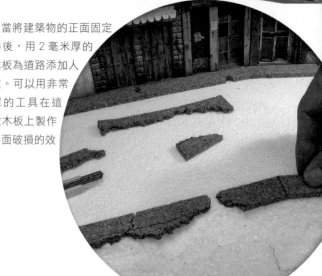

　　當將建築物的正面固定完畢後，用 2 毫米厚的軟木板為道路添加人行道。可以用非常簡單的工具在這種軟木板上製作出路面破損的效果。

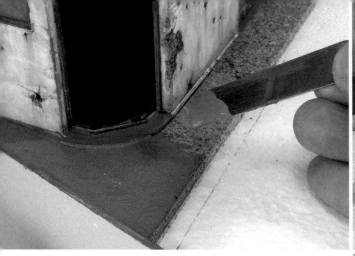

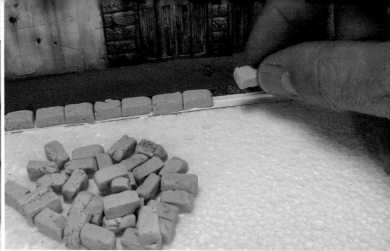

用抹刀在軟木板人行道表面抹上紋理膏。

人行道旁邊的磚石來自於Plus Model的產品，將它們佈置好後，用白膠進行黏合。

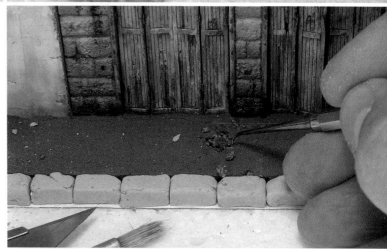

用牙科探針在人行道上製作出破損和裂紋效果。

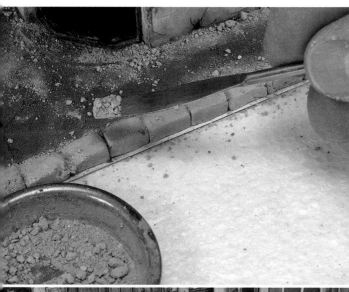

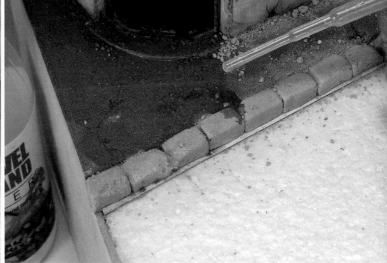

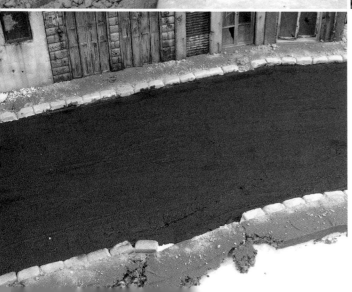

當人行道處理完畢後，將用小的沙礫填補磚石之間的縫隙，同時在建築物的下方和人行道的基底處添加一些碎石和沙礫。這是不斷轟炸和彈片的打擊所造成的。效果滿意後，滴上幾滴AK 118（碎石及沙礫固定液）進行固定。

接下來將在人行道之間製作柏油路，將使用另外一種效果膏AK 8013（柏油路面效果膏），它將可以很好地模擬柏油路的色調和紋理。但仍然需要透過塗裝和舊化模擬出柏油路最後的效果。用抹刀來塗布這種效果膏，趁著效果膏未乾，在表面製作出一些道路磨損以及履帶軋過的痕跡。

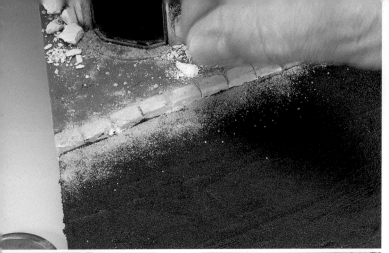 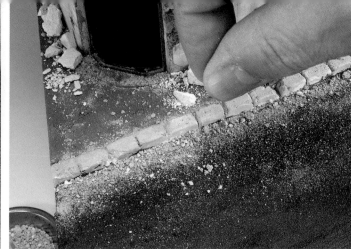

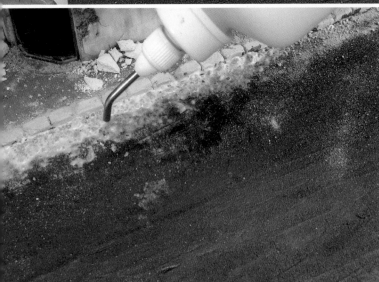

由於車輛駛過道路的中間，碎石和泥土會聚集在道路的兩邊。所以與處理人行道的方法一樣，在道路的兩邊撒上一些碎石和沙礫，然後將白膠用水稀釋後，點在碎石和沙礫的區域進行固定。

要表現這段損毀的人行道，在人行道和道路的交界處佈置上一些鬆散而破碎的磚石，盡量讓磚石之間的擺放顯得有點混亂和鬆散。

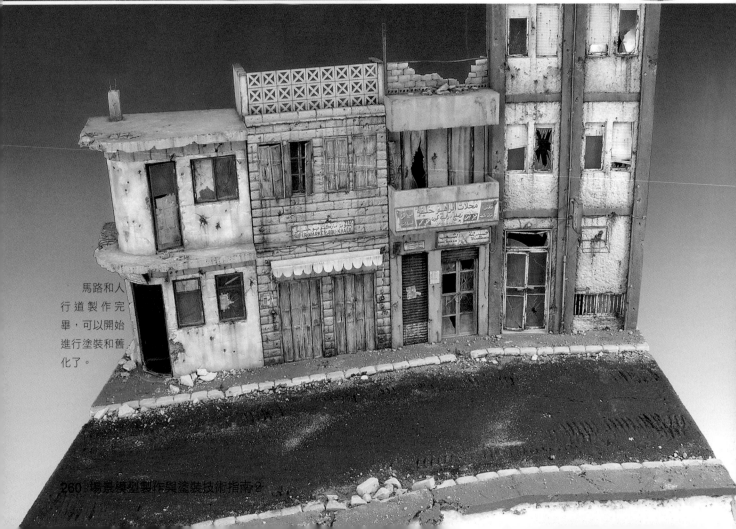

馬路和人行道製作完畢，可以開始進行塗裝和舊化了。

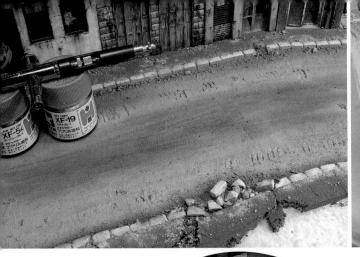
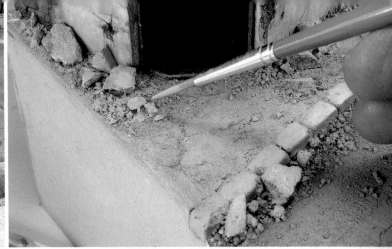

開始進行塗裝，首先為道路噴塗上不同色調的灰色，中間區域色調偏深，而兩邊的區域色調偏淺。

接著開始為磚石、瓦礫碎屑、碎石沙礫以及人行道筆塗上基礎色，有米色、沙色和非常淺的灰色等色調。像本書前面所講述的方法，還是使用濕塗技法。

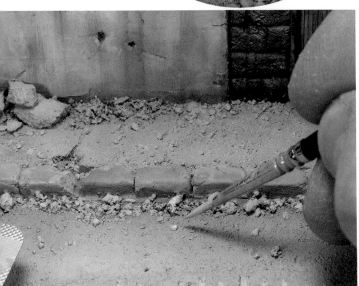

選擇上一步所用到的一種色調，將它用水重度稀釋後，對整個道路、人行道和瓦礫碎屑進行漬洗，讓它們的色調獲得某種程度的統一。

漬洗完之後，會對一些碎石和瓦礫進行筆塗和點綴，這時會用比基礎色更淺的色調來進行筆塗。

使用不同色調的油畫顏料Abt.090（工業土色）、Abt.015（陰影棕色）、Abt.093（土色）、Abt.125（淺泥漿色）、Abt.035（淺皮革色）、Abt.140（基礎膚色）、Abt.165（褪色白），在路面的坑窪、裂縫和磚石表面薄塗上一些色塊，然後進行混色（即乾淨的毛筆沾上少量AK 047將色塊抹開和潤開），讓建築物和人行道之間形成鮮明的對比。對於棕色的地方會點塗上少量的Abt.030（褪色海軍藍），然後還是用乾淨的毛筆沾上少量AK 047 將色點抹開和潤開。

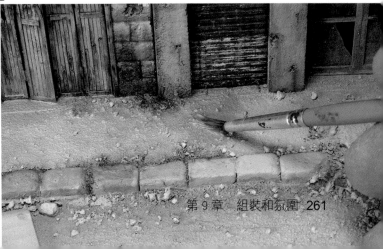

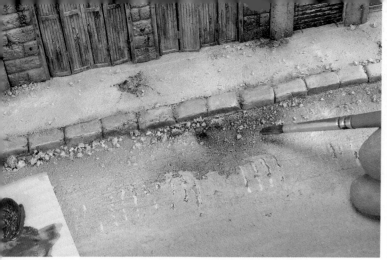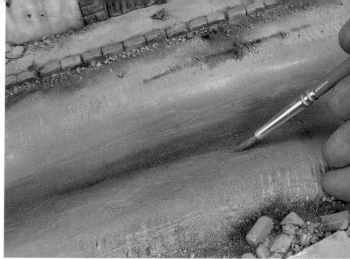

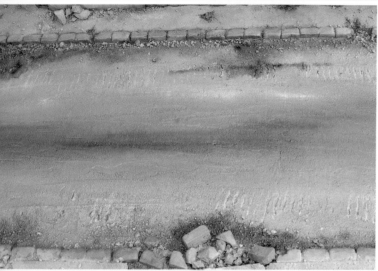

將用顏色最深的油畫顏料筆塗在道路的兩邊以及中間的區域，然後用乾淨的毛筆沾上少量AK 047 White Spirit將色塊塗抹開，這將為這些區域帶來更深的色調。因為道路的兩邊以及中間的區域積水蒸發需要更長的時間，所以這些區域往往色調會更深，想模擬的就是這種效果。

大家可以看到，透過一層一層舊化效果的疊加，道路和建築物的舊化效果融為一體，所有的場景配件有機的整合在一起了。

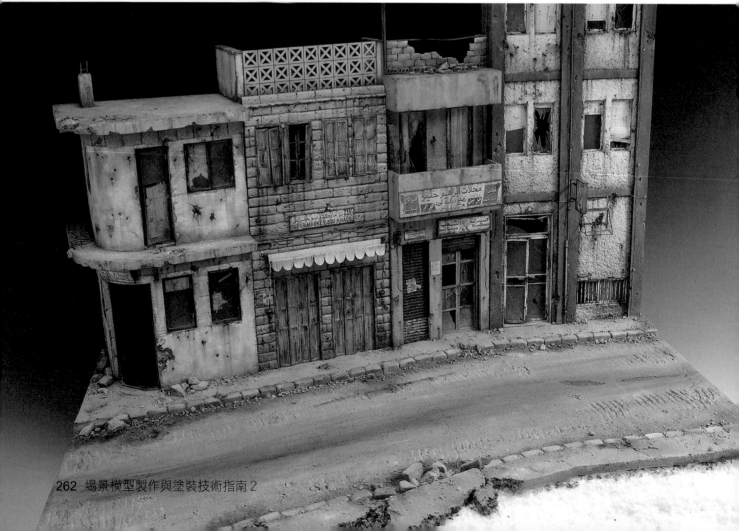

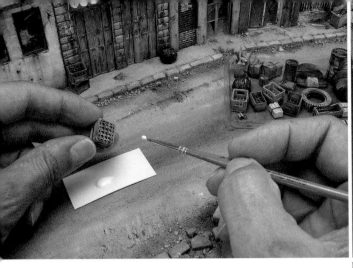

　　道路和人行道上還有舊化工作沒有完成，但現在要將之前準備好的垃圾、廢料以及其他一些場景配件佈置到場景中。這樣做的理由是，之後的舊化會將這些場景配件與整個場景融為一體，與整個場景的氛圍相互協調。

　　這個過程也非常簡單，就是將之前準備好的垃圾、廢料以及其他一些場景配件佈置到場景中，然後以乾掃的方式掃上一些舊化土，用一些琺瑯漬洗液或油畫顏料調配出的漬洗液來固定這些舊化土（油畫顏料是用White Spirit進行稀釋的）。同時在這些場景配件所在的區域周圍，不論是道路還是人行道，都應用上一些舊化土。

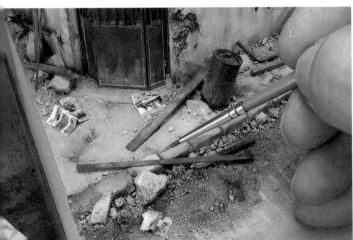
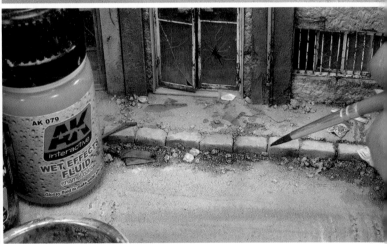

　　等之前的場景配件透過舊化整合並融入整個場景後。開始為道路添加一些潮濕的效果。將AK 079（濕潤及雨水痕跡效果液）與AK 045（深褐色漬洗液）以適當比例混合，得到一種深色且帶有光澤的混合物。將它筆塗在準備製作濕潤效果的區域，然後用乾淨的毛筆沾上少量AK 047 White Spirit把色塊的邊緣抹開，形成一種中間色調深周圍色調淺的濕潤效果痕跡，這種效果在柏油路上經常可以看到。

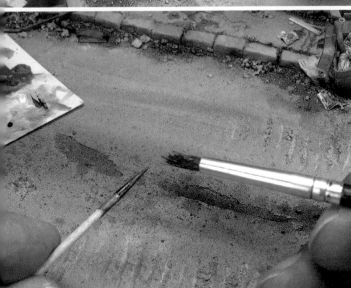

　　將油畫顏料Abt.160（發動機油脂色）稀釋，用毛筆沾上該混合物在牙籤上彈撥製作出一些油脂濺點。因為車輛經常駛過，這種油污濺點效果在道路上十分常見。

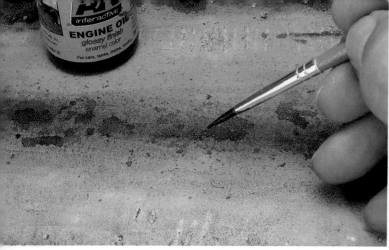
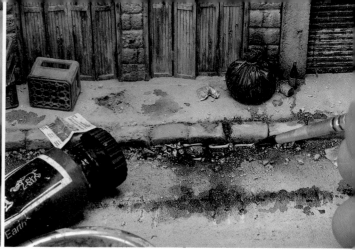

　　等上一步的效果完全乾透,準備
再製作一些邊緣清晰的油污色塊,直
接將AK 084(發動機油污油漬效果
液)充分搖勻後,用細毛筆點畫出一
些油污色塊。

　　最後,回過頭來發現之前製作的濕潤區域失去了
一些光澤感(這種情況很常見,因為用來製作道路的
材料具有一定的吸濕性),可以重複之前的步驟,應
用Abt.090(工業土色油畫顏料) 和AK 079(濕潤及
雨水痕跡效果液)來加強這些地方的潮濕效果。

　　完成後的街道如圖所示。透過以上的技法操作,所有的場景配件都協調的整合進了整個場景中。大家請
注意觀察道路的中間和兩邊,這裡做出的深色濕潤的效果非常真實。

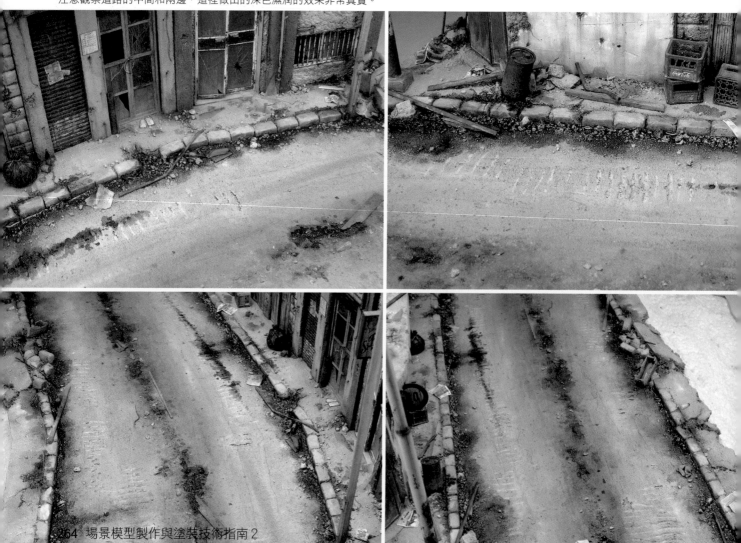

現在將重點關注場景的前部
（也是水平位置最低的地方，離
觀賞者也是最近的），大家可以
發現從整個場景的後方（水平位
置最高）往前方（水平位置最
低）來進行場景的塗裝和舊化，
這樣做的好處是後續的塗裝和舊
化很難對之前的塗裝和舊化造成
影響形成破壞。首先要構建場景
前方的斜坡，先用泡沫切割出斜
坡的大體型狀，接著在泡沫表面
塗上一層用水適當稀釋的白膠。

趁著上一步的白膠未
乾，在表面抹上填縫劑，它
不僅可以帶來一些紋理感，
而且可以保護最底層的泡沫
免受後續的塗裝和舊化操作
的侵蝕。（泡沫是一種很敏
感的材料，強力膠和一些溶
劑都會對泡沫造成腐蝕，所
以這裡的填縫劑可以起到隔
絕保護的作用。）

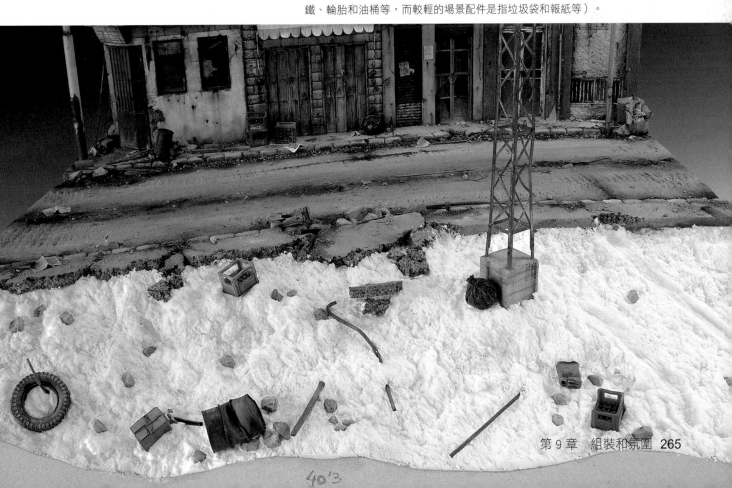

雖然有意識地將場景配件佈置在場景中，但讓
場景配件在場景中的分佈呈現隨機而自然的狀態也
是非常重要的。有些場景配件是直至塗裝完成時才
置入地台，這時整個路堤的構建也算完成了。

趁著填縫劑未乾，用硬毛刷在表面戳出更多的紋理，同時也會把之前準備好
的場景配件加入其中（比如大塊的石頭、廢鐵、輪胎、垃圾袋、油箱和油桶等場
景配件）。將一些較重的場景配件在填縫劑表面壓出一點痕跡，這有兩個作用：
第一，表現出場景配件的重量感，而不是「浮」在泥土表面；第二，讓這個較重
的場景配件可以更好地固定在地台上（這裡所說的較重的場景配件是指石塊、廢
鐵、輪胎和油桶等，而較輕的場景配件是指垃圾袋和報紙等）。

選擇AK 078（濕泥效果液）、AK 4061（沙黃色塵土和泥土沉積效果舊化液）和AK 074（北約車輛雨痕效果液），使用前請充分搖勻，然後將它們筆塗在路堤的泥土表面。

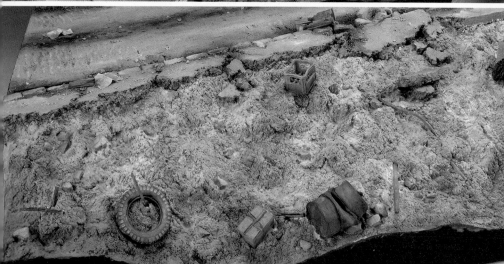

交替使用以上這幾種琺瑯效果液進行筆塗就可以了，沒有什麼特殊的筆法要求，只是在路堤較低的地方應用更多的深色調的琺瑯效果液。將以上幾種效果液，用AK 047 White Spirit進行適當稀釋，然後對路堤上的一些場景元素和配件進行適度且有選擇性的漬洗（比如對一些雜草的根部、廢棄輪胎靠近地面的地方等），讓它們與整個斜坡融為一體。如果需要對效果進行修飾和調整，我們也可以用乾淨的毛筆沾上少量AK 047 White Spirit將痕跡塗抹開。

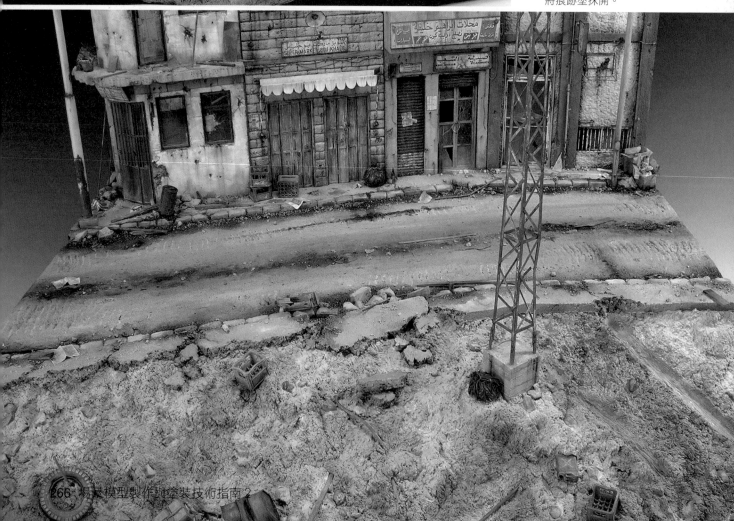

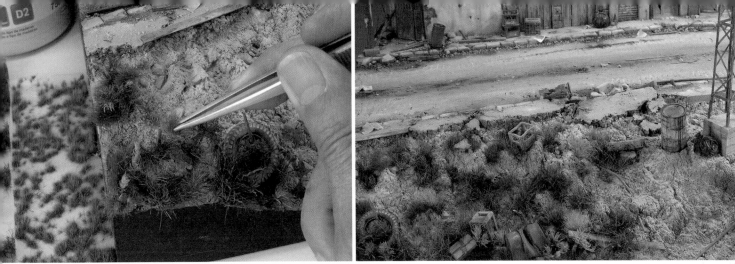

使用Mininatur和Passion Models的一些草簇和植被產品,同時也會用到草球(sea scroll & sea grass)上的纖維來為路堤斜坡添加上豐富的植被,用鑷子夾持,用一點點白膠進行黏合固定。建議大家從左往右進行植被的佈置(這符合絕大多數觀賞者的欣賞習慣),當然從右往左也是可以的。要讓這些雜草的搭配和分佈看起來盡可能隨機而自然。

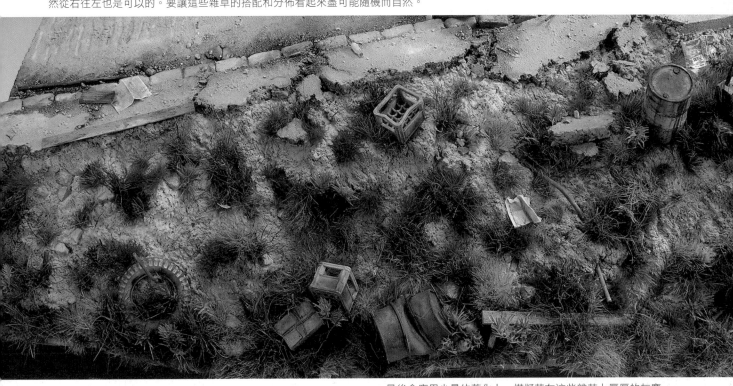

最後會應用少量的舊化土,模擬落在這些雜草上厚厚的灰塵。

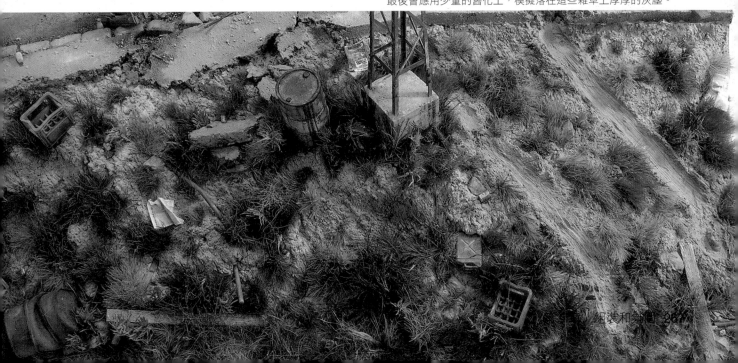

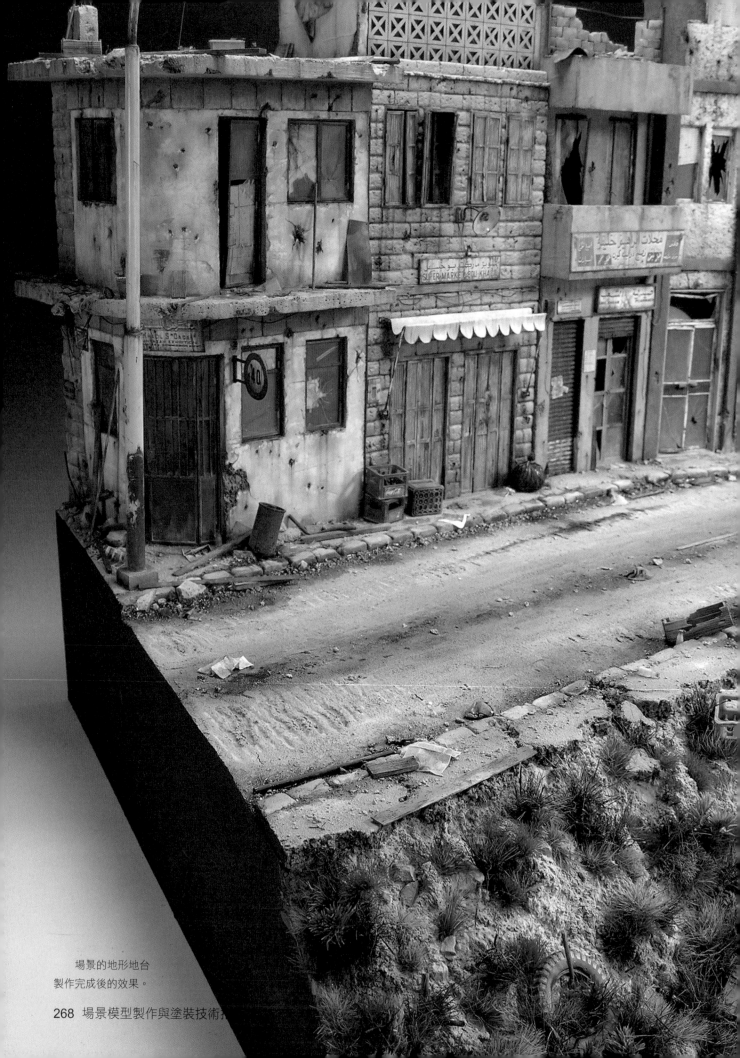

場景的地形地台
製作完成後的效果。

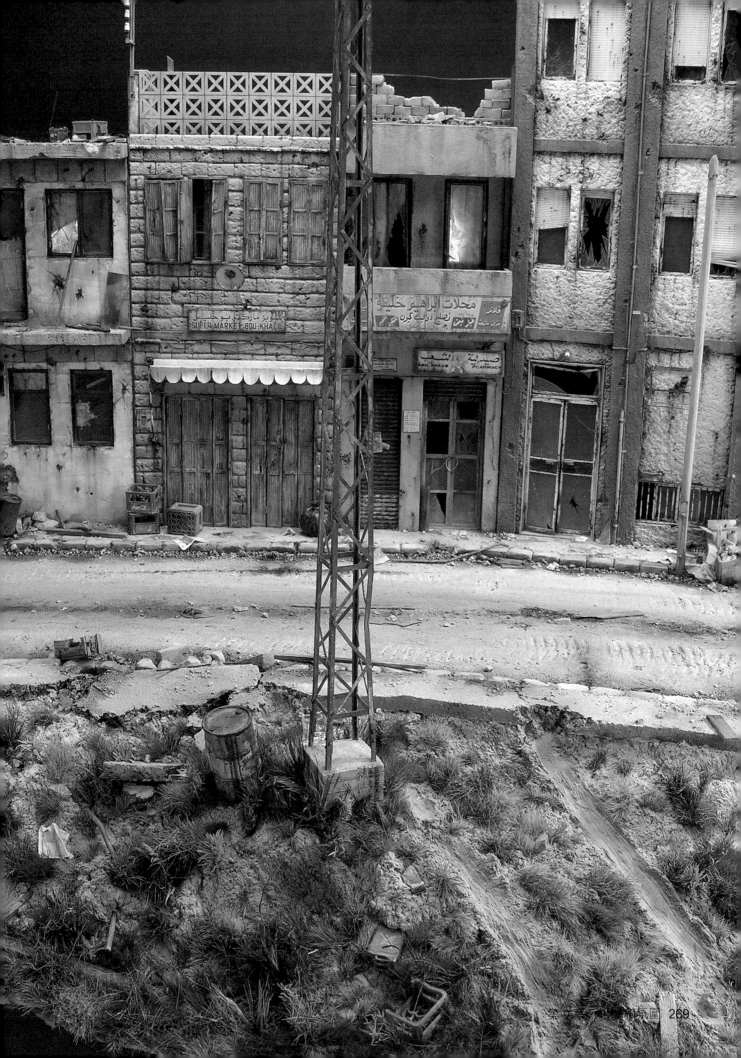

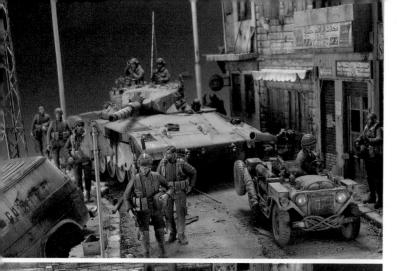

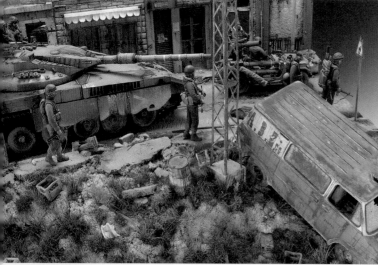

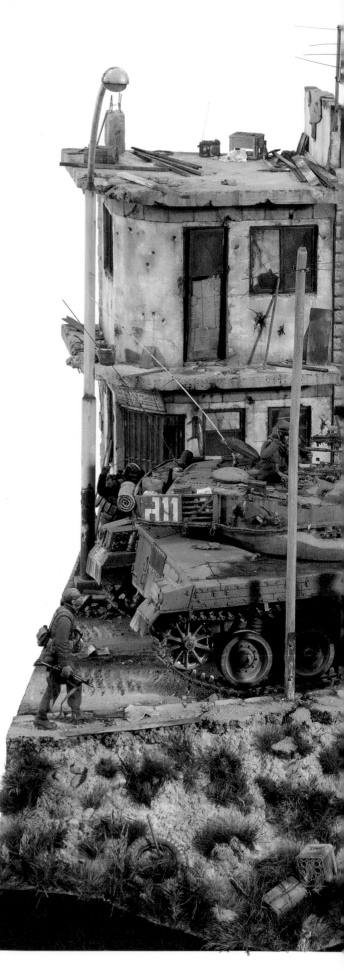

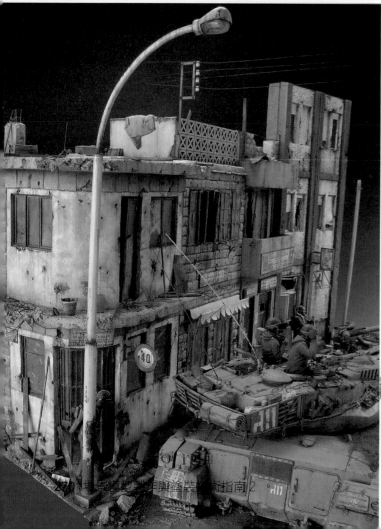

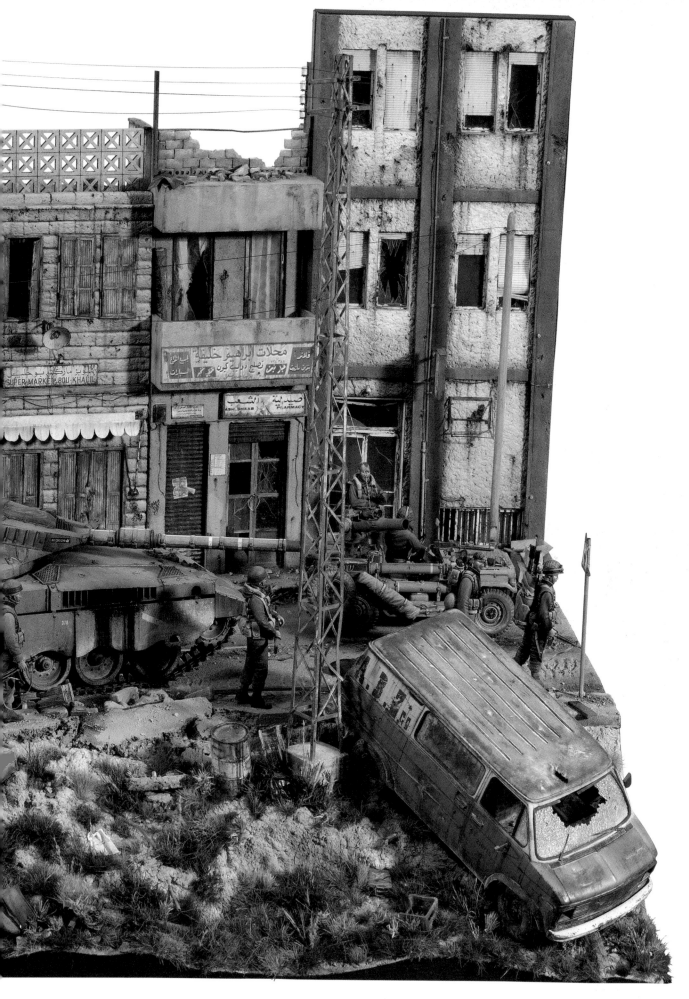

二、氛圍

（一）秋天的氛圍

自然環境的氛圍不僅應該體現在地面以及地面上的植被，也應該平等的呈現在場景中其他的元素和配件上。

第一個範例展示的是一個秋季的場景，這時正處於秋季潮濕而多泥濘的時期。

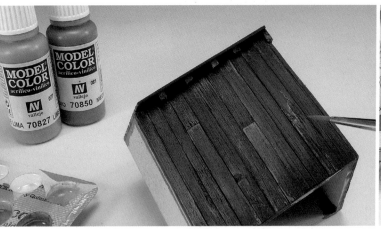

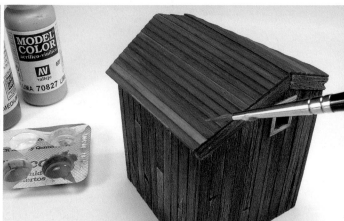

首先在這個紅色的小木屋上表現這種「潮濕且泥濘的秋季氛圍」（在本書前面已經為大家講解如何塗裝這種較小的建築物），首先做的是具有特徵性的苔蘚效果，將綠色色調的水性漆用水適當稀釋後，有選擇性的在屋簷以及木屋的底部（靠近地面處）做局部的漬洗。

在屋頂進行同樣的有選擇性的局部漬洗，因為屋頂的一些縫隙處會有水聚集並一直保持濕潤的狀態，所以這些地方也容易生苔。

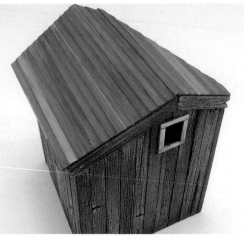

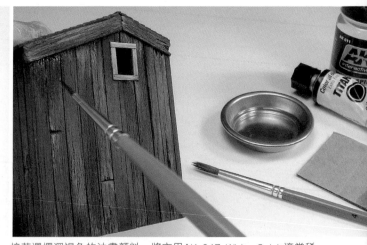

完成後小木屋的樣子，大家可以注意到，乾燥的區域是淺色的色調，而那些水分不易蒸發的區域以及濕潤區域會有苔蘚痕跡的色調。

接著選擇深褐色的油畫顏料，將它用AK 047 White Spirit適當稀釋後，筆塗在上述這些潮濕的區域，讓它們變得更暗，讓濕潤的效果更加顯著。接著用乾淨的毛筆沾上少量AK 047 White Spirit將筆塗痕跡的邊緣塗抹開。

選擇AK 045（深褐色漬洗液）對整個屋頂進行漬洗，這時屋頂變得更暗了。接著用乾淨的毛筆沾上少量AK 047 White Spirit，用從上往下垂直的筆觸，不斷地從屋頂的上緣掃向屋頂的下緣。這樣做的目的有兩個：第一，抹掉之前多餘的漬洗痕跡；第二，模擬屋頂上雨水常年沖刷留下的垂紋效果。

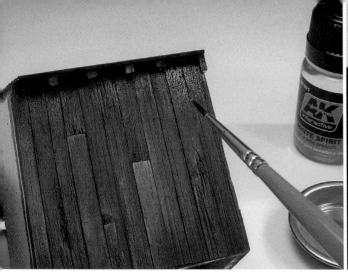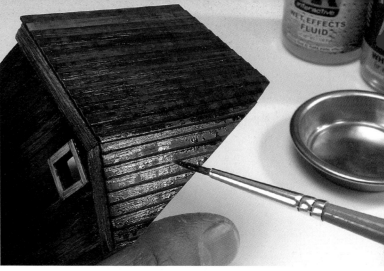

繼續加強濕潤的效果，將AK 079（濕潤及雨水痕跡效果液）有選擇性地筆塗在之前做出的濕潤區域以及苔蘚區域的表面（請將這種效果應用在濕潤以及苔蘚效果最顯著的位置），接著用乾淨的毛筆沾上少量AK 047 White Spirit對濕潤光澤痕跡的邊緣進行塗抹開，這樣濕潤光澤的區域就會顯現出不同的光澤度，做出了濕潤區域的變化感，效果更加真實且自然。

將AK 079（濕潤及雨水痕跡效果液）有選擇性地筆塗在屋頂上的一些區域。

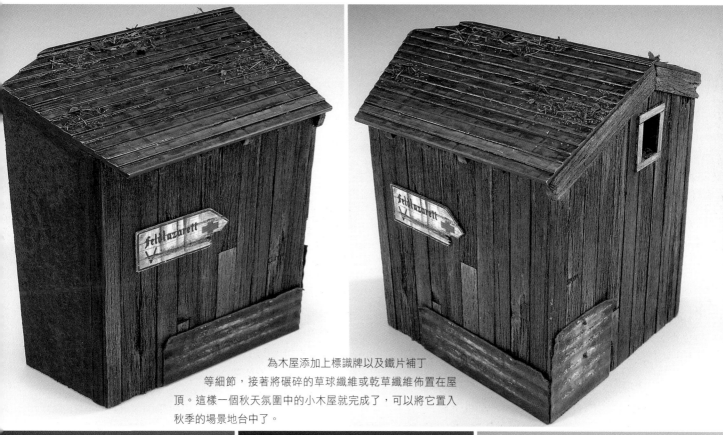

為木屋添加上標識牌以及鐵片補丁等細節，接著將碾碎的草球纖維或乾草纖維佈置在屋頂。這樣一個秋天氛圍中的小木屋就完成了，可以將它置入秋季的場景地台中了。

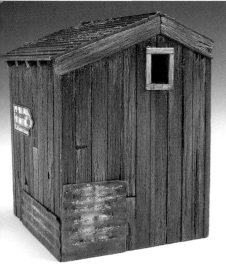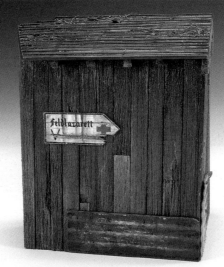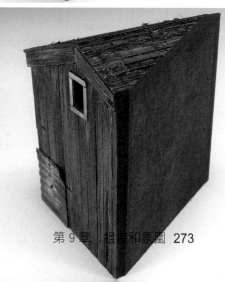

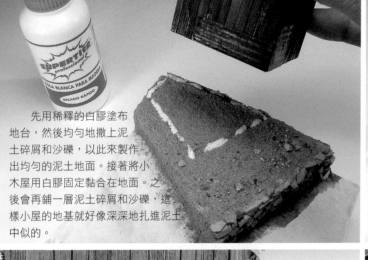

先用稀釋的白膠塗布地台，然後均勻地撒上泥土碎屑和沙礫，以此來製作出均勻的泥土地面。接著將小木屋用白膠固定黏合在地面。之後會再鋪一層泥土碎屑和沙礫，這樣小屋的地基就好像深深地扎進泥土中似的。

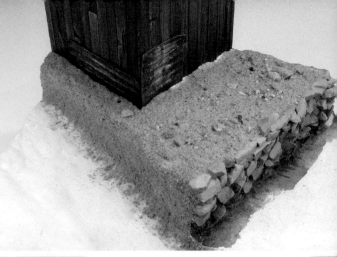

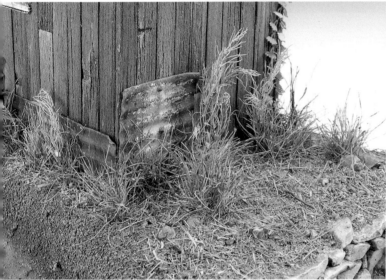

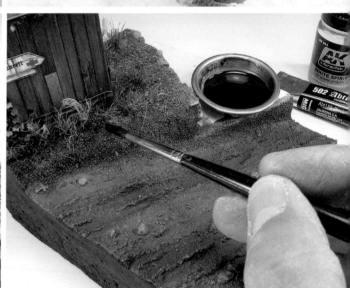

等小木屋黏合牢固，並且地面也完全乾後，開始為地面添加植被（方法已經在本書前面為大家講述），要考慮到植被的主體色調是棕色和赭色色調。

為了增加植被（主要是雜草）的深度感和立體感，用深色調的漬洗液對雜草的下方和底部區域進行有選擇性的漬洗（深色漬洗液的製作：這裡將AK 016新鮮泥漿效果液與油畫顏料Abt.110黑色以適當比例混合，然後用AK 047 White Spirit稀釋到漬洗液濃度）。

接下來會在上一步漬洗的區域筆塗上AK 079（濕潤及雨水痕跡效果液），讓之前深色的漬洗區域帶上一些光澤感，這模擬的是濕潤聚集在雜草下方的效果。

製作秋季的場景，不可以忽略落葉這一細節，將使用現成的激光切割且上好色的樹葉產品，這裡推薦大家用品質類似Plus Model的激光切割樹葉。首先將葉子放在指腹，然後用圓鈍鑷子的尖端稍微施壓，以此來塑造出葉子捲曲的立體形態。等葉子佈置到位後，在葉子表面塗上AK 079（濕潤及雨水痕跡效果液）或光澤透明清漆，這有兩個作用：第一，讓地面的落葉看起來跟泥土一樣濕潤；第二，將落葉很好地固定在場景地台上。

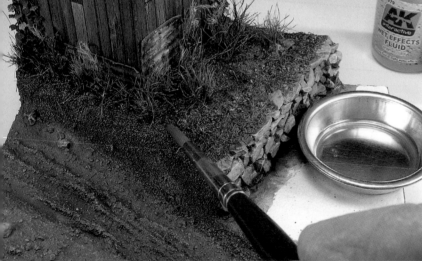

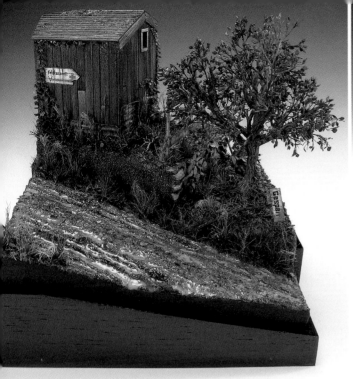
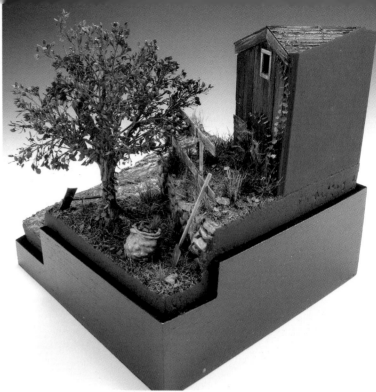

完成了一個場景的植被，一個場景才算圓滿。在《場景模型製作與塗裝技術指南1》的章節中，已經為大家講述如何製作泥濘的道路，這裡不作贅述。

大家可以看到，不同的植被其棕色的色調是有所區別的。這棵樹的主體色調是偏紅的棕色，它的樹葉落在潮濕的泥土表面。

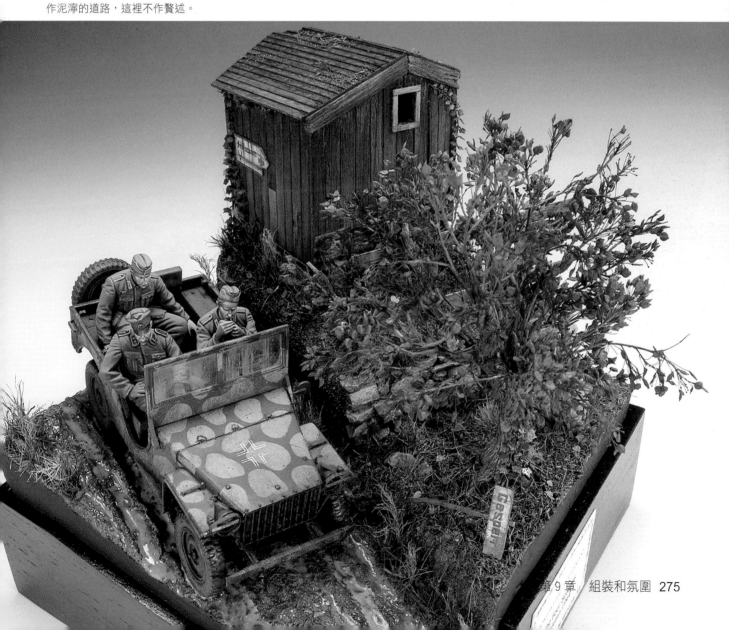

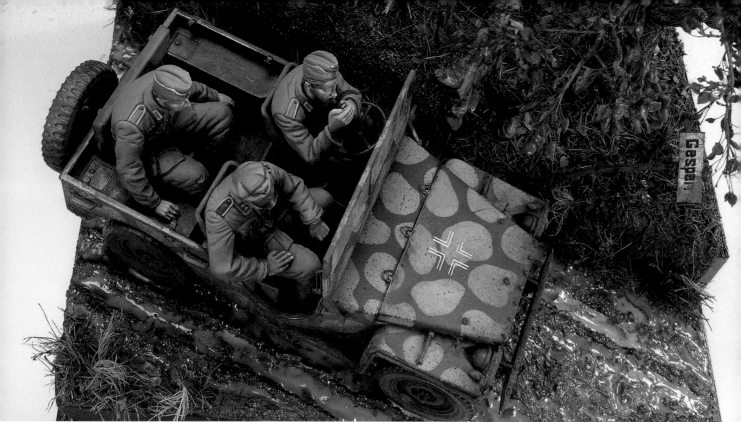

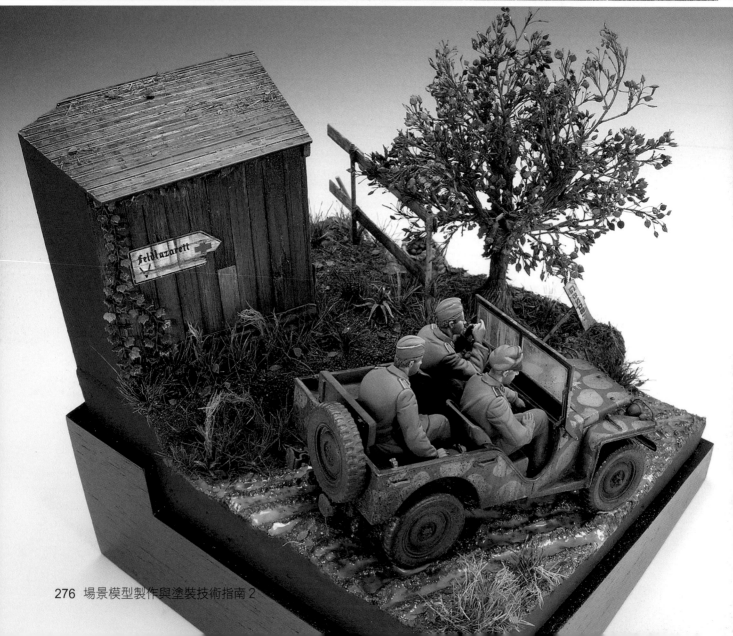

（二）冬天的氛圍

秋去冬來，白雪覆蓋大地，好像為它鋪上了一層白色的厚毯。像之前一樣，還是從小木屋開始。選擇一張實物照片做參考，根據這張照片，發現木屋較低處（在秋季場景中是更濕潤的地方）色調會更淺一些，所以大家可以看到現在木屋的底部比之前範例中的色調要淡。

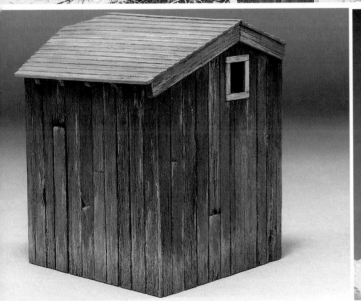

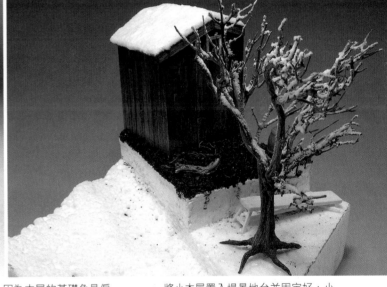

因為木屋的基礎色是偏亮的，所以後續用水性漆筆塗苔蘚色調時，色調自然會更加淡。可以看到當塗裝完苔蘚灰綠色的基礎色調後，苔蘚效果就已經十分強烈了，獲得了很生動的苔蘚效果。

將小木屋置入場景地台並固定好，小木屋周圍的地面也要製作好，雖然大部分地面最後都要被積雪覆蓋，但是還是要將地面做成黑色泥土的外觀。（大家可以看到，土坡的垂直側面積雪覆蓋不完全，黑色的泥土仍然會顯現出來。）屋頂和大樹上也已經覆蓋了積雪，大樹上的葉子已經全部掉光。

雖然市面上有很多雪地膏和雪粉等產品，這裡的雪是用小蘇打粉製作的，將小蘇打粉與少量的水混合再加入適量水性的光澤透明清漆，然後將這種混合的膏狀物筆塗在地面，最後在表面撒上一些膨鬆的雪粉顆粒（如Woodland的雪粉等），模擬那種新鮮的剛剛落下的積雪。

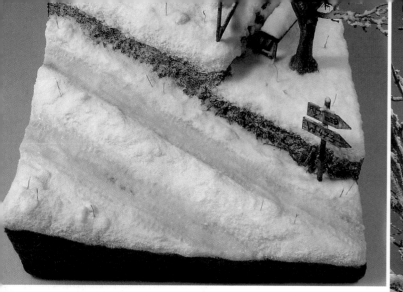

模擬車輛駛過積雪路面後的痕跡，首先，趁著積雪效果未乾，用合適的車輪在積雪表面壓出車轍印跡。然後將赭土色的水性漆與適量水性光澤透明清漆混合，用最小最輕的筆觸在車轍印跡上筆塗，之後再對這裡做侷限性的輕微漬洗，這樣車轍印跡處的髒雪就栩栩如生了。

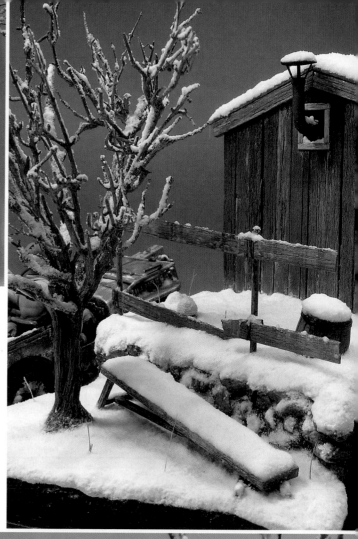

要製作地面完全被積雪覆蓋的效果，需要在這些地方鋪上一定厚度的積雪，大家可以看到煙囪、柵欄、扶手以及長凳上都有厚厚的積雪覆蓋。

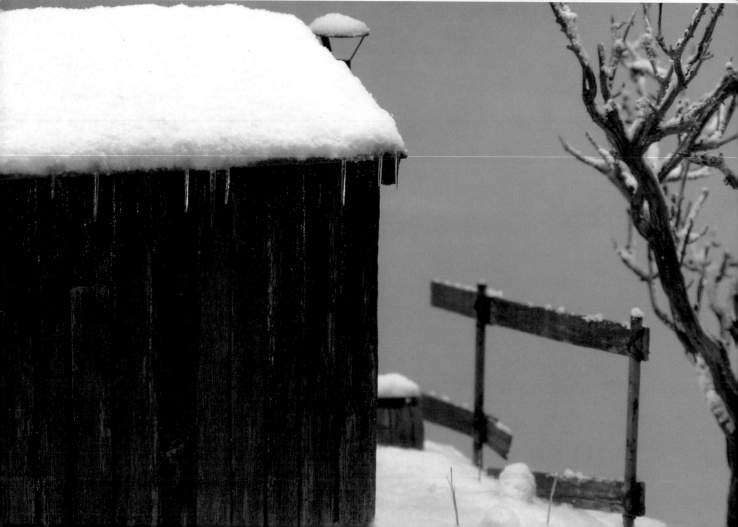

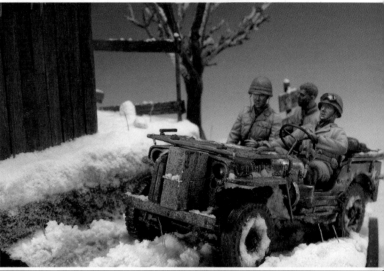

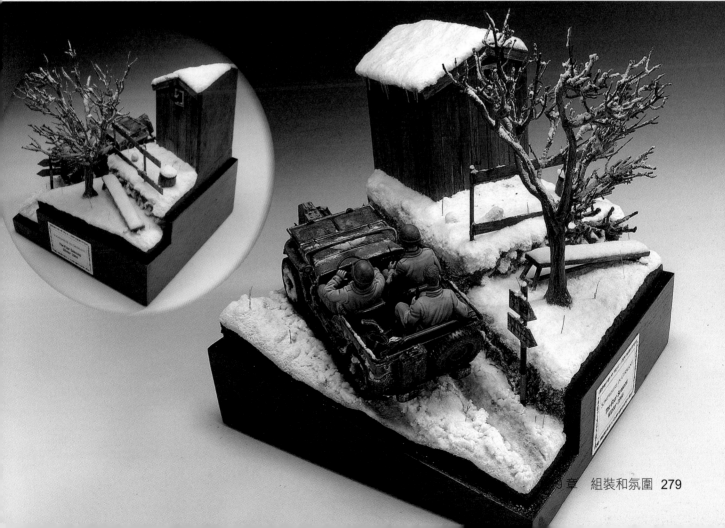

（三）春天的氛圍

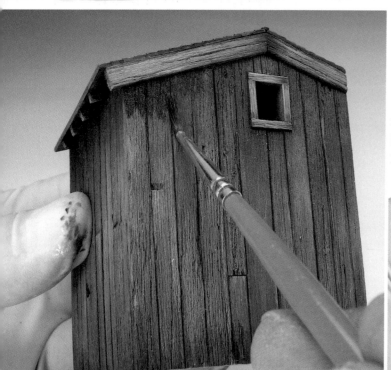

春天到來，和煦的天氣和燦爛的陽光蒸發掉地面潮濕的水分。萬物復甦、百花綻放，自然界中一片生機盎然，處處五彩繽紛。小木屋的顏色會讓它更鮮豔一點，所以在基礎色中加入了更多的橙色。將深棕色的琺瑯顏料稀釋後，對屋簷和小木屋牆壁的底部進行局部的筆塗，然後潤開這些筆塗的色塊，讓這些區域的色調變暗。

用AK 263（塗裝木色效果的專用漬洗液）對木板的紋理和木板間的縫隙進行滲線，突出木板的細節紋理並加強深度感。

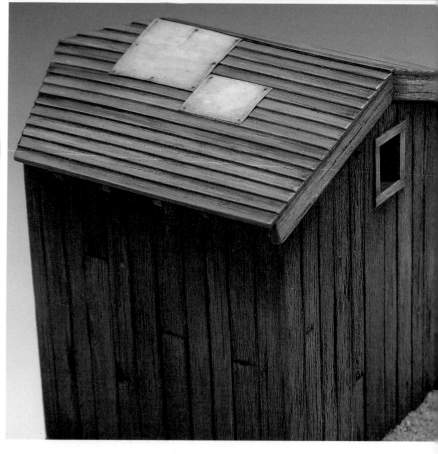

用乾淨的毛筆沾上少量AK 047 White Spirit抹掉之前多餘的滲線液痕跡，讓效果有柔和的過渡。

同之前的範例，將小木屋佈置到場景地台上，並用白膠黏合固定。像之前一樣，用不同色調的綠色的水性漆適當稀釋後，為木屋屋頂添加上一些苔蘚效果。

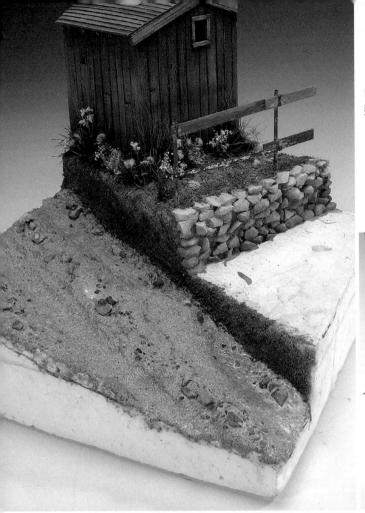

為了製作出春天的氛圍，選擇了顏色鮮豔的草簇、花簇以及一些自製的乾燥小花（可以看到植被中有大量各式各樣的「鮮花」）。在道路的中間以及兩邊，佈置上一些碎石和沙礫。

隨著春季的到來，空氣變得不那麼潮濕，但會有更多的灰塵（尤其是在路邊）。將AK 015（塵土效果液）和AK 4061（沙黃色塵土和泥土沉積效果舊化液）進行適當的混合，然後將它應用在木屋的底部和植物的根部周圍，模擬這些地方的積塵效果。

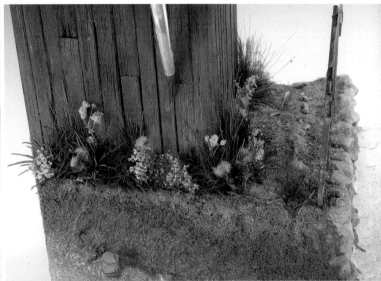

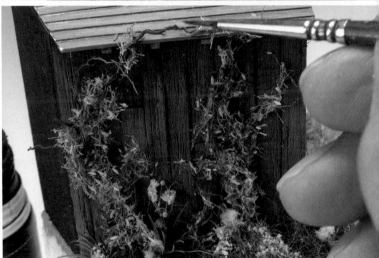

用現成的植被產品可以很方便地為場景繼續添加豐富的植被效果。這裡使用德國Mininatur的葉簇來製作藤蔓（Mininatur的葉簇有多種不同類型，但基本上都非常適合模擬不同顏色和外觀的藤蔓。），只需要將它剪成一個長條狀，然後稍微塑形，接著用一點點白膠黏在合適的位置，就可以獲得非常真實的效果了。

接著在藤蔓的末端添加上一些自製曬乾的植物根須，這可以很好地模擬藤蔓末端的枝幹。最後用AK 263（塗裝木色效果的專用漬洗液）對藤蔓枝進行漬洗。

Noch的紅色小花簇（poppies）將進一步豐富場景中植被的色調，用白膠將它們固定在合適的位置。

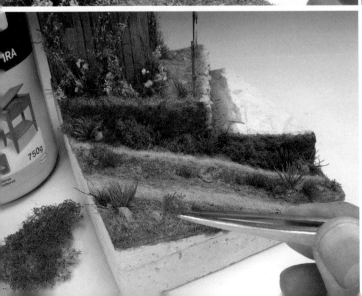

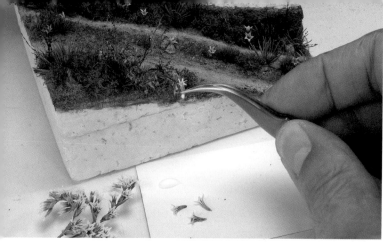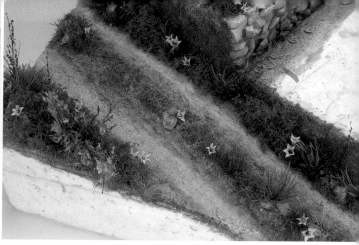

繼續為場景植被加入一些不同類型的花朵（這裡選擇的是自製的乾花），用一點點白膠將它們固定在合適的位置。

最後獲得了一幅美麗燦爛且豐富多彩的春季場景畫面。

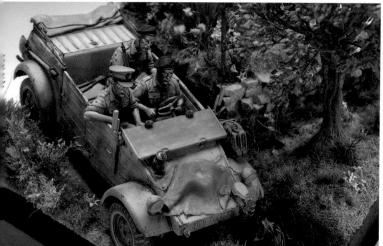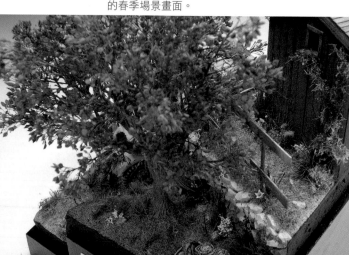

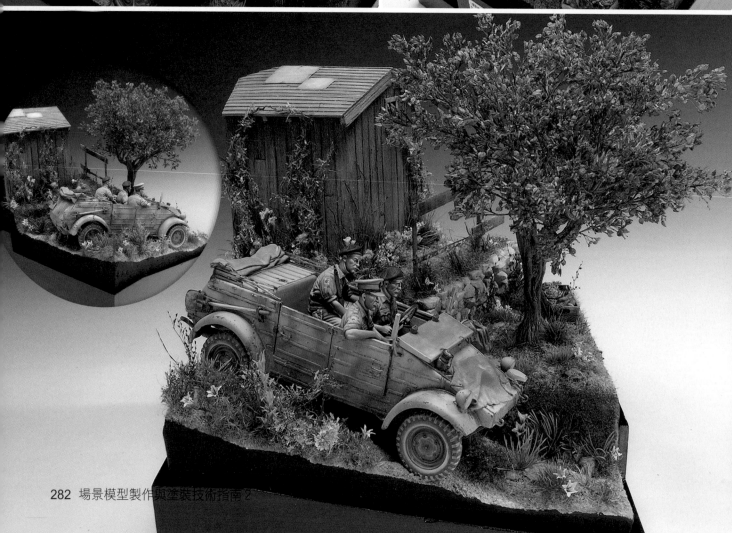

（四）夏天的氛圍

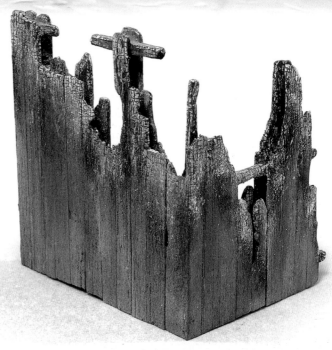

　　春天過去，夏天到來，天氣變得炎熱，高溫的炙烤下木屋變得很乾燥，顏色會更加偏黃偏橙色。場景中的小木屋基本上毀於大火，殘留的廢墟也變得灰暗、失去了之前明亮的色澤。具體如何製作焚毀的建築物請大家參看本書前面的內容。

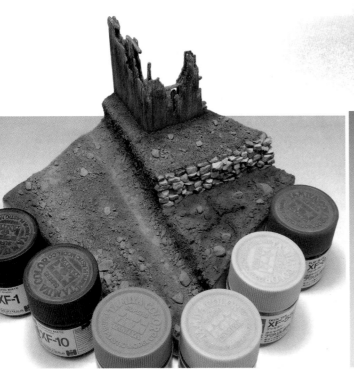

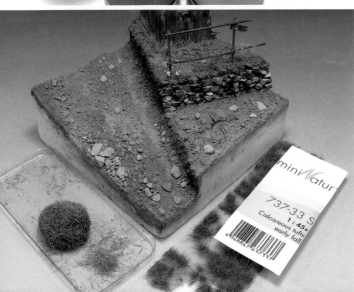

　　為地面噴塗上棕色作為基礎色，基礎色中加入一點白色調配出高光色調，噴塗出地面上的高光區域；基礎色中加入一點藍色和黑色，調配出陰影色調，噴塗出地面上的深色區域。在焚毀的建築物旁，泥土的色調會更暗、更深。

　　在紙板上擠上各種不同的油畫顏料，它們分別是Abt.015（陰影棕色）、Abt.090（工業土色）、Abt.093（土色）、Abt.140（基礎膚色）、Abt.092（赭色）、Abt.035（淺皮革色），這樣可以非常方便地在紙板上混出需要的色調，用它對地面進行薄塗、漬洗和濾鏡等操作，這樣可以讓地面的色調更加豐富，地台更加有深度感和立體感。

　　再次應用草球纖維和Mininatur的草簇成品，草簇選擇偏黃綠色色調的，而場景中的草球纖維一部分不染色而直接使用，一部分染成黃綠色。

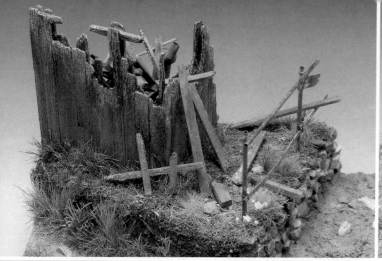
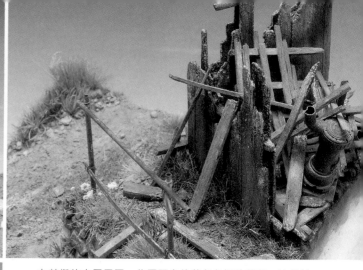

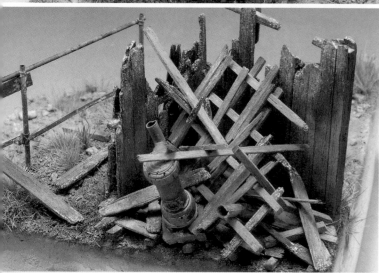

　　在焚燬的木屋周圍，佈置更多的黃色色調的雜草，這是被烈焰的高溫烤死的雜草，在更靠近木屋的地方，佈置上一些黑色、灰色和白色的舊化土，模擬的是焦炭、煙燻和白色灰燼的效果。聯合使用這幾種舊化土，獲得了非常真實的效果。使用AK 047 White Spirit來半固定這些舊化土。在小木屋的地板上也會應用上這些舊化土，地板被坍塌的燒焦的屋頂木板廢墟所覆蓋。

　　在道路的周圍，佈置上更偏橙色的雜草，同時也佈置上一些白色和橙色的乾花，模擬夏季的草叢和草叢中的花朵。

　　樹木也是夏季的樹木。因為炙熱的高溫，它的葉子更加偏赭色和偏橙色。樹幹上沒有苔蘚和地衣附著，進一步向觀賞者傳達出了酷暑的炙熱感。

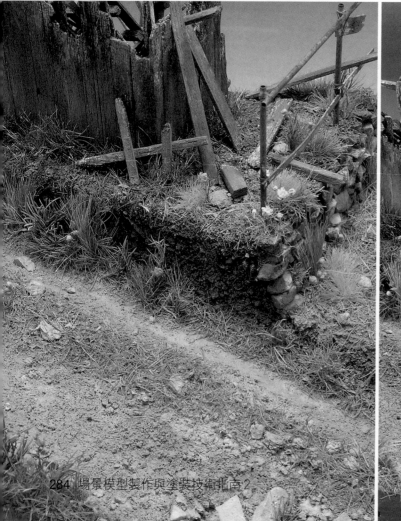
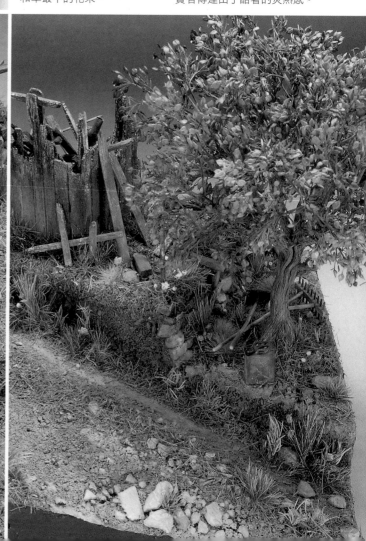

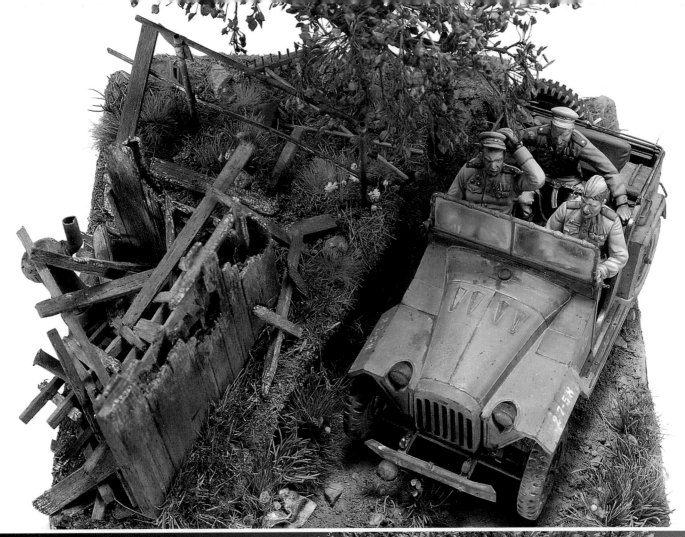

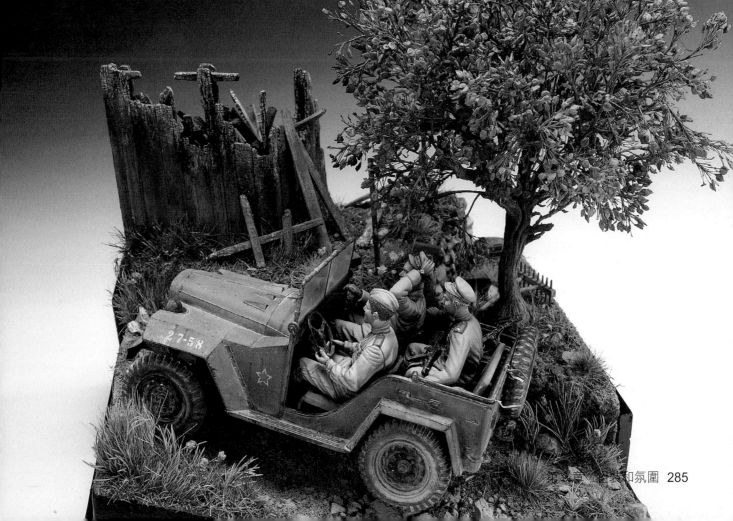

常見的錯誤和模型比賽經驗分享

縱觀我模友生涯至今，參加了很多模型競賽、模型展以及一些與模型和場景模型相關的模友活動。剛開始的時候，主要精力是不斷的發現且不斷的學習。

慢慢的，我更加能勝任這份工作了，開始有了自信，開始參加模友間舉辦的活動了。至今還記得那個星期天的早上參加模友聚會的情景，（因為興奮和緊張）胃裡有一種說不出的奇怪的感覺，在聚會上，模友們將他們各自的作品放在自己身邊的展示桌上。

我一直這樣認為，也一直對大家這樣說：「如果你知道如何參加競賽並懷著積極的心態，那麼模型競賽將讓你受益」。像任何其他的競賽，規則必須得到尊重，必須遵守這些既定的規則，雖然有時裁判們對作品的評分有失偏頗，甚至與我們的觀點產生分歧。作為一個模友和自願的參賽者，完全是出於自由且自願的原則，帶著我們的作品參去加比賽的。

相信競賽能鼓舞和激勵我們的進取精神，讓我們進步。它能讓我們在錯誤中吸取經驗和教訓，讓模友之間能分享好的方法和技巧，因此才能更好地理解那個被我們稱為愛好的東西。

在某一個時刻，我們會下定決心要不斷進步，而每一個人都會對他們具體的行動負責，一步一步的向前邁進。我們可能不會一直保持著當初的熱情，只要我們想進步，就需要勇敢的跳出自己認知的舒適區，這並非易事，然而只有這樣，才能不斷地進步。

我必須補充說明，即使在最溫和的比賽中，裁判工作也絕對不可以有絲毫懈怠，要對別人的作品做出評價是一件非常嚴肅且非常正式的事情。不能苛求大家既是一位好的模友也是一位好的裁判。我與很多其他的裁判有過共事，欣賞和評價一件作品我們會遵循一些特定的範式。

當裁判對一個作品進行評分時，會像處理其他的問題一樣，將大的工作進行拆分以獲得簡化。這是一種普遍適用的分析和解決問題的方法，先拆分並剖析，然後再進行歸納和總結。這也許聽起來有些複雜，但現實中具體情況反而會非常簡單（這是因為大家已經總結出一套不錯的步驟和方法）。裁判團通常會用一個工作表來進行評分，這個工作表可以分成以下一些項目：

車輛—人物—建築物

地形—構圖—歷史

個人認為，可以在項目中加入叫「完整性和內聚力」的一項。所有的（評分標準中的）項目都同等重要，沒有哪一個比另一個更重要，一個項目中的高分不可以抹掉其他項目中的缺陷和錯誤。

評分標準的表格必須簡單明瞭，這樣裁判團中的每一位裁判才能對評判的過程有一個清晰的標準化的執行方案。每一位裁判要不受影響的對一件件作品進行分開的單獨的評判。然後對所有裁判的評價進行彙總，得到一個整體的評分和綜合的評價。最後裁判要與作品的作者交流經驗和看法，給出有建設性的意見。

雖然聽起來有些奇怪，但意見分歧並非罕見，不同的評判結果也許並不是因為我們自己，而是因為評判標準的差異，這也並不意味一些裁判團的評價是錯誤的。也許你會發現一件其他人不怎麼看好的作品獲獎了，或是你自己對比賽的結果感到失望，但請記住，把比賽成績看得淡一點，它只是一個遊戲，而作品評獎只是遊戲的一部分。

在當模型競賽評委的經歷中，遇到了一些大家最經常犯的具有共性的錯誤，為什麼不與那些不斷追求進步的模友們一同分享我的這些經歷和知識呢？

車輛模型中常見的錯誤

- 模型組裝錯誤，合模線和水口沒有處理乾淨，較大的關節縫隙沒有被填補，膠水黏合的痕跡……
- 車軸和車輪缺乏對稱和對齊……
- 圓柱形的板件，比如砲管和管線等出現了毛刺和毛邊。
- 打磨或填縫後留下了痕跡。
- 塗裝的問題：噴塗出了蜘蛛腿圖案、噴塗出了很重的顆粒感、漆膜過厚或有明顯的筆痕……
- 粗心地或是草率地進行塗裝和舊化，比如塗裝和舊化場景中的柵欄時……
- 在鬆軟的土地上戰車的車輪卻並沒有壓進泥土，而是浮在泥土表面，這樣顯得非常不真實。

人物模型中常見的錯誤

- 模型組裝錯誤，人物關節處的縫隙過大或縫隙填補得不澈底，黏著劑殘留的痕跡……
- 不切實際的姿勢，僵硬的手臂……
- 毛刺和毛邊。
- 打磨或填縫後留下了痕跡。
- 膚色或衣服的顏色或色調塗裝錯誤。
- 人物的眼神與場景不搭配，如惡毒的眼神、凝視的眼神、呆滯的眼神或驚恐的眼神……當然如果場景故事要表現的是對戰爭和死亡的無助和恐懼，那麼這種驚恐的眼神就是切合主題的，就是合適的。
- 將人物安置到地面以及車輛上的時候，人物在車輛上傾斜著站立或好像浮在表面似的，以及其他一些違反重力規律的現象。

建築物模型中常見的錯誤

- 存在建造問題，不真實的質感，對於屋頂的處理草率而粗糙。
- 缺乏一些基礎設施，比如電線和管道……
- 塗裝和舊化存在問題。
- 不真實的結構組成，不真實的比例，對稱性上存在問題……

地形地台中常見的錯誤

- 地形的高度、地形的水平位置、地形的尺寸……
- 沒有樹木和雜草等植被，缺乏自然環境的氛圍，或樹木雜草的比例不合適……
- 地形中的場景配件顯得過於做作、不真實或比例不合適（比如地形上的電線杆、路牌標識和路燈……）。
- 地面的紋理、沙礫和石塊等的表現存在問題。
- 塗裝、舊化以及具體操作中的錯誤。

場景構圖中常見的錯誤

- 構圖的佈局和平衡性等問題。
- 地台與場景主題不成比例（例如地形地台做得太大，將戰車、人物、植被以及建築物放上去後，仍然顯得空蕩蕩的，場景主題都被淹沒了），構圖中存在很大的空白區域（這個空白區域對場景主題沒有任何幫助。相反，行進中的一隊士兵，前方的空白區域可以加強人物運動的方向感，這種空白區域的存在就是對主題有益的，就是我們可以接受的）。

完整性和內聚力

- 完整性和內聚力是否表現在人物和車輛之間？
- 完整性和內聚力是否表現在車輛和地形之間？
- 完整性和內聚力是否表現在建築物、建築物結構和地形之間？
- 完整性和內聚力是否表現在自然植被、環境和地形之間？
- 完成後的場景模型是一個有機的整體，還是不同場景元素、場景配件之間鬆散的結合？

　　最後必須強調的是，如何將場景作品呈現給觀賞者也是至關重要的，像其他的要素一樣，它能為你的作品加分，也能為你的作品減分。一件做得不錯的場景，如果在現場展示時燈光不合適或不足，抑或是照片拍得不好，那麼在我看來它並不是一件好的作品，最多也只是個好作品的半成品。一件好的場景作品能講述一個好的主題故事，場景的故事性跟場景的製作一樣重要，它是優秀作品的必備條件。

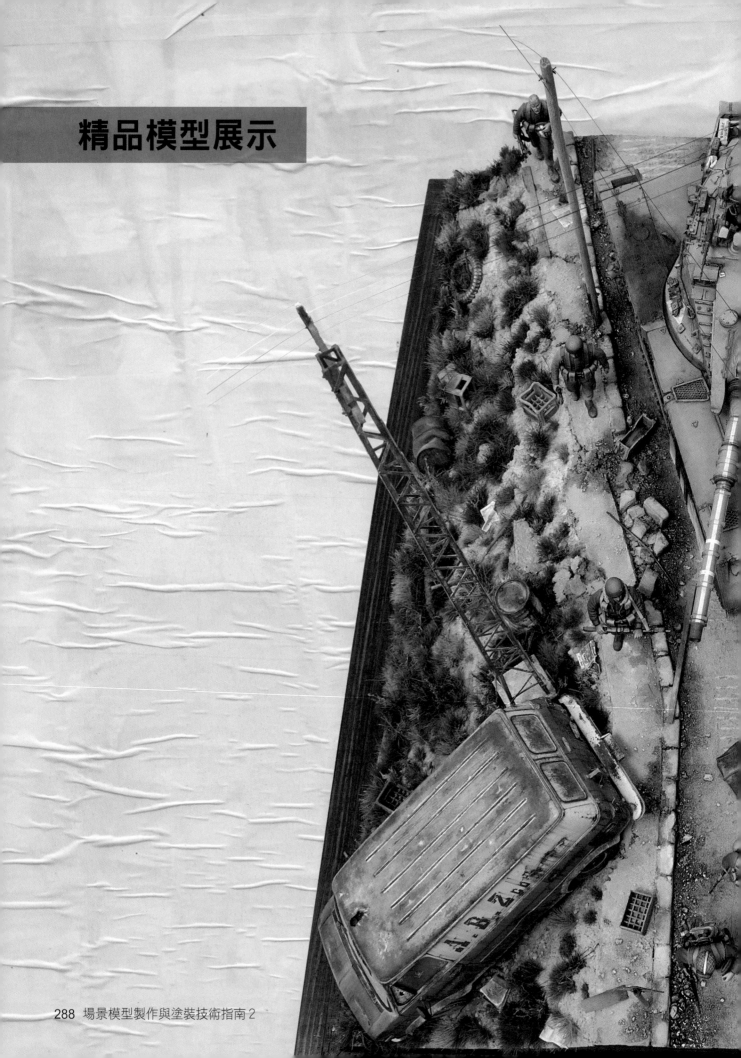

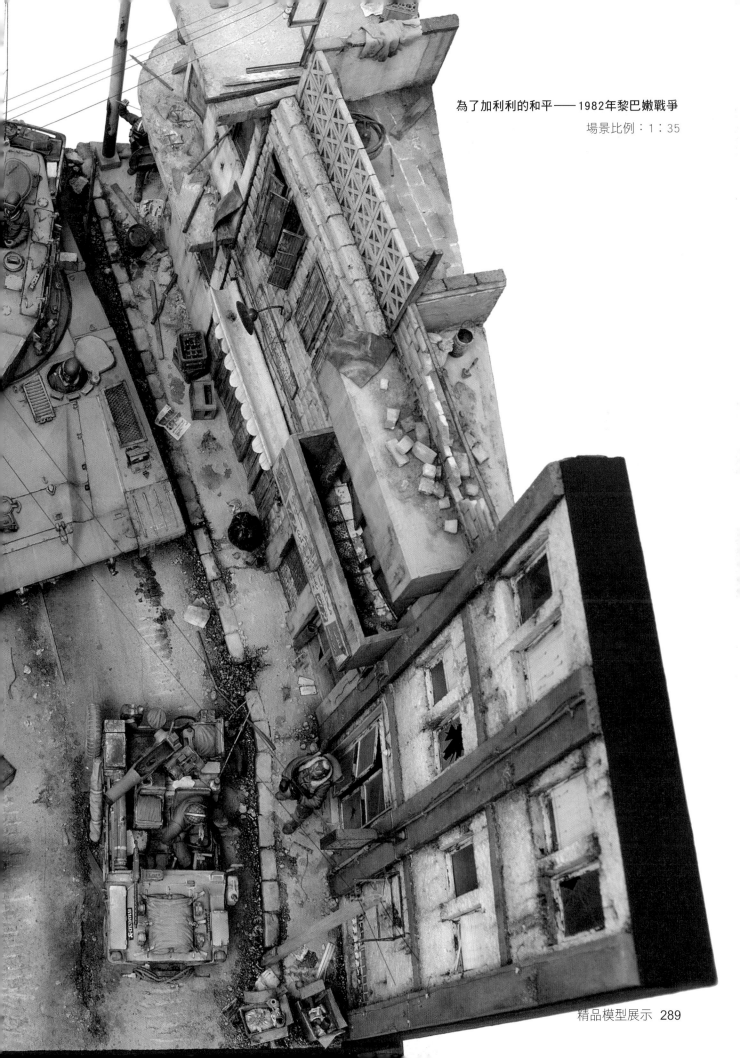

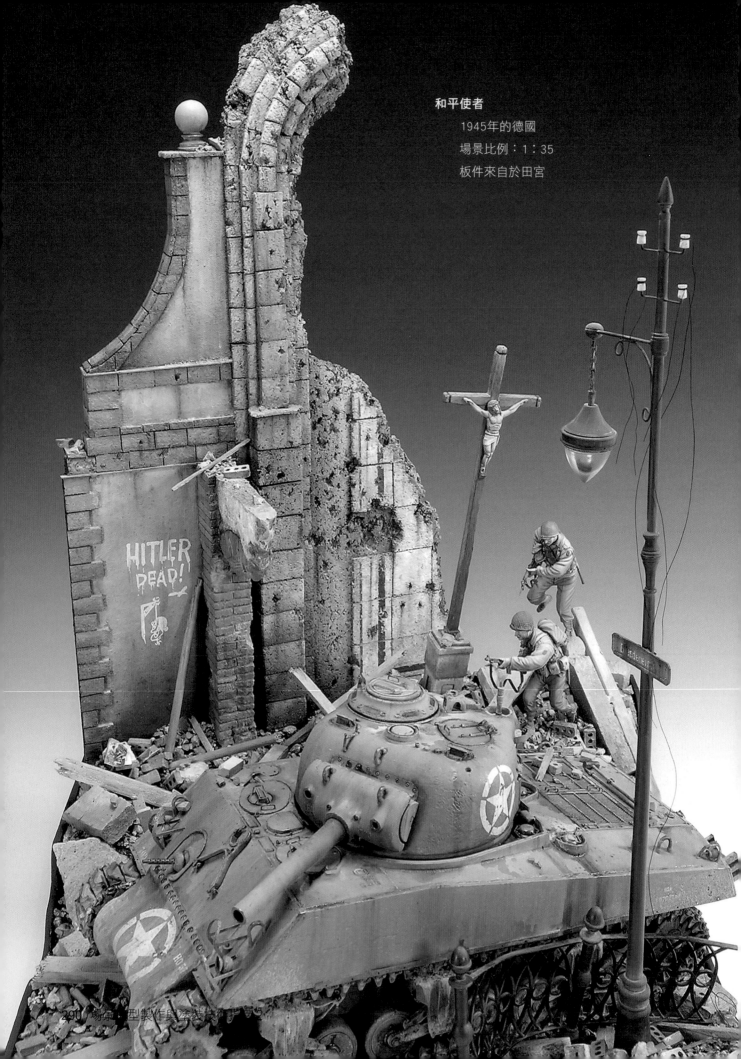

和平使者
1945年的德國
場景比例：1：35
板件來自於田宮

HITLER
DEAD!

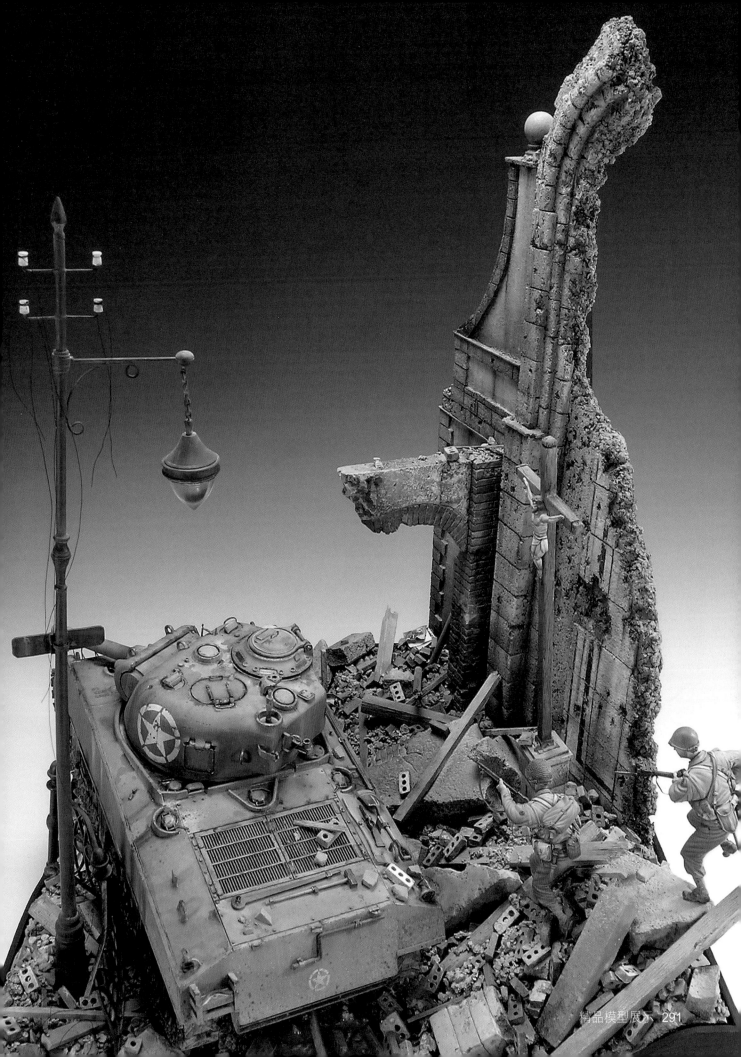

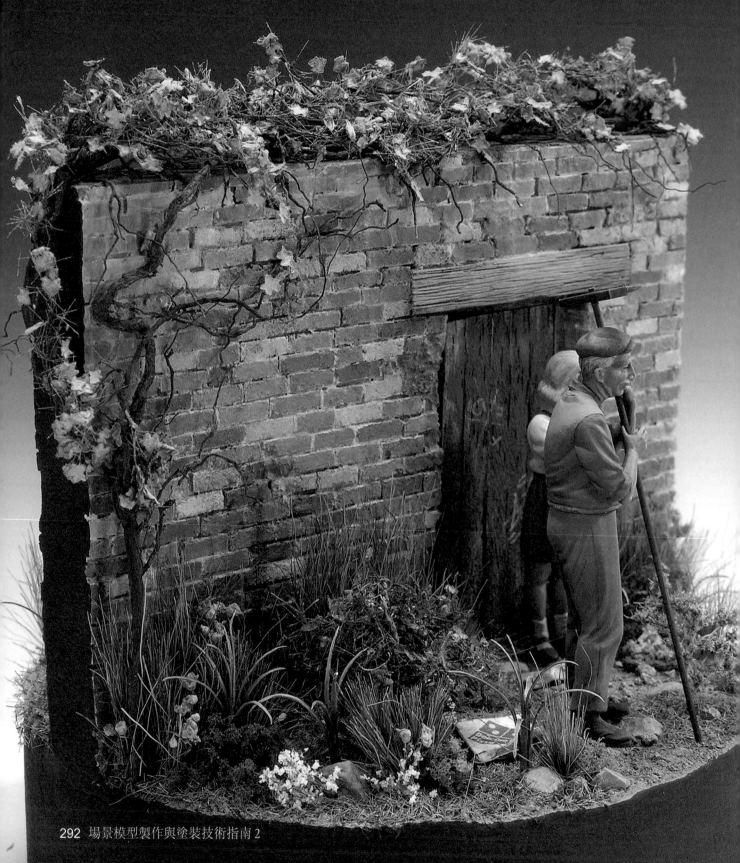

兩張臉（從少女到老太婆）
　1966年的西班牙（少女）、2014年的
西班牙（老太婆）
　　場景比例：1：35
　　板件來自於Miniart和Mig Production

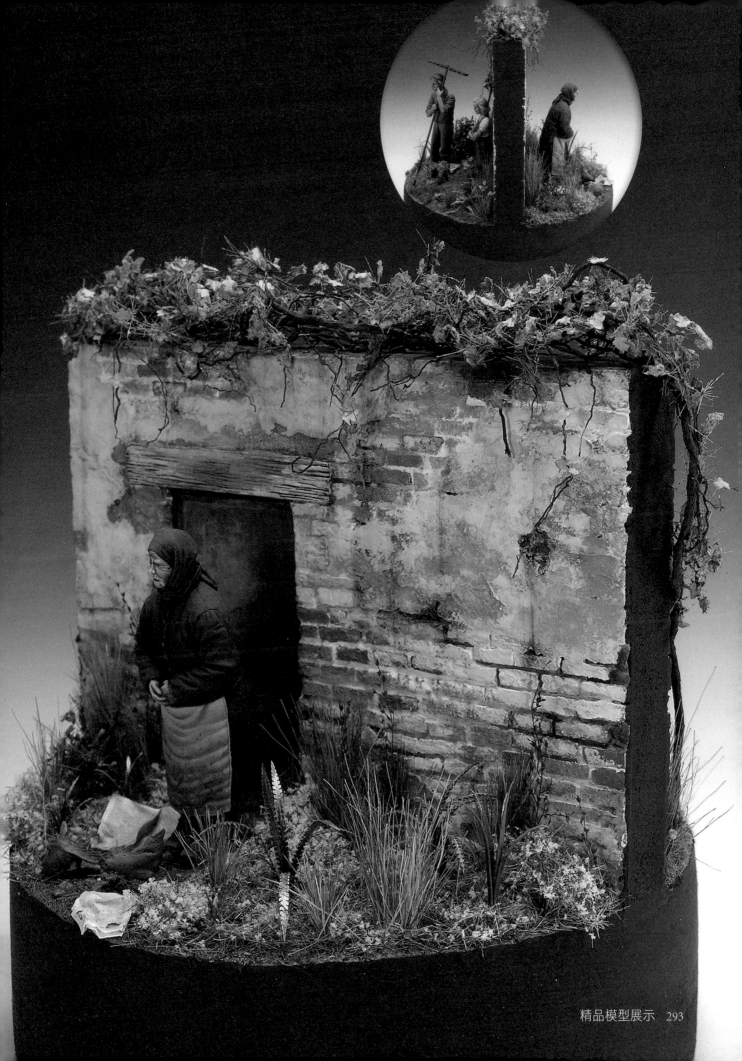

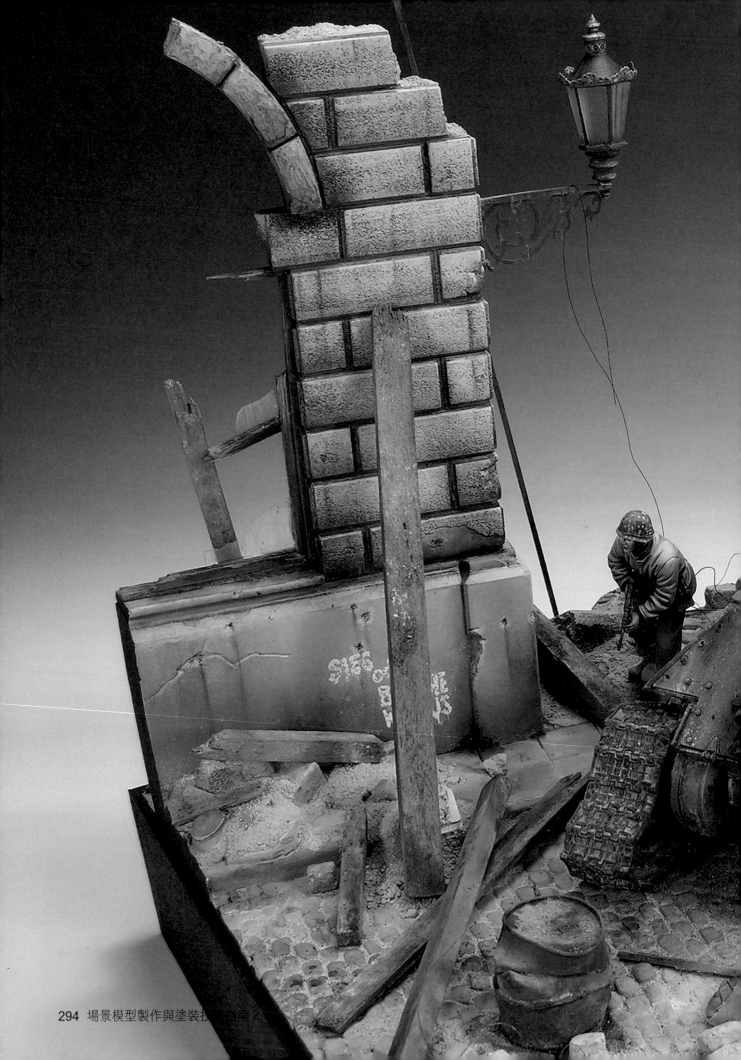

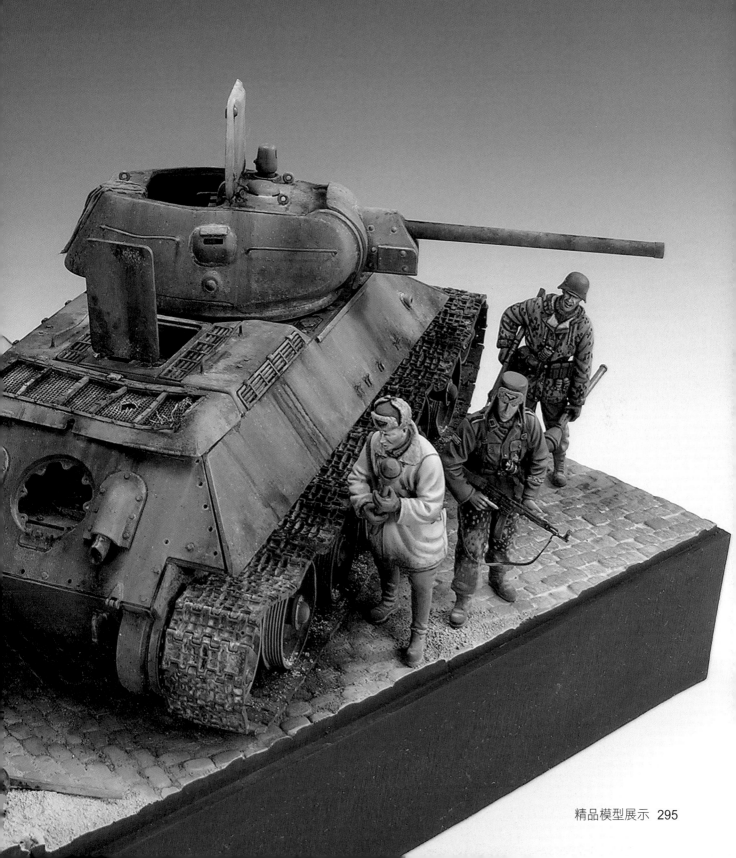

布達佩斯的陷落（1944─1945年）

T34-76坦克

場景比例：1：35

板件來自於田宮

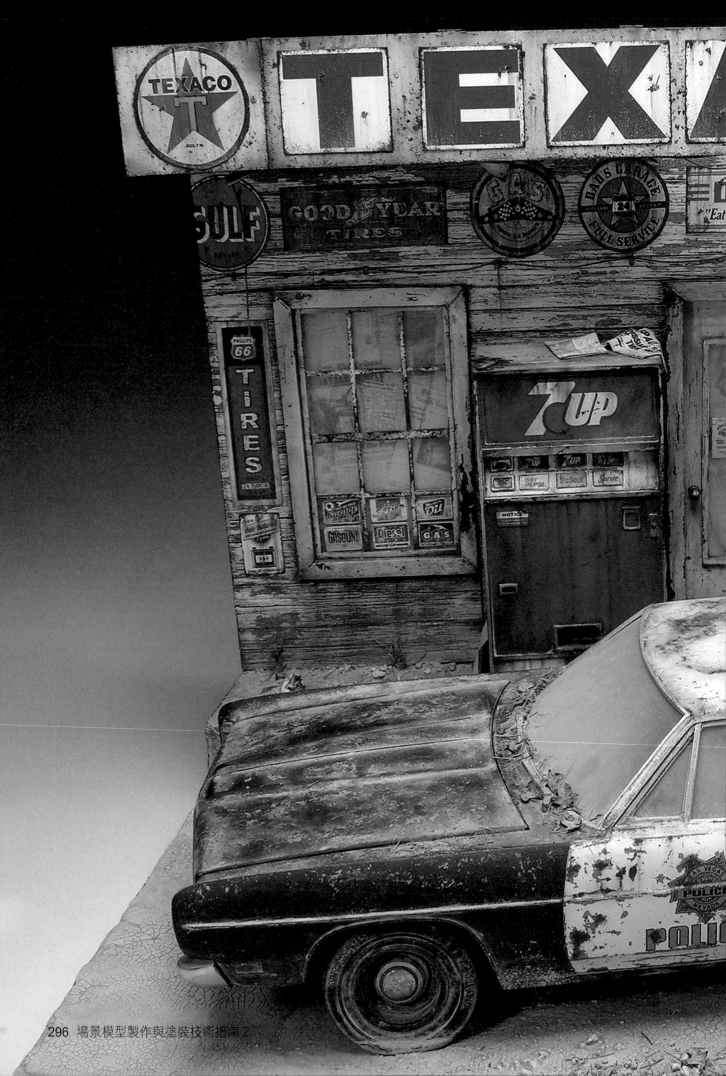

第66號公路

1970款福特Galaxie 警車

場景比例：1：25

板件來自於AMT

總　　結

　　在模友社群中，也許大家普遍認為場景製作是模型中對完成度要求最高以及最複雜的領域。

　　場景製作、構建自然植被環境需要掌握廣泛的其他領域的知識，不論是歷史知識還是具體的技法。也正是這個原因，在模型競賽和模型展中，場景模型的作品並不是很多。但場景模型卻是展會中最能吸引觀賞者的亮點，最能勾起觀賞者的興趣，被觀賞者廣泛的認可。

　　即使對上述觀點業已知曉，應該相信場景製作並不困難。模型場景由各個不同的方面和要素共同構成，要讓它們都獲得好的效果，要綜合應用不同的技法。當欣賞一件高水平的作品時，不論是城市場景或植被場景，彷彿正在與那位優秀的模友進行面對面的交流。

　　為了做好場景模型，模友們需要靜坐在工作台前潛心創作，用到的琺瑯舊化產品或硝基漆等會有味道（尤其是後者），這些都有可能對健康造成影響，但熱愛模型的你確實從製作的過程中獲得了愉悅和享受！

　　那麼你享受的是其中哪一部分呢？

鳴　謝

　　這本書的誕生並非是我一個人的傑作，我要感謝那些與我合作的、直接或是間接參與這本書製作的人。首先要感謝費爾南多‧瓦列霍先生，他給了我機會來出這本書，如果沒有他和他的優秀團隊鼎力支持，這項工作是不可能完成的。在我看來這個優秀的團隊提出了原創想法和概念、提供了藝術指導和設計。

　　還要感謝羅伯托‧拉米雷斯對我的幫助，他的幫助對於我意義重大。他塗裝的一些人物、提出的一些觀點都呈現在這本書中，大家一定不會錯過。同樣也要感謝古斯塔沃‧岡薩雷斯、豪爾赫‧卡薩諾瓦和奧馬爾‧加里多，他們是來自AMT的朋友和同事，他們對我的幫助值得好好感謝。

　　這是一個深受愛戴的合作團隊，而我是其中一員，而這正是我引以為傲的，要感謝的人很多。李嘉圖‧丘斯特、何塞‧維森特‧費雷爾、伊萬‧蒙羅格、弗朗西斯科‧馬丁內斯、貢薩洛‧皮奧以及所有團隊中的其他成員，他們都給予了我某種程度的幫助，有些向我提出有建設性的建議、有些為書籍製作模型和場景配件。剛剛離世的塞爾吉奧‧穆尼奧斯和卡洛斯‧馬丁以及我的摯友和導師曼努埃爾‧多明格斯，如果他們能看到這本書的出版，一定會非常欣慰。深深地感謝所有人！

　　最後，我要感謝我的合作夥伴聖地亞哥‧特雷，他所做的具體工作、他提出的見解、他對場景植被和環境氛圍的建議確實給了我不小的幫助，為整本書帶來了很多難得的價值。對以上這些人的支持與幫助，感激之情難以言表！雖然你們當中的一些人並沒有意識到，但你們就是這本書的一部分，再次感謝大家！

<div style="text-align: right">魯本‧岡薩雷斯</div>

好書推薦

四號戰車 D～G 型照片集錦

作者：HOBBY JAPAN
ISBN：978-626-7062-63-0

H.M.S. 幻想模型世界

作者：玄光社
ISBN：978-626-7062-51-7

**專業模型師親自傳授！
提升戰車模型製作水準
的捷徑**

作者：HOBBY JAPAN
ISBN：978-626-7062-65-4

**骨骼 SKELETONS
令人驚奇的造型與功能**

作者：安德魯．科克
ISBN：978-986-6399-94-7

幻獸的製作方法

作者：HOBBY JAPAN
ISBN：978-626-7062-53-1

**依卡路里分級的
女性人物模型塗裝技法**

作者：國谷忠伸
ISBN：978-626-7062-04-3

**以黏土製作！
生物造形技法**

作者：竹內しんぜん
ISBN：978-957-9559-15-7

**以黏土製作！
生物造形技法 恐龍篇**

作者：竹內しんぜん
ISBN：978-626-7062-61-6

動物雕塑解剖學

作者：片桐裕司
ISBN：978-986-6399-70-1

大畠雅人作品集
ZBrush ＋造型技法書

作者：大畠雅人
ISBN：978-986-9692-05-2

機械昆蟲製作全書
不斷進化中的機械變種生物

作者：宇田川譽仁
ISBN：978-986-6399-62-6

SCULPTORS 06
原創造形 & 原型作品集

作者：玄光社
ISBN：978-686-7062-31-9

黏土製作的幻想生物
從零開始了解職業專家的造形
技法

作者：松岡ミチヒロ
ISBN：978-986-9712-33-0

植田明志 造形作品集

作者：植田明志
ISBN：978-626-7062-36-4

以面紙製作逼真的昆蟲

作者：駒宮洋
ISBN：978-957-9559-30-0

人體結構
原理與繪畫教學

作者：肖瑋春
ISBN：978-986-0621-00-6

人體動態結構繪畫教學

作者：RockHe Kim"s
ISBN：978-957-9559-68-3

奇幻面具製作方法
神秘絢麗的妖怪面具

作者：綺想造形蒐集室
ISBN：978-986-0676-56-3

竹谷隆之 畏怖的造形

作者：竹谷隆之
ISBN：978-957-9559-53-9

大山龍作品集 &
造形雕塑技法書

作者：大山龍
ISBN：978-986-6399-64-0

飛廉
岡田惠太造形作品集 &
製作過程技法書

作者：岡田惠太
ISBN：978-957-9559-32-4

片桐裕司雕塑解剖學
[完全版]

作者：片桐裕司
ISBN：978-957-9559-37-9

PYGMALION
令人心醉惑溺的女性人物模型
塗裝技法

作者：田川弘
ISBN：978-957-9559-60-7

對虛像的偏愛

作者：田川弘
ISBN：978-626-7062-28-9

透過素描學習
動物與人體之比較解剖學

作者：加藤公太 + 小山晋平
ISBN：978-626-7062-39-5

人物模型之美
辻村聰志女性模型作品集
SCULPTURE BEAUTY'S

作者：辻村聰志
ISBN：978-626-7062-32-6

龍族傳說
高木アキノリ作品及 +
數位造形技法書

作者：高木アキノリ
ISBN：978-626-7062-10-4

村上圭吾人物模型
塗裝筆記

作者：大日本繪畫
ISBN：9786267062661

SCULPTORS 造型名家
選集 05
原創造形 & 原型作品集

作者：玄光社
ISBN：9786867062203

平成假面騎士怪人設計
大圖鑑
完全超惡

作者：Hobby JAPAN
ISBN：9786267062234

美術解剖圖

作者：小田隆
ISBN：9789869712323

透過素描學習
美術解剖學

作者：加藤公太
ISBN：9786267062098

3D 藝用解剖學

作者：3DTOTAL PUBLISHING
ISBN：9789866399817

Mozu 袖珍作品集
小小人的微縮世界

作者：Mozu
ISBN：9786267062050

魔法雜貨的製作方法
魔法師的秘密配方

作者：魔法道具鍊成所
ISBN：9789579559355

魔法少女的秘密工房
變身用具和魔法小物的
製作方法

作者：魔法用具鍊成所
ISBN：9789579559676

這是一本針對場景製作非常全面的指南。內容安排，根據場景製作的難易程度循序漸進，從基礎的地台製作，到中級的地形地貌和植被的製作，最後到複雜的人工場景製作和佈局；在使用方面，根據受眾的使用需求，設有製作技巧、塗裝技巧、佈局技巧、裝飾技巧等。

場景模型製作與塗裝技術指南 2
建築物與輔助配件

作　　者	魯本・岡薩雷斯（Ruben Gonzalez）
翻　　譯	徐磊
發　　行	陳偉祥
出　　版	北星圖書事業股份有限公司
地　　址	234新北市永和區中正路462號B1
電　　話	886-2-29229000
傳　　真	886-2-29229041
網　　址	www.nsbooks.com.tw
E-MAIL	nsbook@nsbooks.com.tw
劃撥帳戶	北星文化事業有限公司
劃撥帳號	50042987
製版印刷	皇甫彩藝印刷股份有限公司
出 版 日	2023年07月
I S B N	978-626-7062-58-6
定　　價	950元

如有缺頁或裝訂錯誤，請寄回更換。

國家圖書館出版品預行編目資料

場景模型製作與塗裝技術指南 2：建築物與輔助配件／魯本・岡薩雷斯（Ruben Gonzalez）著. --
新北市：北星圖書事業股份有限公司，2023.07
304 面；　21.0×28.0公分
ISBN 978-626-7062-58-6（平裝）

1.CST：模型 2.CST：工藝美術

999　　　　　　　　　　　　　112001818

官方網站

臉書粉絲專頁

LINE 官方帳號